# CURIOSITÉS
# HISTORIQUES
## ET LITTÉRAIRES

PAR

EUG. MULLER

Ouvrage contenant 37 illustrations.

**PARIS**
LIBRAIRIE CH. DELAGRAVE
15, RUE SOUFFLOT, 15

1897

# CURIOSITÉS
## HISTORIQUES ET LITTÉRAIRES

SOCIÉTÉ ANONYME D'IMPRIMERIE DE VILLEFRANCHE-DE-ROUERGUE
Jules BARDOUX, Directeur.

# AVANT-PROPOS

Nous réunissons dans ce volume un grand nombre de faits, d'observations, de souvenirs de tous les temps, de tous les pays, empruntés à toutes les histoires, à toutes les littératures, et se rapportant aux ordres de choses les plus variés.

Après avoir butiné en tous sens dans les divers domaines intellectuels, nous avons voulu offrir à chacun la facile assimilation de notre butin.

Colligées au hasard de nos lectures, de nos études, les notes se succèdent sur les pages de ce livre sans classement méthodique. Elles devront, nous semble-t-il, au disparate, au contraste même de leur rapprochement, d'éveiller et retenir mieux l'intérêt sur un ensemble qui est empreint d'un caractère instructif bien réel.

Les matières groupées ici, une fois connues par la première lecture, seront aisément retrouvables à l'aide de la table par ordre alphabétique de sujets placée à la fin du recueil, qui ainsi se transformera en une sorte d'ample *memento* historique et littéraire, dont on reconnaîtra, croyons-nous, la très usuelle utilité.

<div style="text-align:right">E. M.</div>

# TABLE DES GRAVURES

| | |
|---|---|
| Figure 1. — Tycho-Brahé, astronome............................ | 9 |
| — 2. — Un hussard en 1692.................................. | 17 |
| — 3. — Testons et écus d'or................................. | 25 |
| — 4. — Monsieur l'abbé prend du tabac..................... | 33 |
| — 5. — Costume du doge de Venise......................... | 41 |
| — 6. — Jean Bocold et sa femme............................ | 49 |
| — 7. — Frontispice d'un recueil de sceaux................. | 57 |
| — 8. — Le chapelet de l'Espagnol........................... | 65 |
| — 9. — La boîte de Latude .................................. | 73 |
| — 10. — Le Gazetier cuirassé................................ | 81 |
| — 11. — Homme de qualité en habit d'hiver................ | 89 |
| — 12. — Armes à feu se chargeant par la culasse ......... | 97 |
| — 13. — La question toulousaine............................ | 105 |
| — 14. — Poutaï, dieu du contentement..................... | 113 |
| — 15. — Le duc de Joyeuse ................................. | 121 |
| — 16. — Volange dans le rôle de Jeannot................... | 129 |
| — 17. — Bulle d'or romaine.................................. | 136 |
| — 18. — Matrone romaine et son enfant.................... | 137 |
| — 19. — Figure d'un Potuan ................................. | 144 |
| — 20. — Un habitant du pays de Musique................... | 145 |
| — 21. — Estampe satirique contre Meaupou................ | 153 |
| — 22. — Portrait de Christophe Colomb..................... | 161 |
| — 23. — Masaniello ........................................... | 169 |
| — 24. — Caricature sur Pierre de Montmaur................ | 176 |
| — 25. — Autre caricature sur le même...................... | 177 |

| | | |
|---|---|---|
| Figure 26. | — L'Espagnol sans Gand................................... | 187 |
| — | 27. — Le ferblantier marchand de lampes au dix-septième siècle .... | 195 |
| — | 28. — Les vérités du siècle d'à-présent........................... | 205 |
| — | 29. — Inauguration d'un dieu Terme ............................ | 213 |
| — | 30. — Frontispice du *Blason de la Toison d'or*................... | 223 |
| — | 31. — Divers costumes de deuil au dix-huitième siècle............. | 231 |
| — | 32. — Préparation du *moretum*................................ | 241 |
| — | 33. — Le régicide Damiens dans son cachot ..................... | 249 |
| — | 34. — Le bon temps revenu................................... | 257 |
| — | 35. — Le premier vélocipède.................................. | 267 |
| — | 36. — Déduits de la chasse .................................. | 275 |
| — | 37. — La rose d'or........................................... | 285 |

# CURIOSITÉS HISTORIQUES
## ET LITTÉRAIRES

**1.** — Le principe des aérostats est très clairement indiqué dans les œuvres de Leibnitz (mort plus d'un demi-siècle avant la découverte de Montgolfier).

« Si l'industrie humaine, dit le grand savant allemand, pouvait nous procurer des corps plus légers que l'air, on ne serait point sans espérance de trouver un jour le moyen de voler.

« C'était le sentiment de Lana (physicien de Brescia, mort en 1687), auteur très subtil, suivi en ce point par Vossius; et on l'établit de cette manière :

« Soit un vase sphérique assez grand pour que l'air qu'il renferme soit plus pesant que le vase lui seul. L'air ayant été pompé par la méthode que l'on sait, et le vase étant bouché hermétiquement, ce vase sera alors plus léger qu'un pareil volume d'air. *Or un corps plus léger qu'un fluide de même volume monte dans ce fluide* : donc le vase dont nous parlons montera dans les airs. »

Suit un calcul pour démontrer la justesse de cette théorie.

Sans doute ce n'est pas pratique, car la seule pression atmosphérique détruirait ce vase idéal où l'on aurait fait le vide; il faut, en même temps que la légèreté de l'enveloppe, une tension intérieure. Toutefois l'idée mère de l'aérostat est là, et, comme on le voit, déjà empruntée à des auteurs antérieurs.

**2.** — Dans le temps où, par suite de la révocation de l'édit de Nantes, on poursuivait en France les protestants qui ne voulaient pas

abjurer, un ambassadeur d'Angleterre demanda à Louis XIV la liberté de ceux qui étaient détenus pour cause de religion.

Le monarque lui répondit : « Que dirait le roi d'Angleterre si je lui demandais les prisonniers détenus à Newgate (prison de Londres où l'on enferme les malfaiteurs)?

— Sire, répliqua l'ambassadeur, le roi mon maître les accorderait à Votre Majesté, si elle les réclamait comme étant ses frères. »

3. — Quelles œuvres ont été exemptes de critique? Quand Perrault publia le recueil de *Contes de vieilles* ou *Contes de fées* qui depuis a charmé tant d'enfances, et que l'on considère aujourd'hui comme un des chefs-d'œuvre de la littérature française, il fut le premier à croire qu'un tel ouvrage était indigne d'un académicien ; et il le donna au public comme écrit par son jeune fils Perrault d'Armancourt. D'autre part on fit courir à ce propos le quatrain suivant :

> Perrault nous a donné *Peau d'âne*.
> Qu'on me loue ou qu'on me condamne,
> Ma foi, je dis, comme Boileau :
> « Perrault nous a donné sa peau. »

Publiez donc des chefs-d'œuvre !

4. — « Cette personne est pour moi à pendre et à dépendre, » dit-on vulgairement de quelqu'un dont on peut disposer sans aucune réserve.

Cette façon de parler a été détournée de sa forme primitive, qui était *à vendre et à dépendre*, ce dernier mot étant synonyme de *dépenser* (d'où nous est resté le mot *dépens*).

« L'avoir (le bien) n'est fait que pour *dispendre*, » dit un vieux poète.

Sous Louis XV, un ministre en crédit disait encore que, depuis son élévation, les plus grands seigneurs étaient devenus ses amis *à vendre et à dépendre*.

5. — Depuis quelques années, les médecins prescrivent assez souvent à leurs malades le régime dit *lacté*, qui consiste à se nourrir exclusivement de lait pris en assez grande quantité. Ce mode d'alimentation n'est pas, ainsi qu'on pourrait le croire, nouveau dans la diététique. On peut citer comme exemple notable ce passage extrait d'un recueil publié au commencement du dix-huitième siècle :

« Quoiqu'un tempérament délicat ait obligé Molière *à ne vivre que de lait* pendant les dix dernières années de sa vie, il lui arrivait cependant de rester cinq ou six heures à table avec les meilleurs convives et les plus grands buveurs, qui faisaient large chère pendant *qu'il n'avait d'autre mets que son lait.* »

6. — Il y avait autrefois en Danemark une loi qui autorisait tout noble à tuer un roturier, sous la seule condition de déposer un écu sur le cadavre. Un des rois du pays, ayant inutilement cherché à déraciner cet abus, n'en put venir à bout qu'en rendant une loi qui autorisait un vilain à tuer un noble, sous la condition de déposer *deux* écus sur le cadavre.

Dès lors les uns et les autres donnèrent à leurs capitaux une autre destination.

7. — *Pensées sur la guerre.* — « Une maladie nouvelle s'est répandue en Europe : elle a saisi nos princes et leur fait entretenir un nombre désordonné de troupes. Elle a des redoublements et elle devient nécessairement contagieuse : car, sitôt qu'un État augmente ce qu'il appelle ses troupes, les autres soudain augmentent les leurs ; de façon qu'on ne gagne rien par là que la ruine commune. Et on nomme paix cet état d'efforts de tous contre tous... Aussi l'Europe est-elle si ruinée que les particuliers qui seraient dans la situation où sont les trois puissances les plus opulentes de cette partie du monde n'auraient pas de quoi vivre.

« Nous sommes pauvres avec les richesses et le commerce de l'univers ; et bientôt, à force d'avoir des soldats, nous n'aurons plus que des soldats ; et nous serons comme des Tartares.

« La suite d'une telle situation est l'augmentation perpétuelle des tributs (impôts). Il n'est plus inouï de voir des États hypothéquer leurs fonds pendant la paix même, et employer pour se ruiner des moyens qu'ils appellent extraordinaires, et qui le sont si fort que le fils de famille le plus dérangé les imaginerait à peine. »

Cette page, qu'on croirait écrite d'hier, a pourtant près d'un siècle et demi de date, car elle est prise dans l'*Esprit des lois*, publié par Montesquieu en 1748.

8. — L'engouement actuel pour la vélocipédie donne de l'à-propos

à la vogue qu'obtinrent au commencement de ce siècle des appareils de locomotion appelés *vélocifères*. « Les vélocifères, dit un contemporain, sont des voitures d'un nouveau genre destinées à aller comme le vent. Elles sont montées sur des roues très légères, qui ne paraissent pas être des roues de fortune pour les inventeurs. » Un célèbre chansonnier de l'époque, Armand Gouffé, fit les couplets suivants sur l'invention, au moment où elle semblait avoir un grand succès :

    Chez nous, les coches n'allaient pas,
    La diligence allait au pas,
        Les fiacres n'allaient guères ;
    Secondant notre goût léger,
    Un savant nous fait voyager
        Par les vélocifères.

    Ce siècle est le siècle des arts ;
    Nous lui devons les corbillards,
        Inconnus à nos pères.
    Il ne manquait plus aux Français,
    Pour courir avant leur décès,
        Que les vélocifères.

    Cet équipage est leste et beau ;
    Mais le croyez-vous bien nouveau ?
        Messieurs, soyez sincères ;
    Aurait-on vu toujours des gens
    A s'avancer si diligents,
        Sans les vélocifères ?

    La mode aujourd'hui parmi nous
    Vient disposer de tous les goûts,
        De toutes les affaires ;
    Toujours avec le même bruit,
    La mode vient, court et s'enfuit
        Dans les vélocifères.

    En tout temps, nos braves soldats
    Ont su franchir, dans les combats,
        Les routes ordinaires ;
    Pressés de vaincre ou de mourir,
    A la gloire on les voit courir
        Dans des vélocifères.

    L'amitié des gens en crédit,
    L'humilité des gens d'esprit,

> L'honneur des gens d'affaires,
> Les agréments de la beauté,
> Tout, hélas ! tout semble emporté
> Par les vélocifères.
>
> Dans le monde, chétif humain,
> J'entre aujourd'hui, je sors demain,
> Comme vous, mes confrères.
> Le sort, précipitant nos pas,
> Nous fait voyager ici-bas
> Dans nos vélocifères.

**9.** — La qualification de *gothique* appliquée à l'écriture manuscrite ou imprimée, vient de ce que Ulphilas, évêque des Goths au cinquième siècle, en fut l'inventeur, et s'en servit pour une traduction de la Bible dans la langue des peuples dont il était le pasteur.

**10.** — Le duc de Bedford — lisons-nous dans le *Mercure de France* de 1787 — ayant fait semer, le premier, du gland dans ses terres, la nation fit frapper une médaille en son honneur avec cette inscription : *Pour avoir semé du gland*.

**11.** — Le pape Sixte-Quint disait à ceux qui tenaient le vendredi pour un jour néfaste qu'il estimait personnellement ce jour plus que tous les autres de la semaine, — ce qui, par parenthèse, pouvait paraître une superstition en sens contraire, — parce que c'était le jour de sa naissance, le jour de sa promotion au cardinalat, de son élection à la papauté et de son couronnement.

François I$^{er}$ assurait que tout lui réussissait le vendredi.

**12.** — On ne peut accuser Jules César ni de petitesse d'esprit ni de manque de courage, et on ne le soupçonnera pas d'avoir été ouvertement superstitieux, comme la plupart des Romains de son temps. Cependant un historien nous apprend que ce héros, ayant une fois versé son char, n'y monta plus depuis sans réciter, trois fois de suite, certaines paroles fatidiques, qui étaient réputées avoir la vertu de prévenir cette espèce d'accident.

**13.** — Un compilateur de la fin du siècle dernier (1798), qui d'ailleurs ne cite pas l'autorité sur laquelle repose cette assertion, dit ceci :

« Le nom de Bourbon, qui *était* le nom de la famille royale en France, venait d'un fief que possédait autrefois cette famille, dont le chef jouissait à peine de six cent livres de rentes. Ce fief était une espèce de bourbier ou marais fangeux; et c'est pour cela qu'il s'appelait le fief *bourbeux,* d'où est venu le nom de *Bourbon.* »

Du reste, si nous ouvrons les écrits de l'époque où la famille des Bourbons parvint au trône, nous y voyons maintes fois des allusions faites à cette analogie de nom.

En voici deux exemples pris dans la *Satire Ménippée* : « Ce fut le 12 du mois de mai 1593 que s'ouvrirent les états de la Ligue contre Henri IV, par une procession solennelle et un sermon prononcé par Boucher, curé de Saint-Benoît de Paris, qui prit pour texte ce verset du Psalmiste : *Eripe me, Domine, de luto fæcis* (délivrez-moi, Seigneur, de cette lie bourbeuse), établissant le rapprochement entre les mots *bourbe* et *Bourbon,* et donnant à entendre que le roi prophète avait prédit la chute de la maison de Bourbon. »

D'autre part, la harangue que l'auteur de la *Satire Ménippée* met dans la bouche du sieur d'Aubrai, parlant pour le tiers état, commence ainsi : « Par Notre-Dame, Messieurs, vous nous la baillez belle. Il n'était besoin que nos curés nous prêchassent qu'il fallait nous *débourber* et nous *débourbonner.* A ce que je vois par vos discours, les pauvres Parisiens en ont dans les bottes bien avant, et sera prou (bien) difficile de les *débourber.* »

**14.** — On explique ainsi la présence d'une harpe dans les armes du royaume d'Irlande. En Irlande et dans le pays de Galles, la harpe du barde a toujours été en honneur. Bien qu'on la trouve dès longtemps parmi les insignes de la puissance royale, ce n'est qu'au seizième siècle que l'Irlande prit une harpe dans ses armes.

La harpe du célèbre O'Brien fut portée à Rome au onzième siècle, et les papes la conservèrent jusqu'au seizième siècle. Dans l'intervalle, Rome la remit à Henri II, comme un signe de ses droits sur l'Irlande, et les Irlandais ne pouvaient résister à celui qui possédait la harpe et la couronne d'O'Brien.

La harpe fut rapportée à Rome, et plus tard envoyée à Henri VIII, comme défenseur de la foi. C'est depuis lors que l'Irlande a une harpe dans ses armes.

**15.** — *Un breuvage de luxe chez les anciens Américains.* — Note

extraite du Voyage de Guillaume Schouten, qui découvrit le détroit dit de Lemaire :

« 30 mai 1616. Le roi d'une île nous envoya deux petits pourceaux. Le même jour le roi d'une autre île vint nous voir ; il était accompagné d'au moins 300 hommes qui étaient tous ceints par le milieu du corps d'une certaine herbe dont ils composent leur boisson... Vint ensuite une troupe de villageois qui apportèrent avec eux une grande quantité de cette même herbe verte, qu'ils appellent *kava*. Ils commencèrent tous à mâcher cette herbe avec les dents, laquelle étant mâchée bien menu, la prenaient hors de leur bouche et la mettaient tous ensemble dans une grande auge ou plat de bois, et ils jetèrent de l'eau par-dessus, puis remuèrent pour bien faire le mélange ; puis de cette liqueur emplirent des moitiés de noix de coco, qu'ils offrirent aux deux rois, qui, ainsi que les nobles de leur entourage, *en firent leur malvoisie*.

« Les villageois firent aussi présent de cette suave boisson à nos marins, comme d'une chose rare et délicate ; mais la vue de la *brasserie* (c'est un buveur de bière qui écrit) avait pleinement étanché la soif de nos hommes. »

Si singulière que puisse paraître cette préparation, il est de notoriété qu'elle a son analogue à notre époque. En effet, dans plusieurs régions de l'Amérique espagnole ou portugaise, la *chicha,* boisson nationale, a pour éléments des grains de maïs d'abord grillés et écrasés grossièrement, puis réduits en pâte à belles dents par les membres de la famille et par les amis qui veulent bien concourir à ce travail domestique. La pâte *insalivée* (comme disent les historiens de ce répugnant breuvage) est mélangée à une décoction de feuilles de maïs, dans laquelle on la fait bouillir. On laisse ensuite le mélange en repos. Une fermentation s'établit ; et, au bout de trois ou quatre jours, on se trouve en possession d'une liqueur très agréable, ayant toutes les qualités enivrantes du meilleur vin.

**16.** — Les divers peuples de la Grèce, mais plus particulièrement les habitants de Tanagra, aimaient passionnément les combats de coqs. Toutefois, chez les Athéniens, ce genre de divertissement, qui d'ailleurs intéressait beaucoup les citoyens, avait une origine en quelque sorte traditionnellement patriotique, que Buffon rapporte ainsi, d'après un ancien auteur :

Thémistocle allait combattre les Perses, et, voyant que ses soldats montraient peu d'ardeur, leur fit remarquer l'acharnement avec lequel des coqs se battaient. « Voyez, leur dit-il, le courage indomptable de ces petits animaux ; cependant ils n'ont que le désir de vaincre ; et vous hésiteriez, vous qui combattez pour vos foyers, pour le tombeau de vos pères, pour la liberté ! »

Ce peu de mots suffit pour ranimer le courage de l'armée, et Thémistocle remporta la victoire. Ce fut en mémoire de cet événement que les Athéniens instituèrent une fête qui se célébrait par des combats de coqs.

**17.** — Tassoni, poète italien, est célèbre comme auteur du poème intitulé *la Secchia rapita* (le seau enlevé), dont le sujet est rigoureusement historique et que voici :

En 1005, quelques soldats républicains du Modenais enlevèrent un seau appartenant à un puits public de Bologne. C'était, au fond, dit un historien, une affaire d'un petit écu ; mais elle dégénéra en une guerre longue et très sanglante. Henri, roi de Sardaigne, vint au secours des habitants de Modène, au nom de l'empereur Henri II, son père. Il les aida à se maintenir dans la possession du fameux seau ; mais il fut fait prisonnier dans une bataille. L'empereur offrit pour sa rançon une chaîne d'or qui ferait le tour de Bologne, quoique cette ville eût sept milles de circonférence. Les Bolonais refusèrent de le rendre. Enfin, au bout de vingt-deux ans de prison, le malheureux prince mourut de langueur. Son père l'avait devancé. Son tombeau existe encore dans l'église des dominicains de Bologne. Et l'on montra longtemps dans la cathédrale de Modène le fatal seau, enfermé dans une cage de fer.

**18.** — Tycho-Brahé, célèbre astronome danois, né en 1546, mort en 1601, qui fut un des savants les plus justement honorés de son temps, alliait à une entente profonde des phénomènes célestes une sorte de naïve confiance dans les données de ce qu'on appelait alors l'astrologie judiciaire et dans l'art des présages, en y ajoutant même certaines faiblesses absolument indignes d'un esprit aussi élevé.

Le hasard lui ayant permis d'établir, à ce qu'on assure, sur les conjonctions des astres quelques horoscopes auxquels l'événement donna raison, il se livrait fréquemment au travail des prédictions. On pré-

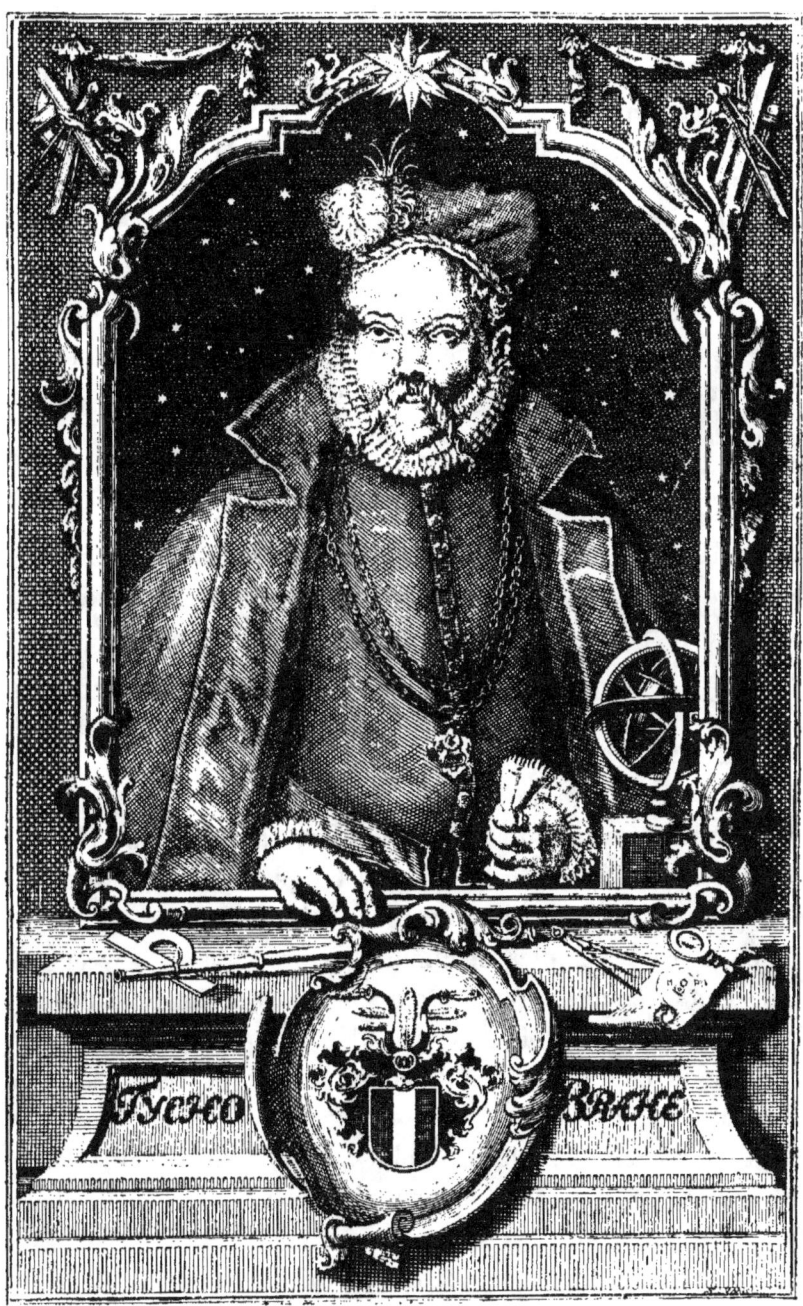

Fig. 1. — Tycho-Brahé, d'après les *Portraits des hommes illustres de Danemark* (1746).

tend qu'il avait annoncé à l'amiral Pedor Galten qu'il aurait la tête tranchée, — ce qui se réalisa à dix ans de distance.

Il avait très sérieusement dressé, d'après les mouvements célestes,

un tableau annuel de 32 jours, qu'il croyait être néfastes à ceux qui voulaient entreprendre quelque chose, comme se marier, se mettre en voyage, changer de pays ou de maison. Voici ce tableau :

Janvier, 1, 2, 4, 6, 11, 12, 20. — Février, 11, 17, 18. — Mars, 1, 4, 14, 15. — Avril, 10, 17, 18. — Mai, 7, 18. — Juin, 6. — Juillet, 17, 21. — Août, 20, 21. — Septembre, 16, 18. — Octobre, 6. — Novembre, 6, 18. — Décembre, 6, 11, 18.

Ajoutons que lorsque, en sortant de chez lui, la première personne qu'il rencontrait était une vieille femme, il s'en retournait aussitôt, persuadé que cette rencontre était de mauvais augure. Il en usait de même lorsque dans ses voyages un lièvre venait à traverser la route qu'il suivait, etc.

**19.** — Il y avait à Édimbourg, lisons-nous dans les Mémoires de la savante Mary Sommerville, un idiot appartenant à une famille respectable et doué d'une mémoire prodigieuse. Il assistait régulièrement au service le dimanche ; et, de retour chez lui, il pouvait répéter, mot pour mot, le sermon, en désignant même les endroits où le prédicateur avait toussé, ou s'était arrêté pour se moucher.

« Pendant une excursion chez les Highlands, ajoute le même auteur, nous rencontrâmes un autre idiot qui savait si bien la Bible par cœur que si on lui demandait où se trouvait tel verset, il le disait sans hésiter et répétait aussitôt le chapitre tout entier. »

Toutefois, ces exemples de mémoires prodigieuses se rencontrent chez des gens très intelligents. Le docteur Gregori d'Édimbourg nous en fournit la preuve. « Mon mari, qui était très bon latiniste, ayant rencontré une citation latine dans un livre qu'il lisait, sans savoir d'où elle était tirée, s'adressa au docteur.

« — Prenez tel auteur, lui dit celui-ci ; il y a bien quarante ans que
« je ne l'ai pas lu, mais je crois que vous trouverez ce passage au mi-
« lieu de tel chapitre. »

« Et c'était bien comme le docteur l'avait dit. »

**20.** — M. de Chabrol, alors préfet de Montenotte, se présenta, un jour de réception, aux Tuileries, devant l'empereur. Napoléon l'interpelle avec brusquerie : « Monsieur le préfet, lui dit-il, qu'êtes-vous venu faire ici ? — Sire, dit M. de Chabrol en s'inclinant, je suis venu visiter mon beau-père, le prince Lebrun, qui est malade. — Monsieur,

répliqua Napoléon, si vous n'étiez si jeune, vous sauriez que les devoirs de l'État passent avant les devoirs de famille. Mais on me donne des préfets qui sortent de nourrice! Quel âge avez-vous? — Sire, répondit M. de Chabrol, en parfait courtisan, sans se laisser intimider par le regard que Napoléon braquait sur lui, j'ai tout juste l'âge qu'avait Votre Majesté quand elle gagna la bataille d'Arcole. »

L'empereur tourna le dos en pirouettant sur ses talons ; mais quelques jours après M. de Chabrol était nommé préfet de la Seine, en remplacement du comte Frochot, compromis par sa faiblesse dans la conspiration du général Malet.

**21.** — Après la mort de Henri III, son successeur, Henri IV, se trouvant dans la plus grande détresse, ce fut Nicolas de Sancy, son ambassadeur auprès des cantons suisses, qui le secourut le plus efficacement, en mettant en gage, chez des usuriers de Metz, le superbe diamant connu plus tard sous le nom de Sancy.

Ce diamant, trouvé sur le champ de bataille de Granson, où il avait été perdu par le duc de Bourgogne, dans la précipitation de sa fuite, pendant sa défaite en 1476, avait été vendu, par le soldat qui l'avait ramassé, à un curé, qui le lui avait payé un écu. Des mains du duc de Florence, il était passé au malheureux roi de Portugal Dom Antoine, qui, réfugié en France, l'avait livré à Sancy, pour une soixantaine de mille francs.

Sancy, qui voulait emprunter pour le Béarnais sur cette magnifique pierre, envoya son valet de chambre la chercher à Paris, où il l'avait laissée, lui recommandant bien de prendre garde qu'il ne fût volé au retour par quelques-uns des brigands qui infestaient les routes.

« Ils m'arracheront plutôt la vie que votre diamant, » répondit le fidèle serviteur, faisant entendre qu'il l'avalerait, quelle qu'en fût la grosseur.

Ce que Sancy craignait arriva. Son valet de chambre ne paraissant pas, il s'informa et apprit enfin qu'un homme tel qu'il le désignait avait été trouvé assassiné dans la forêt de Dôle, et que des paysans l'avaient enterré. Sancy se transporta sur les lieux, fit exhumer le corps : il reconnut son domestique, le fit ouvrir par un chirurgien, et retrouva le diamant, dont il fit le noble usage qu'il avait projeté.

**22.** — La première école de natation convenablement installée sur

la Seine, à Paris, ne date que de l'été de 1789. Elle fut établie à la pointe de l'île Saint-Louis, par un sieur Turquin, autorisé par privilège exclusif du roi.

Le *Journal de Paris* du 24 juin 1789 constate que « LL. AA. RR. les ducs d'Orléans et de Bourbon, ayant reconnu le mérite de cet établissement, ont souscrit pour les quatre princes de leur auguste famille.

« En conséquence, MM. les ducs de Chartres (plus tard Louis-Philippe), de Montpensier et de Beaujolais ont pris leur première leçon de nage le 14 mai; le 23 ils ont nagé seuls dans le bassin, et ils seront bientôt en état de nager en pleine rivière. »

L'abonnement pour apprendre à nager pendant un été était fixé à la somme relativement élevée de 96 livres, plus 12 livres pour le blanchissage du linge, pour ceux qui voulaient avoir un cabinet à eux seuls, et à 48 livres plus 6 livres de blanchissage pour ceux qui « se contentaient d'être dans un endroit commun ».

Une leçon particulière coûtait 3 livres.

23. — Le poids d'un morceau de piano :

Un compositeur allemand a voulu estimer en poids l'effort fait par un pianiste. Il a estimé à 110 grammes le minimum de la pression du doigt pour enfoncer complètement une touche « pianissimo ».

La dernière étude de Chopin, en *ut* mineur, renferme un passage qui dure deux minutes cinq secondes et ne pèse pas moins de 3,130 kilogrammes. Dans la *Marche funèbre* du même compositeur, il y a un passage où se rencontre toute l'échelle des nuances, depuis le « pianissimo » jusqu'au « fortissimo »; ce passage demande un effort de 384 kilogrammes dans l'espace d'une minute et demie; et c'est la nuance « pianissimo » qui domine.

24. — François Borgia, qui fut le troisième général de l'ordre des jésuites, — depuis canonisé, — s'était accoutumé à boire copieusement lorsqu'il était homme du monde.

Entré dans les ordres, il ne pouvait, malgré tous ses efforts, se restreindre à la portion congrue. Les souffrances qu'il éprouvait lorsqu'à son repas il n'avait vidé que le quart ou le tiers de l'immense coupe dans laquelle il avait pris l'habitude de boire l'emportaient toujours sur son énergique volonté.

« Frère, lui dit un certain moine, j'ai une idée. Chaque jour, avant de remplir votre coupe pour le repas, inclinez au-dessus un cierge allumé, laissez tomber au fond une goutte de cire. Goutte à goutte la cire prendra la place du vin, et goutte à goutte l'habitude se perdra. »

L'idée parut bonne à Borgia. Quelques mois plus tard — le temps de remplir goutte à goutte la coupe de cire — il ne buvait plus que de l'eau, et ne s'en trouvait pas plus mal.

25. — *Ragoter, faire des ragots.* Cette expression triviale signifie se plaindre, murmurer contre les autres, et joindre à ces propos un caractère de médisance. Selon un étymologiste du siècle dernier, Ragot était un bélître fameux du temps de Louis XII. De ce nom serait venu *ragoter*, parce que les gueux ne parlent guère aux gens, pour les apitoyer, que sur le ton primitif. *Ragot* peut aussi venir d'*argot*, le nom qu'on donne à leur jargon, par une légère transposition de lettres. *Ragot* signifie aussi un petit homme court, rabougri. On le fait venir alors du nom d'une grosse rave noire et épaisse (en latin *rapum*) qui croît en maints pays. Sans doute, c'est par allusion à cette acception que Scarron a donné le nom de Ragotin à l'un des personnages ridicules de son *Roman comique*.

26. — « *Chanter pouille à quelqu'un*, c'est, dit l'auteur des *Matinées sénonaises*, lui adresser de grossières injures, telles que s'en disent les gens du bas peuple, et en réalité l'accuser d'avoir de ces insectes qui sont fils et compagnons de la malpropreté. Car je crois que c'est d'eux que vient le mot *pouille*, à moins qu'on ne le tire du vieux verbe *pouiller*, qui signifiait vêtir un habit, et dont il nous est resté le composé *dépouiller*. Chez le vulgaire, *se pouiller* signifie s'injurier, ce qui revient à l'expression *habiller* quelqu'un de la belle façon. Un poète du dix-septième siècle, traduisant les œuvres de Perse, a rendu *cantare ocyma* par chanter pouille (ce qui n'est pas exact). *Ocymum* en latin signifiait le *basilic*, plante, et les anciens croyaient que si lorsqu'on semait cette plante on lui disait des injures, elle levait mieux et poussait plus abondamment. Chaque peuple d'ailleurs a ses locutions particulières. Ainsi, tandis que nous disons : *S'injurier comme des harengères,* les Grecs disaient *comme des boulangères.* Dans les *Grenouilles* d'Aristophane, Bacchus disait à Eschyle : *Convient-il à des poètes de mérite de s'injurier comme des femmes de boulangers?*

**27.** — Le *rabat,* qui était autrefois de grand usage dans le costume masculin et que ne portent plus que les ecclésiastiques, fut ainsi nommé parce que, à l'origine, il n'était autre que le col de la chemise *rabattu.*

**28.** — *Après la panse, la danse,* disait-on fréquemment autrefois en France. En Espagne, au contraire, on dit : *A panse pleine, pied endormi.* Ces deux proverbes contradictoires caractérisent bien d'une part la gaieté française, et d'autre part l'indolente gravité castillane : autre pays, autre tempérament. En effet, tandis que l'Espagnol, quand il a mangé, ne désire que le repos, chez nous la bonne chère semble appeler un divertissement immédiat. Au moins en était-il ainsi chez nos pères. Dans les réunions bourgeoises, après que chacun avait chanté, bien ou mal, au dessert, on dansait au son d'un instrument quelconque. Il y avait maints endroits où les airs de danse étaient chantés. On trouvait même dans le milieu de la France cette tradition établie que, pour la danse des *rigaudons* ou des *bourrées,* un défi existait entre les danseurs et le chanteur : c'était à celui qui fatiguerait l'autre.

L'usage de chanter à table date de loin. Il était notamment pratiqué chez les Grecs. On raconte que lorsque Anacharsis, le philosophe scythe, vint en Grèce, où la coutume était de chanter en musique après avoir festiné, on lui demanda s'il y avait des flûtes dans son pays : « Non, répondit-il, car il n'y a pas même de vignes. » Ce qui revenait à dire ingénieusement que le vin engendre la joie, et qu'elle ne se trouve guère là où le vin fait défaut.

Chez les Grecs donc, la coutume étant consacrée, si quelqu'un, ignorant la musique, refusait de faire entendre sa voix ou de jouer d'un instrument, on lui mettait dans la main une branche de laurier et de myrte, et, bon gré mal gré, il fallait qu'il chantât au moins une phrase devant ces rameaux. C'était ce qu'on appelait *chanter au myrte.* Dans la suite, cette expression devint proverbiale, et l'on envoyait *chanter au myrte* tout ignorant qui ne pouvait se mêler convenablement à la conversation des gens instruits.

**29.** — Lettre de Louis Van Beethoven à son ami Brandwood. Cette épître en français du grand musicien est datée de Vienne, le 3º du mois de février 1818.

« Mon cher ami,

« Jamais je n'éprouvais un plus grand plaisir de ce que me causa votre annonce de l'arrivée de cette Piano, avec qui vous m'honorés de m'en faire présent, je la regarderai comme un Autel, où je déposerai les plus belles offrandes de mon Esprit au divin Apollon. Aussitôt comme je recevrai votre excellent instrument, je vous enverrai d'abord les Fruits de l'inspiration des premiers moments que j'y passerai, pour vous servir d'un souvenir de moi à vous, mon très cher, et je souhaite à ce qu'ils soient dignes de votre instrument.

« Mon très cher Monsieur et ami, recevez ma plus grande considération de votre ami et très humble serviteur. »

30. — C'est seulement depuis la Révolution que s'est généralisé, à Paris, l'usage du corbillard pour le transport des morts à leur dernier asile. Un lexicologue du milieu du siècle dernier définit ainsi le corbillard : « Espèce de char dans lequel les gens d'une certaine condition font voiturer au cimetière les corps de leurs défunts. » Pour les autres enterrements, le cercueil était porté à dos ou à bras d'homme, sur un brancard spécial, comme cela a encore lieu dans la plupart des petites villes et dans les campagnes en général. Armand Gouffé, déjà cité plus haut, a consacré dans un spirituel couplet le souvenir de cette inégalité :

> Que j'aime à voir un corbillard !
> Ce goût-là vous étonne ?
> Mais il faut partir tôt ou tard,
> Le sort ainsi l'ordonne.
> Et, loin de craindre l'avenir,
> Moi, dans cette aventure,
> Je n'aperçois que le plaisir
> De partir en voiture.

31. — Francisque Michel et Édouard Fournier, dans leur si curieuse *Histoire des hôtelleries et cabarets,* disent « que la passion des Romains pour les boissons chaudes n'empêchait pas celle qu'ils avaient pour les boissons glacées. Sur leur table, à côté des boissons fumantes, la glace s'élevait par monceaux ; il était naturel, d'après cela, qu'il y eût à Rome des marchands de glace et de neige en toutes saisons ». S'il faut en croire Pancirola, Athénée en parle, dans un passage que nous n'avons malheureusement pu retrouver malgré toutes nos recher-

ches. Athénée écrit, dit Pancirola, par l'organe de son naïf traducteur Pierre de la Noue, qu'il y avait jadis des boutiques à Rome « où l'on contregardait de la neige toute l'année ; ils la mettaient en terre, dans de la paille, et en vendaient à qui en voulait, et par icelle le vin se rendait froid ».

Un passage de Sénèque où il est aussi parlé des boutiques de marchands de glace à Rome, nous dédommagera de celui d'Athénée.

« Les Lacédémoniens, dit-il, chassèrent les parfumeurs et voulurent qu'ils quittassent au plus vite leur territoire, parce qu'ils perdaient l'huile. Qu'eussent-ils donc fait à l'aspect de ces magasins, de ces dépôts de neige, de ces bêtes de somme employées à porter les blocs aqueux, dont la saveur et la couleur sont endommagées par la paille qui les couvre ? »

32. — On admet communément que la fameuse ode de Gilbert commençant ainsi :

J'ai révélé mon cœur au Dieu de l'innocence,

qui passe pour le morceau le mieux réussi de l'auteur, fut trouvée après sa mort sur un papier qu'il avait caché sous le chevet de son lit d'hôpital, ou qu'il tenait dans sa main. Une autre version veut qu'il ait écrit cette pièce huit jours avant de mourir.

Dans un cas comme dans l'autre, les biographes s'accordent à croire que ce morceau, vraiment remarquable, était complètement inédit quand le poète mourut, et, par conséquent, regardent l'*Ode tirée des psaumes* (c'est le titre de la pièce) comme le dernier soupir douloureux de cette âme poétique.

Or on peut voir l'*Ode tirée des psaumes* imprimée au *Journal de Paris* dans le numéro du 17 octobre 1780, c'est-à-dire juste un mois avant la mort du poète, que le même journal annonce, dans son numéro du 22 novembre 1780, comme ayant eu lieu le 16 novembre au soir.

Sans rien ôter au mérite de ces vers, qui sont avec raison dans la mémoire de tous, il convient donc, pour être dans la vérité historique, de changer la date sous laquelle on a coutume de les placer.

33. — *Hussard* vient du hongrois *huszard,* qui signifie vingtième, parce que, pour former le corps de troupe ainsi nommé, la noblesse

hongroise équipait un homme par vingt feux. Primitivement, les hussards étaient, en Hongrie et en Pologne, une espèce de milice qu'on

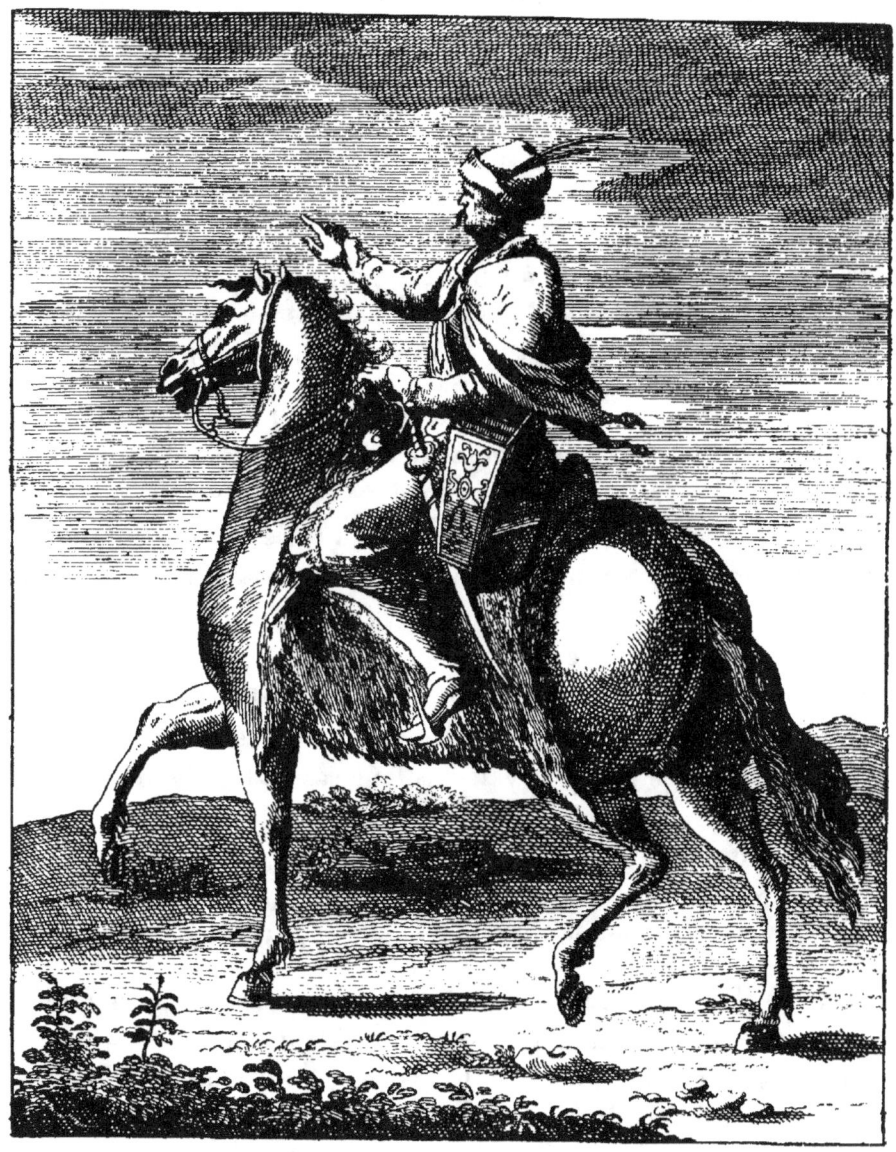

Fig. 2. — Un hussard en 1692, d'après l'*Histoire de la milice française* du P. Daniel.

opposait à la cavalerie ottomane. Ils n'ont régulièrement formé en France un corps particulier qu'à dater de 1692; mais, dès 1637, il est question dans l'armée française de troupes hongroises, auxquelles, toutefois, on ne conservait pas l'équipement national, qu'on leur donna

plus tard, pour garder à ces cavaliers l'aspect particulier qui, disait-on, devait inspirer de la terreur aux ennemis. L'estampe que nous reproduisons, d'après l'*Histoire de la milice française* du P. Daniel, représente un de ces hussards primitifs. « Plusieurs hussards hongrois déserteurs passés en France pendant la guerre contre la ligue d'Augsbourg, dit le P. Daniel, s'étaient mis au service de quelques officiers, qui les menèrent à l'armée avec eux. Le maréchal de Luxembourg, les voyant la plupart d'assez bonne mine, d'un œil fier et un peu féroce, et équipés d'une manière extraordinaire, crut qu'il en pourrait tirer quelque avantage. Il les rassembla, les envoya en *parti*, où ils réussirent assez bien. Cela le fit penser à en former quelques compagnies, et l'on envoya pour cela un recruteur en Souabe. »

**34.** — Rembrandt, extrêmement lié avec un bourgmestre de Hollande, allait souvent à la campagne de ce magistrat. Un jour que les deux amis étaient ensemble, un valet vint les avertir que le dîner était prêt. Comme ils allaient se mettre à table, ils s'aperçurent qu'il leur manquait de la moutarde. Le bourgmestre ordonna au valet d'aller promptement en chercher au village. Rembrandt paria avec le bourgmestre qu'il graverait une planche avant que le domestique fût revenu. La gageure acceptée, Rembrandt, qui portait toujours avec lui des planches préparées au vernis, se mit aussitôt à l'ouvrage, et grava le paysage qui se voyait des fenêtres de la salle où ils étaient. Cette planche, très jolie, fut achevée avant le retour du valet, et Rembrandt gagna le pari.

Cette planche est en conséquence désignée dans les catalogues de l'œuvre complète sous le titre de *Paysage à la moutarde*.

**35.** — Il existe à Creto (Tyrol) un singulier usage. On nomme *Roi des pauvres* un homme qui, tout en travaillant toujours, ne peut rien économiser, mais qui n'a pas de dettes et jouit d'une bonne réputation. Le roi des pauvres étant mort dernièrement, on lui a fait un convoi très honorable; puis on lui a nommé un successeur, dont la proclamation a donné lieu à une véritable fête populaire. On l'a conduit, dans une vieille et sale voiture, à une place où était une tribune supportant une table et une chaise vermoulues. On lui a donné lecture du testament de son prédécesseur, rédigé en termes comiques; puis, suivi de gens en haillons, on l'a mené dans divers cabarets, dont les propriétaires lui ont donné à boire gratis.

**36.** — Un auteur de la fin du dix-huitième siècle remarque que dans beaucoup de provinces de France, les fenêtres sont encore garnies de papier huilé au lieu de feuilles de verre. Cet usage, dit-il, s'est particulièrement conservé à Lyon, par suite de l'épaisseur des brouillards en hiver. Ces brouillards très intenses, ternissant les vitres, ôteraient aux manufactures de soie la clarté douce qui leur est nécessaire pour le délicat travail des étoffes.

On peut avoir une idée de l'éclairage d'une salle de concert au siècle dernier, par le passage suivant d'une lettre datée de 1764, que le père de Mozart écrivait à sa femme, de Paris, où il était venu produire son jeune fils :

« Ce Grimm est mon plus grand ami ; il a tout fait pour moi. C'est à lui que je dois l'autorisation pour nos concerts. Pour le premier il m'a placé trois cent vingt billets, il m'a obtenu de ne pas payer l'éclairage, et il *y avait pourtant plus de soixante bougies !...* »

**37.** — Vers la fin du dix-septième siècle, il se forma à Londres un club du silence. La loi fondamentale était de n'y jamais ouvrir la bouche. Le président était sourd et muet. Comme les autres, il parlait des doigts, et encore n'était-il permis de déployer cette éloquence mécanique que rarement et dans les occasions très importantes. Après la fameuse journée d'Hochstedt, un membre, transporté de patriotisme, vint annoncer de vive voix la nouvelle de cette victoire. Aussitôt il fut renvoyé à la pluralité des suffrages, qui, selon l'usage de l'ancienne Rome, se donnaient en pliant les pouces en arrière.

Cette illustre coterie fut longtemps citée avec respect en Angleterre.

**38.** — *Puff* est un mot anglais qui signifie souffler, coup de vent, bulle de savon, et qui sert à désigner les annonces pour leurrer et les tromperies des charlatans. Stendhal (Henry Beyle) écrivait un jour ce qui suit : « Ce mot serait bien vite reçu, et avec joie, si tous vos lecteurs pouvaient comprendre le langage du personnage de Puff, dans la charmante comédie du *Critique* de Shéridan. M. Puff, moyennant une légère rétribution, vante tout le monde dans tous les journaux. Il a de l'esprit, surtout nulle vergogne de son métier, et raconte plaisamment comment il s'y prend pour faire réussir un poème épique, ou un nouveau cirage pour les bottes, un nouveau système d'industrialisme ou un nouveau rouge végétal. A l'esprit près, je vois tous

les jours à Paris des personnages de ce caractère. C'est une nouvelle industrie. »

Sait-on d'où vient notre mot *chic?* Ceux qui emploient aujourd'hui cette expression ne se doutent guère que ce mot, si bien mis en cours dans notre temps, n'a pas moins de deux siècles de date ; et quand on le voit surtout usité dans le jargon des *rapins,* on n'irait pas s'imaginer dans quel grimoire il a pris naissance. Sous Louis XIII, ce n'était autre chose qu'un terme de palais. *Chic* était tout simplement le diminutif de *chicane.* On disait d'un plaideur fort sur la coutume : « Il a le *chic,* » ou mieux : « Il entend le *chic.* »

Ainsi notre mot *chic* ne serait qu'une simple abréviation, avec un changement complet de sens.

**39.** — Le célèbre acteur Fleury, voulant arriver à représenter Frédéric II, dans les *Deux Pages,* de manière à faire illusion, prit d'abord les plus minutieux renseignements près de tous ceux qui l'avaient connu, étudia ses portraits authentiques, donna à son appartement le nom de Potsdam, et y vécut trois mois dans tous les détails de la vie, avec la pensée qu'il était le roi même. Chaque matin, il endossait l'habit militaire, les bottes, le chapeau, enfin tout le costume, pour le rompre aux habitudes de son corps et avoir l'air d'y être né, puis se grimait, en se modelant sur le portrait du monarque. Mais la ressemblance de la figure n'arrivait pas. Il tâcha alors de s'entretenir dans la situation d'esprit habituelle de Frédéric, se mit à jouer de la flûte comme lui, pour acquérir naturellement son inclination de tête, donna à son domestique et à son chien le nom du houzard et du chien du roi philosophe, etc., etc. Aussi l'histoire du théâtre a-t-elle conservé le souvenir de l'effet extraordinaire produit par Fleury dans cette création.

Kean jouait *Othello* à Paris en 1828. A sept heures, la salle était comble, et Kean n'avait pas encore paru au théâtre. On le cherche partout, et on finit par le trouver au café Anglais, où il se préparait en buvant force bouteilles de vin de Champagne, mêlées de rasades d'eau-de-vie. Il répond à ceux qui viennent le chercher par une apostrophe beaucoup trop énergique pour être rapportée. « Mais la duchesse de Berry est arrivée. — Je ne suis pas le valet de la duchesse. Du vin ! » Enfin le régisseur accourt et parvient à le gagner à force de supplications. On l'entraîne, on l'habille, on le conduit par-des-

sous les bras dans la coulisse. Il entre en scène et joue en grand comédien.

**40.** — « Je vois bien qu'à la cour on fait argent de tout, » disait un jour Louis XIV : et voici dans quelles circonstances.

Quand le roi soleil quittait Versailles pour un séjour à Marly, il nommait lui-même les personnages de la cour qui devaient l'y accompagner, et cette grâce était briguée par les courtisans avec un grand empressement.

La princesse de Montauban, chagrine de n'avoir jamais été désignée, alla trouver la princesse d'Harcourt, qui, comme favorite de Mme de Maintenon, avait presque toujours l'avantage d'aller à Marly, et elle lui offrit mille écus si elle voulait lui céder sa place au prochain voyage que le roi y ferait. La princesse d'Harcourt accepta la proposition ; mais il fallait l'agrément du roi. Pressée de l'obtenir, elle chercha l'occasion de parler au monarque, et, l'ayant trouvé dès le soir même :

« Il me semble, Sire, lui dit-elle, que Mme de Montauban n'a jamais été à Marly. — Je le sais bien, dit le roi. — Cependant, reprit la princesse, je crois qu'elle aurait grande envie d'y aller. — Je n'en doute pas, répliqua le roi. — Mais, Sire, continua-t-elle, Votre Majesté ne voudrait-elle point la nommer ? — Cela n'est pas nécessaire, répliqua encore le roi ; et d'ailleurs, pourquoi cette insistance ? — Ah ! Sire, s'écria la solliciteuse, c'est que cela me vaudrait mille écus ; et Votre Majesté n'ignore pas que j'ai bien besoin d'argent. »

Le roi, surpris de cet aveu, se fit expliquer le marché en question, en rit beaucoup et consentit facilement à un échange aussi lucratif, en ajoutant qu'il voyait bien qu'à la cour on faisait argent de tout.

**41.** — En arrivant au pontificat, Sixte-Quint s'était promis de réformer, même par les moyens les plus violents, de nombreux abus que ses prédécesseurs sur la chaire de saint Pierre avaient laissés s'établir dans l'État romain.

Un simple citoyen vint un jour se plaindre à lui des délais interminables et en même temps fort coûteux qu'un procureur mettait à faire juger un procès qui était dans ses mains depuis de longues années, avec renouvellement perpétuel des frais. Sixte-Quint fit appeler le procureur et lui enjoignit d'avoir à faire terminer l'affaire dans les

trois jours. Elle fut jugée le lendemain, et le procureur pendu dans l'après-midi.

**42.** — On peut ranger avec honneur dans la grande, trop grande série, *Nugæ difficiles,* comme disaient nos pères, ce petit dialogue en vers monosyllabiques, que cite un recueil du siècle dernier sans en indiquer l'auteur.

SILVANDRE.
Par ce feu vif et doux qui sort de tes beaux yeux,
Tu peux bien plus sur moi que les rois et les dieux ;
Leurs lois ne me sont rien près d'un mot de ta bouche ;
Je fais mes biens, mes maux de tout ce qui te touche.
Je me plais dans tes fers, je ne suis que tes pas.
Ma vie est de te voir, je meurs où tu n'es pas.
Non, mon cœur sans ce bien ne peut ni ne veut vivre.
Loin de toi jour et nuit à mes pleurs je me livre,
Et si je n'ai ta foi pour le prix de mon cœur,
Tous les traits de la mort ne me font point de peur.

CLIMÈNE.
C'en est fait, je me rends, et mon choix suit le vôtre ;
Je sens que nos deux cœurs sont bien faits l'un pour l'autre.
Si vos vœux sont pour moi, tous les miens sont pour vous ;
Je vous plais et vous aime ; est-il un sort plus doux ?
Que ce jour, s'il se peut, le plus saint nœud nous lie,
Et ce jour est pour moi le plus beau de la vie.

**43.** — Sous la première Restauration se publiait à Paris un malicieux journal avec caricatures intitulé le *Nain jaune,* qui faisait une guerre acharnée au gouvernement des Bourbons, et qui tout naturellement, car c'était alors un élément normal d'opposition, faisait profession de bonapartisme.

En ce temps-là, bien que plusieurs grandes lignes de télégraphes aériens fussent établies, la lenteur des communications même administratives était encore assez grande pour que la nouvelle d'un événement aussi important que le débarquement du proscrit de l'île d'Elbe sur les côtes de la Méditerranée ne fût connu à Paris qu'après quatre ou cinq jours.

Or, dans son numéro daté du 5 mars, — Napoléon ayant débarqué le 1er, — le *Nain jaune* publiait dans la série de ses faits-divers la petite note que voici :

— On nous a communiqué la lettre suivante de M. de... à M...

« J'ai usé dix plumes d'oie à vous écrire sans pouvoir obtenir de

réponse ; peut-être serai-je plus heureux avec une plume de *canne :* j'en essayerai. »

Il va de soi que si quelques lecteurs prirent garde à cette note, ils durent y voir la menace d'un anonyme qui, ayant une réparation quelconque à obtenir, jouait par une variante orthographique sur le mot *canne,* mis pour *cane,* et par conséquent impliquant l'idée de coups de bâton. C'était ce que nous appellerions aujourd'hui une plaisanterie par *à peu près.*

Mais voici que le jour même où paraissait le numéro contenant ces lignes, chacun put savoir que le ci-devant empereur était débarqué le 1ᵉʳ mars à *Cannes.*

Sur quoi la note insignifiante fut aussitôt amplement commentée et considérée comme une preuve que les rédacteurs du *Nain jaune* étaient instruits des projets de l'*usurpateur,* et qu'ils y avaient fait tacitement allusion.

Les rédacteurs du *Nain jaune* affirmèrent qu'il n'en était rien ; mais étant donnés les graves désagréments qui, au premier moment, pouvaient leur en revenir, on put croire qu'ils étaient sous l'empire de la crainte. Toutefois, dans leur numéro du 25 mars, — l'empereur étant rentré à Paris et toute impunité leur étant assurée :

« On a prétendu, écrivaient-ils, que nous étions *des agents de l'île d'Elbe;* nous ne nous en sommes que faiblement défendus lorsque le danger était imminent ; et maintenant qu'il pourrait nous être avantageux d'accréditer cette idée, nous déclarons hautement que nous n'avions aucune connaissance des événements qui s'accomplissaient. La coïncidence qui s'est trouvée entre notre anecdote sur la plume de *cane* et le débarquement de l'empereur est un simple jeu du hasard. Des folliculaires gagés pouvaient seuls penser que le héros rappelé sur le trône par les vœux de l'armée et de la nation, avait besoin de recourir à d'aussi piètres moyens. »

Quoi qu'il en fût, le jeu de mots, si fortuit qu'il pût être, fit assez grand bruit, et nous en retrouvons d'ailleurs un écho dans le numéro du 5 avril du même journal.

« Le lendemain de l'arrivée de l'empereur à Paris, Sa Majesté, causant avec le célèbre chimiste Ch. (Chaptal, sans doute) lui demanda si l'on s'occupait encore du sucre de betteraves. — Sire, dit M. P...y (?), on ne veut plus que du sucre de *Cannes !...* »

**44.** — Une des plus grandes et plus belles estampes de Rembrandt,

représentant Jésus-Christ guérissant les malades, est ordinairement connue dans le monde des arts sous le nom de *Pièce aux cent florins*. Pourquoi cette désignation? Selon les uns, tout simplement parce que, du vivant même de l'auteur, elle se vendait ce prix-là en Hollande; selon les autres, parce que, certain jour, un marchand venant de Rome proposa à Rembrandt quelques estampes de Marc-Antoine auxquelles il mit le prix de cent florins. Rembrandt offrit pour prix de ces estampes sa gravure, que le marchand accepta, soit qu'il voulût obliger l'artiste, soit qu'il estimât qu'il ne perdait pas au change. Depuis, les bonnes épreuves de cette estampe ont souvent atteint et dépassé dans les ventes le taux primitif. Par exemple, en 1754, on en vendit une 151 florins; en 1809, 41 livres sterling ou 801 francs; en 1835, 163 livres ou 4,075 francs; en 1859, 3,690 francs, etc.

**45.** — D'où vient le nom de *teston* donné jadis à une monnaie française?

Jusqu'au règne de Louis XII, les monnaies françaises portèrent toutes sortes de marques héraldiques ou symboliques, et sur un grand nombre se voit l'image d'un prince ordinairement en pied, assis sur son trône, le sceptre à la main; mais cette effigie pouvait convenir à n'importe quel roi, car, vu la dimension restreinte de l'image, on n'y trouvait aucune reproduction individuelle. Ce fut seulement sous Louis XII que, pour la première fois, furent frappées des pièces sur lesquelles se vit seulement la *tête* du roi, que le graveur prit soin de rendre ressemblante.

« Ces nouvelles espèces, dit Le Blanc dans son *Traité des monnaies,* furent appelées *testons* à cause de la tête du roi qui y est représentée. Je crois que leur origine vient d'Italie. Le roi, n'étant encore en France que duc d'Orléans et duc de Milan, comme héritier de Valentine de Milan sa grand'mère, en avait fait fabriquer avant qu'on commençât à en faire en France. »

Nous empruntons au célèbre ouvrage que nous venons de citer la reproduction de ces monnaies milanaises et françaises, et nous y joignons, d'après le même auteur, une pièce frappée en 1498 au nom d'Anne de Bretagne. Cette pièce est, paraît-il, la première des monnaies françaises sur laquelle on trouve le millésime (voir la figure supérieure de gauche). Au-dessous est un écu d'or, où les armes de France sur la face et la croix sur le revers sont accompagnées du

*porc-épic*, que Louis XII avait pris pour symbole, avec la devise : *Cominus et eminus* (de près et de loin), faisant allusion à la croyance qu'on avait alors que le porc-épic pouvait lancer ses dards sur ses

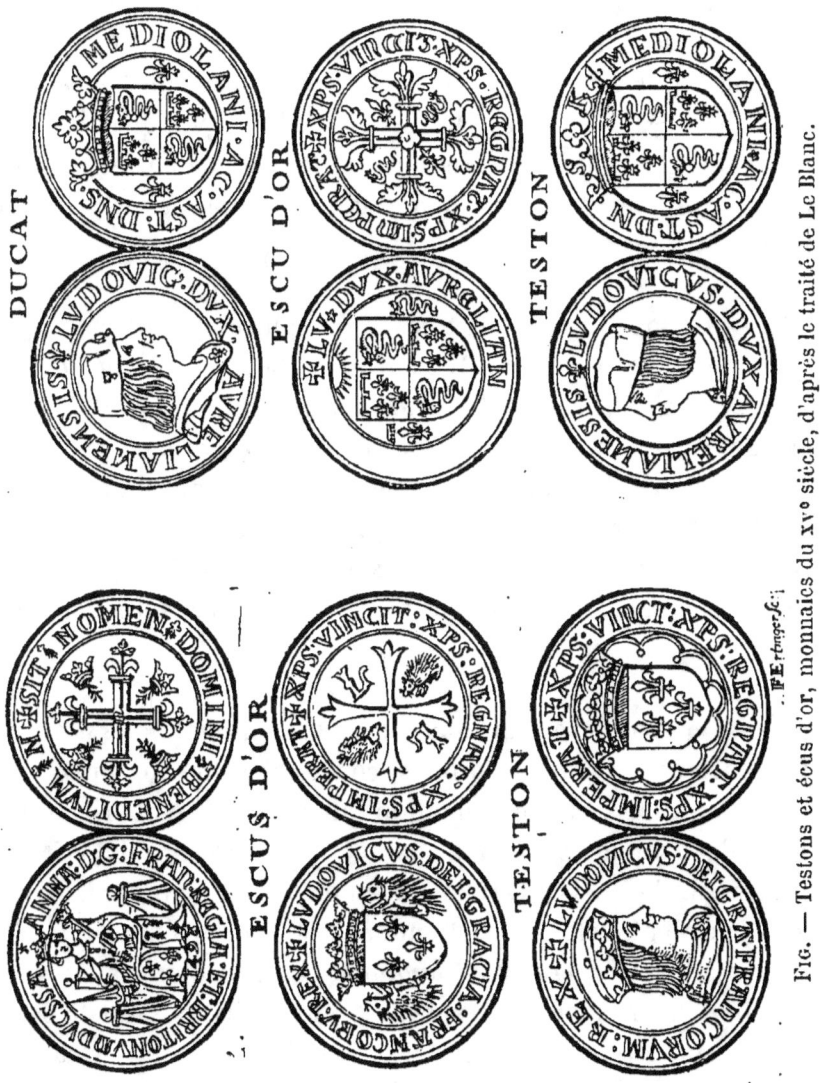

Fig. — Testons et écus d'or, monnaies du xv⁰ siècle, d'après le traité de Le Blanc.

ennemis. La légende de la face est : *Ludovicus, Dei gratia Francorum rex*. Celle du revers est : *Christus vincit, Christus regnat, Christus imperat*, qui se voit pour la première fois sur un sol d'or de Louis VI (1078-1131). Un historien rapporte que ce fut le mot de l'armée chrétienne dans une bataille qu'elle livra aux Sarrasins au temps de Philippe I⁰ʳ. Ce même sol d'or est, d'ailleurs, celui où l'on voit pour la

première fois des fleurs de lis. Enfin, au bas, le *teston* de Louis XII avec les mêmes légendes.

Les figures de droite sont les monnaies frappées à Milan par Louis, avant son élévation au trône de France, gardant son titre de duc d'Orléans (*Dux Aureliensis*). Sur le revers, l'écu est *écartelé* aux armes de France et de Milan. Dans les *quartiers* français, un *lambel* (marque d'un cadet royal) accompagne les fleurs de lis. Le quartier milanais nous montre la guivre des Visconti, et la légende porte *Mediolani ac Asti dominus* (seigneur de Milan et d'Asti), ville où ces pièces furent frappées.

**46.** — Le mot *acclimater*, très usité aujourd'hui, fut employé pour la première fois par l'abbé Raynal, dans son *Histoire de l'établissement des Européens dans les deux Indes*, publiée vers 1770, avec le sens de *s'accoutumer à la température d'un climat nouveau*.

Le Dictionnaire de l'Académie ne l'a reconnu que dans son édition de 1843. Mercier, dans sa *Néologie*, crut devoir ajouter au verbe *acclimater* le substantif *acclimatement*, qui n'a pas été admis; mais on a créé depuis *acclimatation*, qui ne figure que dans une très récente édition du Dictionnaire de l'Académie.

**47.** — Qu'appelait-on autrefois les *sorts des saints (sortes sanctorum)*?
Les anciens, qui, à tout propos, consultaient les augures, les oracles, avaient une sorte de divination qui consistait à ouvrir au hasard le livre de quelque poète fameux, et d'interpréter à leur façon les passages sur lesquels s'arrêtait leur doigt ou leur regard. C'était ce qu'ils appelaient, selon le poète auquel ils s'adressaient, *sortes Homericæ, sortes Virgilianæ, sortes Claudianæ*. Cette coutume superstitieuse passa chez les chrétiens, qui substituèrent les livres saints à ceux des poètes profanes. Dans les situations embarrassantes de la vie, ils ouvraient la Bible ou les Évangiles, et se décidaient selon le sens évident ou probable du premier passage remarqué. C'est ce qu'ils appelaient prendre les sorts des saints. L'histoire du moyen âge offre d'assez nombreux exemples de cette pratique singulière.

**48.** — « Cette pauvre petite statuette, qui n'est pas même une œuvre d'art, mais devant laquelle ma bonne et sainte mère s'agenouilla longtemps chaque soir, est pour moi une relique sacrée; où que

j'aille habiter, je lui donne dans mon humble logis une place d'honneur, je l'installe même la première quand j'emménage quelque part, c'est elle qui prend avant moi possession de la nouvelle demeure ; que voulez-vous ? ces sentiments-là, Dieu merci ! ne se raisonnent pas : il me semble que cette naïve image soit pour moi comme une sorte de *palladium :* un simple particulier peut bien, n'est-ce pas ? se permettre les faiblesses dont plusieurs peuples donnèrent l'exemple. »

Ce passage, extrait d'un roman moderne, fait allusion à la fameuse statue de Pallas, qui, selon la légende antique, était la sauvegarde de Troie. Les Romains, prétendus descendants d'Énée, croyaient avoir chez eux cette relique, que le héros troyen avait emportée dans sa fuite, et que l'on gardait dans le temple de Vesta ; mais pour eux le véritable *Palladium* était le bouclier qui, d'après le dire de Numa, était tombé du ciel et dont la garde fut confiée aux prêtres saliens. Parmi les exemples assez nombreux de superstitions analogues on peut citer le palladium du royaume d'Écosse, qui n'était autre qu'une espèce de chaire de pierre grossière, sur laquelle s'asseyaient les anciens rois ou chefs *scotts* le jour de leur consécration.

Lorsque (au treizième siècle) Édouard I$^{er}$ d'Angleterre, appelé en arbitrage par les Écossais pour prononcer entre deux prétendants au trône, s'attribua indirectement la souveraineté, son premier soin, après avoir fait prisonnier et dépossédé le roi Jean Baliol, fut d'emporter à Londres la couronne, le sceptre, tous les insignes de la royauté écossaise, et surtout cette pierre du destin, en latin *saxum fatale,* et en langue du pays *girisfail,* que, d'après la légende héroïque, au quatrième siècle, les anciens Scots avaient apportée d'Hibernie (Irlande) en Albanie (contrée du nord de l'Écosse actuelle) et qui devait les faire régner partout où elle resterait au milieu d'eux. On a depuis formulé cet oracle en deux vers latins :

> *Ni fallat fatum, Scoti quocumque locatum*
> *Invenient lapidem regnare tenentur ibidem.*

Édouard fit placer et sceller cette pierre dans l'abbaye de Westminster, sous le siège où les rois d'Angleterre sont couronnés, et, ajoute l'historien, cette précaution, quelque triviale qu'elle puisse paraître, contribua largement à décider de la soumission du peuple écossais.

**49.** — Corbinelli, qui mourut à plus de cent ans, assistait sur ses

vieux jours à un souper où M^me de Maintenon fut très librement chansonnée. Le lieutenant de police d'Argenson, en ayant été informé, envoya chercher Corbinelli.

« Où avez-vous soupé tel jour? — Je ne m'en souviens pas. — N'étiez-vous pas avec tels princes ou tels seigneurs? — Je n'en ai pas mémoire. — N'avez-vous pas entendu certaines chansons? — Je ne me le rappelle pas. — Mais il me semble qu'un homme comme vous devrait répondre autrement que cela. — Possible, Monsieur; mais devant un homme comme vous, je ne suis pas un homme comme moi. »

**50.** — Mercier, dans son *Tableau de Paris,* publié quelques années avant la Révolution, s'exprime ainsi à propos des musiques militaires, qui étaient alors de création relativement récente :

« Dans les beaux jours de l'été, la musique des gardes donne des sérénades sur les boulevards. Le peuple accourt, les équipages se pressent, et tout le monde se retire très satisfait. Cette musique imprime au régiment une distinction qui le fait chérir. Autrefois, ce régiment était comme avili par son indiscipline et sa mauvaise conduite; aujourd'hui il est considéré. Son colonel l'a totalement métamorphosé; et ces mêmes soldats qui commettaient une infinité de désordres sont devenus honnêtes et utiles.

« On a trop négligé parmi nous la musique militaire; nous n'avions pas, il y a vingt-cinq ans, une seule trompette qui sonnât juste, pas un seul tambour qui battît en mesure.

« Aussi, durant les dernières guerres, les paysans de Bohême, d'Autriche et de Bavière, tous musiciens-nés, ne pouvant croire que des troupes réglées eussent des instruments si faux et si discordants, prirent tous nos vieux corps pour de nouvelles troupes, qu'ils méprisèrent; et l'on ne saurait calculer à combien de braves gens des instruments faux et des musiciens ignares ont coûté la vie. Tant il est vrai que dans l'appareil de la guerre il ne faut rien négliger de ce qui frappe les sens.

« Et si, comme le dit l'abbé Raynal, le roi de Prusse a dû quelques-uns de ses succès à la célérité de ses marches, il en doit aussi plusieurs à sa musique vraiment guerrière. »

**51.** — Nasradin, député par ses concitoyens vers Tamerlan, pour

implorer la clémence de ce prince, qui ne la pratiquait guère, consulta sa femme sur les fruits qu'il devait offrir à ce terrible conquérant. « Je n'ai d'ailleurs à choisir, lui dit-il, qu'entre des figues et des coings.

— Offrez-lui des coings, répliqua la femme; les coings, étant plus beaux et plus gros que les figues, plairont certainement davantage au vainqueur. »

Nasradin, persuadé que le conseil d'une femme est toujours celui qu'il ne faut pas suivre, en conclut qu'il devait porter des figues.

Il en fit donc provision et se mit en route.

Arrivé à la tente de Tamerlan, il se présenta tête nue, salua le conquérant et mit à ses pieds son présent.

Tamerlan, surpris, ne fut cependant qu'à demi courroucé par la mesquinerie de cette offrande. Il se contenta d'ordonner qu'on jetât l'une après l'autre toutes les figues à la tête de Nasradin, qui était chauve.

A chaque figue qui le frappait, Nasradin s'écriait : « Dieu soit loué ! Dieu soit loué ! »

Tamerlan, encore plus étonné qu'auparavant, voulut savoir la cause de cette exclamation :

« Je remercie Dieu, lui dit l'ambassadeur, de n'avoir pas suivi le conseil de ma femme; car si, comme elle le voulait, j'eusse apporté à Votre Majesté des coings au lieu de figues, à coup sûr j'aurais maintenant la tête cassée. »

Tamerlan se mit à rire, et consentit à tout ce que Nasradin lui demanda.

52. — Les pères jésuites, qui, pendant leurs missions, avaient connu les précieuses vertus médicales du *quinquina,* furent les zélés promoteurs de ce médicament en Europe; et comme ils en avaient d'abord envoyé une certaine quantité au cardinal Lugo, qui le fit répandre par les membres de l'ordre, le quinquina fut en principe appelé *écorce des jésuites* ou *du cardinal.*

53. — Une des principales punitions à l'adresse des gentilshommes bretons qui s'étaient déshonorés par une bassesse ou une lâcheté, était de faire détruire la double allée d'arbres qui conduisait à leurs châteaux, et dont l'établissement constituait un des privilèges de la noblesse.

**54.** — Au Japon, lisons-nous dans le grand ouvrage que M. Humbert a publié sur ce pays, un véritable culte est rendu aux arbres chargés d'années. On raconte que quand le seigneur de Yamalo voulut se faire faire un ameublement complet tiré du plus beau cèdre de son parc, la hache des bûcherons rebondit sur l'écorce, et l'on vit des gouttes de sang découler de chaque entaille. « C'est que, dit la légende, les arbres séculaires ont une âme comme les hommes et les dieux, à cause de leur grande vieillesse. Aussi se montrent-ils sensibles aux infortunes des fugitifs qui viennent se mettre sous leur protection. Ils ont sauvé plus d'une fois, en les abritant dans leur feuillage ou dans les cavernes de leurs troncs, des guerriers malheureux sur le point de tomber entre les mains de leurs ennemis. »

**55.** — D'où vient le nom de *parvis,* donné ordinairement à la place sur laquelle se trouve l'entrée d'une église, et par suite à l'enceinte des édifices sacrés?

— Selon toute probabilité, ce mot serait dérivé de *paradisus* (paradis), parce qu'il désignait l'*aire* qui était devant les basiliques. Cette place était considérée comme le symbole du paradis terrestre, par lequel il faut passer pour arriver au paradis céleste figuré par l'église. De *paradisus,* et par contraction *parvisus,* s'est formé le mot français *parvis.*

**56.** — Chez les Romains, les deux lettres S. T. étaient le symbole du silence, et l'on semble s'en servir encore aujourd'hui quand, pour faire taire quelqu'un, on dit *St! St!* S. en ce cas signifierait : *Sile* (gardez le silence), et T *Tace* (taisez-vous).

**57.** — D'où vient le nom de *Picpus* donné jadis à un village et gardé par un quartier de Paris?

— Un mal épidémique, consistant en une éruption de boutons et de petites tumeurs, sévissait dans les premières années du quinzième siècle et attaquait surtout les femmes. On rapporte qu'un religieux du couvent de Franconville, ayant d'abord guéri l'abbesse de Chelles, puis s'étant rendu à Paris, où il opéra plusieurs cures semblables, s'adjoignit quelques-uns de ses compagnons et fonda une succursale de son ordre dans un petit hameau situé sur le chemin de Vincennes, et qui n'avait pas encore de nom. Les moines guérisseurs furent

appelés des pique-puces, soit parce que le mal avait l'apparence de la piqûre d'un insecte, soit plutôt parce qu'ils faisaient une piqûre aux tumeurs pour les guérir, en opérant ensuite une succion. Le nom de *Picpus* resta à leur monastère et au village qui l'environnait.

**58.** — « Le roi (Louis XIV), feu Monsieur, M$^{gr}$ le dauphin et M. le duc de Berry étaient de grands mangeurs. J'ai vu souvent le roi manger quatre pleines assiettes de soupes diverses, un faisan entier, une perdrix, une grande assiette de salade, deux grandes tranches de jambon, du mouton au jus et à l'ail, une assiette de pâtisserie, et puis encore du fruit et des œufs durs. » (PRINCESSE PALATINE, *Correspondance*.)

**59.** — Strafford, ministre du roi Charles I$^{er}$, mis en jugement, fut condamné sous le prétexte de haute trahison, mais en réalité pour avoir voulu défendre trop énergiquement les prérogatives royales contre le mouvement d'opposition qui devait renverser la monarchie. L'exécution de la peine capitale ne pouvait avoir lieu qu'avec l'assentiment du roi, qui n'eut pas le courage de le refuser. En allant au supplice avec une grande fermeté, Strafford prononça ce verset du psaume 145, auquel sa situation ne donnait que trop raison : *Nolite confidere in principibus, in filiis hominum, in quibus non est salus.* (Ne placez point votre confiance dans les princes et dans les fils des hommes, car il n'y a point de salut à espérer d'eux.)

**60.** — Le *British Museum* a dernièrement acquis un des petits carnets où le célèbre Beethoven avait coutume de noter, au jour le jour, les moindres faits de sa vie.

En voici un extrait, qui prouve surabondamment le mal que devait lui donner la tenue de sa maison :

31 janvier. Renvoyé le domestique.
15 février. Pris une cuisinière.
8 mars. Renvoyé la cuisinière.
22 mars. Pris un domestique.
1$^{er}$ avril. Renvoyé le domestique.
16 mai. Renvoyé la cuisinière.
30 mai. Pris une femme de ménage.
1$^{er}$ juillet. Pris une cuisinière.

28 juillet. La cuisinière s'en va. Quatre mauvais jours. Mangé à Lerchenfeld.

29 août. Congédié la femme de ménage.

6 septembre. Pris une bonne.

3 décembre. La bonne s'en va.

18 décembre. Renvoyé la cuisinière.

22 décembre. Pris une bonne.

Et, entre tous ces congés, le compositeur trouvait le temps d'écrire les chefs-d'œuvre que nous savons.

**61.** — Dans un recueil intitulé *Variétés historiques, physiques et littéraires,* publié en 1752, nous trouvons ces remarques suivantes sur l'usage du tabac :

« Chacun sait que, l'usage du tabac étant devenu commun, on ne se contenta pas d'en mâcher et d'en fumer ; on le réduisit encore en poudre dans de petites boîtes faites en forme de poires, qu'on ouvrait par un petit trou, d'où l'on en faisait sortir la poudre, dont on mettait deux petits monceaux sur le dos de la main, afin qu'on pût de là les porter l'un après l'autre à chaque narine. »

Le premier usage de ce tabac en poudre parut dans les commencement si bizarre qu'on crut qu'il ne convenait qu'à des soldats et aux personnes très vulgaires. Il n'y eut en effet que ces sortes de gens qui en usèrent les premiers.

Cependant, comme il arrive à l'égard des coutumes les plus extravagantes, l'imagination se fit peu à peu à celle-là. Des gens distingués commencèrent à l'adopter ; on fit en leur faveur des boîtes beaucoup plus propres et plus riches, qui se fermaient avec une sorte de petit appareil qui ne prenait dans la boîte qu'autant de poudre qu'il en fallait pour chaque narine, et qu'on mettait toujours sur le dos de la main. Un second perfectionnement fut que cette même boîte contint une râpe que l'on faisait tourner sur un bloc de tabac (dit en *carotte*), de façon à produire chaque fois une petite quantité de poudre fraîche. (Notons que cette râpe portative resta très longtemps en usage chez les vrais amateurs de tabac.)

Dans l'estampe que nous reproduisons, et qui date de 1660, l'on voit aux mains d'un abbé mondain la râpe primitive, très volumineuse, sur laquelle le priseur frotte à pleine main la *carotte,* pour la réduire en poudre à mesure des besoins.

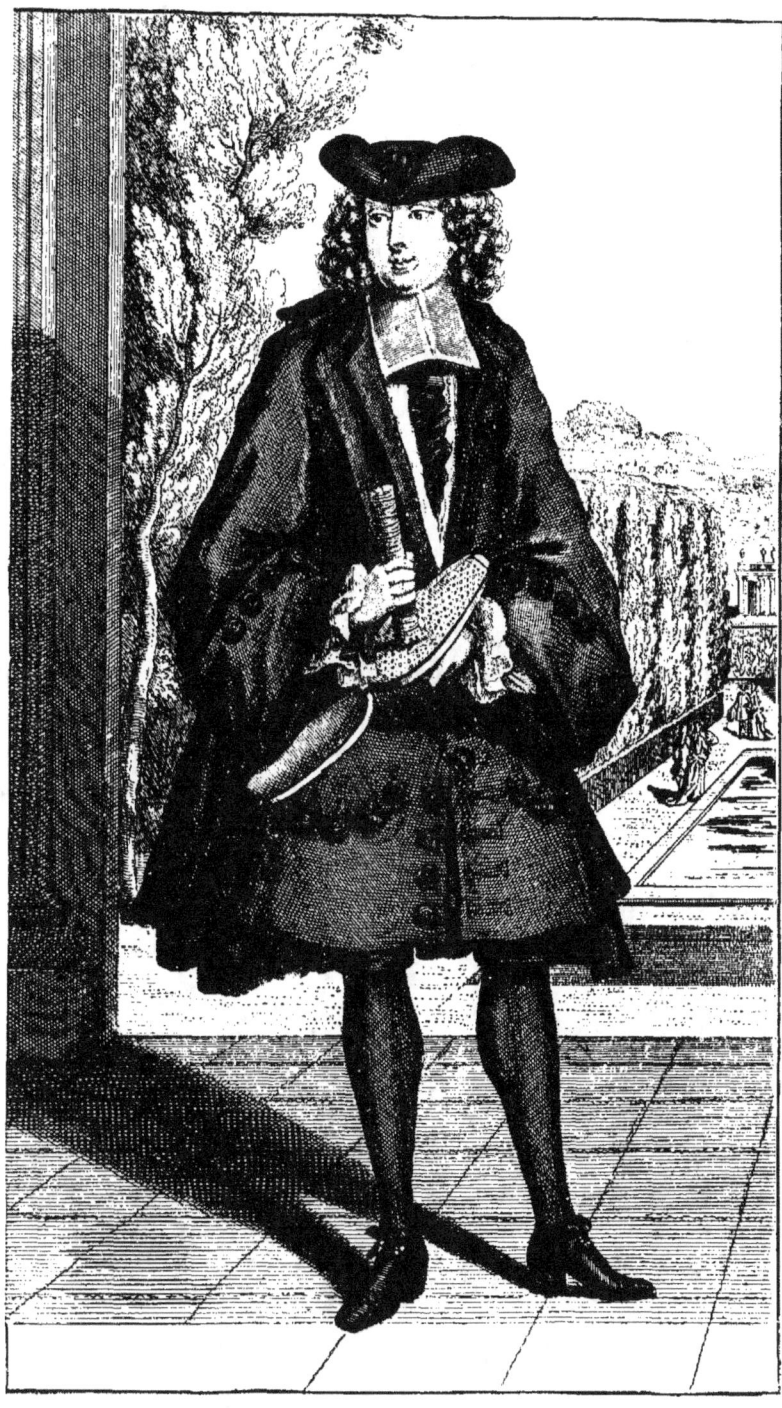

Fig. 4. — *Monsieur l'abbé prend du tabac*, fac-similé d'une estampe du dix-septième siècle (1660).

La répugnance qu'on avait eue d'abord étant levée, chacun se piqua d'avoir du tabac en poudre et d'en user ; mais les personnes délicates eurent de la peine à s'accommoder de l'odeur de cette plante ; on y mit différents aromates : et ce fut encore ici où la bizarrerie parut plus grande. Certaines odeurs furent en vogue et prirent le dessus, selon le caprice des personnes qui les mettaient en crédit, jusque-là qu'un marchand d'une ville de Flandre s'enrichit pour avoir su donner à son tabac en poudre *l'odeur des vieux livres moisis*, qu'il sut accréditer parmi les officiers français alors en garnison dans cette province.

L'odeur la plus généralement recherchée fut celle du musc, et c'est de cette époque que date la réputation de certains débits qui s'étaient placés sous le vocable de la *Civette*, que quelques-uns ont gardé jusqu'à nos jours.

Quoi qu'il en fût, l'usage du tabac était devenu général. « Au lieu d'en avoir, comme dans les commencements, une sorte de honte, — dit le même auteur, — chacun s'en fit une espèce de bienséance. En avoir le nez barbouillé, la cravate ou le justaucorps marqués n'a rien de choquant aujourd'hui, comme d'avoir en poche des râpes presque aussi longues que des basses de violes. Une fois en chemin, on n'y a plus gardé de mesure ; plusieurs l'ont pris à pleine main non seulement dans les tabatières, mais jusque dans des poches tout exprès adaptées à leurs habits... »

**62.** — *Mite* est un qualificatif que l'on donne aux chats (du latin *mitis*, doux), parce que les chats et surtout les chattes ont une apparence de douceur. (La Fontaine a dit : « Faisait la chatte mite. ») De là *mitaines*, pour désigner en principe des gants fourrés en poil de chat, par suite la locution « prendre des mitaines pour agir en telle ou telle circonstance » ; de là aussi *mitonner*, parce que le pain devient plus doux en *mitonnant*.

**63.** — Notre mot *niveau* vient du latin *libella*, qui avait la même signification, et longtemps en français l'on dit *liveau*. Les Italiens disent encore *livallo*, et les Anglais *leval*. C'est donc par corruption et substitution de l'*n* initiale à l'*l* que s'est formé le mot actuel.

**64.** — Notre mot *grotesque* dérive incontestablement du mot *grotte*,

dont on ne s'explique pas tout d'abord la relation, étant donné le sens attribué au dérivé. Lorsque Raphaël et Jean d'Udine étaient en réputation, on découvrit dans les ruines du palais de Tite quelques chambres enfoncées sous ces ruines et semblables à des grottes, dont les parois étaient couvertes de peintures dans le goût des ouvrages bizarres et plaisants qu'on a depuis appelés *grotesques,* parce que les peintures auxquelles on les a comparées étaient dans des *grottes.*

**65.** — Pourquoi l'usage établi en France et devenu, croyons-nous, en quelque sorte officiel, a-t-il décidé que pour la circulation dans les rues et sur les routes, les voitures — et les piétons eux-mêmes en cas de foule — doivent tenir la droite plutôt que la gauche?

Pourquoi les chemins de fer, au contraire, marchent-ils sur la voie de gauche par rapport au sens de leur direction?

— *L'Intermédiaire des chercheurs et des curieux* publie à ce sujet une très intéressante communication de M. le docteur A. Fournier, d'après un mémoire présenté en juin 1879 à la *Société d'anthropologie* par M. de Jouvencel :

M. de Jouvencel a constaté que Français, Italiens, Espagnols et leurs colonies, en un mot les *populations latines,* prenaient toujours *leur droite.*

Les Allemands, les Anglais, les Scandinaves, prennent, au contraire, *leur gauche.*

Voici comment M. de Jouvencel explique ces coutumes :

Le Romain était très superstitieux, très attentif au moindre *signe* dans l'air, et partout *la droite* était considérée comme la région des signes favorables : un tressaillement de *l'œil droit* était un bon présage.

Par contre, tout signe apparu sur *la gauche* était funeste, sinistre. Cette croyance nous est restée dans le mot *sinistre,* qui indique une chose de mauvais augure, et qui vient du latin *sinister,* désignant, pour le Romain, le *côté gauche.*

Afin d'échapper à tout mauvais signe de la gauche, le charretier romain s'en éloignait, et se tenait toujours sur la droite, par où il pouvait se rapprocher des présages heureux.

De là vient évidemment cet usage général chez les populations néo-latines de prendre leur droite.

Mais pourquoi les peuples d'origine germaine et saxonne prennent-ils leur *gauche?*

Précisément parce que les Romains, leurs ennemis, prenaient leur *droite*...

... Ces peuples barbares, aussi superstitieux que les Romains (il était difficile de l'être plus), les voyant persuadés que la *droite* leur était favorable, se voyant vaincus souvent après que les *présages de la droite* avaient encouragé les légions romaines, et entendant d'ailleurs les superstitieux légionnaires attribuer souvent les échecs des Romains à l'apparition de certains signes sur la gauche de l'armée romaine, ces barbares ont dû en conclure, par une logique bien naturelle chez les peuples enfants, que, la *droite étant favorable* aux Romains, la *gauche* (la sinistre) devait être favorable à leurs ennemis.

C'est ainsi que les peuples germains, scandinaves, britanniques (anglo-saxons plus tard), furent amenés à adopter la *gauche*.

Mais, dira-t-on, pourquoi les chemins de fer prennent-ils la *gauche*, même chez les Latins?

Par cette raison que les Anglais ont été les initiateurs des chemins de fer en France comme dans le reste de l'Europe, et que, tout naturellement, ils firent prendre la gauche par leurs trains sur les voies ferrées, comme pour les voitures sur les routes, et que Français, Espagnols, Italiens, adoptèrent cette coutume, qui leur venait de la nation qui leur apprit à exploiter les chemins de fer.

Notons toutefois que les tramways installés dans les rues des villes se conforment à l'ordre de circulation usuel sur ces voies, en prenant la droite comme les voitures ordinaires.

**66.** — Par notre temps de défis extravagants, on peut rappeler qu'en 1779 un Anglais paria de faire une course de trente milles pendant le temps qu'un escargot parcourrait un espace de trente pouces sur une pierre saupoudrée de sucre. La course eut lieu à Newmarck. Des paris s'élevant à plusieurs milliers de guinées furent engagés entre gens tenant les uns pour le cavalier, les autres pour l'escargot, — qui fut vainqueur.

**67.** — Sir Georges-Thomas Smart, compositeur et organiste de la chapelle de la reine Victoria, dirigeait l'orchestre du festival de Manchester en 1836, lorsque M^me Malibran parut pour la dernière fois devant le public.

M^me Malibran, déjà souffrante, chanta un duo qui exigeait de grands

efforts de voix et qui fut redemandé. La célèbre cantatrice, après avoir fait des signes suppliants, s'adressa à Georges Smart, qui dirigeait l'orchestre, et lui dit :

« Si je répète, j'en mourrai. »

Sir Georges Smart lui répondit :

« Alors, Madame, vous n'avez qu'à vous retirer, je ferai des excuses au public.

— Non, répliqua-t-elle avec énergie, non, je chanterai ! Mais je suis une femme morte. »

Elle disait vrai.

**68.** — Parmi les jeunes écoles littéraires qui, en ces derniers temps, se sont affublées des titres les plus fantaisistes, il a été maintes fois question du groupe des *Évanescents,* qui en se désignant ainsi ont cru sans doute faire usage d'un vocable absolument nouveau. Eh bien, non, ainsi que le prouve cet extrait d'un journal de 1849 :

« Rien d'impossible à l'algèbre, et surtout à l'algèbre de M. Cauchy. Oui, à l'aide de son algèbre, M. Cauchy, le célèbre mathématicien, vient de faire une découverte inouïe. M. Cauchy a trouvé, a défini une ondulation encore inconnue de l'éther, un nouveau rayon lumineux. Mais quel rayon ! Figurez-vous, si vous le pouvez sans en être ébloui, une lumière qui ne se voit pas, une lumière représentée par *la partie réelle de trois variables imaginaires, par une exponentielle trigonométrique,* ce que M. Cauchy appelle très bien le rayon *évanescent* (du latin *evanescere,* s'épanouir, disparaître). Cet extrait de lumière, ce rayon évanescent, fera la gloire de M. Cauchy. Qu'on ose soutenir après cela que l'algèbre n'est plus bonne à rien ! »

**69.** — Comme quoi l'intervention de la foudre empêcha qu'un impôt fût mis sur le peuple.

En 1390, Charles VI et la reine Isabeau de Bavière assistaient à la messe à Saint-Germain-en-Laye, tandis que le conseil délibérait sur une taille générale.

Tout à coup l'orage se déclare, la foudre gronde et brise les vitraux, dont les éclats viennent frapper l'autel. Les habitants tombent à genoux, le prêtre finit la messe à la hâte, et la reine Isabeau, croyant que le Ciel s'opposait lui-même à cette nouvelle taxe, dut renoncer à de nouveaux subsides.

**70.** — *La fin d'un gourmand.* — Grimod de la Reynière, si célèbre par ses excentricités et ses écrits dans l'histoire de la gastronomie française, était le fils d'un ancien fermier général, qui lui avait laissé une grande fortune. Physiquement, la nature l'avait fort disgracié, car cet arbitre du goût culinaire était une sorte d'infirme, dont les bras portaient, au lieu de mains, deux appendices étranges en forme de patte d'oie ; intellectuellement assez bien doué, il publia un certain nombre d'ouvrages peu remarquables au point de vue littéraire, mais curieux par les sujets qui y sont traités, notamment sept ou huit années (1803-1812) d'un *Almanach des gourmands,* qui fit beaucoup de bruit en son temps, et le *Manuel de l'Amphytrion,* qui est devenu un des classiques de la table.

Après avoir assez longtemps occupé la renommée, Grimod de la Reynière tomba dans le plus profond oubli, et vers 1830 le docteur Roque, dans son *Traité des plantes usuelles appliqué à la médecine et au régime alimentaire,* consacrait à cet oublié la notice suivante :

« L'auteur de l'*Almanach des gourmands,* que beaucoup de gens croient mort et enterré, est encore de ce monde. Il mange, il digère, il dort dans la charmante vallée de Longpont. Mais comme il est changé ! Si vous lui parlez de sa haute renommée, il vous répond à peine : il veut mourir, il invoque la mort comme la fin de son tourment ; et si elle tarde trop à venir, il saura bien devancer son heure. Et pourtant il ne meurt pas : il attend.

« A neuf heures du matin il sonne ses domestiques. Il les gronde, il crie, il extravague, il demande son potage aux fécules. Il l'avale. Bientôt la digestion commence, le travail de l'estomac réagit sur le cerveau ; les idées ne sont plus les mêmes, le calme renaît, il n'est plus question de mourir. Il parle, il cause tranquillement, il demande des nouvelles de Paris et des vieux gourmands qui vivent encore.

« Lorsque la digestion est faite, il devient silencieux et s'endort pour quelques heures. A son réveil les plaintes recommencent ; il pleure, il gémit, il s'emporte, il appelle de nouveau la mort à grands cris. Mais vient l'heure du dîner, il se met à table, on le sert, il mange copieusement de tous les plats, bien qu'il dise n'avoir besoin de rien, puisque sa dernière heure approche. Au dessert sa figure se ranime, ses sourcils se dressent, quelques éclairs sortent de ses yeux enfoncés dans leurs orbites...

« Enfin on quitte la table. Le voilà dans une immense bergère ; il croise ses jambes, appuie sur ses genoux les moignons qui lui servent

de mains, et continue ses interrogations, toujours roulant sur la gourmandise.

« — Les pluies ont été abondantes, il y aura beaucoup de champi« gnons dans nos bois à l'automne. Quel dommage que je ne puisse « plus marcher pour aller les cueillir moi-même! Comme nos cèpes sont « beaux! quel doux parfum! Vous reviendrez, n'est-ce pas, docteur? « Vous nous en ferez manger, vous présiderez à leur préparation. »

« La digestion commence, la parole devient rare, hésitante, peu à peu ses yeux se ferment. Il est dix heures. On le couche, et le sommeil le transporte dans le pays des songes. Il rêve à ce qu'il mangera le lendemain. »

**71.** — Lorsqu'on donna la comédie de *l'Égoïsme*, par Cailhava, le public s'aperçut, dès la première représentation, qu'un homme du parterre applaudissait de toutes ses forces. Il fut remarqué encore à la seconde, ainsi qu'aux suivantes. Ses claquements de mains redoublaient à mesure que les représentations se succédaient. Un des amis de l'auteur l'avertit de la bonne volonté du personnage, et lui dit, en riant, que cela méritait bien un remerciement de sa part. M. de Cailhava fut assez heureux pour apprendre le nom et découvrir la demeure de l'original; il se rendit un matin chez cet amateur si zélé : « Mon cher Monsieur, lui dit-il, je viens vous rendre grâce de la bonne volonté que vous avez témoignée pour ma comédie, et de toute la chaleur que vous avez mise pour la faire réussir. — Trêve de remerciements, dit notre homme; j'avais parié pour dix représentations, et je me suis arrangé pour ne pas perdre le pari. »

**72.** — Le roi Louis XIII, qui passait souvent le temps à s'ennuyer, ne laissait pas cependant de chercher à se créer des occupations. « On ne saurait quasi compter, dit Tallemant des Réaux, les beaux métiers qu'il apprit. Il savait faire des canons de cuir, des lacets, des filets, des arquebuses, voire de la monnaie. Il était bon confiturier, bon jardinier; il fit venir des pois verts qu'il envoya vendre au marché. Une fois, il se mit à apprendre à larder (voyez comme cela s'accorde bien : *larder* et *Majesté*). J'ai peur d'oublier un de ses métiers : il rasait bien; et un jour, il coupa la barbe à tous ses officiers, ne leur laissant qu'un petit toupet au menton. On en fit une chanson :

> Hélas! ma pauvre barbe,
> Qu'est-c' qui t'a faite ainsi?

> C'est le grand roi Louis,
> Treizième de ce nom,
> Qui toute a ébarbé sa maison.

De là vint sans doute l'usage d'appeler *royale* le bouquet de barbe placé sous la lèvre inférieure. »

**73.** — Un grammairien demande à quelle conjugaison appartient le verbe *sachoir* ou *sacher*. Évidemment c'est là une demande ironique, mais très bien motivée par l'étrange emploi que beaucoup de gens font du subjonctif du verbe savoir, en lui donnant la forme de l'indicatif. Après avoir dit, par exemple, très régulièrement : « Cela n'est pas probable, que je sache, » on dira communément : « Je ne *sache* pas que cela soit probable. » Cette forme, qui semble admise aujourd'hui dans le bon langage, ne reste pas moins *indicative*, et partant nécessiterait l'adoption du verbe *sachoir* ou *sacher*, qui devrait se conjuguer ainsi : *Je sache, tu saches, nous sachons; je sachais; je sacherai; je sacherais,* etc.

**74.** — Qu'appela-t-on, dans l'histoire, l'*Angélus du duc de Bourgogne?*

— Jean sans Peur, duc de Bourgogne, après avoir fait assassiner, à Paris, le 23 novembre 1407, Louis, duc d'Orléans, avoua son crime dans une assemblée des princes du sang, et se vit obligé, pour éviter le châtiment qu'il méritait, de s'enfuir au plus vite. Il n'échappa qu'à grand'peine à une troupe de cavaliers qui le poursuivirent à outrance. Il arriva dans ses États à une heure de l'après-midi; et, en mémoire du péril qu'il avait couru, il ordonna que dorénavant les cloches sonneraient à cette heure. Cette sonnerie s'appela, depuis, l'*Angélus du duc de Bourgogne.*

**75.** — En 1361, *Laurent Celsi* fut élu doge de Venise comme successeur du doge Delphino. Le père de *Laurent Celsi* vivait encore; il montra en cette occasion une singulière faiblesse d'esprit. Se croyant trop supérieur à son fils pour se découvrir en sa présence, et ne pouvant éviter de le faire sans manquer à ce qu'il devait au chef de l'État, il prit le parti d'aller toujours tête nue. Ce travers, de la part d'un vieillard d'ailleurs respectable, ne fit aucune impression sur l'esprit des nobles, qui se contentèrent d'en plaisanter; mais le doge, touché

de voir son père se donner en spectacle par cette ridicule imagination, s'avisa de faire mettre une croix sur le devant de la corne ducale; alors le bon vieillard ne fit plus de difficulté de reprendre le chaperon.

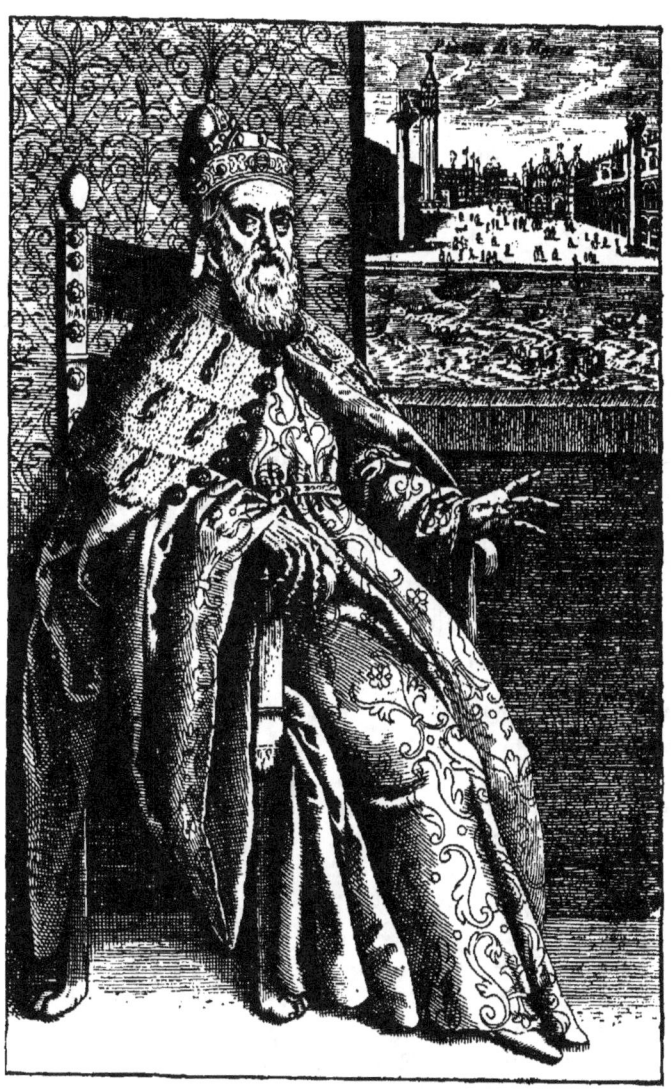

Fig. 5. — Costume de cérémonie du doge de Venise, d'après une estampe du recueil intitulé *Trionfi, faste e ceremonie publiche della nobilissima citta di Venetia* (1610).

Quand il voyait son fils, il se découvrait en disant : *C'est la croix que je salue, et non mon fils, car, lui ayant donné la vie, il doit être au-dessous de moi.*

76. — Le nom de *lycée*, qui est aujourd'hui donné exclusivement

aux établissements d'instruction pour la jeunesse, servait à désigner, chez les Grecs, les lieux où ils s'assemblaient pour les exercices du corps. Dans la suite, ce mot devint le nom distinctif d'une secte ou école philosophique. Le *Lycée* en ce sens signifie l'école d'Aristote (come le *Portique* signifie celle de Zénon), parce que l'endroit où enseignait ce philosophe était voisin du temple d'Apollon Lycéen (*Lukeios*, de *lukos*, loup, parce que ce dieu avait délivré une contrée des loups qui l'infestaient). A la fin du siècle dernier, on nomma *lycée*, par analogie, les lieux où se tenaient des assemblées de gens de lettres, et notamment un établissement où se faisaient des cours publics. Ce fut là que la Harpe professa les leçons de littérature, qu'il publia d'ailleurs sous le nom de *Lycée*. Sous le premier empire, les collèges royaux prirent ce nom, qu'ils perdirent à la Restauration, pour le reprendre sous le second empire.

**77.** — On trouve dans les papiers du grand ministre Colbert le relevé suivant, écrit de sa main, et suivi d'une note rappelant que ce travail avait été présenté au roi, pour lui prouver que plus les États ont d'institutions civiles et de garanties pour les citoyens, plus les événements de leur histoire offrent une marche régulière et paisible, et plus leur règne a de durée.

EMPEREURS ROMAINS DEPUIS JULES CÉSAR JUSQU'A CONSTANTIN V (775)

| | |
|---|---|
| Morts naturellement | 37 |
| Assassinés | 54 |
| Empoisonnés | 2 |
| Expulsés du trône | 5 |
| Ayant abdiqué | 6 |
| Enterré vivant | 1 |
| Suicidés | 5 |
| Frappés de la foudre | 2 |
| Noyés | 0 |
| Mort inconnue | 2 |
| Soit en huit siècles environ | 114 |

EMPEREURS D'OCCIDENT DEPUIS CHARLEMAGNE JUSQU'A FERDINAND III (1656)

| | |
|---|---|
| Morts naturellement | 32 |
| Assassinés | 8 |
| Empoisonné | 1 |
| Expulsés | 5 |
| Ayant abdiqué | 1 |
| Enterrés vivants, suicidés, frappés de la foudre | 0 |
| Noyé | 1 |
| Mort inconnue | 0 |
| Soit en huit autres siècles | 48 |

**78.** — On a beaucoup discuté sur la question de savoir si la ciguë qui, chez les Grecs, servait à faire mourir les condamnés, était la plante à laquelle les botanistes modernes ont donné ou conservé ce nom, et, en fin de compte, l'on ne s'est guère accordé, sinon pour reconnaître que les détails donnés par Platon, dans son *Phédon,* sur la mort de Socrate, ne s'accordent guère avec les violents effets que produirait l'empoisonnement par notre ciguë; et l'on a cru pouvoir conclure que l'espèce d'engourdissement, de refroidissement graduel auquel succomba, sans douleur en quelque sorte, l'illustre philosophe, se rapporterait beaucoup mieux à une absorption d'opium ou suc du pavot, dont nous savons que les anciens connaissaient les effets, qui sont simplement somnifères à faible dose, et deviennent mortels quand il est pris en plus forte quantité.

**79.** — Tel fut toujours chez les Anglais, en fait de procédure criminelle, le respect de la liberté morale des accusés, que, lorsqu'une cause était soumise au jury, le président du tribunal, après avoir appelé les jurés à prendre séance, invitait l'accusé à les regarder attentivement, afin que, lors même qu'il ne les connaissait pas, il pût récuser ceux dont la physionomie le choquait ou le troublait.

**80.** — Les charges de judicature, avant la Révolution, s'achetaient comme aujourd'hui une étude de notaire ou d'avoué. La vente de ces emplois datait de Louis XII, qui, ayant besoin d'argent, crut qu'il valait mieux vendre les places de juges que de mettre de nouveaux impôts sur le peuple. Or, avant Louis XII, il était de tradition que tous les magistrats, en montant pour la première fois sur leur tribunal, jurassent qu'ils n'avaient point acheté leur charge; et il y eut cela de singulier quand ces charges devinrent vénales, que l'on conserva l'obligation de ce serment : de telle sorte que tous les nouveaux magistrats inauguraient leur entrée en charge par un parjure.

Sous Henri IV, Guillaume Saly, ayant acheté la charge de lieutenant général de la connétablie, s'obstina à ne point jurer contre la vérité, et surtout contre la notoriété publique. Le roi approuva sa conduite et abolit cet usage, où le ridicule se mêlait à l'odieux du mensonge.

**81.** — Par qui fut introduit et planté en France le premier marronnier d'Inde?

— La réponse à cette question se trouve dans un opuscule anonyme publié en 1688, sous le titre de *Connaissance et Culture parfaite des tulipes, anémones, œillets, oreilles-d'ours*, et dédié au célèbre Le Nôtre.

« Les anémones (*anemone coronaria*) nous sont venues de Constantinople. M. Bachelier, grand curieux de fleurs, les en apporta, il y a environ quarante ans (soit 1640). Il apporta de ce même voyage le marron qui produisit, au pied de la tour du Temple le marronnier d'Inde qui fut le père de tous ceux qui sont en France et dans les États voisins. Nos illustres curieux visitaient assidûment le jardin de M. Bachelier; ils furent émerveillés de voir la floraison des anémones. Quelques anémones doubles qui se trouvèrent parmi les simples furent cause que M. Bachelier voulut les augmenter pendant huit ou dix ans avant que d'en vendre; mais l'ardeur des autres curieux fut trop véhémente pour admettre un terme aussi long; et quand l'argent ne peut rien, l'adresse se met du jeu.

« L'invention dont se servit un de nos curieux, conseiller au parlement, est trop spirituelle pour être tue. Cette graine ressemble extrêmement à de la bourre; elle en porte même le nom et, quand elle est tout à fait mûre, elle s'attache facilement aux étoffes de laine. Ce conseiller alla donc voir les fleurs de M. Bachelier, dont la graine était tout à fait mûre. Il y alla en robe de drap de palais (étoffe un peu poilue) et commanda à son laquais de la laisser traîner. Quand ces messieurs furent arrivés vers les anémones fleuries, on mit la conversation sur une plante qui attira loin de là les yeux de M. Bachelier, et d'un tour de robe on effleura quelques têtes d'anémones, qui laissèrent de leurs graines à l'étoffe. Le laquais, qui avait été sermonné d'avance, reprit aussitôt la queue de la robe, la graine se cacha dans les replis, et M. Bachelier ne se douta de rien.

« Mais la multiplication de ses fleurs lui apprit plus tard qu'il avait été victime d'un tour d'adresse. »

82. — Jadis l'inauguration du prince de Carnie et Carinthie se faisait de façon assez singulière.

Un paysan, suivi d'une foule d'autres villageois, se plaçait sur un tas de pierres dans une certaine vallée; il y avait à sa droite un bœuf noir et maigre, à sa gauche une cavale noire et maigre aussi.

Le prince destiné à régner s'avançait, habillé en berger, et portant une houlette.

« Quel est cet homme qui s'avance d'un air si fier? demandait le paysan.

— C'est le prince qui doit nous gouverner.

— Aimera-t-il la justice et tâchera-t-il de faire le bonheur de son peuple?

— Oui.

— Il semble qu'il veut me déplacer de dessus ce tas de pierres.. De quel droit? »

On parlementait, le paysan ne consentait à s'éloigner que lorsqu'on lui avait offert soixante deniers, la cavale et les habits du prince, avec une exemption de tout impôt.

Mais avant de s'éloigner il donnait un léger soufflet au prince, et allait chercher dans son bonnet de l'eau, qu'il lui présentait à boire.

**83.** — « J'ai fait la remarque curieuse, dit le docteur Demret dans son livre *la Médecine des passions,* que le plus grand nombre de célibataires dont j'ai constaté le suicide n'avaient avec eux aucun animal qui ait pu les distraire ou les consoler. Dans les visites que j'ai faites pendant vingt-trois ans aux indigents du XII$^e$ arrondissement, j'ai maintes fois remarqué que les plus malheureux partageaient encore leur pain et leur foyer avec un chien, dont les caresses affectueuses les payaient largement de retour. Il y a sept ou huit ans, j'ai vu dans la rue Mouffetard un crapaud apprivoisé, qui ne voulait pas quitter le grabat sur lequel gisait le corps d'un malheureux vieillard, dont il était depuis longtemps l'unique société. »

Du même auteur :

« De vieux officiers m'ont assuré que dans l'armée le cheval diminue et même anéantit la peur qu'éprouveraient les hommes aux heures de combat, à ce point que maints fantassins, reconnus pour de grands poltrons dans leur régiment, sont devenus d'une bravoure à toute épreuve en passant dans la cavalerie. »

**84.** — D'où vient l'expression : *être tiré à quatre épingles,* très souvent employée?

— Il est évident que cette façon de parler vient de l'époque où le vêtement féminin comportait généralement le port d'un fichu, ou mouchoir dit de cou. Ce fichu, formé d'une pièce carrée repliée dans le sens diagonal et devenant ainsi triangulaire, avait une de ses

pointes dans le dos, et les deux autres croisées sur la poitrine ou vers la ceinture. Or, comme la bonne tenue de ce fichu exigeait qu'il fût bien tendu sur le buste, cette tension était obtenue à l'aide de *quatre épingles* placées l'une à la pointe dans le milieu du dos, deux autres pour l'assujettir sur chaque épaule, et la dernière pour le tenir croisé sur la poitrine.

**85.** — Rien de plus fréquent que de retrouver les mots attribués à tel ou tel personnage dans des documents souvent très antérieurs à l'époque où vivaient ces personnages.

Exemple : voici ce qu'on lit dans un recueil daté de 1804, *l'Improvisateur* de Salentin, de l'Oise :

« Le médecin Bouvard (mort en 1787) était un des plus savants mais un des plus brusques médecins de la Faculté. Un domestique de l'archevêque de Reims, M$^{gr}$ de la Roche-Aymond, vint un jour le chercher pour son maître, pris d'une violente colique.

« — J'y vais, » dit Bouvard, qui n'y alla pas. Le valet de chambre revint : « De grâce, Monsieur, ne vous faites pas attendre plus long-« temps : monseigneur souffre comme un damné.

« — Déjà ! » dit Bouvard.

Or, en 1838, M. de Talleyrand-Périgord, le célèbre diplomate, étant au lit de mort, reçut la visite du roi Louis-Philippe, qui s'informa de son état :

« Oh ! je souffre comme un damné ! » lui répondit le malade.

Les gazetiers du temps prétendent que le roi dit alors en *aparté*, mais assez haut cependant pour être entendu de son entourage : « Quoi ! déjà ! »

Bien que le mot soit depuis resté attaché à l'histoire anecdotique de M. de Talleyrand, faut-il réellement croire qu'il fut prononcé dans les circonstances où on le place ?

Assurément le royal visiteur était assez spirituel pour le trouver, mais il est difficile de croire qu'il ait laissé échapper une pareille réflexion en présence du moribond, auprès duquel il s'était rendu pour lui donner un témoignage public de considération particulière.

Le mot de Bouvard, prononcé à propos de la simple colique d'une Éminence d'ailleurs non présente, ne constituait qu'une innocente boutade; mais dans la bouche du roi, en pareil moment, il eût pris un tout autre caractère.

Qui sait, du reste, si, pour l'attribuer un demi-siècle plus tôt au célèbre médecin, un nouvelliste ne l'avait pas lui-même emprunté à quelque Mémoire du temps passé?

**86.** — L'idée première de la loterie vient des Génois. Il était d'usage dans cette république de tirer au sort le nom des cinq sénateurs qui devaient remplacer dans certaines places ceux qui sortaient de charge. Le sénat étant composé de quatre-vingt-dix membres, on mettait dans une urne autant de boules, dont cinq portaient une marque. Ceux des concurrents qui tiraient ces cinq boules étaient élus aux charges vacantes. Comme on connaissait les quatre-vingt-dix sénateurs qui devaient tirer, des particuliers pariaient souvent avant le tirage pour tels ou tels. Ces paris devinrent bientôt un objet de spéculation. Le gouvernement les défendit; mais, des banquiers s'étant présentés pour en faire des opérations régulières, ils y furent autorisés. Leur loterie se tira pour la première fois en 1620 et ne tarda pas à s'établir chez les nations voisines. Le jeu de loto ne date chez nous que de 1776, époque où fut définitivement constituée la loterie royale, qui ne fut abolie définitivement qu'en 1836.

**87.** — Lorsque Napoléon, fils de M$^{me}$ Lætitia Bonaparte, devenu empereur, distribuait des couronnes à ses frères et aux maris de ses sœurs, alors qu'il parlait en maître à l'Europe entière, sa mère ne se laissa pas éblouir par tant de prospérité et de grandeur... Elle avait été, dit un historien, forte dans l'adversité, qu'elle avait largement connue; et, à la cour de son fils, elle garda toute l'austère simplicité de sa vie. On lui reprochait même parfois une excessive économie, au milieu des splendeurs du nouveau règne. « Qui sait, disait-elle, si je ne serai pas obligée de donner du pain à tous ces rois? »

**88.** — Un livre qui jouissait du plus grand crédit au seizième siècle, la *Maison rustique* de Liébaut, donnait très sérieusement comme infaillibles les procédés que voici :

« Voulez-vous rendre votre champ fécond et lui faire produire beaucoup de grain? Écrivez sur le soc de la charrue, quand vous labourez pour la seconde fois, le mot *Raphaël*.

« Êtes-vous curieux de ne point vous enivrer tout en buvant beau-

coup? Au premier coup que vous avalerez, prononcez ce vers traduit d'Homère :

*Jupiter his altâ tonuit clementer ab Idâ.*

« Vous plaît-il de connaître si, l'année prochaine, le blé sera cher ou à bon marché, et dans quel mois de l'année arriveront ces variations? Commencez par bien nettoyer l'âtre de votre cheminée, le premier jour de janvier ; allumez-y ensuite quelques charbons, puis, prenant au hasard douze grains de blé, faites jeter dans le feu par une jeune fille ou par un jeune garçon l'un de ces grains. S'il brûle sans sauter, le prix des marchés ne variera point pendant tout le mois. S'il saute un peu, le prix du blé baissera. S'il saute beaucoup, réjouissez-vous, le blé sera au plus bas prix. Le premier de février, vous ferez de même pour le second grain, le premier de mars pour le troisième, et ainsi des douze... »

A la même époque, un célèbre médecin, Mizaud, dans un livre intitulé *Secretorum agri Enchiridion, Hortorum cultura,* etc. (recueil des secrets de culture), indique ainsi le moyen de détourner la grêle d'un jardin... « Lorsque la nuée porte-grêle approche, dit-il, présentez-lui un miroir. En se voyant si noire et si laide, elle reculera d'effroi ; ou, trompée par sa propre image, elle imaginera voir une autre nuée, et se retirera, croyant la place prise. »

Sans vouloir dire trop de mal du bon vieux temps, l'enseignement agricole semble avoir fait depuis quelques progrès appréciables.

**89.** — Chacun connaît dans l'histoire de la passion de Jésus-Christ l'incident du soldat qui, entendant crier le divin supplicié, lui présente au bout d'un roseau une éponge pleine de vinaigre. En réalité, le liquide présenté ainsi n'était autre que de l'eau vinaigrée, boisson ordinaire des troupes romaines.

Certains historiens veulent attribuer à l'usage de cette boisson un rôle d'une importance majeure. Selon eux, elle avait pour effet de préserver les soldats de toutes les influences morbides des divers climats, et de les entretenir en vigueur et en bonne santé. Chaque soldat recevait périodiquement une ration de vinaigre (*acetum*), dont il se servait pendant plusieurs jours pour modifier légèrement l'eau qu'il buvait. Quand cette distribution ne pouvait avoir lieu, les maladies, l'affaiblissement, ne tardaient pas à se faire sentir. Aussi les approvisionnements d'*acetum* étaient-ils l'objet de la constante préoccupation

des chefs de corps, et l'on pourrait en somme considérer le vinaigre comme une des causes premières des grands succès obtenus par les armées romaines.

**90.** — Jean Bockelson, simple ouvrier tailleur de Leyde, vint à Munster, alors que déjà la population était en rébellion contre l'autorité épiscopale; il s'y donna comme prophète, prêcha les doctrines les plus égalitaires, et ne tarda pas à être investi d'une sorte de pouvoir suprême, qu'il exerça de la façon la plus tyrannique pendant plusieurs mois. La ville, assiégée et réduite à la famine, dut se rendre, après

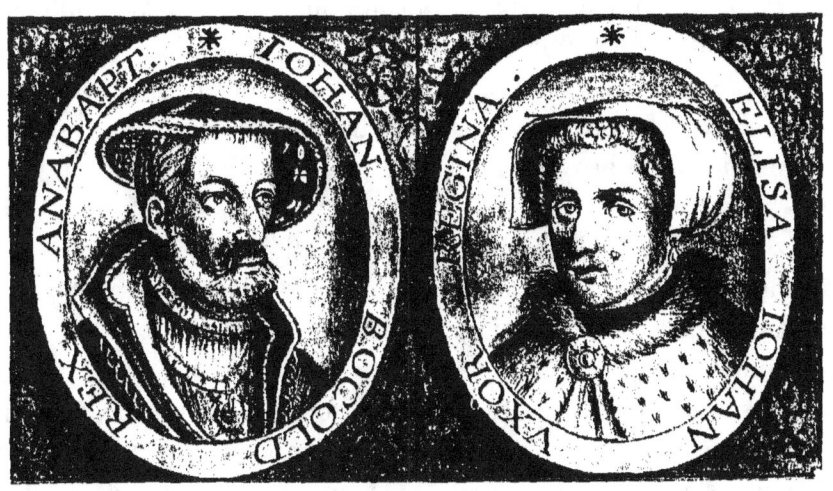

Fig. 6. — Portrait de Jean Bocold ou Bockelson et de sa femme, d'après une gravure d'un livre intitulé *les Délices de Leyde,* publié au dix-septième siècle.

de nombreux et sanglants combats. Jean de Leyde, pris vivant, fut amené devant le prince-évêque, qui lui reprocha ses désordres et ses cruautés. « Si tu as éprouvé quelques dommages, répliqua le ci-devant prophète, fais-moi mettre dans une cage, et ordonne qu'on me promène dans les villes et villages, en exigeant seulement un sou de ceux qui voudront me voir : tu amasseras certainement beaucoup d'argent. »

L'évêque ordonna qu'on le fît mourir dans les plus affreux tourments; il fut longuement tenaillé, et quand enfin il eut rendu le dernier soupir, son corps fut placé dans une cage de fer suspendue au haut d'une tour, où il resta jusqu'à ce que le temps l'eut réduit en poussière.

On montra longtemps à Leyde, dans la maison qu'avait occupée le futur roi de Munster, la table qui lui servait d'établi et son portrait avec celui de sa femme, que nous reproduisons d'après une gravure d'un livre intitulé *les Délices de Leyde*, publié au dix-septième siècle.

**91.** — *La France est assez riche pour payer sa gloire.* On cite souvent ce mot, mais l'on ignore assez généralement quand il fut dit ou plutôt écrit.

A la suite de la guerre du Maroc, en 1844, dans le traité de paix qui survint, la France n'avait stipulé ni indemnité ni cession de territoire, bien que la campagne eût coûté une vingtaine de millions. Les journaux de l'opposition s'étant avisés de trouver le procédé un peu naïf, le *Journal des Débats,* qui était l'organe des hommes alors au pouvoir, riposta par ce mot, qui fut très remarqué et qui est devenu en quelque sorte proverbial.

**92.** — En 1793, le bagne attira l'attention des législateurs, — dit M. Alhoy dans son *Histoire des bagnes;* — mais ce ne fut pas pour amender l'institution : il s'agit seulement alors d'une grave question de coiffure.

Après avoir brisé l'antique couronne qui parait le front des rois, la Révolution prit un dégoût subit pour le chapeau de feutre, qui, depuis plusieurs siècles, couvrait la tête de toutes les classes de la société.

Elle lui préféra et adopta la coiffure dite *phrygienne,* ou, pour parler plus intelligiblement, le bonnet de laine en usage, de temps immémorial, parmi les pêcheurs grecs : on appela bonnet de la nation le bonnet rouge.

Mais, par une coïncidence singulière à laquelle on ne fit pas d'abord attention, il se trouva que le bonnet de la nation n'était autre que celui des galériens.

Un membre de la Convention, ayant remarqué le fait, monte à la tribune et demande que le bonnet rouge disparaisse de la tête des condamnés. (*Tonnerre d'applaudissements.*) La motion est adoptée. En conséquence, un commissaire, chargé de l'exécution du décret, se présente au bagne et fait enlever tous les bonnets. La Convention n'ayant pas pensé à régler le mode de coiffure que l'hôte du bagne devait substituer à celui dont on le privait, non seulement à cause de sa couleur, mais encore à cause de sa forme, il fut décidé, faute de

décision, que le forçat devait rester provisoirement sans coiffure. Le provisoire ne dura pas longtemps. La nation ne persévéra pas dans son goût pour le bonnet phrygien, peu à peu elle revint au feutre héréditaire, et les forçats reprirent la coiffure distinctive, que la loi leur rendit et qu'ils conservèrent jusqu'à la suppression des bagnes.

93. — Sous le règne de l'empereur Théodose (394), le peuple de Thessalonique avait, dans une sédition, tué le gouverneur et plusieurs officiers impériaux. Dans une circonstance pareille, Théodose avait pardonné aux habitants d'Antioche ; cette fois, il s'abandonna à une violente colère, et donna des ordres pour que tous les habitants de la ville fussent passés au fil de l'épée. Ce massacre excita dans tout l'empire un sentiment d'horreur. Théodose se présenta quelque temps après aux portes de la cathédrale de Milan. Saint Ambroise lui reprocha son crime ; et, en présence de tout le peuple, lui interdit l'entrée de l'église et l'approche de la sainte table. Théodose accepta la pénitence publique que le saint évêque lui imposait au nom du Dieu de l'humanité outragée : pendant huit mois il ne dépassa point le parvis du temple. On sait que Théodose, né païen, avait embrassé le christianisme (en 380) à la sollicitation de sa femme Flacille, que l'Église a d'ailleurs placée au nombre des saintes. Depuis ce moment, Théodose se montra plein d'un zèle ardent pour l'affermissement et la propagation de sa nouvelle croyance, rendant des édits pour la reconnaissance des dogmes, pour la célébration des lois religieuses, etc. « Théodose, dit un célèbre historien, doit être mis, malgré quelques actes de barbarie pour ainsi dire inconscients, au nombre des rois qui font honneur à l'humanité. S'il eut des passions violentes, il les réprima par de violents efforts dans le sens d'amender ses anciens instincts. La colère et la vengeance étaient ses premiers mouvements, mais la réflexion le ramenait à la douceur. On connaît cette loi au sujet de ceux qui attaquent la réputation du prince : « Si quelqu'un, y est-il « dit, s'échappe jusqu'à diffamer notre gouvernement et notre con- « duite, nous ne voulons point qu'il soit sujet à la peine ordinaire « portée par les lois, ou que nos officiers lui fassent souffrir aucun « traitement rigoureux. Car si c'est par légèreté qu'il a mal parlé de « nous, il faut le dédaigner; si c'est par aveugle folie, il est digne de « compassion ; et si c'est par malice, il faut lui pardonner. » Théodose mourut en 395.

**94.** — A la fameuse bataille de Senef, livrée le 11 août 1674 par Condé au prince d'Orange, aucune des deux armées ne remporta réellement la victoire ; car en se séparant, après un long jour de combat, elles laissèrent l'une et l'autre sept à huit mille morts sur le champ de bataille.

On ne chanta pas moins le *Te Deum* des deux parts ; mais, comme le remarquent des Mémoires contemporains, « ni l'une ni l'autre armée n'en avait trop sujet ».

On peut rapprocher de ce fait certaine anecdote empruntée au Journal du chansonnier Collé.

« Au temps de la guerre entre les Autrichiens et les Prussiens, il était convenu que les armées impériales, quoique souvent battues, ne perdaient jamais de bataille. Un jour, à la suite d'une action générale, où les troupes de l'empereur Charles VI avaient été battues à plate couture, un officier fut chargé d'aller apprendre ce désastre au souverain.

« Quand cet officier fut arrivé sur les terres de l'Empire, le gouverneur de la première place lui notifia que, quoiqu'il vînt annoncer une défaite, il fallait qu'il allât et arrivât à Vienne en criant dans tous les endroits où il passerait : « Victoire ! victoire ! » et qu'il se fît accompagner de vingt ou trente courriers sonnant du cor. Il se soumit à cet usage ridicule, et arriva effectivement à Vienne, en criant : « Vic« toire ! »

« Je fus, dit cet officier, conduit à l'empereur ; je lui dis tout haut : « Sacrée Majesté, victoire ; » et à l'oreille de l'empereur : « Bataille « perdue, Sacrée Majesté ! » L'empereur me fit tout de suite passer dans son cabinet, et quand je lui eus fait le détail du malheur, à lui, il me dit : « Et ma cavalerie ? — Détruite, Sacrée Majesté. — Mon « infanterie ? — Disparue, Sacrée Majesté. »

« Aussitôt l'empereur fit ouvrir les portes, et dit tout haut, en présence de toute sa cour : « Qu'on fasse chanter le *Te Deum*. »

Peut-être, après tout, en est-il des prières publiques comme d'autres formalités qui n'auraient que le sens qu'on veut bien leur prêter. A preuve, l'historiette suivante empruntée aux Annales du parlement de Chartres.

Vers 1550, un chanoine de Chartres s'avisa d'ordonner, par son testament, que le jour de son enterrement, et chaque année à pareil jour, la musique de la cathédrale chanterait un *Te Deum* au lieu d'un *De*

*profundis*. L'évêque, jugeant cette disposition indécente, s'opposa à l'exécution de la clause testamentaire. Les héritiers voulurent y obéir et portèrent l'affaire devant le parlement. Leur avocat fit un long commentaire sur le *Te Deum* et s'efforça de prouver que ce cantique convenait tout aussi bien pour la solennité du deuil que pour celle de l'action de grâces. Il l'examina, verset par verset, en théologien, en jurisconsulte, en philosophe et en poète. Le parlement se rendit à ses arguments ; et les héritiers furent autorisés à faire chanter le *Te Deum* contesté.

95. — *Nil novi.* Les *matinées* dramatiques ne sont pas d'usage aussi récent qu'on pourrait le croire. Une pièce de Térence eut un tel succès que, pour satisfaire la curiosité publique, — dit un ancien historien, — on dut la représenter une fois le matin et une autre fois le soir : honneur que, selon le même auteur, on n'a peut-être jamais fait à aucune pièce de théâtre.

Honneur très fréquent aujourd'hui, mais qui n'implique pas cependant que les Térences soient en nombre chez nous.

96. — Le comédien Baron pensait avantageusement de sa profession autant que de lui-même. « J'ai lu, disait-il, toutes les histoires anciennes et modernes. J'y ai vu que la nature a prodigué d'excellents hommes dans tous les genres. Elle semble n'avoir été avare que de grands comédiens. Il n'y a jamais eu que Roscius et... moi. »

97. — La fondation de l'Académie française, dont, à bon droit, l'on fait honneur au cardinal de Richelieu, et par conséquent au règne de Louis XIII, avait eu un précédent très notable, qui tout aussi bien aurait pu être le point de départ de cette institution, et qui a pu, du moins, en donner l'idée.

Henri III, sans être savant, — comme son frère Charles IX, — avait beaucoup de goût pour la poésie et pour l'éloquence.

« Ce prince, qui, dit un historien, avait les idées fines et délicates, se mit à étudier sa langue et la langue latine, et tout ce que l'on peut lui reprocher, c'est qu'il se livra à cette étude dans un temps où il aurait dû s'occuper d'affaires beaucoup plus sérieuses, c'est-à-dire des embarras que lui suscita l'ambition des Guises, à son retour de Pologne. Ce qui donna lieu à Étienne Pasquier, bon Français et fort

attaché à son roi, de montrer son chagrin par une épigramme latine qui peut se traduire à peu près ainsi :

« Alors que la France, livrée aux guerres civiles, est à moitié dans la tombe, notre roi dans sa cour s'occupe de grammaire ; déjà ce généreux homme sait conjuguer *j'aime ;* il apprend à décliner et décline en effet : et celui qui porta deux couronnes devient seulement un grammairien. »

C'était dans ce même temps que Henri III forma une assemblée de beaux esprits qui se réunissaient au Louvre, sous sa présidence.

On leur donna dans le public le nom d'*académiciens,* et leur société reçut le titre d'*académie.*

Un autre poète, Jean Passerat, qui, comme Pasquier, ne pensait pas que le moment fût bien choisi pour un roi de s'adonner surtout à la culture des lettres, écrivit une sorte de paraphrase du fameux : *Tu regere imperio populos, Romane, memento,* de Virgile.

> Voici les arts qu'il te convient d'apprendre :
> C'est commander à toutes nations,
> Leur donner paix et les conditions ;
> Te montrer doux, modérant ta puissance
> Envers celui qui rend obéissance ;
> Combattre aussi l'orgueil des ennemis,
> Jusques à tant qu'abattu l'ayes soumis.

Ces vers furent regardés par les courtisans et par les membres de la petite académie, plus sensibles à leurs intérêts qu'à ceux du roi et de l'État, comme une critique indiscrète de la conduite du maître. Ils cherchèrent donc à aigrir le roi contre l'auteur, qui bravement formula sa justification en ces termes :

### AU ROI HENRI III

> J'ai pris ces vers d'un grand poète,
> Et je n'en suis qu'un petit interprète.
> Par un esprit ce propos fut tenu
> Au sang d'Hector, dont vous êtes venu ;
> Sans chercher donc la vertu endormie
> Aux vains discours de quelque *académie,*
> Lisez ces vers, et vous pourrez savoir
> Quels sont du roi la charge et le devoir.

Henri III, paraît-il, prit très bien la chose ; et les réunions publiques furent peu à peu négligées.

**98.** — La province d'Artois porta jadis le nom de *fief de l'éper-*

*vier*, parce que le présent d'hommage que les seigneurs de ce pays devaient faire au roi de France consistait en un épervier (oiseau de chasse). — La *mal coiffée* était le nom que portait, que d'ailleurs porte encore de nos jours une tour du château de Moulins qui sert de prison à cette ville. Enfin le *mai des orfèvres* de Paris consistait en un tableau dont, par suite d'un vœu, la corporation des orfèvres devait faire chaque année, le 1er jour de mai, offrande à la Vierge Marie. Ces tableaux étaient ordinairement demandés aux artistes les plus renommés. On peut citer notamment le mai des orfèvres de 1649, tableau d'Eustache Lesueur, qui représente saint Paul prêchant à Éphèse et qui de l'église Notre-Dame a passé au musée du Louvre:

99. — On a très longuement discuté pour arriver à déterminer la raison qui a fait choisir la violette comme symbole des opinions napoléoniennes ou bonapartistes, et, croyons-nous, l'on ne s'est arrêté à aucune opinion bien précise.

Or, dans le fait-divers suivant, publié le 25 mars 1815 par le *Nain jaune*, feuille ouvertement napoléonienne, la vraie raison nous semble bien nettement indiquée.

« Le général Marchand, se préparant, près de Grenoble, à barrer le chemin à l'empereur, dit à ses canonniers : « A vos pièces, mes amis, « et chargez. — Général, lui répondirent-ils, nous n'avons pas de mu- « nitions. — Que me dites-vous là ? — Certainement, car pour tirer « sur le *père la Violette*, il ne faut charger qu'avec des fleurs. »

« On sait, ajoute le rédacteur, que le nom de *la Violette* est celui que depuis longtemps les soldats fidèles donnent à l'empereur, *dont ils attendaient le retour à l'époque du printemps.* »

100. — Charles le Mauvais, roi de Navarre, le même qui périt de façon si tragique (brûlé dans un drap imprégné d'eau-de-vie, où il s'était enveloppé, comme remède fortifiant), était très versé dans la pratique de la science hermétique et surtout dans les connaissances des poisons. Il chargea, en 1384, le ménestrel Woudreton d'empoisonner Charles VI, roi de France, le duc de Valois, son frère, et ses oncles les ducs de Berry, de Bourgogne et de Bourbon. Voici les instructions qu'il lui donna à cet égard :

« Il est une chose qui se appelle *arsenic sublimat*. Se un homme en mangeoit aussi gros que un poiz, jamais ne vivroit. Tu en trouveras

à Pampelune, à Bordeaux, à Bayonne et par toutes les bonnes villes où tu passeras, à hotels des apothicaires. Prends de cela et fais en de la poudre, et quand tu seras dans la maison du roi, du comte de Valois, des ducs de Berry, Bourgoigne ou Bourbon, tray-toi près de la cuisine, du dressoir, de la bouteillerie ou de quelques autres lieux où tu verras mieux ton point ; et de cette poudre mets en es potages, viandes ou vins, au cas que tu pourras faire à ta sureté : autrement ne le fais point. » Woudreton fut pris, on trouva sur lui l'instruction écrite par le roi de Navarre, il fut jugé et écartelé en place de Grève en 1381. (Cité par M. J. Girardin, dans ses *Leçons de chimie élémentaire*.)

**101.** — « Chacun sait — dit le comte de Tressan, dans l'avant-propos de ses extraits des *Romans de chevalerie* — que Marseille fut fondée par une colonie phocéenne. Or, feu mon père, homme très savant, a vérifié que les vignerons des environs de Marseille chantent encore en travaillant quelques fragments des odes de Pindare sur les vendanges. Il les reconnut après avoir mis par écrit les mots de tout ce qu'il entendit chanter à vingt vignerons différents : aucun d'eux ne saisissait le sens de ce qu'il chantait ; et ces fragments, dont les mots corrompus ne pouvaient être reconnus qu'avec peine, s'étaient cependant conservés depuis les temps antiques, par une tradition orale, de génération en génération. »

**102.** — A quelle époque la fleur de lis apparaît-elle dans les armes des rois de France, et quelle est, à ce qu'on croit, l'origine de cet emblème ?

— En réponse à cette question nous reproduisons le frontispice d'un recueil de sceaux du moyen âge, publié en 1779, dont les diverses figures sont accompagnées des notes suivantes :

La fig. 1 représente un soldat franc armé de son bouclier, fig. 2, sur lequel sont figurés trois crapauds ou grenouilles, qu'on croit avoir été les premières armoiries des Francs, — si tant est qu'ils eussent des armoiries, — parce qu'ils habitaient les marais : *Sicamber inter paludes,* dit Sidonius. Cependant du Tillet prétend qu'avant Clovis c'étaient trois diadèmes ou couronnes de gueules sur champ d'argent. D'autres prétendent que les Sicambres portaient pour symbole une tête de bœuf.

CURIOSITÉS HISTORIQUES ET LITTÉRAIRES

On croit que les Francs ont eu aussi pour armes des abeilles ; dans

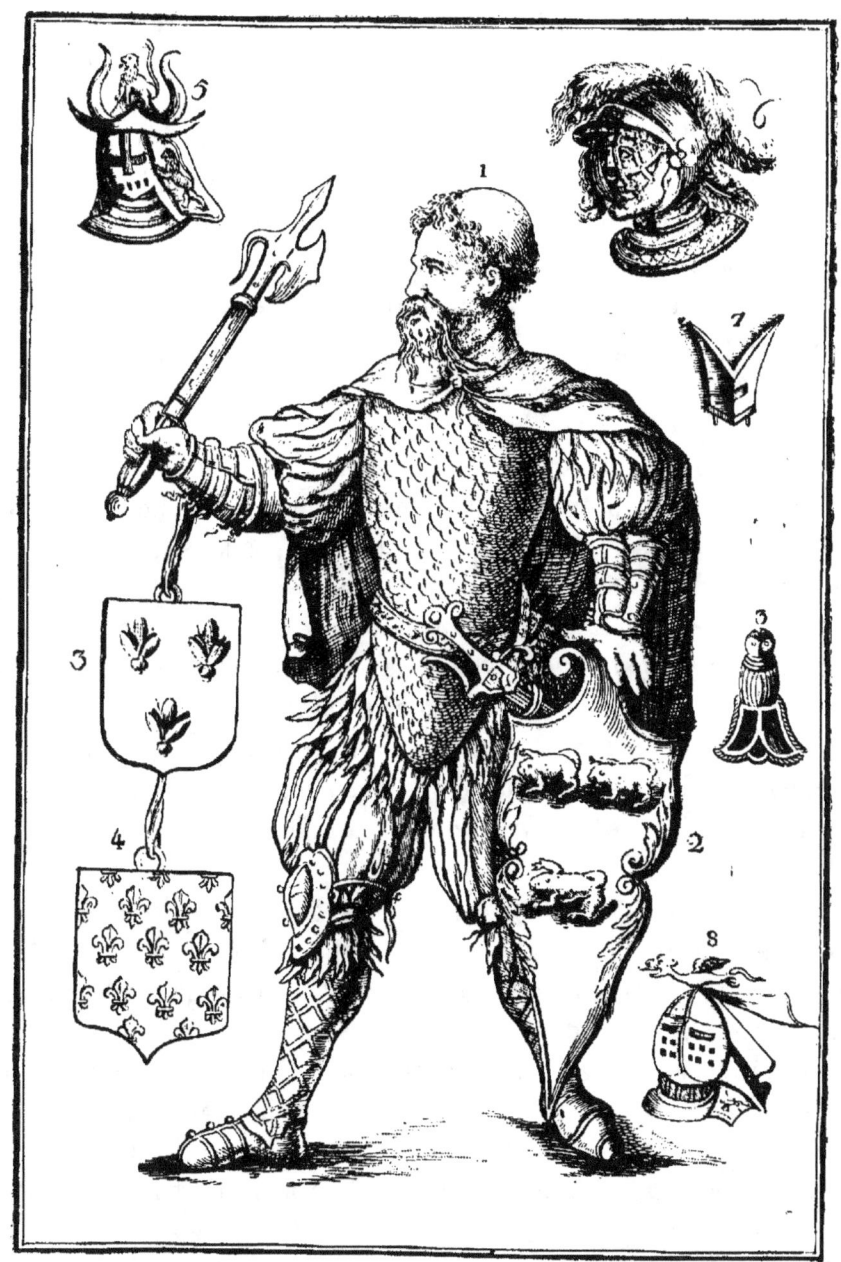

Fig. 7. — Fac-similé du frontispice d'un recueil de sceaux du moyen âge, publié par A. Boudet, en 1779.

l'écusson fig. 3, elles sont représentées à l'ordinaire ; une autre à part est reproduite d'après le tombeau de Childéric.

Ensuite vinrent les fleurs de lis sans nombre, fig. 4, qui ne furent

réduites à 3 que sous le règne de Charles VI, en 1384. Parmi toutes les opinions qui ont été émises sur l'origine des fleurs de lis, la plus probable semble être celle qui se rapporte à l'*angon*, ou dard de médiocre longueur ayant un fer à deux pointes recourbées. Les rois le portaient, et il leur servait de sceptre. Cet angon a la plus grande ressemblance avec la fleur de lis, et il n'est point extraordinaire qu'ils aient adopté pour emblème la figure de cette arme, qui leur était spéciale.

On lit dans les *Grandes Chroniques de France* que, la fleur de lis ayant trois feuilles, la feuille du milieu signifie la foi chrétienne, les deux autres le clergé et la chevalerie, qui doivent être toujours prêts à défendre la foi chrétienne.

**103.** — Nous avons dans la langue française — dit Voltaire — un certain nombre de mots composés dont le simple n'existe plus ou qui, dérivé des langues antérieures, n'a jamais passé dans la nôtre.

Ce sont comme des enfants qui ont perdu leurs pères. Nous avons les composés *architecte, architrave, soubassement,* et nous n'avons ni *tecte,* ni *trave,* ni *bassement*. Nous disons *ineffable, intrépide, inépuisable,* et nous ne disons pas *effable, trépide, épuisable;* nous avons *impotent,* et non *potent*. Il y a des *impudents,* des *insolents,* et point de *pudents* ni de *solents*. Nous avons des *nonchalants* (paresseux), et n'avons point d'autres *chalands* que ceux qui achètent.

**104.** — Le savant italien connu sous le nom de Pogge trouva, pendant la durée du concile de Constance (1404-1418), dans différentes villes de la Suisse, plusieurs manuscrits d'auteurs latins, entre autres les *Institutions* de Quintilien, rhéteur romain, qui vivait au premier siècle de notre ère. Ce ne fut pas au fond du monastère de Saint-Gall, comme l'affirment diverses biographies, mais dans la boutique d'un charcutier, que Pogge découvrit le manuscrit de Quintilien. Colomès, érudit français du dix-septième siècle, l'affirme, sur la foi des savants les plus autorisés.

Le même Colomès raconte également que les Lettres du célèbre chancelier de l'Hospital (1504-1573) furent retrouvées dans les magasins d'un passementier.

Ce fragment d'une lettre de Gillot, un des auteurs de la *Satire Ménippée,* au savant Scaliger (9 janvier 1602), avait déjà parlé de cette précieuse découverte :

« Le public ne se ressentira point de la perte des sermons ou epistres de feu M. le chancelier de l'Hospital, que son frère a recouvrés miraculeusement chez un passementier, escrits de la main du défunt, qui servoient à ce passementier à envelopper les passements qu'il vendoit. »

**105.** — L'orme, dit M. Meray, dans son très curieux livre *la Vie au temps des cours d'amour*, jouait un grand rôle dans la vie publique de nos aïeux, planté qu'il était d'ordinaire devant la porte du château ou de l'église. L'orme était l'arbre favori ; son branchage évasé et sa feuille solide, qui ne tombe qu'aux gelées de novembre, formaient une voûte ombreuse, sous laquelle nos pères aimaient à s'assembler. Sous l'orme du château, le seigneur ou son sénéchal, son prévôt ou son bailli, rendaient la justice en temps d'été, tenaient *les plaids sous l'ormel*. Symbole du droit de juridiction féodale, l'arbre traditionnel passait à l'héritier mâle. Sous l'orme de l'église se faisaient les discussions d'intérêt communal, les publications de mariage et les avertissements du prône. Là encore le moine de passage aimait à sermonner les fidèles, à leur montrer les reliques, à leur débiter pour quelques *mailles* (petite pièce de monnaie) les bienheureuses indulgences romaines.

Quand l'orme du manoir seigneurial appartenait à un châtelain tyrannique, c'était, malgré le voisinage du saint lieu, sous celui de la paroisse qu'on devisait et dansait à la tombée du jour...

Ainsi s'explique pourquoi l'ormel, ormeau ou orme revient si souvent dans nos anciens dictons, et pourquoi les divertissements étaient groupés sous l'ormel. Les rendez-vous de plaisir et d'affaires, les conciliabules d'amoureux, les prônes et les plaids qui se tenaient sous le feuillage de cet arbre nous donnent la clef du vieux proverbe : *Attendez-moi sous l'orme*. Quand les dames de la langue d'oc, alliées aux princes de la langue d'oïl, transportèrent du midi au nord de la France la poétique juridiction des cours d'amour, ce dut être sous l'orme que s'en firent les premiers essais.

**106.** — Origine du terme : *lit de justice*. — « Dans l'ancienne monarchie, les assemblées de la nation avaient lieu en pleine campagne, et le roi y siégeait sur un trône d'or; mais quand le parlement tint ses séances dans l'intérieur du palais, on substitua à ce trône

un siège couvert d'un dais avec un dossier pendant et cinq coussins, l'un servant de siège, deux de dossiers, et les deux autres d'appuis pour les bras. Un siège ainsi fait ressemblant à un lit beaucoup plus qu'à un trône, on l'appela : « lit de justice ». (*Variétés historiques* de M. Ch. Rozan.)

**107.** — Le duc de Montausier, gouverneur du Dauphin fils de Louis XIV, était connu pour l'absolue sincérité de son langage. Un jour le roi lui dit qu'il venait d'abandonner à la justice un assassin auquel il avait fait grâce après son premier crime, et qui depuis avait tué vingt personnes. « Pardon, Sire, repartit Montausier, il n'en a tué qu'une : c'est Votre Majesté qui a tué les vingt autres. »

**108.** — Les amis de Fontenelle l'ont quelquefois accusé d'être égoïste et de n'aimer pas à obliger : ce reproche venait de ce qu'il obligeait avec une telle modestie et une telle délicatesse qu'on ne s'apercevait pas de son obligeance. Une personne lui parlait certain jour d'une affaire importante, pour laquelle elle avait réclamé ses bons offices :

« Je vous demande pardon, lui dit Fontenelle, de l'avoir mis en oubli.

— Vous ne l'avez point du tout oubliée, lui dit l'obligé ; grâce à vous, mon affaire a réussi au gré de mes désirs, et je viens vous en remercier.

— Eh bien ! lui répliqua tout naïvement Fontenelle, je n'avais pas oublié de vous obliger, mais j'avais oublié que je l'eusse fait. »

**109.** — La franc-maçonnerie, dont les constitutions sont aujourd'hui de notoriété générale, crut longtemps elle-même qu'il importait à sa force d'entourer d'un profond mystère ses dogmes et ses rites. Aussi grand émoi au sein de cette association lorsque, vers 1750, un petit livre parut à Paris qui, sous ce titre, *le Secret des francs-maçons révélé,* ne laissait rien ignorer au public des choses que les associés avaient jusqu'alors cachées avec tant de soin.

La publication de cet écrit répandit l'alarme dans toutes les loges. Le Grand Orient de France, dont un prince du sang était grand maître, s'assembla en toute hâte pour délibérer à ce sujet. On délibéra solennellement, et l'on trouva que le moyen de parer le coup terrible

porté à l'institution était de semer rapidement dans le public une vingtaine de petits ouvrages portant un titre analogue, ayant à peu près la même étendue et imprimés dans le même format, mais différant tous les uns des autres, quant aux assertions du texte, pour faire disparaître la vérité, en la noyant dans un océan de fictions et de mensonges. Cette pressante besogne fut répartie entre les frères lettrés que l'on jugea les plus capables de la bien faire. On composa, on imprima, on publia tous ces livrets en quelques jours. La chose réussit à souhait. Le véritable catéchisme des francs-maçons se perdit dans la multitude des faux, qui se contredisaient tous à qui mieux mieux, et il ne fut plus possible de le reconnaître.

**110.** — Une particularité de l'horloge de Bâle, lisons-nous dans la *Géographie artistique* de M. Ménard, c'est qu'elle était toujours en avance d'une heure. Une tradition chère aux Bâlois veut qu'une attaque dirigée contre la ville ait échoué parce qu'une partie des assiégeants, s'étant fiés à l'heure indiquée par l'horloge de la ville, furent repoussés, faute d'avoir agi de concert avec le reste de l'armée. C'est pour rappeler cet événement que l'horloge de Bâle avançait d'une heure ; les autorités, pour rétablir la vérité, résolurent de retarder l'horloge d'une demi-minute tous les jours ; mais la population s'en aperçut et manifesta son mécontentement d'une manière si énergique que les magistrats durent céder. Il a fallu l'esprit positif de notre siècle pour que l'horloge de Bâle fût réglée d'après le soleil.

**111.** — Dulaure, dans l'article qu'il consacre au collège de Navarre, fondé par Jeanne de Navarre et Philippe le Bel, dit que ce collège a trente pensions de boursiers dont le roi de France est le premier titulaire. Or il était de tradition dans ce collège que le revenu de la bourse du roi fût affecté à l'achat des verges nécessaires pour maintenir la discipline parmi les écoliers.

On peut inférer de cette assertion le rôle important que les verges jouaient alors dans l'enseignement.

**112.** — La période dite des *vacances*, dont profitent beaucoup de grandes personnes en même temps que les écoliers, a son origine dans une antique tradition agricole.

Chez les Grecs, chez les Romains et même chez les Gaulois, depuis

que les vignes y ont été connues, le temps des vendanges a été celui des fêtes, des joyeux repas, des chansons. La récolte des blés était abandonnée aux seuls laboureurs ; mais les propriétaires prenaient eux-mêmes le soin de celle des vins ; de là est venu que les vacances des tribunaux, cours de justice et collèges ont été placées en automne, au lieu de l'être, comme cela semblerait plus normal, à l'époque des plus grandes chaleurs, qui est celle où le repos s'expliquerait le mieux.

**113.** — Savez-vous pourquoi Louis XIV, voulant faire choix d'une résidence hors de Paris, donna la préférence à Versailles, situé au milieu d'une plaine, sur Saint-Germain, dont la position est si pittoresque ? Ce fut, affirme-t-on, parce que de Saint-Germain on découvrait le clocher de Saint-Denis, où se trouvent les sépultures des rois de France. « Ce fastueux monarque, dit un contemporain, aima mieux le point sans horizon que celui d'où l'on apercevait le clocher fatal. »

**114.** — Jadis, à Venise, l'on jouissait d'une liberté en quelque sorte absolue ; la seule et majeure condition pour n'être nullement inquiété consistait à ne parler ni en bien ni en mal du gouvernement, car à le louer on risquait presque autant qu'à le dénigrer. Un sculpteur génois s'entretenait un jour avec deux Français qui critiquaient ouvertement les actes du sénat et des conseils. Le Génois, autant par crainte que par conviction, défendit autant que possible les Vénitiens.

Le lendemain il reçut l'ordre de se présenter devant le conseil. Il arriva tout tremblant. On lui demanda s'il reconnaîtrait les deux personnes avec lesquelles il a eu une conversation sur le gouvernement de la république. A cette question sa peur redouble. Il répond qu'il croit n'avoir rien dit qui ne fût en tous points l'apologie des gouvernants.

On lui ordonne de passer dans une chambre voisine, où il voit deux Français pendus morts au plancher. Il croit sa dernière heure venue. Enfin on le ramène devant les conseillers, et celui qui le présidait lui dit : « Une autre fois, gardez le silence : notre république n'a pas besoin d'un apologiste comme vous. »

**115.** — L'empereur Adrien disait que, pour maintenir le peuple romain dans la soumission, il fallait qu'il ne manquât jamais de pain

ni de spectacles. Rien, ajoutait-il, n'est plus aimable que ce peuple, pourvu qu'il soit nourri et amusé.

Le *panem et circenses* des Romains est resté fameux ; mais on a remarqué que le Parisien enchérissait sur cette situation. Dans le temps où l'on mourait littéralement de faim à Paris, en l'an III et l'an IV de la première république (1795 et 1796), le public affluait à tous les spectacles, ce qui donna lieu à ce quatrain :

> Il ne fallait au fier Romain
> Que des spectacles et du pain ;
> Mais au Français, plus que Romain,
> Le spectacle suffit sans pain.

**116.** — Un journaliste, parlant d'une secte politique qui tend à se diviser en militants et en expectants, dit qu'il lui semble voir là le *voile de Pythagore*. Tous les lecteurs n'ont pas dû saisir l'allusion.

« Le lieu où Pythagore professait sa doctrine, dit un historien de la philosophie, était partagé en deux espaces par un voile qui dérobait la présence du maître à son auditoire. Ceux qui restaient en deçà du voile l'entendaient seulement, les autres le voyaient et l'entendaient. Sa philosophie était énigmatique et symbolique pour les uns, claire, expresse et dépouillée d'énigmes et d'obscurité pour les autres. On passait de l'étude des mathématiques à celle de la nature, et de l'étude de la nature à celle de la théologie, qui ne se professait que dans l'intérieur de l'école et au delà du voile. Il y eut quelques femmes à qui ce sanctuaire fut ouvert. »

On a regardé, avec raison, les pythagoriciens comme une espèce de moines païens, d'une observance très austère ; les *novices* étaient ceux qui n'avaient pas encore franchi le voile, et les *profès* ceux qui étaient admis au delà du voile.

**117.** — Il est de tradition de prêter aux Normands l'esprit processif et l'instinct finassier. D'où plusieurs proverbes usuels : *Répondre en Normand*, pour ne dire ni oui ni non. *C'est un fin Normand*, homme dont il faut se défier. *Un Normand a son dit et son dédit* ; etc.

Boileau dans son *Lutrin* dit de la Chicane que :

> Elle y voit par le coche et d'Évreux et du Mans
> Accourir à grands flots ses fidèles Normands.

En quoi il me semble faire confusion ou plutôt assimilation entre

les originaires de deux provinces qui ont donné lieu à cette célèbre locution proverbiale comparative : « Un Manceau vaut un Normand et demi. »

Or, il se peut, en effet, que les naturels du Maine enchérissent sur les enfants de la Normandie comme enclins à la procédure et comme doués d'un esprit plus retors; mais dans ce cas le proverbe s'était établi sur un fait absolument indépendant des différences de caractère local. *Normand* et *manceau* (ou mieux *mansais*) étaient les noms de deux espèces de monnaies frappées par les évêques ou seigneurs du Maine et de Normandie. Et comme la monnaie du Mans était de moitié plus forte que la normande, le proverbe en résulta, dont l'application fut faite aux gens des deux pays.

**118.** — On disait jadis dans le Beauvaisis en façon de proverbe :

Enfant de Beauvais,
Fais tes mouillettes avant de manger tes œuvets,

dont on expliquait ainsi l'origine. Deux frères de Beauvais mangeaient des œufs à la coque. L'un des deux oublie de préparer son pain avant de casser l'œuf. Il donne l'œuf à tenir à son frère, pendant qu'il taillera ses mouillettes. Le frère, par gourmandise ou par plaisanterie, avale le contenu de l'œuf. L'autre, furieux, lui plonge son couteau dans le ventre et le tue.

De là le proverbe.

**119.** — L'estampe que nous reproduisons, d'après un original datant du milieu du dix-septième siècle, a trait à la dépossession des Espagnols des places qu'ils occupaient de longue date. On est en 1658, Turenne va clore une de ses plus brillantes campagnes par la fameuse bataille des Dunes, que doit suivre, après quelques mois d'habiles manœuvres diplomatiques de Mazarin, la paix dite des Pyrénées, où se traita le mariage du jeune Louis XIV avec l'infante d'Espagne. « Le chapelet de l'Espagnol se défile, » dit une des inscriptions mises sur cette estampe; et de l'autre côté l'on voit énumérées les villes qui sont « réduites sous l'obéissance du roi » : Cassel, Saint-Guillaume, Montmédy, Charleroi, Ypres, Saint-Ghislain, etc.

**120.** — La présence de la particule *de* devant un nom de famille est-elle une preuve formelle de noblesse ?

Nous empruntons la réponse à cette intéressante question au *Traité de la science des armoiries* de W. Maigne, qui fait autorité en ces matières.

Dès le onzième siècle, quand le régime féodal se trouva définitive-

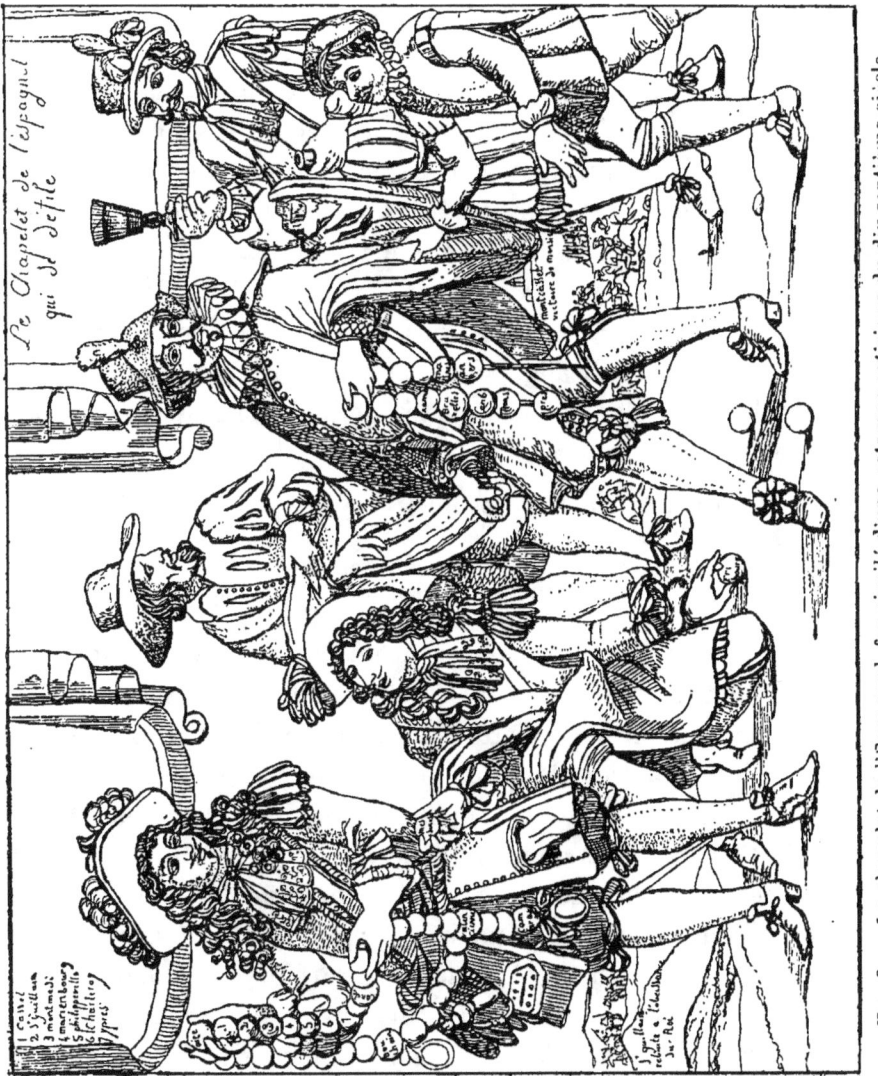

Fig. 8. — Le chapelet de l'Espagnol, fac-similé d'une estampe satirique du dix-septième siècle.

ment constitué, il parut commode de désigner chaque seigneur par le nom de sa terre, et on dit : *un tel, seigneur* DE *tel ou tel bien*. Par exemple *Dominus de Urgens*, le seigneur d'Urgens ; *Aiglantina, domina de Puliaco*, Aiglentine, dame de Pouillac. Un peu plus tard, on fit ellipse du mot *dominus* et l'on dit simplement *Ademarus de Pictavia*, Aymar de Poitiers, *Jordanus de Insula*, Jourdain de l'Isle, ou

bien on le conserva, mais en le plaçant devant le nom propre, ce qui produisit des formes semblables à celle-ci : *Dominus Wido de Fonventis*, le seigneur Gui de Fonvens, que l'on traduisit ensuite par M. Gui de Fonvens.

La préposition latine *de* ne servait donc primitivement qu'à exprimer une idée de relation entre les mots qu'elle séparait, indiquant une possession de terre, de château, de ville ; et comme les terres féodales avaient été d'abord exclusivement possédées par les familles nobles, on en vint peu à peu à considérer le *de* comme une marque de noblesse de race, et c'est pour ce motif que, le 3 mars 1699, Louis XIV en interdit l'usage aux nouveaux anoblis.

En somme, la particule *de* n'est pas une preuve de noblesse, elle fait simplement présumer la propriété ; car, pendant les deux derniers siècles, les bourgeois se disaient *sieurs* de leurs prés ou de leurs vignes, tout aussi bien que les gentilshommes de leurs terres seigneuriales ; témoin, comme dit Molière,

>... un paysan qu'on appelait Gros-Pierre,
> Qui, n'ayant pour tout bien qu'un seul quartier de terre,
> Y fit tout à l'entour faire un fossé bourbeux
> Et de monsieur de l'Isle en prit le nom pompeux.

Dès le règne de Louis XIII, la particule *de* était devenue une sorte de qualification honorifique, que l'on attribuait à toutes les personnes honnêtes, même à M. de Molière, à M. de Corneille, à M. de Voiture, tandis que les Molé, les Pasquier, les Séguier, ne se trouvaient pas moins bons gentilshommes ou anoblis, bien qu'elle ne précédât pas leur nom. Les véritables gentilshommes, disait de la Roque au dix-septième siècle, ne cherchent pas ces vains ornements, souvent même ils s'en offensent. On cite par exemple Jacques Thézard, seigneur des Essarts, baron de Tournebu, qui se tint autrefois fort offensé qu'on eût ajouté la particule *de* à l'ancien et illustre nom dont il était le dernier des légitimes, et qu'on l'eût appelé Jacques de Thézard.

**121.** — En mai 1710, le garde-chèvres d'un village situé près de Nîmes s'avisa de conduire son troupeau, composé d'au moins deux cents bêtes, dans toutes les vignes. Sous la dent meurtrière des chèvres, la vendange se trouva faite quatre mois à l'avance et priva cette année-là tout le pays de sa récolte en vin.

On saisit le pâtre, on lui demanda ce qui l'avait poussé à une telle

action. Il répondit qu'il n'avait agi que pour faire parler de lui après sa mort.

Considéré comme fou, il fut envoyé aux Petites Maisons, où il mourut sans qu'on ait conservé son nom.

Cet autre Érostrate n'avait donc pas atteint son but.

**122.** — L'étymologie de notre mot *ardoise* a donné lieu à maintes suppositions plus ou moins heureuses. Plusieurs lexicographes s'accordent à le faire venir de deux mots celtiques : *ard*, pierre, et *oes*, qui couvre. Mais Ducange, dans son célèbre glossaire, dit : ARDESCAM *vocamus ab* ARDENDO *quod e tectis ad solis radios veluti flamma jaculatur*. (Nous appelons cette pierre ardoise, ou qui est ardente, parce que, frappée des rayons du soleil, elle semble jeter des flammes.)

**123.** — Chacun sait à quelles boissons plus ou moins corrosives et antihygiéniques on donne aujourd'hui le nom d'*apéritifs*. L'ancienne médecine avait des apéritifs d'un tout autre genre. Le citron, la rave et certains fruits étaient réputés apéritifs. Cette singulière dénomination appliquée à des aliments qui étaient censés *ouvrir* l'appétit (du latin *aperire*) donna lieu à une plaisanterie de Rabelais que Beroalde de Verville raconte dans son *Moyen de parvenir* : « Le cardinal du Bellay était malade d'une humeur hypocondriaque. Plusieurs grands médecins, ayant conféré à ce sujet, déclarèrent qu'il fallait faire prendre à Monseigneur une décoction *apéritive*. Rabelais, qui, en sa qualité de médecin en titre du cardinal, avait assisté à la conférence, laissa ces messieurs caqueter, et fit en toute hâte mettre au milieu de la cour du château un trépied sur un grand feu, et par-dessus un chaudron plein d'eau, où il mit le plus de clefs qu'il put trouver, et remuait ces clefs de toutes ses forces avec un bâton.

« Les docteurs étant descendus, voyant cet appareil, demandèrent à Rabelais pourquoi il se donnait tant de mouvement :

« J'accomplis votre ordonnance, Messieurs, leur dit-il, d'autant plus que rien n'est si apéritif (ouvrant) que les clefs ; et si vous croyez que cela ne suffise pas, j'enverrai quérir à l'arsenal quelques pièces de canon. Ce sera pour la dernière ouverture. »

**124.** — Napoléon racontait qu'à la suite d'une de ses grandes affaires d'Italie, il traversa le champ de bataille, dont on n'avait pu encore

enlever les morts : « C'était par un beau clair de lune et dans la solitude profonde de la nuit, disait l'empereur. Tout à coup un chien, sortant de dessous les vêtements d'un cadavre, s'élança sur nous et retourna presque aussitôt à son gîte, en poussant des cris douloureux ; il léchait tour à tour le visage de son maître et se lançait de nouveau sur nous; c'était tout à la fois demander du secours et rechercher la vengeance. Soit disposition du moment, continua l'empereur, soit le lieu, l'heure, le temps, l'acte en lui-même, ou je ne sais quoi, toujours est-il vrai que jamais rien, sur aucun de mes champs de bataille, ne me causa une impression pareille. Je m'arrêtai involontairement à contempler ce spectacle. Cet homme, me disais-je, a peut-être des amis; il en a peut-être dans le camp, dans sa compagnie, et il gît ici abandonné de tous, excepté de son chien! Quelle leçon la nature nous donnait par l'intermédiaire d'un animal?... » (*Mémorial de Sainte-Hélène.*)

**125.** — Qui croirait qu'une invention aussi simple que celle des étriers n'a pas été connue des Romains, et qu'ils ont monté six cents ans à cheval sans imaginer cette facilité? Caïus Gracchus, qui manifesta un génie amoureux du bien public, avait fait placer sur les chemins des pierres de distance en distance, qui prêtaient aux voyageurs un aide pour remonter à cheval. Personne ne soupçonnait qu'on pût faire autrement. Un génie inventeur est donc rare, même dans les petits objets; et nous devons garder nos hommages pour cette faculté inventive, si extraordinaire parmi la foule d'hommes imitateurs.

Le premier qui tailla une tête de bois, semblable peut-être par la grossièreté à celle dont se servent les perruquiers, fit un coup de génie plus étonnant peut-être que les chefs-d'œuvre de nos modernes sculpteurs. Rien n'est si rare que l'invention véritable ; et l'invention seule constitue le génie.

Aucun historien n'a jamais dit le nom de celui qui inventa la roue. Il fit une machine compliquée, qui nous paraît aujourd'hui très simple ; mais il fallait trouver l'axe. Toutes les machines dont nous nous servons ne sont que des assemblages de roues...

**126.** — Notre mot *rien* offre cela de particulier qu'il vient du latin *res*, qui signifie *chose* ou quelque chose. D'ailleurs, chez les anciens auteurs français, *rien* a le sens du latin *res*. Des *riens*, qu'on faisait

alors du genre féminin, signifient *des choses*. Jean de Neuvy dit, par exemple :

Sur *toutes riens* gardez les points.

**127.** — Voici, selon les Mémoires de l'Académie des inscriptions et belles-lettres, l'origine de notre mot *rogue*.

L'usage de l'écarlate affecté aux plus éminents personnages, tant dans la guerre que dans les lettres, le privilège de porter la couleur rouge réservé aux chevaliers et aux docteurs, introduisit probablement dans notre langue le mot *rouge* pour hautain, arrogant. Dans un vieux roman en vers on lit : « Les *plus rouges* (pour les plus fiers) y sont pris. » Brantôme s'est servi du mot *rouge* dans le même sens en parlant de l'affaire des Suisses à Novare contre M. de la Trémouille, affaire, dit-il, dont ils revinrent si *rouges* et insolents qu'ils méprisaient toutes nations.

Par une légère transposition de la lettre *u* après la lettre *g*, on a dû faire de ce terme général *rouge* le mot particulier et caractéristique *rogue*, pour homme vain et arrogant.

**128.** — On a appelé *lipogrammes* (de *leipô*, manquer, et *gramma*, lettre) des morceaux de prose ou de vers dont telle lettre de l'alphabet est absente. L'exemple de cette fantaisie aurait été donné, volontairement ou sans qu'il y pensât, par Pindare, qui a fait une ode sans S. Nestor de Laranda, qui vivait au temps de l'empereur Sévère, fit une Iliade lipogrammatique, dont le premier chant était sans A, le second sans B, le troisième sans C, etc. Les écrivains latins du moyen âge ont plusieurs fois *lipogrammatisé*. En espagnol, Lope de Vega a publié cinq nouvelles lipogrammatisées, l'une sans D, l'autre sans E, etc. En italien, Gregorio Leti présenta à l'Académie des humoristes un discours intitulé *D. R. bandita*, qui, par conséquent, était sans R. En français, les exemples de compositions analogues ne sont pas rares.

On peut citer des épîtres sans A, sans O, sans U, et une série de vingt-quatre quatrains de chacun desquels une des lettres de l'alphabet est absolument bannie.

Tant de gens en tout temps furent pris de la fantaisie de ne rien faire en travaillant beaucoup !

**129.** — Si l'on vous faisait lire le vers suivant, qui, paraît-il, a coûté de longues et rudes peines à son auteur,

Qui flamboyant guidait Zéphyre sur les eaux,

et qu'on vous demandât ce que vous y trouvez de particulier ou de remarquable, assurément vous seriez embarrassé pour répondre.

Or apprenez que le mérite de ce vers consiste en cela que l'auteur y a renfermé toutes les lettres de l'alphabet français, moins le J et le V, qui, à l'époque où ce tour de force fut accompli, étaient confondus avec l'I et l'U, et moins aussi le K, qui généralement, en français, ne figure que dans des mots de provenance étrangère.

**130.** — En Angleterre, jadis, pour inspirer à la nation le goût de l'étude, on accordait la grâce de la vie au criminel qui savait lire et écrire. « Aussi, dit Saint-Foix dans ses *Essais historiques,* n'était-il pas rare d'entendre les mères dire à leurs enfants : « Peut-être vous « trouverez-vous un jour dans le cas d'être pendus (car alors on pouvait « l'être pour le moindre larcin); c'est pourquoi il est bon que vous « appreniez à lire et à écrire. »

**131.** — Favart raconte l'histoire d'un cul-de-jatte mendiant, alors connu de tout Paris (1763).

Cet homme donnait de l'eau bénite le matin à Notre-Dame, ensuite il parcourait la ville et les environs à l'aide de deux petits chevalets, qu'il employait avec beaucoup de force et d'habileté. Le coquin avait une face d'une largeur superbe, il était gros à proportion, et, à en juger par son tronçon, il aurait eu près de six pieds s'il n'eût pas été mutilé. A son embonpoint, sa rougeur, sa vigueur, on pouvait juger qu'il était abondamment nourri. Rien ne lui manquait pour être heureux que d'être honnête homme.

Un jour, sur la route de Saint-Denis, il demande l'aumône à une femme qui passait. Elle lui jette une pièce de douze sous. Il la prie de la lui ramasser, ce qu'il ne peut faire lui-même. Tandis que la brave dame se baisse, il s'approche, lui décharge sur la tête un coup de maillet, et, voyant qu'elle n'est pas morte, lui coupe le cou et la vole.

Cette action est aperçue. On saisit l'assassin, on le mène en prison : interrogé, il avoue que depuis vingt ans il fait ce métier et que ses victimes sont nombreuses. Il plaisante d'ailleurs sur sa situation, et dit qu'il ne peut jamais être rompu qu'à moitié, car il défie bien le bourreau de lui casser les jambes.

**132.** — Un auteur du dix-septième siècle affirme que, chez nos

ancêtres, la moustache avait une grande influence sur la valeur personnelle. « J'ai bonne opinion, dit-il, d'un gentilhomme curieux d'avoir une belle moustache. Le temps qu'il passe à l'ajuster, à la regarder, n'est point du temps perdu. Plus il en a soin, plus il l'admire, plus son esprit doit s'être nourri et entretenu d'idées mâles et courageuses. »

Il paraît, en effet, que l'amour et l'orgueil de la moustache était ce qui mourait le dernier dans les braves de ce temps-là. Le *Mercure français* rapporte que, l'exécuteur coupant les cheveux de Boutteville, condamné pour duel à la décapitation en 1627, Boutteville porta la main à sa moustache, qui était belle et grande. Alors l'évêque de Nantes, qui l'assistait à son dernier moment, lui dit : « Mon fils, il ne faut plus penser aux vanités de ce monde. Allons, laissez là votre moustache. »

**133.** — Nous nous écrions souvent : « A la bonne heure ! » sans nous douter, assurément, qu'en nous exprimant ainsi nous rappelons l'époque où les anciens divisaient la journée en heures réputées bonnes ou mauvaises. La croyance en l'influence fatidique des heures bonnes ou mauvaises était telle que maintes gens n'osaient alors rien entreprendre à moins d'être à une heure bonne. De là l'expression : *A la bonne heure!* équivalant à : « Voilà qui arrive à l'heure favorable. »

**134.** — Notre mot *régate* — qui, d'après son étymologie latine et italienne, signifierait plaisir ou divertissement royal — nous vient de Venise, où il servait à désigner des courses de bateaux qui n'avaient lieu d'ordinaire qu'en l'honneur de quelque prince ou seigneur étranger. « Lorsque la République, dit Saint-Didier dans son *Histoire de Venise au dix-septième siècle*, veut offrir à quelque hôte de marque un spectacle public, elle lui donne le divertissement d'une *régate*, c'est-à-dire de courses de différentes sortes de barques, — réjouissance que les Vénitiens aiment par-dessus toutes, car l'exercice de voguer est tellement du génie de ce peuple que tout le monde s'y étudie, et les jeunes nobles les premiers. »

**135.** — Lorsque Pigalle eut achevé sa statue de Mercure, il l'exposa dans son atelier à l'examen des amateurs. Un jour qu'un grand nombre de personnes étaient venues pour la voir, un étranger, après

l'avoir considérée avec la plus grande attention : « Jamais, s'écria-t-il, les antiques n'ont rien fait de plus beau. »

Pigalle, qui, sans se faire connaître, écoutait les jugements divers portés sur son œuvre, s'approche de l'étranger et lui dit : « Avez-vous bien, Monsieur, étudié les chefs-d'œuvre des anciens?

— Eh! Monsieur, lui réplique vivement l'étranger, avez-vous vous-même bien étudié cette figure-là? »

L'artiste, ne trouvant rien à répondre, tourna les talons en souriant. Et il avouait que rien ne lui avait jamais été plus agréable que cette rebuffade.

**136.** — Bien des gens ont lu des romans ou vu représenter des drames ayant pour héros Latude, le célèbre prisonnier de la Bastille; ils ont pu se demander quelle part doit être faite à l'histoire et à la légende dans ce qu'on rapporte sur la vie de ce personnage.

Il est évident qu'on a beaucoup brodé sur la donnée première de cette singulière existence, et qu'on a largement poétisé le caractère de ce malheureux, expiant pendant une longue suite d'années une folle idée de jeunesse, qui de nos jours sans doute paraîtrait innocente, mais qui fut alors considérée comme essentiellement criminelle et traitée en conséquence.

Sans fortune, sans état, sans ressources, le jeune Izard Danry (car tel était son nom véritable, celui de Latude étant celui d'un seigneur dont il se disait le fils) conçut l'étrange projet d'intéresser à son sort M*me* de Pompadour, en feignant d'avoir découvert le secret d'un attentat qui devait être dirigé contre elle. Il enferma donc deux ou trois petites fioles pleines d'une substance quelconque dans une boîte de carton, qu'il acheva de remplir avec de la poudre d'alun et d'amidon, mit comme adresse : *A Madame la marquise de Pompadour en cour*, puis écrivit : *Je vous prie, Madame, d'ouvrir le paquet en particulier*, et la boîte fut par lui confiée à la poste. Il écrivit d'autre part à la marquise pour avoir une audience, où il devait lui faire savoir que, se promenant aux Tuileries, il avait entendu deux individus comploter l'envoi de cette espèce de machine infernale; démarche qui allait forcément, pensait-il, lui valoir la reconnaissance et, partant, la protection de la puissante dame.

Mais on remarqua, tout naturellement, que la suscription de la boîte et celle de la lettre étaient de la même main. On chercha, on arrêta

l'auteur, dont la terrible police du temps fit un personnage dangereux. Et pour lui commença cette longue captivité, que plusieurs évasions divisent en périodes plus romanesques les unes que les autres. Em-

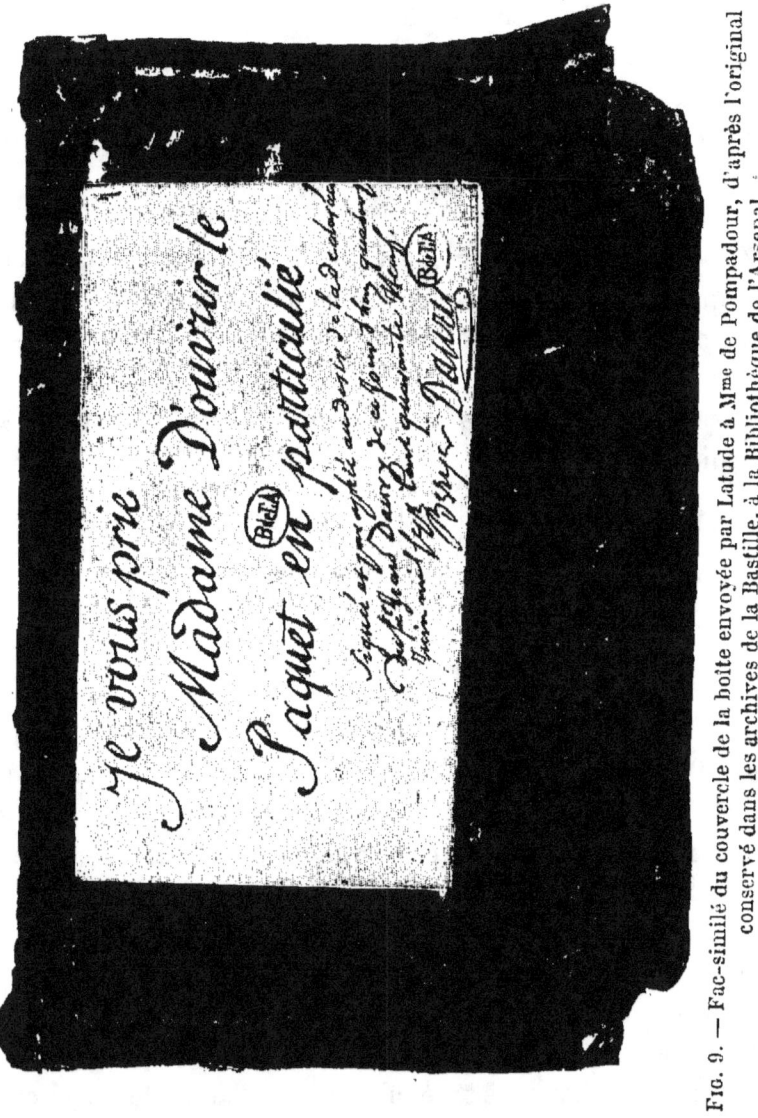

Fig. 9. — Fac-similé du couvercle de la boîte envoyée par Latude à M<sup>me</sup> de Pompadour, d'après l'original conservé dans les archives de la Bastille, à la Bibliothèque de l'Arsenal.

prisonné la première fois en 1749, il ne fut définitivement laissé libre qu'en 1784.

Quoi qu'il en soit, un dossier très complet de l'arrestation et du séjour de Danry-Latude à la Bastille subsiste encore aujourd'hui dans le fonds des archives de la vieille prison d'État, conservées à la Bibliothèque de l'Arsenal. On y trouve comme pièces particulièrement inté-

ressantes la fameuse boîte, portant encore ses diverses suscriptions, le procès-verbal d'arrestation, les interrogatoires, plusieurs lettres écrites par Latude de sa prison, dont une longue tracée avec son sang sur un fragment de chemise, etc.

Nous donnons le fac-similé photographique du couvercle, où se voient, outre la recommandation adressée à la destinataire, la signature de Danry et celle du lieutenant de police Berryer, qui a reçu les déclarations de l'inculpé.

**137.** — Clermont-Tonnerre, évêque de Noyon, au dix-septième siècle, — qui, comme membre de l'Académie française, fut le fondateur du prix de poésie décerné depuis par l'illustre compagnie, — était doué d'un orgueil rare. Il lui arrivait, dit-on, de traiter du haut de la chaire ses auditeurs de *canaille chrétienne,* ce qui donna lieu à l'épitaphe suivante :

> Ci-gît, qui repose humblement,
> Ce dont tout le monde s'étonne,
> Dans un si petit monument,
> L'illustre Tonnerre en personne.
> On dit qu'entrant au paradis
> Il fut reçu vaille que vaille ;
> Mais il en sortit par mépris,
> N'y trouvant que de la canaille.

C'est, d'ailleurs, en faisant allusion à l'épithète de canaille donnée au peuple par l'évêque de Noyon que M$^{me}$ de Sévigné, parlant du cardinal le Camus, disait : « Je crois que ce prélat suivra en paradis sa canaille chrétienne. »

**138.** — Autrefois les couteaux de table étaient généralement pointus ; ils furent, paraît-il, arrondis en vertu d'un édit.

« On rapporte, dit M. H. Havard dans son *Dictionnaire de l'ameublement,* que le chancelier Séguier avait l'habitude de se curer les dents avec son couteau ; le cardinal de Richelieu, dînant un jour à la même table que le chancelier, fut indigné de cette grossièreté ; il commanda à son maître d'hôtel de faire arrondir ses couteaux. L'exemple du cardinal fut suivi ; les grands seigneurs d'abord, puis les bourgeois l'imitèrent, si bien qu'en 1669 un édit fut rendu qui défendait à toutes personnes de posséder chez soi des couteaux pointus. »

**139.** — Le philosophe Helvétius jouissait d'une immense fortune, qui n'avait pas peu contribué à faire de lui l'homme à la mode, en lui permettant d'avoir toujours maison et table ouvertes et d'être le plus magnifique des amphitryons. Cette fortune disparut presque entière dans les ruines de la Révolution, si bien que dans les dernières années de sa vie la veuve d'Helvétius se trouvait réduite à la plus modeste des situations. Elle vivait retirée dans une maisonnette, à Auteuil, où Bonaparte fut curieux de la visiter. Comme il s'étonnait de voir que ce changement de condition semblait n'avoir porté aucune atteinte à sa gaieté naturelle : « Ah ! dit-elle en se promenant avec lui dans son jardin, c'est que vous ne savez pas combien il peut rester de bonheur dans trois arpents de terre. »

**140.** — Nous avons cherché depuis quand le surnom de *calicot* est donné aux employés des magasins de nouveautés. L'origine de cette désignation, qui peut d'ailleurs sembler toute naturelle, puisqu'elle est empruntée à l'un des principaux articles vendus par le personnel de ces maisons, remonte à une sorte d'à-propos comique que Scribe et Dupin firent représenter au théâtre des Variétés en juillet 1817, sous le titre de *Combats des montagnes ou la Folie-Beaujon*, pour faire, comme nous disons aujourd'hui, une réclame à un établissement de divertissement public, que l'on venait de fonder sur l'emplacement de la *Folie-Beaujon*.

Un personnage de la pièce était le jeune chef d'une grande maison de nouveautés ayant pour enseigne le *mont Ida*. La fée de la Folie-Beaujon, qui l'aperçoit, le prend pour un militaire.

« Vous vous trompez, lui dit-on, monsieur n'est pas militaire, *et ne l'a jamais été*. C'est M. *Calicot*.

— C'est, réplique la Folie, que cette cravate noire, ces bottes, et surtout ces moustaches… Pardon, Monsieur, je vous prenais pour un brave.

— *Il n'y a pas de quoi*, Madame, » réplique Calicot ; et il chante :

> Oui, de tous ceux que je gouverne
> C'est l'uniforme, et l'on pourrait enfin
> Se croire dans une caserne
> En entrant dans mon magasin ;
> Mais ces fiers enfants de Bellone,
> Dont les moustaches vous font peur,
> Ont un comptoir pour champ d'honneur,
> Et pour arme une demi-aune. »

Étant donné l'état des esprits à l'époque où cette pièce fut jouée, ce couplet et les quelques répliques qui précèdent causèrent une profonde émotion parmi les employés des magasins de nouveautés, qui, se déclarant outrageusement atteints dans leur dignité civique, allèrent en foule siffler la pièce, en menaçant le directeur, les auteurs et les acteurs de leur faire un mauvais parti. Ces incidents ne firent que rendre plus vif le succès de l'ouvrage, en excitant la curiosité publique, bien que, dans un prologue, les auteurs eussent décliné toute sorte d'intention blessante envers les honorables réclamants. Et ce fut ainsi que le surnom de *calicot* devint et resta populaire.

**141.** — On croit généralement que l'origine des monts-de-piété remonte à la fin du moyen âge, et qu'ils ont pris naissance en Italie. L'Église ayant condamné le prêt à intérêt, l'usure des Juifs et des Lombards avait produit des maux immenses dans toute l'Europe. Un religieux de l'ordre des frères mineurs, le P. Barnabé, de Terni, prêchant à Pérouse, traça un tableau si attristant des misères et des souffrances dont il avait été témoin, qu'émus de compassion, les plus riches d'entre ses auditeurs se réunirent pour former un fonds commun destiné à faire aux pauvres de la ville des prêts gratuits. La banque de prêt qu'ils fondèrent ne dut exiger des emprunteurs que le remboursement de ses frais de service. On imita cet exemple dans la plupart des États d'Italie. L'ouverture du mont-de-piété de Paris ne date que de 1778.

Ces établissements furent créés sous le nom de *monte di pietà*. Comme c'était là une véritable œuvre de piété, les intentions du bon religieux fondateur expliquent suffisamment *di pietà*, de piété. Quant à *monte*, il faut savoir que ce mot se dit en italien pour *amas, accumulation, masse*, aussi bien que pour *montagne*, et que, par conséquent, il répond ici à l'idée de collecte, de cotisation.

On a voulu aussi, dit M. Ch. Rozan, prendre *monte* dans le sens propre, en disant qu'il venait de ce que les dons et les aumônes offerts par les fidèles étaient déposés dans les églises, lesquelles étaient bâties pour la plupart sur des lieux élevés.

**142.** — Après la prise de Jérusalem par les premiers croisés, ceux-ci s'occupèrent d'élire un roi. Godefroy de Bouillon réunit tous les suffrages; mais il n'accepta que le titre modeste de baron du Saint-

Sépulcre, et refusa aussi toutes les marques de la royauté, ne voulant pas porter une couronne d'or, disait-il, là où Jésus-Christ avait porté une couronne d'épines. A la suite de la victoire remportée à Ascalon par les croisés sur le soudan d'Égypte, Baudouin, prince d'Édesse, et Bohémond, prince d'Antioche, vinrent à Jérusalem, où ils travaillèrent avec Godefroy à jeter les bases d'un nouveau code pour le nouveau royaume. C'est ce code, demeuré célèbre, qu'on a connu plus tard sous le nom d'*Assises de Jérusalem*. Mais le règne de Godefroy fut court : il mourut l'année suivante, au mois de juillet 1100, laissant le trône déjà mal assuré à son frère Baudouin, prince d'Édesse.

**143.** — Térentius Varron, qui mérita d'être appelé le plus docte des Romains, a trouvé dans l'histoire, ou plutôt dans la légende, la raison pour laquelle les femmes d'Athènes furent privées du droit de vote, que, paraît-il, elles avaient lors de la fondation de cette cité fameuse.

Cécrops, le fondateur de la ville, consulta l'oracle d'Apollon pour savoir à quelle divinité elle serait consacrée et dont elle devrait porter le nom.

L'oracle répondit que, puisque dans ses murs un olivier avait subitement poussé, et que, non loin de là, une source avait jailli de terre, on devait faire un choix entre Neptune et Minerve. L'assemblée ayant été réunie, les hommes votèrent pour Neptune, les femmes pour Minerve ; et comme les femmes avaient obtenu une voix de plus, le nom d'Athènes prévalut et fut donné à la ville. Mais Neptune irrité souleva aussitôt les flots, qui non seulement envahirent la ville, mais encore inondèrent tout le territoire. Par expiation, les femmes furent punies d'une double peine : il leur fut dès lors interdit de voter et de donner même leur nom à leurs nouveau-nés.

**144.** — Quelle est l'origine du nom de *sandwichs* donné à des tranches de pain entre lesquelles est entreposée une tranche de jambon ? Certaines gens croient qu'il y a là un souvenir de quelque fait d'alimentation relatif aux îles de ce nom. Erreur. Notons d'abord que ces îles furent nommées ainsi par le grand navigateur Cook, en l'honneur du comte de Sandwich, ministre de la marine sous le règne de George III.

Or ce ministre, quand il était retenu tardivement au parlement

pour en suivre les débats, avait coutume de manger gravement, à son banc ministériel, quelques-unes des tartines réconfortantes qui, vu la singularité du fait, ont reçu et gardé le nom de cet homme d'État.

**145.** — La coutume aujourd'hui à peu près générale de se serrer la main, et qui semble résulter d'une impulsion toute naturelle, n'est pas aussi ancienne qu'on pourrait le supposer.

Se donner la main était, au moyen âge, un mode de salut confraternel exclusivement réservé aux membres de la chevalerie. C'était en même temps la foi jurée entre chevaliers et comme une sorte de promesse de mutuel soutien. Les chevaliers se touchaient aussi la main devant l'autel, après avoir touché la poignée de leurs épées, et les combats singuliers étaient très souvent précédés d'un serrement de main, témoignage de la loyauté qui devait présider à la lutte.

Lorsqu'ils se rencontraient, les gens de toute autre condition se saluaient en découvrant leur front; les chevaliers avaient seuls le droit de se donner la main. Depuis, la poignée de main est devenue banale, et le *shake-hand,* d'origine anglaise, en a rendu l'usage général.

**146.** — Les Romains nommaient *lustre* non seulement les sacrifices d'expiation et les cérémonies de purification qui se faisaient tous les cinq ans, mais encore l'espace de temps qui s'écoulait d'un de ces sacrifices à un autre, c'est-à-dire cinq années. Tous les cinq ans, en effet, on procédait au recensement de la population, qui avait pour but principal d'établir le *cens* que devait acquitter chaque citoyen. Cette opération achevée, on prescrivait un jour où tous les citoyens devaient se présenter au champ de Mars, chacun dans sa classe et dans sa centurie. L'un des censeurs faisait des vœux pour le salut de la République, et, après avoir conduit une truie, une brebis et un taureau autour de l'assemblée, il en faisait un sacrifice qu'on appelait *solitaurilia* ou *suovetaurilia,* et qui purifiait le peuple. De là vient que chez les Latins *lustrare* signifie la même chose que *circumire,* aller autour. On appela ce jour *lustrum,* du verbe latin *luere,* payer, parce que c'était alors que les fermiers de l'État payaient aux censeurs leurs redevances. Au cours des fêtes de ce jour, il était fait de fréquentes aspersions d'eau dite *lustrale,* dans laquelle on trempait des branches

de laurier ou des tiges de verveine. Chez nous le mot *lustre* n'est plus guère employé que comme figure poétique pour dire un laps de cinq années. Boileau, voulant dire le chiffre de son âge, dit qu'il a

Onze lustres complets surchargés de deux ans,

c'est-à-dire $11 \times 5 + 2 = 57$ ans.

**147.** — On a généralement fait honneur à Galilée d'avoir reconnu et publié en 1620 (dans son opuscule intitulé *Sidereus nuncius*) que la voie lactée n'était autre chose qu'un amas d'étoiles : ce qu'il avait découvert à l'aide de lunettes d'approche nouvellement inventées. Mais en réalité ce fut l'ancien philosophe Démocrite qui trouva par le raisonnement ce que l'astronome moderne vit avec son instrument. Plutarque dit, en effet, dans son livre *de l'Opinion des philosophes*, que, selon Démocrite, « le cercle lacté est une lueur causée par la condensation de la lumière d'une infinité de petites étoiles très rapprochées les unes des autres ». Bien que la vérité ait été ainsi proclamée dans l'antiquité, deux mille ans ne s'écoulèrent pas moins durant lesquels toutes sortes de fables furent imaginées pour expliquer cette apparente anomalie du monde stellaire.

**148.** — A l'époque où Voltaire écrivit sa tragédie de *Mahomet*, il était encore de coutume de dire *l'Alcoran* en parlant du livre qui contient la doctrine musulmane, bien que les lettrés n'ignorassent pas que la syllabe *al* n'est autre chose que l'article arabe, qui correspond à notre article *le*, de sorte qu'en disant *l'Alcoran* on faisait précéder le mot Coran, qui signifie *lecture*, d'un double article. Aujourd'hui l'usage veut que l'on dise rationnellement *le Coran*, mais certains rigoristes, qui crieraient à l'illogisme si l'on employait l'ancienne forme, ne laissent pas de faire tous les jours la réduplication de l'article devant plusieurs mots, d'usage très fréquent, qui nous viennent de l'arabe, par exemple *alambic* (littéralement, vase dont les bords sont rapprochés), *alcôve* (le pavillon ou le cabinet), *alchimie* (le suc), *algèbre* (la réunion des parties séparées), *alcali* (la plante à soude), *alcool* (le collyre ou surmé, poudre très subtile dont se servent les femmes arabes et à laquelle on compara l'esprit-de-vin, ou encore parce que, en principe, comme dit un vieil auteur, « l'eau-de-vie vault aux yeux qui lármoyent, et font grand douleur pour raison des lar-

mes »), etc. Pour être absolument logiques, les rigoristes devraient donc dire *le lambic, la côve, le cali, le cool*, etc. Mais l'usage a des droits dont il ne faut pas toujours chercher la raison d'être.

**149.** — Dans les dernières années du règne de Louis XV (1772) parut un livre anonyme intitulé : *le Gazetier cuirassé des anecdotes scandaleuses de la cour de France,* en tête duquel se trouvait le frontispice dont nous donnons le fac-similé.

L'ouvrage avait pour épigraphe :

> Nous autres satiriques,
> Propres à relever les sottises du temps,
> Nous sommes un peu nés pour être mécontents.

Il portait pour indication de lieu, comme on dit en bibliographie : *Imprimé à cent lieues de la Bastille, à l'enseigne de la Liberté,* et en regard du frontispice gravé se trouvait cette note explicative :

« Un homme, armé de toutes pièces et assis tranquillement sous la protection de l'artillerie qui l'environne, dissipe la foudre et brise les nuages qui sont sur sa tête à coups de canon. Une tête coiffée en Méduse, un baril et une tête à perruque sont les emblèmes parlants des trois puissances qui ont fait de belles choses en France. Les feuilles qui voltigent à travers la foudre au-dessus de l'homme armé sont des lettres de cachet, dont il est garanti par la seule fumée de son artillerie : les mortiers auxquels il met le feu sont destinés à porter la vérité sur tous les gens vicieux, qu'elle écrase pour en faire des exemples. »

Bien que des révélations sur la cour de France à cette époque pussent, sans mentir à la vérité, offrir un fort triste tableau, l'on put reconnaître que l'auteur avait de parti pris imaginé tout un ensemble d'assertions qui faisaient de son écrit, non pas l'impression de la probité indignée, mais le plus infâme libelle. Cette publication d'ailleurs fit grand bruit tant en France qu'à l'étranger, où il s'en vendit de nombreux exemplaires.

Lord Chesterfield, l'un des hommes les plus spirituels et les plus distingués de l'Angleterre, ayant fait annoncer qu'il récompenserait convenablement la personne qui lui apprendrait le nom de l'auteur de ce livre, eut bientôt la visite d'un Français nommé Thévenot de Morande, qui avoua la paternité de cet ignoble pamphlet.

Ce Thévenot de Morande était le fils d'un procureur d'Arnay-le-Duc

en Bourgogne. Tout jeune il avait quitté la maison paternelle pour aller mener à Paris une vie dissolue. Sa famille, employant un moyen

Fig. 10. — Fac-similé du frontispice du *Gazetier cuirassé*, publié à Londres en 1772, par Thévenot de Morande.

usuel en ce temps-là, obtint une lettre de cachet pour le faire enfermer à la Bastille. Il n'en sortit que pour se réfugier en Angleterre, où il vécut de publications scandaleuses.

Lord Chesterfield, fidèle à la promesse qu'il avait faite publiquement,

remit à l'auteur du *Gazetier cuirassé* cinquante guinées (1,250 fr.). Et comme celui-ci s'étonnait de recevoir une aussi grosse somme : « Remarquez bien, Monsieur, lui dit le gentilhomme anglais, qu'en vous donnant cette somme je n'entends pas payer votre ouvrage, mais vous aider à n'avoir plus besoin d'en composer de semblables. » La générosité de lord Chersterfield n'atteignit pas son but.

Rentré en France aux premiers jours de la Révolution, Thévenot de Morande se trouva bientôt mêlé à toutes les plus basses et louches intrigues ; et, incarcéré en 1792, il fut une des victimes des massacres de Septembre.

**150.** — La procession dite de la *Gargouille* avait lieu autrefois à Rouen le jour de l'Ascension. On y promenait l'image d'une horrible bête, espèce de dragon monstrueux qui, disait-on, désolait les environs de la ville au septième siècle, et fut tué par l'archevêque de Rouen, saint Romain. En vertu de cet événement, l'église cathédrale de Rouen conserva jusqu'au dix-huitième siècle le privilège, qu'un roi lui avait accordé, de délivrer tous les ans un criminel le jour de la procession commémorative. Comme, dans plusieurs localités de France, il est question d'animaux terribles ainsi vaincus par de pieux personnages, un historien remarque, avec beaucoup de raison, qu'il faut probablement voir là le symbole de quelque fléau dont le peuple attribua la cessation aux prières et aux vertus d'un saint serviteur de Dieu.

**151.** — Un auteur, racontant comme quoi certain personnage, pour avoir montré quelque indécision, a manqué la belle situation qu'il aurait pu occuper : « C'est toujours, dit-il, l'histoire proverbiale de Gobant, que se contaient nos aïeux et qui n'a rien perdu de son à-propos. » Qu'est-ce que Gobant ?

— L'empereur Charlemagne — dit une légende rapportée par Jacquet de Vitry et traduite par M. Lecoy de la Marche — avait un fils nommé Gobant. Un jour qu'il voulait éprouver l'obéissance de ses enfants, il fit venir Gobant ; et, comme il tenait à la main un quartier de pomme, il lui dit devant tout le monde :

« Ouvre la bouche et reçois ce que je vais t'envoyer. » Mais le jeune homme répondit qu'il ne supporterait jamais un tel affront, même pour l'amour de son père.

Alors l'empereur fit appeler son fils Louis, qui, invité comme Gobant

à ouvrir la bouche, fit ce que son père désirait. Il reçut donc le morceau de pomme, et son père ajouta : « Je t'investis par là du royaume de France. »

Lothaire, le troisième fils, vint à son tour et fit comme le précédent. « Par ce quartier de pomme, lui dit l'empereur, je t'investis du duché de Lorraine. »

Ce que voyant, Gobant se repentit et offrit d'ouvrir la bouche à son tour.

« Il est trop tard, répondit le père, tu n'auras ni pomme, ni terre. »

Et chacun se moqua de Gobant par cette phrase, qui devint et qui resta proverbiale : *Trop tard a bâillé Gobant*.

152. — Le numérotage des maisons de Paris est relativement récent, car il ne date réellement, tel qu'il est aujourd'hui adopté, que du premier empire. Avant la Révolution, dit M. Fred. Lock dans une notice historique sur Paris, les propriétaires nobles s'étaient constamment opposés à cette mesure, dont la nécessité était pourtant reconnue depuis longtemps. En 1791 et 1792, les maisons furent numérotées pour la première fois, mais on n'arriva pas de prime abord au système le plus simple et le plus rationnel. La série des numéros, au lieu de changer avec chaque rue, embrassait tout un district. En 1806 on recommença l'opération en suivant le système encore en usage. Chaque rue a une série particulière de numéros, les pairs sont à droite, les impairs à gauche, en partant du commencement de la rue. Les rues, dans ce système, sont divisées en deux catégories : rues perpendiculaires ou parallèles à la Seine. Dans les premières, la série des numéros commence au point le plus rapproché du fleuve ; dans les secondes, elle en suit le cours. Autrefois, les numéros des rues perpendiculaires étaient noirs, et ceux des rues parallèles étaient rouges. Cette combinaison, assez utile pourtant, a été abandonnée depuis longtemps déjà. Les numéros sont maintenant uniformément blancs sur un fond bleu.

153. — « A la mort de Thibault le Grand, comte de Champagne, en 1152, l'aîné de ses fils, Henri, dit le Large, le Libéral, fut, comme son père, protecteur du commerce, qui lui fournissait d'ailleurs son principal revenu, et comme lui protecteur du clergé et des églises. Mais, quoique Henri se crût assuré de l'amour et du dévouement de ses

sujets, une terrible conspiration se forma contre sa vie. Un jour, à Provins, dans une sombre allée du palais des princes, une femme, Anne Meusnier, entend à demi les paroles sinistres qu'échangent trois gentilshommes attendant avec impatience le lever du prince pour le frapper des poignards dont ils sont armés.

« Ils partent, mais Anne les appelle ; et lorsque l'un d'eux s'est approché à sa voix, elle s'élance sur lui armée d'un couteau et le terrasse avant même qu'il ait pu se reconnaître ; puis elle attaque les deux autres, et, couverte de blessures, elle lutte sans relâche, étonnée elle-même de son courage ; enfin on l'entend, on accourt, les assassins sont arrêtés, et l'héroïne sauvée.

« Le comte Henri, pour récompenser la belle action d'Anne Meusnier, l'anoblit, elle et son mari Gérard de Langres, par lettres patentes de 1175, et les exempta, ainsi que leurs descendants, de toute taille, subside, imposition, droit de guerre, chevauchée et autre servitude ; et enfin les gratifia du privilège de ne pouvoir être contraints de plaider, quelque cause que ce fût, sinon devant la personne du prince. » (BOURQUELOT, *Histoire de Provins*.)

Ce fut ce qu'on appela le *droit des Meuniers*.

**154.** — On a souvent cité comme idée première — idée théorique, bien entendu — du *phonographe* le chapitre du *Pantagruel* où Rabelais imagine de faire arriver les héros de son roman satirique dans une région maritime où, précédemment, une grande bataille navale a eu lieu par un jour de froid très rigoureux. Le froid était si grand ce jour-là que le bruit des détonations d'armes à feu et les cris des combattants s'étaient gelés en l'air. Le dégel survenant au moment où Pantagruel passe par là avec ses compagnons, tous les bruits de combat frappent leurs oreilles, sans qu'ils puissent s'expliquer la cause de ce tumulte. Or, nous venons de découvrir dans un recueil de *Pièces en prose*, publié en 1660 par le célèbre libraire Ch. de Sercy, une sorte de récit intitulé *les Nouvelles admirables*, qui n'est autre chose qu'une suite de nouvelles superposées, toutes plus fantaisistes les unes que les autres, et parmi lesquelles celle-ci, qui, sous la forme de l'extravagante impossibilité, nous semble prévoir plus exactement la future invention qui est une des merveilles de notre siècle :

« Le capitaine Vostersloch est de retour de son voyage aux terres australes. Il rapporte, entre autres choses, qu'ayant passé par

un détroit au-dessous de celui de Magellan et de Lemaire, il a pris terre dans un pays où les hommes sont de couleur bleuâtre, les femmes de vert de mer. Mais ce qui nous étonne davantage, c'est de voir que, au défaut des arts libéraux et des sciences, qui nous donnent le moyen de communiquer par écrit avec ceux qui sont absents, elle leur a fourni de certaines éponges qui retiennent le son et la voix articulée comme les nôtres font des liqueurs. De sorte que quand ils veulent demander quelque chose ou conférer de loin, ils parlent seulement de près à quelqu'une de ces éponges, puis les envoient à leurs amis, qui, les ayant reçues, en les pressant tout doucement, en font sortir les paroles qui étaient dedans, et savent par cet admirable moyen tout ce que leurs amis désirent; et quelquefois, pour se réjouir, ils envoient quérir dans l'île chromatique des concerts de musique, de voix et d'instruments dans les plus fines de leurs éponges, qui leur rendent, étant pressées, les accords les plus délicats en toute leur perfection. »

**155.** — Le nom ironique de *Guerre du bonnet* fut donné, sur la fin du règne de Louis XIV et sous la Régence, à une longue et ridicule lutte entre les ducs et pairs et les parlements. Les ducs et pairs voulaient que, lorsqu'ils siégeaient au parlement, le premier président ôtât son bonnet pour leur demander leur avis, et en même temps ils prétendaient, d'après une coutume tombée en désuétude, avoir le droit d'opiner avant les présidents à mortier. Les deux partis soutinrent leurs prétentions avec beaucoup de vivacité; le duc de Saint-Simon se distingua surtout par son ardeur à soutenir les droits de la pairie : il regardait les ducs et pairs sinon comme les héritiers directs des conquérants francs, du moins comme les successeurs des pairs de Charlemagne et de Hugues Capet. Le parlement résolut d'opposer des armes de même nature, et un pamphlet, attribué au président de Novion, alla scruter les origines de ces prétendues maisons ducales : il indiquait que les Villeroi descendaient d'un marchand de poissons, les la Rochefoucauld d'un boucher, et les Saint-Simon d'un hobereau, le sire de Rouvrai, et non des comtes de Vermandois. Ce pamphlet, où l'erreur se mêlait quelquefois à la vérité, irrita les ducs à tel point qu'ils résolurent de se transporter au palais et d'y imposer leurs prétentions, fût-ce même par les armes. Le régent intervint et les empêcha d'accomplir leur projet, en faisant droit à la requête des ducs par un arrêt du conseil; mais le parlement, à son

tour, se déchaîna avec tant de fureur, que le régent revint sur sa décision, révoqua l'arrêt, et renvoya la décision du procès à la majorité du roi.

**156.** — Par qui fut composé le *Miserere*, et par qui fut-il ravi à Rome qui voulait le posséder seule?

— Allegri (Grégoire), né à Rome en 1580, était de la famille du grand Corrège; il s'adonna avec ardeur aux études musicales et acquit, jeune encore, un beau talent dans la composition. En 1629, sa réputation le fit admettre comme chanteur et compositeur à la chapelle pontificale. C'est là qu'il eut l'occasion d'écrire ce fameux *Miserere* qui se chante tous les ans au temps de la semaine sainte dans la chapelle Sixtine. On sait que les papes étaient si grands admirateurs de ce chant que, pour en conserver la propriété exclusive et empêcher qu'il ne fût reproduit ailleurs que dans la capitale de l'univers catholique, ils s'opposaient à ce qu'on livrât à la publicité des copies de cette partition. Et Rome serait encore la propriétaire privilégiée de ce chef-d'œuvre, si Mozart, encore enfant, ne l'eût transcrit de mémoire, après l'avoir entendu deux fois.

Depuis il a été imprimé souvent, notamment à Londres par Burney, par Choron dans sa collection, et dans la *Musica sacra* de Leipzig. Allegri mourut en 1652.

**157.** — Le comte de Tessin, gouverneur du prince royal de Suède sous le règne de Charles XI, sénateur, grand chancelier de la cour, avait été pendant toute sa vie, qui fut longue, comblé de tant d'honneurs qu'il semblait qu'il dût être au comble de la félicité. Pourtant il ordonna qu'on mît sur son tombeau ces simples mots : *Tandem felix* (heureux enfin!), qui peuvent, en ce cas, passer pour le plus éloquent commentaire donnant raison au fameux *vanitas vanitatum* de l'*Ecclésiaste*.

**158.** — Dans l'origine, la rue Vivienne s'appelait rue Vivien, ainsi que le prouve une citation de l'histoire d'une maison, publiée dans *la France littéraire* par le savant M. Paulin Paris. Après des considérations sur les conséquences de choix que fit Richelieu pour l'emplacement de son palais, appelé depuis Palais-Royal, on trouve en effet le passage suivant : « Tandis que Louis Barbier traitait de ce

précieux terrain avec le cardinal, d'autres entrepreneurs portaient leur prévoyante sollicitude au delà des limites du nouveau palais, et, traçant d'autres alignements parallèles, arrêtaient le plan de la rue *Vivien* au-dessus du troisième pavillon du Jardin-Cardinal. Le président Tubeuf fut, sinon le premier, du moins l'un des premiers habitants de cette rue Vivien. » — Mais le mot *rue* est féminin, et il paraît que l'oreille populaire souffre difficilement qu'un mot masculin vienne après un mot féminin (preuve : l'expression de toile cretonne mise pour toile creton, du nom du premier fabricant); on a donné la terminaison *enne* à Vivien, et nos édiles ont consacré plus tard, et à leur insu, la dénomination fautive de rue Vivienne. — Maintenant, quel est le personnage qui portait le nom de *Vivien ?* C'était le seigneur du fief appelé la Grange-Batelière, fief dont les terres s'étendaient en grande partie entre nos boulevards actuels et l'emplacement du Palais-Royal. En 1631, il céda la plus grande étendue de ces terres à la ville, qui tendait plus que jamais à s'agrandir. Il en retira, dit M. Édouard Fournier dans *Paris démoli,* non seulement de fortes sommes, mais encore beaucoup d'honneur, et une des rues que l'on bâtit depuis prit, en souvenir de lui, le nom de rue Vivien.

**159.** — Les directeurs de théâtre, qui de nos jours recourent à toutes sortes de moyens scéniques pour surexciter la curiosité, ou plutôt la badauderie du public, même en faveur de pièces ayant une valeur littéraire, peuvent arguer de précédents assez respectables. Lorsque la tragédie d'*Andromède,* de P. Corneille, fut jouée en 1650, le rôle du cheval Pégase fut tenu par un cheval vivant, ce qui n'avait jamais été vu en France. Ce cheval, bien dressé, jouait admirablement son personnage et faisait en l'air tous les mouvements qu'il aurait faits sur la terre. Un jeûne rigoureux auquel on le réduisait lui donnait un grand appétit, et lorsqu'il paraissait sur la scène, dans la coulisse on agitait un van plein d'avoine. L'animal, pressé par la faim, hennissait, trépignait des pieds et répondait parfaitement aux indications de jeu qu'avait désirées le poète. On fit grand bruit de cet artifice théâtral, et le cheval fut pour beaucoup dans le succès de la pièce.

**160.** — Jacquemin, dans son *Histoire du costume,* explique ainsi l'origine de notre mot *chrysocale :*

« Les empereurs romains d'Orient avaient sur leur manteau, depuis

le quatrième siècle, une pièce caractéristique, que l'on appelait le *clavus*. Ce fut à l'origine une pièce quadrangulaire ou applique en drap d'or, presque toujours brodée, reproduisant les traits d'un personnage quelconque, l'image d'un damier, celle d'un oiseau, etc. Sous la république romaine, le *clavus* nous est représenté comme un nœud de ruban pourpre, servant de marque distinctive à l'habit des sénateurs et des chevaliers. Plus tard, ce nœud de ruban se transforma en une bande de pourpre, large pour les sénateurs, étroite pour les chevaliers. Plus tard encore, Octave modifia cet ornement, qui fut en or. *Chrysoclabus* désignait un vêtement enrichi d'un *clavus* d'or, mais d'un or peut-être douteux, si l'on s'en rapporte au sens du mot français, son dérivatif, *chrysocale*. »

**161.** — Le manchon de fourrure qui, aujourd'hui, est exclusivement à l'usage des dames, fut pendant longtemps porté par les hommes. Les estampes de la fin du dix-septième et du commencement du dix-huitième siècle font surabondamment foi de cette coutume. La figure que nous reproduisons d'après le célèbre graveur Mariette, qui la publia vers 1690, représente *Un homme de qualité en habit d'hiver*, nanti d'un manchon de grande dimension suspendu à sa ceinture. A cette époque, les officiers eux-mêmes, tant à pied qu'à cheval, portaient le manchon.

Dès le seizième siècle les manchons étaient déjà connus pour les dames. Ils étaient venus d'Italie, avec une quantité de modes et de parures. Du temps de François Ier, on les nommait *contenances;* ensuite on les appela des *bonnes grâces,* et enfin *manchons,* du mot italien *mancia;* ce n'est que sous ce dernier nom que les hommes ont commencé à en porter.

Il va de soi que l'usage du manchon étant admis et passé dans les mœurs de la cour qui semblait immuable, la mode, qui vit surtout de changements, ne réussissant pas à le détrôner, dut tout au moins, comme on l'a vu de nos jours, le faire varier de volume; il y eut à un certain moment une sorte de lutte entre les gros et les petits manchons.

Les annales du parlement de Normandie nous ont même à ce propos conservé le souvenir de certaine affaire assez étrange.

Un riche fourreur de Caen, trouvant que la mode des petits manchons était préjudiciable à son commerce, imagina, pour la décrier,

d'en donner un au bourreau, avec un louis d'or, à condition qu'il s'en parerait le jour d'une exécution.

Ayant eu, peu de temps après, un malfaiteur à rouer, le bourreau

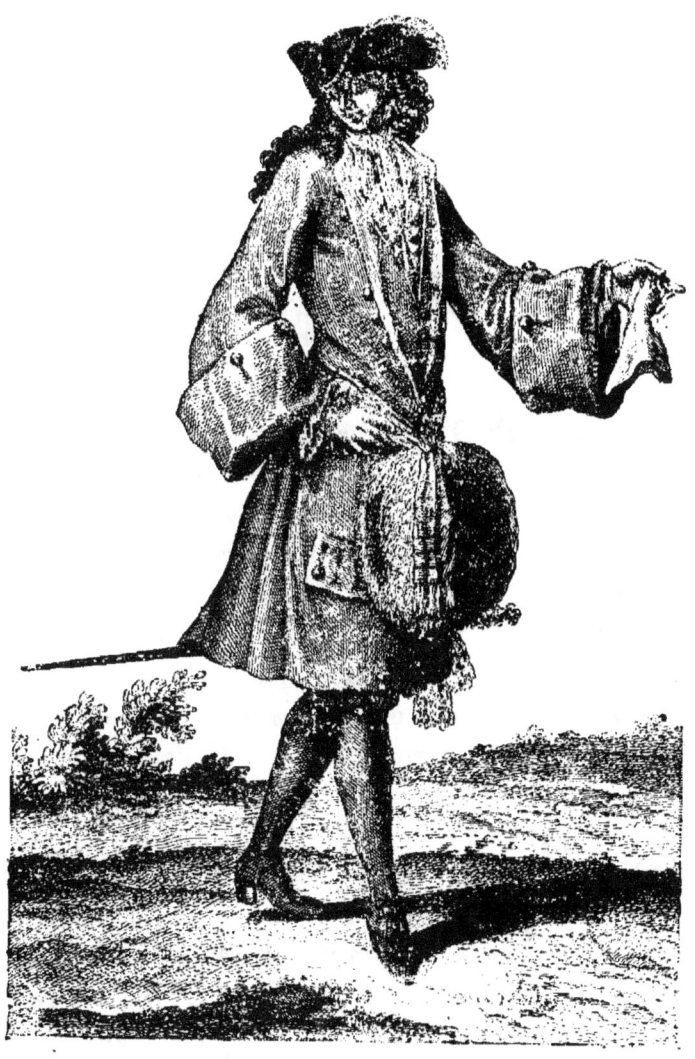

Fig. 11. — Homme de qualité en habit d'hiver (1691).
(Fac-similé d'une gravure de Mariette.)

parut sur l'échafaud avec son petit manchon. Les petits-maîtres ne l'eurent pas plus tôt appris qu'ils quittèrent les petits manchons.

Le lieutenant criminel, qui avait aussi un petit manchon, qu'il n'eût pas voulu perdre, fit venir le bourreau, qui avoua le fait du fourreur. Le fourreur appelé prétendit qu'il était libre de donner ses manchons

à qui bon lui semblait. Le magistrat le fit conduire en prison. Le marchand se pourvut contre l'auteur de sa détention devant le parlement de Rouen, qui cita le lieutenant criminel à comparaître, lui adressa une mercuriale très sévère et le condamna à une forte indemnité envers le fourreur.

Mais les petits manchons ne restèrent pas moins déconsidérés pour avoir été portés par le bourreau.

**162.** — Le bonbon vulgairement connu sous le nom de sucre d'orge — ainsi nommé parce qu'autrefois on y introduisait, sans raison plausible, une décoction d'orge — est un des aspects que peut prendre le sirop de sucre quand il est soumis à des conditions de cuisson particulières. Il se produit là un des phénomènes que la chimie constate, mais dont elle ne peut rendre raison et qui sont connus sous le nom de *dimorphisme*. Si l'on concentre du sirop jusqu'à 37° et qu'on le maintienne dans une étuve chauffée à + 30 pendant une quinzaine de jours après avoir tendu des fils au travers du vase qui le contient, il se dépose sur ces fils des cristaux très réguliers et volumineux, qui forment ce qu'on appelle du *sucre candi*. Mais si, au lieu d'agir de la sorte, on cuit rapidement le sirop jusqu'à ce qu'en en projetant un peu dans l'eau froide il se prenne en une masse consistante qui n'adhère plus aux dents, et si alors on coule la masse sur un marbre huilé, pour la rouler ensuite en petits cylindres, quand elle est convenablement refroidie, on fait ce qu'on appelle communément du sucre d'orge.

**163.** — Charles I$^{er}$ ayant mis sur ses sujets plusieurs taxes très lourdes, beaucoup de familles de distinction quittèrent l'Angleterre pour se rendre en Amérique. Ces émigrations, qui devenaient de plus en plus nombreuses, alarmèrent le gouvernement. Pour y remédier, le roi fit, en 1637, un édit par lequel il était défendu aux capitaines de navires en partance pour l'Amérique de recevoir à leurs bords aucun passager qui ne serait pas muni d'une permission du bureau des Colonies. Lors de la publication de cet édit, Cromwell, encore inconnu, était à Plymouth avec un de ses cousins, où il venait de s'embarquer sur un bâtiment prêt à mettre à la voile pour Boston. Le capitaine, craignant d'être puni, les obligea à redescendre à terre. Ce fut ainsi, comme on l'a depuis remarqué, que se trouva retenu en Angleterre, par la volonté royale, l'homme qui devait être si terriblement funeste

au roi. A la suite de cet incident, Cromwell, cherchant un aliment à son activité, se déclara ouvertement l'adversaire du desséchement des marais du pays de Frey, qu'avait entrepris le comte de Bedford.

Bien que cette œuvre fût réellement utile, les habitants du pays y étaient si violemment opposés qu'on dut nommer des commissaires royaux pour prêter main-forte aux travailleurs. Cromwell, ayant pris parti pour les opposants, fit éclater dans cette occasion, dit un historien, tant de zèle et d'opiniâtreté de caractère, que l'on conçut de lui une haute opinion. Aussi les hauts personnages qu'il attaquait lui donnèrent-ils par dérision le surnom de *Lord des marais*, qui ne fut pas son moindre titre à l'élection de Cambridge qui, par hasard et par intrigue, le fit membre du Long Parlement. Son rôle historique était commencé. Cromwell avait alors quarante-trois ans.

**164.** — Le nom de Platon, célèbre disciple de Socrate, et chef de l'école dite académique, n'est qu'un sobriquet donné au philosophe pendant sa jeunesse.

Descendant de Codrus par son père et de Solon par sa mère, il avait reçu en naissant le nom de son aïeul paternel *Aristoclès;* mais quand, selon l'usage, il se livra aux exercices physiques qui faisaient obligatoirement partie de l'éducation des jeunes gens, son maître de palestre lui donna le surnom de *Platon,* ou le large, à cause de la largeur de ses épaules et de sa poitrine. Et ce surnom devait devenir celui du plus éloquent des philosophes grecs.

**165.** — Voici comment un linguiste du siècle dernier explique l'origine de notre mot *zizanie* : « Ce mot, venu du grec, signifie ce que nous appelons en français *ivraie*. En réalité, ces deux termes sont synonymes, quoiqu'ils ne puissent que très improprement être employés l'un pour l'autre. L'*ivraie* est le nom propre d'une sorte de chiendent, qui d'ailleurs est ainsi nommé parce que le pain fait avec la farine où ses graines sont mêlées avec celles du froment, cause des vertiges et une espèce d'*ivresse* à ceux qui le mangent. *Zizanie* est surtout employé au figuré pour désigner le trouble, la division, l'effet moral du dissentiment. C'est un terme que les prédicateurs et moralistes chrétiens ont tiré de l'Écriture, en lui gardant sa forme ancienne : *Segregare triticum a zizania* (séparer le froment de la zizanie). Un méchant homme sème l'*ivraie* dans le champ de son voisin ; un faux

ami répand la *zizanie* dans une famille. Il faut arracher l'*ivraie*, il faut étouffer ou prévenir la *zizanie*. L'*ivraie* produit l'ivresse, la *zizanie* la discorde.

**166.** — Pythagore disait à ses disciples : « Nourrissez-vous de la feuille sainte ; votre pensée s'élèvera, et votre âme se gardera pure et placide. » Qu'est-ce que la feuille sainte ?

— La *feuille sainte* n'est autre que la mauve, qui chez nous ne figure plus que chez l'herboriste, comme un principe émollient, mais que les anciens tenaient en grande estime comme aliment végétal. Pythagore en recommandait notamment l'usage à ses disciples, comme nourriture propre à favoriser l'exercice de la pensée. Galien la mettait au rang des aliments adoucissants, et les Romains, experts en cuisine délicate, savaient en préparer d'excellents mets, admis sur les tables les mieux servies. Horace dit que chez lui il se contente de la simple olive, de la chicorée et de la mauve légère.

> ... *Me pascunt olivæ,*
> *Me cichorea, levesque malvæ.*
> (*Od.*, I, xxxi.)

Martial, qui vivait d'ordinaire assez pauvrement, mais qui, lorsqu'il dînait en ville, mangeait en parasite émérite, se mettait le lendemain au régime de la mauve.

« Nous sommes aujourd'hui un peu surpris, dit Poiret, dans son excellente *Histoire philosophique, littéraire et économique des plantes d'Europe,* de cette prédilection des anciens pour une plante que nous avons placée au rang le plus bas, même parmi les remèdes domestiques, peut-être parce qu'elle a trop peu de valeur pour le charlatan, auquel les drogues exotiques sont bien plus profitables. Il est à croire, du reste, que, sa culture ayant été peu à peu négligée, on a fini par ne plus connaître que la mauve sauvage, moins savoureuse que lorsqu'elle recevait les soins du cultivateur. Peut-être serait-il à désirer qu'elle fût rétablie dans son premier grade ; elle doit être, par l'abondance de son mucilage, bien plus nutritive que nos épinards et que plusieurs autres plantes potagères. J'ajoute, pour en avoir fait l'expérience, que, convenablement accommodée, elle est d'une saveur très agréable. Très digestive, elle serait d'ailleurs d'un excellent secours pour adoucir l'alimentation des personnes sédentaires, qui n'ont que trop souvent lieu de subir les inconvénients de ce genre de vie. »

**167.** — « Sous le ministère du chancelier de l'Hôpital, les petits pâtés se criaient et se vendaient dans les rues de Paris ; et il s'en faisait une si grande consommation, que le très austère chancelier, étant données les rigueurs et les tristesses du temps, les regarda comme un luxe qu'il importait de réprimer. La vente des petits pâtés ne fut pas défendue, mais une ordonnance royale défendit de les crier, comme on avait fait jusqu'alors. » (*Mercure de France*, 1761.)

**168.** — Piis, auteur dramatique et chansonnier, né en 1755, a fait un long poème sur l'*Harmonie imitative*, que personne ne lit plus aujourd'hui, mais qui offre quelques passages vraiment curieux, notamment en ce qui concerne le rôle spécial de chaque lettre de l'alphabet :
Par exemple :

> Le B *b*albutié par le *b*ambin dé*b*ile
> Sem*b*le *b*ondir *b*ientôt sur sa *b*ouche inha*b*ile ;
> Son *b*abil par le *b* ne peut être contraint,
> Et d'un *b*obo, s'il *b*oude, on est sûr qu'il se plaint.
> Mais du *b*ègue irrité la langue embarrassée
> Par le *b* qui la *b*rave est constamment *b*lessée...

> Le C, rival de l'S avec une *c*édille,
> Sans elle au lieu du Q dans tous nos mots fourmille.
> De tous les objets *c*reux il *c*ommence le nom :
> Une *c*ave, une *c*uve, une *c*hambre, un *c*anon,
> Une *c*orbeille, un *c*œur, un *c*offre, une *c*arrière,
> Une *c*averne, enfin, le trouvent nécessaire.
> Partout en demi-*c*ercle il *c*ourt demi-*c*ourbé,
> Et le K dans l'oubli par son *c*hoc est tombé.

> *F*ille d'un son *f*atal qui sou*ff*le la menace,
> L'F en *f*ureur *f*rémit, *f*rappe, *f*roisse, *f*racasse ;
> Elle exprime la *f*oudre et la *f*uite du vent.
> Le *f*er lui doit sa *f*orce ; elle *f*ouille, elle *f*end,
> Elle en*f*ante le *f*eu, la *f*lamme, la *f*umée
> Et, *f*éconde en *f*rimas, au *f*roid elle est *f*ormée.
> D'une éto*ff*e qu'on *f*roisse elle *f*ournit l'e*ff*et,
> Et le *f*rémissement de la *f*ronde et du *f*ouet.

> L'R en *r*oulant approche et, tou*r*nant à souhait,
> Rep*r*oduit le b*r*uit sourd du *r*apide *r*ouet ;
> Elle *r*end, d'un seul trait, le cou*r*s d'une *r*ivière,
> La cou*r*se d'un to*r*rent, le f*r*acas du tonne*rr*e...
> Le ba*r*bet i*rr*ité contre un pauvre en déso*r*d*r*e
> L'ave*r*tit par un R avant que de le mo*r*d*r*e ;
> L'R a cent fois *r*ongé, *r*ouillé, *r*ompu, *r*aclé,
> Et le bruit du tambour par elle est *r*appelé.

Le T *t*ient au *t*oucher, *t*ape, *t*errasse et *t*ue.
On le *t*rouve à la *t*ête, aux *t*alons, en s*t*a*t*ue,
C'est lui qui fai*t* au loin re*t*en*t*ir le *t*ocsin.
Peu*t*-on le méconnaî*t*re au *t*ic *t*ac du moulin?
De nos *t*oi*t*s par sa forme il dic*t*a la struc*t*ure,
Et, *t*iran*t* *t*ous les *t*ons du sein de la na*t*ure,
Exac*t*ement *t*aillé sur le *t*ype du *t*au,
Le T dans *t*ous les *t*emps imi*t*a le mar*t*eau, etc.

**169.** — Boileau, dans sa satire sur un festin ridicule, parle de

Certain hâbleur, à la gueule affamée,
Qui vint à ce festin, conduit par la fumée,
Et qui s'est dit profès dans l'*ordre des Coteaux*.

Or voici quelle serait l'origine de cet ordre des Coteaux.

Un jour que Saint-Évremond dînait chez M. de Lavardin, évêque du Mans, cet évêque se prit à le railler sur sa délicatesse, et sur celle du comte d'Olonne et du marquis de Bois-Dauphin. « Ces messieurs, dit le prélat, outrent à force de vouloir raffiner sur tout. Ils ne sauraient manger que du veau de rivière ; il faut que leurs perdrix viennent d'Auvergne, que leurs lapins soient de la Roche-Guyon ou de Vésines. Ils ne sont pas moins difficiles pour le fruit ; et pour le vin, ils n'en sauraient boire que des trois coteaux d'Aï, de Haut-Villiers et d'Avenay. » M. de Saint-Évremond ne manqua de faire part à ses amis de cette conversation ; et ils répétèrent si souvent ce qu'il avait dit des coteaux, et en plaisantèrent en tant d'occasions, qu'on les appela les chevaliers de l'ordre des *Trois-Coteaux*.

**170.** — On a souvent dit des anciens serfs qu'ils étaient *corvéables* et *taillables* à merci. La première des deux expressions s'explique tout naturellement, puisqu'elle fait entendre que ces malheureux étaient passibles de toutes les *corvées;* et toutefois d'où vient lui-même le mot *corvée?* Selon les uns, il serait formé du mot latin *corpus* (corps) et d'un ancien mot celtique ou gaulois *vie*, signifiant travail, soit *travail corporel;* d'autres le font dériver du latin barbare *corvada*, formé à son tour de *curvatus*, participe passé de *curvare* (courber), parce que le corvéable travaillait à la terre ayant le *corps courbé*. — Quant à l'expression de *taillables*, elle dérive naturellement de *taille*, qui était alors synonyme d'impôt ou contribution à payer ; mais il est bon de savoir que le mot primitif *taille* avait été donné aux contributions perçues, par suite du mode employé pour

cette perception. La *taille* était ce petit morceau de bois fendu en deux parties, qui est encore d'usage pour certaines fournitures ménagères, notamment le pain et la viande, que certains clients ne payent pas à chaque livraison, et dont on garde ainsi un compte en partie double, c'est-à-dire en rapprochant les deux parties du morceau de bois au moment de la livraison, pour faire sur les deux du même coup des *tailles* ou *coches*, qui représentent le poids ou le prix des marchandises livrées. De même jadis les receveurs des impôts gardaient par devers eux la souche ou talon ; et le contribuable rapportait à chaque payement l'autre partie, où s'inscrivaient par *coches* ou *tailles* les sommes versées.

**171.** — On a beaucoup disserté sur le singulier penchant qu'ont les pies et autres oiseaux de la famille des *Corvidés* à s'emparer des objets brillants, qu'ils portent dans des cachettes. Chacun peut savoir qu'en mainte circonstance cet instinct a donné lieu à des accusations de vol dirigées contre des personnes innocentes, et l'on cite notamment la pauvre fille de Palaiseau qui, n'ayant pu se justifier d'un vol commis en réalité par une pie, fut bel et bien pendue en place de Grève, et fut reconnue innocente lorsque, quelque temps après, les objets dont elle s'était, disait-on, emparée, furent retrouvés dans la cachette de l'oiseau. Une cérémonie religieuse expiatoire, dite *messe de la Pie*, eut lieu depuis, tous les ans, en l'église Saint-Jean de la Grève. Les jeunes filles du voisinage s'assemblaient le jour anniversaire de l'exécution, et, vêtues de robes blanches, portant des branches de cyprès, chantaient un *requiem* à l'intention de la suppliciée.

En réalité, le prétendu instinct du vol attribué par l'homme à la pie et à plusieurs oiseaux de la même famille n'est qu'une conséquence d'un grand sentiment de prévoyance inné chez ces animaux.

Tous ces oiseaux ont pour habitude de cacher les restes de leur nourriture, et de faire pour l'hiver des amas de provisions souvent considérables en noix, amandes et autres fruits secs. Ajoutons que la pie, en particulier, attirée par les objets brillants, s'efforce, quand elle les trouve ou quand on les met à sa portée, de les attaquer, de les briser. On la verra d'abord, emportant cet objet, se retirer à l'écart et s'évertuer à l'entamer. Après avoir reconnu que ses efforts sont infructueux, comme elle a coutume de cacher ou de mettre en réserve tout ce dont elle ne peut tirer immédiatement parti, elle emporte et va

cacher l'objet saisi, en se disant sans doute qu'elle en aura raison plus tard, ainsi que de ses autres provisions. Il n'y a pas d'autre malice dans sa façon d'agir.

**172.** — A quelle époque remonte la première idée des armes se chargeant par la culasse et du revolver?
— Dans un livre intitulé : *Pyrotechnie,* publié par Hanzelet, Lorrain, en 1630, nous voyons que le chargement des armes à feu par la culasse, que beaucoup de gens croient d'invention moderne, remonte à des temps relativement reculés.

« Les arquebuses à croc, lisons-nous dans ce livre, se peuvent accommoder de façon à être chargées par le derrière, comme le montre la figure ci-contre (voy. la figure du haut). Il faut pour ce faire que la culasse marquée A corresponde à l'endroit du canon, bien joignant, et faire passer une clavette de fer en travers du canon et de la culasse et faire la charge, comme on voit en B. C sera le canon; la figure fait assez concevoir l'invention sans la décrire davantage. C'est, ajoute le pyrotechnicien, une invention fort utile, d'autant qu'il arrive quelquefois que l'on est serré en des lieux où l'on n'a pas commodité de se tourner pour les recharger. »

Dans le même ouvrage, nous trouvons aussi le revolver actuel décrit et figuré sous le nom d'*arquebuse pouvant tirer plusieurs coups sans être retirée de la canonnière* (meurtrière, ouverture par où passe le canon de l'arme).

Dans la figure de cet engin, placée par l'auteur à côté de celle d'une arbalète à boulets, nous voyons le canon de ladite arquebuse se prolongeant à l'arrière par une tige de fer devant servir d'axe à la pièce marquée A, qui est destinée à recevoir six charges, qui se présenteront successivement, pour produire autant de coups de feu, devant l'ouverture inférieure du canon. Le crochet adapté au canon doit, quand la pièce tournante est en place, l'arrêter par les crans qui sont pratiqués sur celle-ci. Cette disposition est absolument celle du revolver actuel.

**173.** — Quand Henri de la Tour-d'Auvergne, plus connu sous le nom de vicomte de Turenne, abandonna la religion protestante qu'il professait pour rentrer dans le giron de l'Église catholique, cette conversion, étant donnée la qualité du converti, fit grand bruit dans les

deux partis religieux de l'époque. Du côté de la cour notamment, les

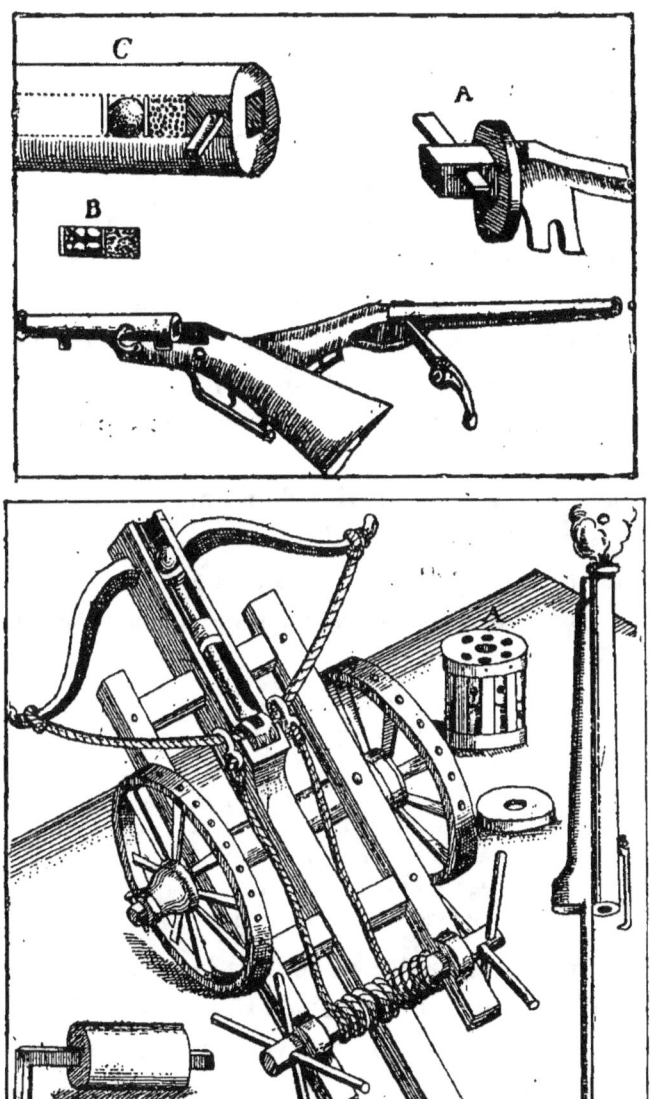

Fig. 12. — Première idée des armes à feu se chargeant par la culasse et du revolver.
(Fac-similé d'une figure publiée en 1630.)

compliments furent nombreux; on applaudit beaucoup, surtout, ces vers de l'abbé de Bourseis :

> Turenne, que l'Europe a vu comblé de gloire
> En cent combats divers, où régna sa valeur,
> Cède au trône romain l'honneur de la victoire,
> Et renonce aux autels que s'élève l'erreur.

> Il fit plus dans la paix qu'il ne fit dans la guerre ;
> Et l'éclat de sa foi va s'épandre en tous lieux :
> En vainquant il soumet des provinces en terre,
> Mais en se laissant vaincre il conquête les cieux.

Mais, tandis que les catholiques se félicitaient de cette brillante acquisition, les protestants déclamaient en prose et en vers contre le nouveau converti. Ils ne manquèrent pas d'attribuer ce changement à l'ambition du maréchal. Il parut en 1669 un factum intitulé : *les Motifs de la conversion de Turenne*, où, en lui rendant justice sur ses talents militaires, on l'accuse de n'avoir songé à sa prétendue conversion que pour punir les protestants qui n'avaient pas favorisé le projet formé par lui de fonder une république de protestants, dont il aurait été le chef, et afin d'épouser M$^{me}$ de Longueville, pour devenir roi de Pologne.

Ces belles allégations sont suivies d'une pièce intitulée : *Prosa in die conversionis sancti Turennii ad Vesperas et Laudes* (prose pour Vêpres et Laudes du jour de la conversion de saint Turenne), où se trouvent répétées en latin de bréviaire les mêmes accusations.

> Quantum flebit calvinista
> Tantum ridet jansenista,
> Cum mutavit hypocrita...
> Non poterat sese regem
> Creare, nec etiam ducem,
> Aut calvinorum principem...
> Nec poterat a Polonis
> Regnum accipere donis,
> Nisi esset a Romanis, etc.

(Autant pleurera le calviniste, autant rira le janséniste quand l'hypocrite fera sa conversion. Il ne pouvait se faire ni roi ni prince des calvinistes. Il ne pouvait recevoir le royaume de Pologne, si ce n'est des mains romaines, etc.)

Puis cette épigramme :

> Pourquoi s'étonner tant de ce qu'a fait Turenne,
> Qui vient de renier le Seigneur au saint lieu ?
> Pour moi je ne vois rien ici qui me surprenne ;
> Car tous les courtisans de leur roi font leur Dieu.

Et enfin, comme présage de mécompte pour le parti qu'avait embrassé le grand capitaine, il est dit que dans son nom *Henri de la Tour*, avec la seule adjonction d'une *s*, l'on peut trouver l'anagramme : *Oh ! tu le renieras !*

Ce n'est pas d'aujourd'hui, on le voit, que la conduite des personnages haut placés a donné lieu à d'étranges appréciations.

**174.** — Quand le comte Almaviva, du *Barbier de Séville*, dit qu'au palais l'on n'a que « vingt-quatre heures pour maudire ses juges », il fait allusion à une ancienne tradition qui, sans doute, était encore en vigueur à la fin du dix-huitième siècle, et en vertu de laquelle tout plaideur qui avait perdu son procès pouvait dire pendant *vingt-quatre heures* tout le mal qu'il voulait des juges qui le lui avaient fait perdre, sans qu'on fût en droit de le poursuivre pour aucun des propos qu'il avait tenus.

**175.** — « Gratter du peigne à la porte », était autrefois une expression usuelle. Pour la comprendre, il faut d'abord savoir qu'au temps jadis, notamment au dix-septième siècle, il n'était pas reçu que l'on *heurtât* à la porte des personnages de marque. « C'est ne pas savoir le monde que de heurter, dit un traité de politesse du temps ; il faut *gratter*. »

La Bruyère fait allusion à cet usage lorsqu'il dit d'un des importants dont il trace le portrait : « Il arrive à grand bruit, il écarte le monde, se fait faire place, il *gratte,* il heurte presque. »

On lit dans une comédie de Poisson :

> ... Apprenez donc, Monsieur de Pézenas,
> Qu'on gratte à cette porte et qu'on n'y heurte pas.

Mais, étant donnée cette coutume, qui après tout n'est pas plus singulière que tant d'autres, pourquoi gratter *du peigne ?* Que vient faire là l'instrument de coiffure ? Molière va nous en donner la raison dans le remerciement au roi qu'il place en tête de son *Impromptu de Versailles,* pièce qu'il écrivit pour se justifier d'avoir daubé — d'ailleurs avec l'assentiment tacite du souverain — sur les marquis prétentieux et ridicules. Vous savez, dit-il à la Muse qui veut aller au roi,

> Vous savez ce qu'il faut pour paraître marquis ;
> N'oubliez rien de l'air ni des habits :
> Arborez un chapeau chargé de trente plumes
> Sur une perruque de prix ;
> Que le rabat soit des plus grands volumes,
> Et le pourpoint des plus petits...
> Avec vos brillantes hardes
> Et votre ajustement,
> Faites tout le trajet de la salle des gardes,

> Et, vous *peignant* galamment,
> Portez de tous côtés vos regards brusquement,
> Et ceux que vous pouvez connaître,
> Ne manquez pas, d'un haut ton,
> De les saluer par leur nom,
> De quelque rang qu'ils puissent être.
> Cette familiarité
> Donne à quiconque en use un air de qualité.
> *Grattez du peigne* à la porte
> De la chambre du roi...

Il allait de soi que le personnage venu en peignant galamment sa fausse chevelure se servît pour gratter, puisque l'usage était de gratter, du peigne qu'il tenait à la main, au lieu de gratter avec ses ongles... Ainsi s'explique ce détail de la locution.

**176.** — Robert Bruce, roi d'Écosse, avait fait vœu d'accomplir un pèlerinage en Terre sainte, mais la mort (1329) l'empêcha de faire son pieux voyage.

Sentant sa fin approcher, le roi rassembla ses principaux seigneurs et se fit promettre par Douglas qu'aussitôt après sa mort il lui retirerait le cœur, le ferait embaumer et le mettrait dans une boîte d'argent préparée à cet effet, puis irait le déposer au pied du tombeau du Sauveur. Après sa mort, Douglas partit emportant le cœur de son roi. Il ne put arriver jusqu'en Palestine, car, ayant débarqué à Séville pour secourir Alphonse XI, roi de Castille, qui était en guerre avec Osmin le Maure, roi de Grenade, il mourut tué par les infidèles.

En mémoire de la sainte mission qu'avait reçue leur ancêtre, mais que la mort ne lui avait pas permis d'accomplir, les Douglas mirent dans leurs armoiries un cœur sanglant surmonté d'une couronne.

**177.** — Il existait autrefois dans nos parlements, et notamment dans ceux de Paris et de Toulouse, une cérémonie appelée la *baillée des roses*. Le droit de roses se rendait par les pairs en avril, mai et juin, lorsqu'on appelait leurs rôles. Pour cela on choisissait un jour où il y avait audience en la grand'chambre, et le pair qui la présentait faisait joncher de roses, de fleurs et d'herbes odoriférantes toutes les chambres du parlement. Avant l'audience, il donnait un déjeuner splendide aux greffiers et huissiers de la cour; il venait ensuite dans chaque chambre, pour offrir des bouquets et des couronnes de roses à chacun des officiers du parlement. On lui donnait alors audience, puis

on disait la messe, où jouaient des hautbois, qui s'étaient fait entendre déjà pendant le repas. Excepté les rois et les reines, aucun de ceux qui avaient des pairies dans le ressort du parlement n'étaient exempts de cette singulière redevance.

Les rois de Navarre s'y assujettirent, et le futur Henri IV, fils d'Antoine de Bourbon et de Jeanne d'Albret, justifia un jour au procureur général que ni lui ni ses prédécesseurs n'avaient jamais manqué de remplir cette obligation.

L'hommage des roses occasionna, en 1545, une dispute de préséance entre le duc de Montpensier et le duc de Nevers, qui fut terminée par un arrêt du parlement ordonnant que le duc de Montpensier les baillerait le premier, à cause de ses deux qualités de prince et de pair.

Le parlement avait un faiseur de roses en titre, appelé le *Rosier de la cour;* et les pairs achetaient de lui celles dont ils faisaient leurs présents.

On offrait au parlement de Paris des couronnes de roses, et à celui de Toulouse des boutons de roses et des chapeaux de roses.

On cite chez les rosiers des exemples d'extrême longévité. A Hildesheim, ville de Prusse, par exemple, on en voit un dont les branches, s'étendant sur les murs de la cathédrale, sortent d'un tronc qui a trente centimètres de diamètre. On le croit âgé d'environ dix siècles.

**178.** — Le vieil historien latin Varron dit que, lorsque Tarquin faisait creuser les fondations d'une forteresse sur une des collines de Rome qui s'était appelée jusqu'alors mont *Saturnien* et mont *Tarpéien,* on trouva, en remuant la terre, une tête d'homme toute fraîche et sanglante. Frappé de ce prodige, le roi fit cesser les travaux pour consulter les devins, qui dirent que la volonté des dieux était sans doute que le lieu où l'on avait découvert cette tête (*caput*) fût la *capitale* d'un grand empire. Toujours est-il que le nom de *mont Capitolin* fut donné à la colline, et celui de *Capitole* à l'édifice qui la couronnait et qui fut, en réalité, considéré depuis comme étant le point central de l'État romain.

**179.** — Chacun sait que les actes des rois de France étaient autrefois terminés par cette formule, qui caractérisait le pouvoir absolu du souverain : *Car tel est notre plaisir.* « Qui croirait, dit l'auteur anonyme d'un Mémoire sur les états généraux de 1789, que cette formule,

très humiliante pour un peuple fier, émane de ces mots : *Tale nostrum placitum,* qui annonçaient jadis que l'assemblée nationale qui se tenait chaque année au champ de Mars avait approuvé telle ou telle loi, de sorte que ces mots : *Tel est notre plaisir,* qui annonçaient la volonté absolue du roi, sont la corruption de mots qui, en un autre idiome, étaient des témoignages de la puissance législative populaire. La forme était la même, mais l'attribution avait changé.

**180.** — Un violoniste prétend que ses confrères pèchent contre le sens étymologique du mot en appelant *colophane* la résine dont ils enduisent les crins de leur archet ; selon lui, il faudrait dire *collaphone,* formé de deux mots grecs, *colla* (colle, enduit) et *phonè* (voix, son), c'est-à-dire enduit qui sert à la reproduction du son. On peut faire observer à cet helléniste un peu trop subtil qu'il complique inutilement la question : car le mot qu'il croit composé après coup nous est venu tout formé de l'antiquité, et l'on devrait réellement dire *colophone,* car *colophonia* était le nom grec de ladite résine, qui s'appelait ainsi parce qu'on la tirait de *Colophon,* ville d'Asie où on la préparait.

**181.** — Saint Médard, évêque de Noyon, était seigneur du bourg de Salency, où il institua, dit-on, le couronnement annuel d'une rosière, et où il était resté l'objet d'un culte tout particulier comme patron du pays. Une année donc que les habitants de Salency avaient à se plaindre d'une grande sécheresse, qui avait duré tout le mois de mai et semblait devoir continuer pendant le mois de juin, comme la fête du saint patron approchait, ils eurent l'idée de l'invoquer pour obtenir par son intercession la pluie désirée. Et il arriva que la pluie, qui commença à tomber le jour mis sous le vocable de saint Médard, ne discontinua presque pas pendant les quarante jours qui suivirent, — bien entendu, au grand déplaisir des rustiques, qui n'avaient pas sollicité une telle abondance d'humidité. Quoi qu'il en fût, de là vint le dire proverbial : « Quand il pleut le jour de saint Médard, il pleut quarante jours plus tard. » Beaucoup de gens admettent encore de nos jours cette influence du *saint de la pluie* (comme ils nomment l'ancien évêque de Noyon). On pourrait leur faire observer que cet ancien adage, ainsi que plusieurs autres analogues, a dû forcément perdre sa valeur depuis la réforme grégorienne du calendrier, qui, en

supprimant onze jours du temps courant, a complètement dérangé l'ordre des échéances et détruit les coïncidences naturelles de l'époque antérieure.

**182.** — Un manuscrit du treizième siècle, traduit par M. Lecoy de la Marche, explique ainsi la raison pour laquelle Charles d'Anjou, frère de saint Louis, voulut être roi de Sicile :

Raymond, comte de Provence, avait trois filles : l'aînée, mariée à Charles, comte d'Anjou, frère du roi saint Louis, les deux autres à ce dernier monarque et au roi d'Angleterre.

Or, un jour, les trois sœurs devant dîner ensemble, lorsque, suivant l'usage, on fut pour se laver les mains, les deux plus jeunes s'y rendirent de compagnie, mais n'appelèrent point avec elles leur aînée. « Il ne sied point, se dirent-elles l'une à l'autre, qu'une simple comtesse se lave avec des reines. »

Le propos lui ayant été rapporté, celle-ci en conçut un violent dépit. Le soir, se trouvant seule avec son mari, elle se mit à pleurer. Il lui demanda la cause de ce chagrin, elle lui raconta tout. Alors Charles lui dit tendrement : « Ne te désole pas, ma douce amie, à partir de ce soir je n'aurai pas un moment de repos que je n'aie fait de toi une reine comme tes deux cadettes. » Et il en fit, en effet, une reine de Sicile.

**183.** — La défense de Mazagran, qui eut lieu en 1840, est un des plus beaux faits d'armes de nos guerres d'Afrique. Mais pourquoi un breuvage composé de café, d'eau et de sucre est-il appelé un mazagran ?

Cela tient à une circonstance de ce siège mémorable. Les cent vingt-trois Français qui, sous le commandement du capitaine Lelièvre, défendirent Mazagran contre douze mille Arabes, étaient abondamment pourvus d'eau, par un excellent puits qui se trouvait dans le retrait du fort ; mais l'eau-de-vie vint à manquer, et nos braves prenaient du café noir un peu sucré et fortement étendu d'eau. Or, une fois délivrés, nos soldats aimaient à prendre le café « comme à Mazagran », et cette expression, bientôt réduite à « Mazagran » tout court, se répandit parmi les militaires, et les civils l'adoptèrent.

Dans les cafés parisiens, on désigne surtout par le nom de mazagran le café servi dans un verre, pour le distinguer de celui qui est

versé dans une tasse, qui serait trop petite pour qu'on y pût ajouter de l'eau.

**184.** — A propos d'une échauffourée, où un certain nombre de simples curieux ou badauds ont été bousculés, maltraités, et même emprisonnés : « Vous croyez, dit un journaliste, que l'exemple de ceux-là va profiter aux autres? Point du tout. Coûte que coûte, l'on veut voir, et, sans avoir vu, l'on attrape des horions. Et, en fin de compte, car c'est le plus clair de l'affaire,

... cela fait toujours passer une heure ou deux. »

Il y a là une allusion à la fameuse réplique du juge Dandin, des *Plaideurs*.

N'avez-vous jamais vu donner la question?

demande-t-il à la jeune fille qui va devenir sa bru.

Venez, je vous en veux faire passer l'envie.
— Eh! Monsieur! peut-on voir souffrir des malheureux!

se récrie la sensible Isabelle.

— Bah! cela fait toujours passer une heure ou deux!

réplique le vieux magistrat.

Tout à fait charmant, tout à fait divertissant, en effet, le spectacle que le beau-père veut bien offrir à la belle-fille.

Si l'on pouvait en douter, qu'on en juge par l'estampe que nous reproduisons, d'après une sorte de manuel judiciaire publié en 1541. Cet ouvrage, intitulé *Praxis criminalis* (Traité de la justice criminelle), est un exposé technique de toutes les procédures et pratiques observées dans la répression des crimes. L'auteur, J. Millœus, grand maître des eaux et forêts et questeur au tribunal de la table de marbre, prend pour exemple une cause criminelle supposée ou véritable, et, tout en donnant comme texte primitif le procès-verbal exact de ce qui fut fait judiciairement depuis la première annonce du crime jusqu'à l'heure du suprême châtiment des coupables, il accompagne ce texte, relativement concis, d'un très ample et sans doute très savant commentaire technique à l'usage des praticiens.

Sur ce thème, un artiste de grand talent, qui malheureusement n'est pas nommé, composa douze ou quatorze tableaux d'assez grande dimension, dont trois sont consacrés aux divers genres de questions.

D'abord la question à l'eau, dite *question française ordinaire* : l'opé-

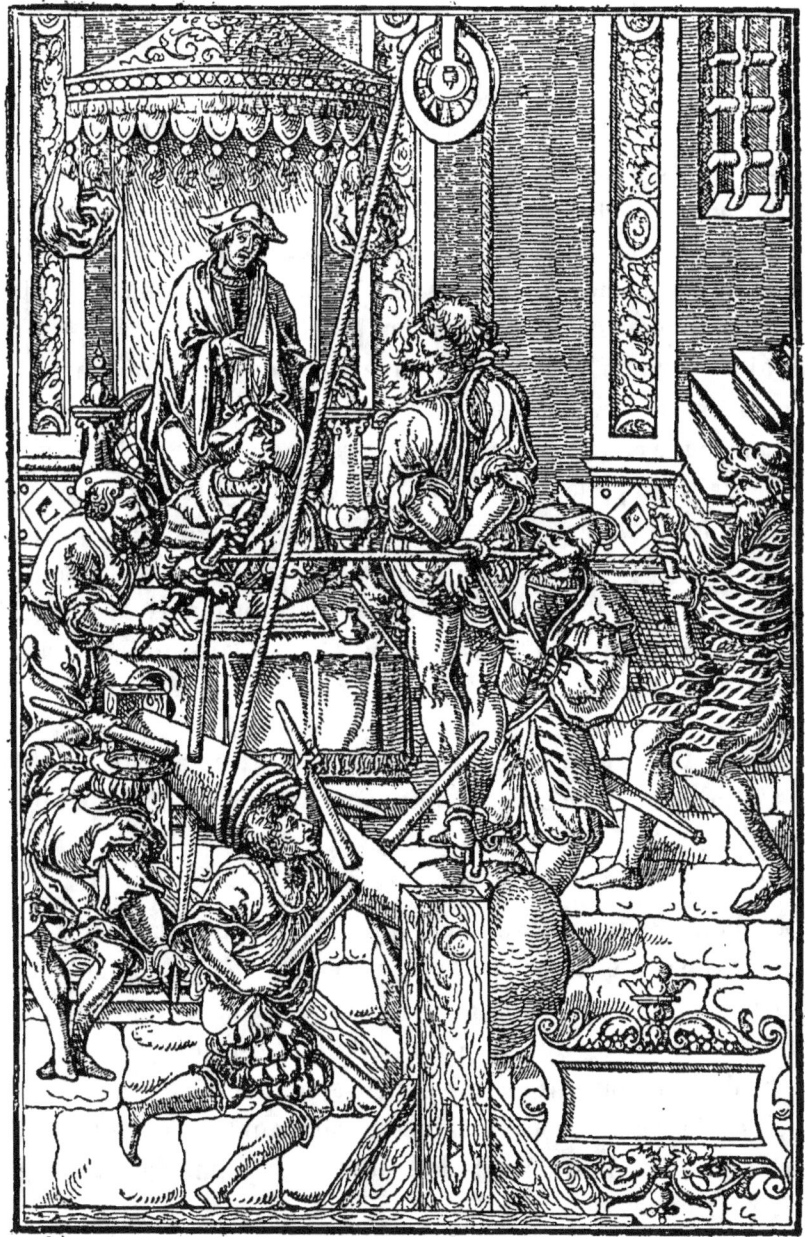

Fig. 13. — La question toulousaine, fac-similé d'une estampe du *Praxis Criminalis* de J. Millœus, 1541.

ration consiste à faire avaler de force un certain nombre de pots d'eau au patient, dont le corps est tendu à l'aide de cordes. Entre l'absorp-

tion de chaque pot, le juge instructeur pose de nouvelles interrogations au malheureux, jusqu'au moment où le médecin assistant le déclare hors d'état d'entendre et de répondre. Vient ensuite *la question extraordinaire* dite *aux brodequins (tortura cothurnorum).* Assis et lié sur un banc, le patient a les jambes entourées de planchettes, le bourreau frappe dessus à grands coups de maillet. Et ainsi à plusieurs reprises, jusqu'à ce que le torturé ait perdu connaissance.

Enfin la question dite *toulousaine,* que reproduit notre gravure et qui n'a pas besoin de commentaire. Si l'on était tenté de croire que les terribles procédés judiciaires consignés dans ces images, datées du milieu du seizième siècle, ne restèrent plus longtemps en usage, on commettrait une grave erreur. La preuve nous en est fournie par l'exemplaire même auquel la gravure est empruntée. Ce volume fait partie d'une ancienne collection formée vers la fin du règne de Louis XV, par un célèbre bibliophile, qui avait coutume de mettre des notes manuscrites sur les feuillets de ses livres. Et voici comment il s'exprime à propos de celui-ci : « Cette procédure criminelle n'est bonne qu'à nous faire connaître comme elle s'observait du temps de François Ier. Les formes ont *un peu changé* depuis, mais au fond la marche *est toujours la même.* »

**185.** — Le refrain d'une vieille chanson, très en vogue chez nos pères, affirmait que, d'après Hippocrate, pour se tenir en bonne santé,

<div style="text-align:center">Il faut chaque mois<br>
S'enivrer au moins une fois.</div>

(Les plaisants même, au lieu d'une fois, disaient *trente.*)

Le père de la médecine a-t-il réellement affirmé qu'un excès mensuel de boisson pouvait être profitable à la santé? C'est ce que nous n'avons pu vérifier; mais ce qu'il y a de certain, c'est que jadis ce précepte était traditionnellement et très sérieusement admis, comme celui qui conseillait les saignées périodiques et saisonnières, lequel, par parenthèse, n'est tombé en désuétude complète qu'à une époque assez rapprochée de nous.

Toujours est-il qu'Arnauld de Villeneuve, célèbre médecin et alchimiste du treizième siècle, qui découvrit les trois acides sulfurique, nitrique et muriatique, et à qui l'on attribue aussi les premières pratiques régulières de distillation, examina très gravement cette question et la discuta dans les termes suivants :

« Quelques-uns prétendent qu'il est salutaire de s'enivrer une ou deux fois le mois avec du vin : soit parce qu'il en résulte un long et profond sommeil, qui, en laissant reposer les fonctions animales, fortifie les fonctions naturelles, soit parce que les sécrétions, les sueurs qui sont abondantes, purgent le corps des humeurs superflues qu'il contenait. Pour moi, je ne voudrais permettre cet excès qu'aux personnes dont le régime est ordinairement mauvais, et, dans ce cas, leur conseillerais-je encore de ne pas pousser l'ivresse trop loin, de peur de nuire au cerveau, et d'affaiblir les fonctions animales plus que le repos ne pourrait les fortifier. L'ivresse qu'on se procure doit donc être légère, suffisante seulement pour provoquer le sommeil et pour dissiper tout à fait les inquiétudes qu'on pourrait avoir sur sa tempérance. La pousser plus loin serait manquer aux bonnes mœurs et aller contre la nature. »

En somme donc, un des hommes dont les idées jouirent du plus grand crédit pendant tout le moyen âge admettait l'ivresse au nombre des mesures hygiéniques. Dieu sait l'écho que trouva son opinion !

**186.** — Origine du bonnet rouge qui, sous la Révolution, fut une coiffure symbolique :

Avant 1789, plusieurs des officiers qui avaient fait la guerre d'Amérique, en avaient rapporté l'habitude de cacheter leurs lettres avec un sceau représentant le bonnet de la Liberté entouré des treize étoiles des États-Unis. Le bonnet phrygien ne tarda à devenir à la mode ; on le mit partout, sur les gravures et les médailles, sur les enseignes des boutiques. On en coiffait le buste de Voltaire, qu'on faisait paraître sur le Théâtre-Français, quand on jouait *la Mort de César*. Au club des Jacobins, le président, les secrétaires, les orateurs, adoptèrent le bonnet rouge, et lorsque Dumouriez, avec l'assentiment du roi, vint y prononcer quelques mots, le lendemain de sa nomination au ministère des affaires étrangères, il ne crut pas pouvoir se dispenser de prendre la coiffure officielle du lieu pour monter à la tribune.

**187.** — On a beaucoup disserté sur l'origine du terme de *chauvinisme*, devenu très usuel pour désigner une sorte de fanatisme militaire. En réalité, on a retrouvé dans les annales des grandes guerres de la République et de l'Empire certain brave nommé *Chauvin* qui, s'étant trouvé à toutes les affaires les plus chaudes, les plus périlleu-

ses, en était sorti fort blessé, fort mutilé, en restant aussi naïvement enthousiaste que le premier jour de son héroïque profession. Mais le nom de Chauvin, et partant l'expression de *chauvinisme* ressortant du caractère de l'homme, n'est vraiment devenu populaire qu'après la représentation d'une pièce intitulée *la Cocarde tricolore,* espèce de revue militaire, que les frères Coignard firent jouer en 1831, à propos de la conquête d'Alger. Un des héros de cette pièce est le conscrit Chauvin, que les auteurs nommèrent peut-être ainsi sans allusion aucune au Chauvin des grandes guerres, fort peu connu d'ailleurs.

Ce *Chauvin* est tout à fait le type aujourd'hui consacré du *chauvinisme,* et c'est dans la même revue qu'on voit paraître — pour la première fois, croyons-nous — le *Dumanet* qui est resté aussi une des personnifications du simple soldat, alliant la plus parfaite candeur intellectuelle au sentiment le plus absolu de la discipline et du devoir.

Notons qu'un des plus grands éléments de succès de cet à-propos guerrier fut une certaine *Chanson du chameau,* que le conscrit Chauvin chantait, ou plutôt *geignait,* en se frottant douloureusement l'abdomen :

> J'ai mangé du chameau ;
> J'ai l'ventr' comme un tonneau !
> J'verrai plus mon hameau !
> Ça m'brûl' dans chaqu' boyau !
> Dir' qu'un peu d'aloyau
> Peut conduire au tombeau !
> On m'disait qu'c'était bon.
> Et, comme c'était nouveau,
> J'en mange un bon morceau,
> Mais c'était d'la poison, etc.

**188.** — Sur les théâtres grecs, la personne chargée de diriger les chœurs de musique, — le chef d'orchestre, — au lieu d'indiquer, comme aujourd'hui, la mesure aux exécutants par des mouvements de bras, avait au pied des sandales à semelles de bois, avec lesquelles il frappait en cadence sur le plancher du théâtre. Les Romains se servaient aussi d'une espèce de sandale faite de deux semelles, entre lesquelles était une sorte de castagnette qui rendait un son sec.

**189.** — D'où vient le nom de *cotrets* ou *cotterets* donné à une espèce de fagot ?

— Un compilateur du siècle dernier explique ainsi l'origine de ce

nom. En 1564, on était parvenu à rendre la rivière d'Ourcq navigable, par un canal conduisant ses eaux jusqu'à Paris. Elle portait des bateaux construits exprès, beaucoup plus longs que larges. Depuis deux ans l'on attendait avec impatience de grands avantages d'une communication facile et peu dispendieuse avec un pays fertile en productions essentielles. Les premiers bateaux qui arrivèrent à Paris par le nouveau canal furent reçus avec un applaudissement général. A leur départ du port de la Ferté-Milon, il y avait eu des réjouissances publiques. Ces bateaux étaient chargés d'un bois léger, fendu proprement et lié comme des fascines, dans un goût que l'on ne connaissait pas encore à Paris. Comme on nommait *Col de Retz* ou *cote de Retz*, dans le langage vulgaire, la forêt de Villers-Cotterets, on donna le nom de *cotterets* ou *cottrets* à ces fascines qui en venaient. De là l'expression aujourd'hui généralement admise.

**190.** — Lorsque, en 1826, le chimiste Ballard, — qui d'ailleurs n'était encore que préparateur à la faculté de Montpellier, — en expérimentant sur l'eau de mer, isola une substance jusqu'alors inconnue qui lui parut, et qui était en effet un corps simple, il le présenta au monde savant sous le nom de *muride,* qui en disait l'origine. (On appelait alors *muriate de soude* le sel commun extrait des eaux de la mer; ce nom de *muriate* dérivait du mot latin *muria,* qui signifie saumure.) Mais Gay-Lussac et Thénard, qui contrôlèrent la découverte du jeune préparateur, proposèrent de donner au corps simple trouvé par lui le nom de *brome* (du grec *bromos*, mauvaise odeur), rappelant une de ses principales propriétés physiques, car le brome est sous la forme d'un liquide d'un rouge foncé, qui répand à l'air d'épaisses vapeurs absolument irrespirables. Ce nom fut adopté.

Bien que constituant un véritable événement scientifique, la découverte du brome sembla pendant assez longtemps ne devoir être consignée dans l'histoire de la chimie que comme un fait dépourvu de conséquences utiles; mais chacun sait le rôle important que ce corps joue aujourd'hui par ses composés, les *bromures,* dans les opérations photographiques et en outre comme agent pharmaceutique.

**191.** — Aureng-Zeb, avant d'être empereur des Mogols, mais aspirant à l'être, au préjudice de ses frères, rassembla un jour tous les fakirs ou moines mendiants du pays, pour leur faire, disait-il, une

grosse aumône, et pour avoir la consolation de manger avec eux — selon la formule hospitalière — le sel et le riz.

Le lieu de l'assemblée était une vaste campagne. Aureng-Zeb fit servir à cette multitude prodigieuse de pauvres pénitents un repas conforme à leur état. Quand on eut mangé, le prince fit apporter une grande quantité d'habits neufs, et dit aux fakirs étonnés qu'il souffrait de les voir ainsi couverts de haillons. L'artificieux Mogol n'ignorait pas que la plupart de ces gueux portent avec eux bon nombre de pièces d'or, qui sont la récolte de leurs intrigues et de leur mendicité. En effet, plusieurs voulurent se défendre de quitter ces haillons, en prétextant l'esprit de pauvreté qui fait l'essentiel de leur profession. On ne les écouta pas. Le prince exigea que tous revêtissent les habits neufs. Cela fait, on entassa les haillons qu'ils avaient quittés au milieu d'un champ ; l'on y mit le feu, et l'on trouva, paraît-il, dans les cendres une somme si considérable que ce fut — disent quelques écrivains — un des principaux secours qu'eut Aureng-Zeb pour faire la guerre à ses frères.

**192.** — D'où vient le nom de *tandem,* donné aux vélocipèdes à plusieurs places?

— Voici ce que nous lisons dans le *Traité de la conduite en guides et de l'entretien des voitures,* publié en 1889 par M. le commandant Jouffret :

« L'attelage avec deux chevaux placés en file est dit attelage en *tandem ;* — on devrait plutôt dire attelage à la Tandem, car le nom vient de celui de lord Tandem, célèbre écuyer du temps de Louis XIII, qui attela le premier ainsi, et qui, dit-on, menait tellement vite qu'il faisait faire à son cheval de devant, dressé à la selle, mais attelé pour la première fois, tous les mouvements que l'on peut obtenir au manège, changement de pieds, d'allure, etc. »

C'est donc par analogie avec ce mode d'attelage qu'on a donné aux vélocipèdes portant deux ou plusieurs personnes, placées l'une à la suite de l'autre, ce nom de *tandem,* qui déroute d'autant mieux les curieux d'étymologies qu'ils croient voir là l'adverbe latin qui signifie *enfin,* dont on cherche vainement le rapport avec un appareil locomoteur.

**193.** — Vers l'an 1714, deux Anglaises, visitant Versailles, don-

nèrent la mode des coiffures basses aux Françaises, qui, à cette époque, les portaient tellement hautes que leur tête semblait au milieu de leur corps. Le roi exprima hautement son approbation en faveur de la coiffure anglaise; il la trouva plus élégante et de meilleur goût : alors les dames de la cour s'empressèrent de l'adopter.

Néanmoins, à peine les hautes coiffures étaient-elles bannies de France, qu'elles furent adoptées en Angleterre, et portées au plus haut degré d'extravagance. Les coiffeurs se mettaient l'esprit à la torture pour imaginer les moyens de bâtir des décorations sur la tête des dames, et l'on avait inventé divers expédients pour enfoncer les épingles. Une pantoufle ou une quenouille servait souvent à produire l'élévation voulue.

**194.** — Les publicains, que plusieurs passages de l'Évangile nous montrent comme étant l'objet de la haine et du mépris général, n'étaient autres que les fermiers des impôts publics, qui, ayant acheté aux enchères la perception des taxes à leurs risques et périls, ne se faisaient pas faute d'exercer les plus dures exactions sur les citoyens. Le tarif légal de chaque impôt demeurant caché, les publicains pouvaient en élever le chiffre, sans qu'on eût aucun moyen de contrôle. Les publicains dont il est parlé dans l'Évangile ne sont pas, à vrai dire, les fermiers de l'impôt, eux-mêmes gens riches et de marque n'ayant aucun contact avec les contribuables, mais les agents subalternes chargés de la perception, et, partant, inspirant une forte aversion aux citoyens.

**195.** — Le nom de *farce*, donné au moyen âge à une pièce de théâtre, vient du latin *farcire*, qui signifie remplir, et fait au participe passé *fartus*, et, en bas latin, *farsus*, dont *farsa* est le féminin; *farsus* est tout ce qui est rempli, bourré, farci; *farsa* désigne aussi ce qui sert à bourrer, à farcir. Cette étymologie explique tous les sens primitifs du mot *farce*. De même qu'on appelait farce en cuisine un hachis introduit dans une pièce de viande, un mélange de viande hachée, de même on appela *farce* au théâtre une petite pièce, une courte et vive satire formée d'éléments variés; plus tard ce sens premier s'effaça, et le mot *farce* n'éveilla plus d'autre idée que celle de comédie réjouissante. La farce hérita de l'esprit narquois et de l'humeur libre du fabliau; ce que celui-ci racontait, la farce le mettait en dialogue et en

scène ; mais la farce eut ensuite un fond original et qui lui fut propre ; elle peignait de préférence les détails vulgaires et plaisants de la vie privée.

**196.** — Le verbe *féliciter*, qui est aujourd'hui d'usage si général, n'était pas encore français au milieu du dix-septième siècle.

Balzac, qui trouvait ce mot très curieusement expressif, entreprit de le faire consacrer, à l'encontre de la cour, où il était tenu pour barbare.

« Si le mot *féliciter* n'est pas encore reconnu français, écrivait-il, il le sera l'année prochaine, car M. de Vaugelas, à qui je l'ai recommandé, m'a promis de lui être favorable. »

Vaugelas, qui faisait alors autorité à propos de langage, s'intéressa en effet à ce mot, qui fut, comme nous disons aujourd'hui, *officiellement* naturalisé, et qui depuis n'a cessé de faire bonne figure dans notre idiome.

**197.** — « Voyez quel *poussah !* » dit-on d'une personne alourdie par un excessif embonpoint, et qui semble n'avoir qu'imparfaitement l'usage des mouvements. On fait ainsi allusion à des figurines de provenance chinoise, qui représentent des êtres joufflus, ventrus, ramassés sur eux-mêmes. Or l'on ignore assez généralement que le type traditionnel du bonhomme étrange que nous appelons *poussah* n'est autre que la représentation mythique d'une divinité que les enfants du Céleste Empire appellent *Pou-taï,* et dont le nom nous est arrivé corrompu par les anciens voyageurs.

Obèse, débraillé, monté ou appuyé sur l'outre, qui, d'après les traditions chinoises, renferme les biens terrestres matériels, sa figure, aux yeux demi-clos, rayonne sous un rictus d'éternelle béatitude. Cette masse, rendue informe par la bonne chère et l'insouciance, figure le dieu du *contentement*. A la vérité, il faut se pénétrer des manières de voir chinoises pour l'admettre sous cette dénomination. Pour les Chinois, en effet, un homme de marque, un fonctionnaire, annonce d'autant plus de mérite que sa robuste corpulence remplit mieux le large fauteuil où il doit siéger ; quelques auteurs ont considéré, mais à tort, Pou-taï comme le dieu de la porcelaine.

Ajoutons, à titre de curiosité ethnographique, que si les Chinois estiment particulièrement les hommes gras, par contre le type de la beauté féminine réside pour eux dans un corps fluet et élancé.

**198.** — *Berner* est un mot dont le sens est clair pour tout le monde. Il s'emploie surtout dans le sens de tromper grossièrement. Les valets

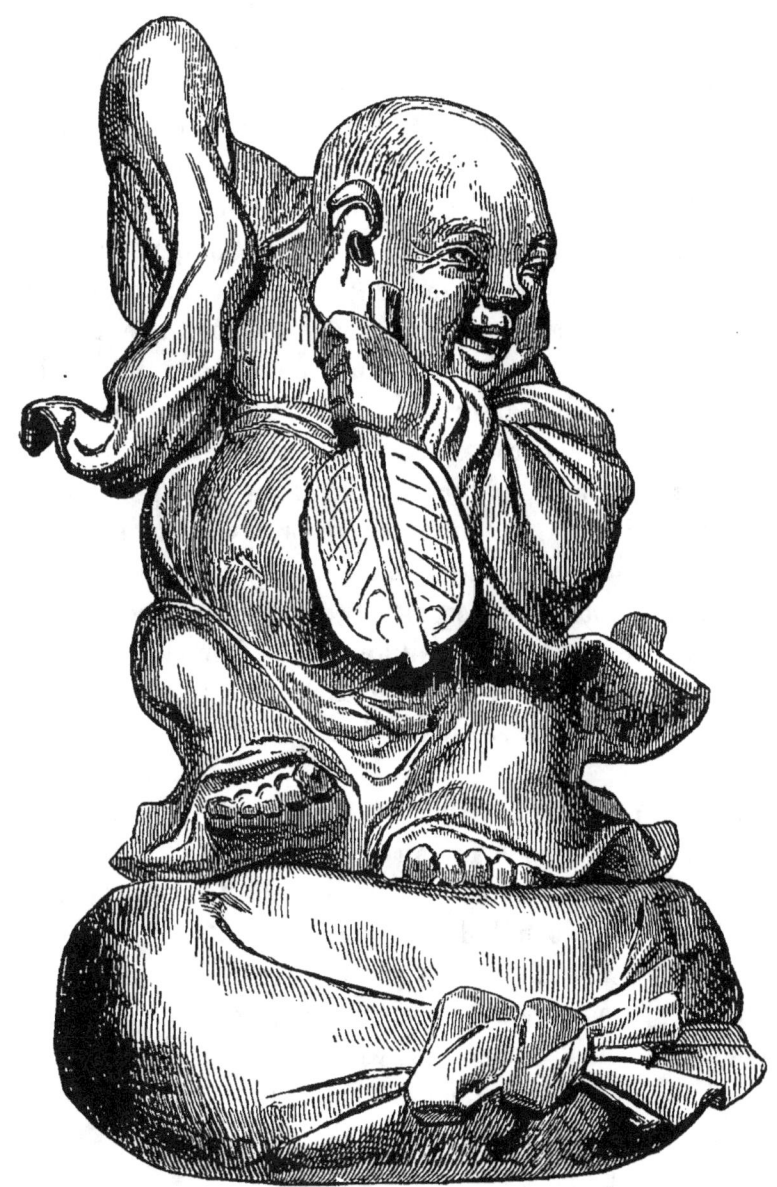

Fig. 14. — Mythologie chinoise. Pou-taï, dieu du contentement.

de Molière et de Regnard ne trompent pas les Gérontes, ils les bernent : il y a là une nuance qui donne au mot sa vraie acception figurée.

Ce mot n'est plus guère employé dans son sens propre que par les soldats en belle humeur qui veulent jouer un bon tour à l'un de leurs

camarades, ou qui entendent lui infliger un châtiment *officieux* pour quelque faute vénielle. Cette plaisanterie ou punition consiste à déposer le patient sur une forte couverture maintenue horizontale, et tendue par quatre vigoureux poignets, qui la laissent s'abaisser et la retendent violemment pour lancer en l'air leur victime.

Or d'où vient la forme primitive du mot? Quelques-uns la font venir du *burnous* des Arabes. Selon Littré, elle dériverait d'un ancien mot *berne*, qui signifiait une étoffe de laine grossière (italien et espagnol *bernia*) et qui ne serait plus en usage. Cette origine est évidemment exacte, mais c'est à tort que le lexicographe dit que le mot n'existe plus dans la langue; car, dans presque toute la région méridionale, une *berne* ou *barne* est une pièce d'étoffe, soit de laine, soit de fil, servant surtout à faire sécher, en les étalant dessus, des graines, des fruits, des haricots, etc.

Rabelais, qui avait beaucoup retenu du langage méridional, dit d'un de ses personnages « qu'il portait *bernes* à la moresque », et l'un de ses commentateurs met en note à ce mot : « *Berne,* sorte de mantelet à cape, *albornos* en espagnol (qui pourrait bien être le même que *burnous* des Arabes, qui ont longtemps dominé sur la péninsule). C'est encore dans le Midi un grand chaudron, puis aussi un *van*, d'où a été formé le mot *berner,* analogue à *vanner.* »

**199.** — D'où vient le nom de *romans* donné aux ouvrages ayant pour sujet des actions imaginaires?

— De la langue romaine, que César et ses soldats introduisirent dans la Gaule et qui s'y confondit avec l'idiome du pays, se forma un jargon qui prit le nom de langue *romance,* ou tout simplement *romane*. Ce fut celle de nos premiers récits nationaux; et comme ces récits ne roulaient que sur des aventures extraordinaires de guerre, d'amour, de féerie, ils imprimèrent leur dénomination de *romans* à tous les ouvrages du même genre.

**200.** — On observait autrefois à l'enterrement des nobles une singulière coutume. On faisait coucher dans le char funèbre, au-dessus du mort, un homme armé de pied en cap, pour représenter le défunt. On trouve dans les comptes de la maison de Polignac qu'on donna cinq sols à Blaise, pour avoir fait le chevalier mort aux funérailles de Jean, fils d'Armand, vicomte de Polignac.

**201.** — En 1744, un traité de paix intervint entre le gouvernement de Virginie et les chefs indiens dits des Six-Nations. Quand on fut convenu des principaux articles, les commissaires virginiens informèrent les Indiens qu'il y avait, à Williamsbourg, un collège, avec un fonds pour l'éducation de la jeunesse, et que si les chefs des Six-Nations voulaient y envoyer une demi-douzaine de leurs enfants, le gouvernement pourvoirait à ce qu'ils fussent bien soignés et instruits dans toutes les sciences des blancs.

Une des politesses des sauvages consistait à ne pas répondre à une proposition sur les affaires publiques le même jour qu'elle avait été faite. « Ce serait, disaient-ils, traiter légèrement et manquer d'égards aux auteurs de la proposition. » Ils remirent donc leur réponse au lendemain. Alors l'orateur commença par exprimer toute la reconnaissance qu'ils avaient de l'offre généreuse des Virginiens : « Car nous savons, dit-il, que vous faites beaucoup de cas de tout ce qu'on enseigne dans ces collèges ; et l'entretien de nos jeunes gens serait pour vous un objet de grande dépense. Nous sommes donc convaincus que dans votre proposition vous avez l'intention de nous faire du bien, et nous vous en remercions de bon cœur ; mais, vous qui êtes sages, vous devez savoir que toutes les nations n'ont pas les mêmes idées sur les mêmes choses ; et vous ne devez pas trouver mauvais que notre manière de penser sur cette espèce d'éducation ne s'accorde pas avec la vôtre. Nous avons à cet égard quelque expérience. Plusieurs de nos jeunes gens ont été autrefois élevés dans vos collèges et ont été instruits dans vos sciences ; mais quand ils sont revenus parmi nous, ils étaient mauvais coureurs, ils ignoraient la manière de vivre dans les bois, ils étaient incapables de supporter le froid et la faim, ils ne savaient ni bâtir une cabane, ni prendre un daim, ni tuer un ennemi, et ils parlaient fort mal notre langue, de sorte que, ne pouvant nous servir ni comme guerriers, ni comme chasseurs, ni comme conseillers, ils n'étaient absolument bons à rien. Nous n'en sommes pas moins sensibles à votre offre gracieuse, quoique nous ne l'acceptions pas ; et, pour vous prouver combien nous en sommes reconnaissants, si les Virginiens veulent nous envoyer une douzaine de leurs enfants, nous ne négligerons rien pour les bien élever, pour leur apprendre tout ce que nous savons, et *pour en faire des hommes.*

**202.** — Dès que le livre des *Confessions de saint Augustin,* traduites

en français par Arnauld d'Andilly, furent publiées, MM. de l'Académie française, charmés de la beauté de cette traduction, offrirent une place alors vacante parmi eux à cet excellent homme, qui les remercia de l'honneur qu'ils voulaient bien lui faire, mais n'accepta pas. D'autres disent que le premier refus vint de l'avocat général Lamoignon, qui, malgré les vives sollicitations de l'illustre compagnie, ne consentit pas à s'asseoir au fauteuil académique. — Toujours est-il que, pour ne plus être exposés à voir dédaigner ainsi leurs suffrages, MM. les immortels décidèrent que l'Académie se *ferait solliciter,* et ne solliciterait personne pour entrer dans ses rangs. De là date pour les candidats l'obligation de la demande et des visites à chaque membre.

**203.** — Jacques Ier, roi d'Angleterre, étant à Salisbury, un bourgeois de cette ville grimpa par dehors jusqu'à la pointe du clocher de la cathédrale, y planta le pavillon royal, fit trois gambades en l'honneur du monarque, descendit comme il était monté, et composa une adresse de félicitation, où il rendait compte de son exploit et demandait une récompense.

Lorsqu'il l'eut présentée, le roi le remercia de l'honneur qu'il lui avait fait, et, comme récompense, lui offrit de lui délivrer une patente par laquelle lui et ses héritiers auraient le privilège exclusif de grimper sur tous les clochers de la Grande-Bretagne et d'y faire des gambades.

**204.** — D'où venait le nom de rue d'Enfer, changé dans ces dernières années en rue Denfert-Rochereau ?

— Saint Louis, dit Saint-Foix dans ses *Essais sur Paris,* fut si édifié, au récit qu'on lui faisait de la vie austère et silencieuse des disciples de saint Bruno, qu'il en fit venir six et leur donna une maison avec des jardins et des vignes au village de Gentilly. Ces religieux voyaient de leurs fenêtres le palais de Vauvert, bâti par le roi Robert, abandonné par ses successeurs, et dont on pouvait faire un monastère commode et agréable par la proximité de Paris. Le hasard voulut que des esprits, ou revenants, s'avisèrent de s'emparer de ce vieux château. On y entendait des hurlements affreux. On y voyait des spectres traînant des chaînes, et entre autres un monstre vert, avec une grande barbe blanche, moitié homme et moitié serpent, armé d'une grosse

massue, et qui semblait toujours prêt à s'élancer la nuit sur les passants. Que faire d'un pareil château? Les chartreux le demandèrent à saint Louis; il le leur donna, avec toutes ses appartenances et dépendances. Les revenants n'y revinrent plus; le nom d'Enfer resta seulement à la rue, en mémoire de tout le tapage que les diables y avaient fait.

Quelques étymologistes prétendent que la rue Saint-Jacques s'appelait anciennement *via superior*, et celle-ci, parce qu'elle est plus basse, *via inferior* ou *infera*, d'où lui vint dans la suite le nom d'Enfer, par corruption et contraction de mot. D'autres disent que, les gueux, les filous et les gens sans aveu se retirant ordinairement dans les rues écartées, on donnait le nom d'Enfer à ces rues, à cause des cris, des jurements, des querelles et du bruit qu'on y entendait sans cesse.

**205.** — Claude Bernard, le savant contemporain dont le nom a été donné à une rue du V° arrondissement de Paris, eut au dix-septième siècle un homonyme célèbre par ses vertus chrétiennes.

Ce Claude Bernard, surnommé le *pauvre prêtre*, se dépouilla d'un héritage de quatre cent mille livres, qu'il consacra à des œuvres charitables. Le cardinal de Richelieu, l'ayant un jour fait venir, lui dit qu'il venait de lui attribuer une riche abbaye du diocèse de Soissons : « Monseigneur, répondit le pauvre prêtre, j'avais assez pour vivre selon mon état; et j'ai tout sacrifié de bon cœur pour suivre mon goût et travailler au salut des âmes. Si j'acceptais les revenus de cette abbaye, je ne ferais qu'ôter le pain à la bouche des pauvres du diocèse de Soissons, pour le donner à ceux du diocèse de Paris. Mieux vaut laisser à chaque contrée le soin de nourrir ses malheureux.

— Demandez-moi donc quelque chose, reprit le ministre, afin que je vous prouve le cas que je fais de vous. »

Alors Claude Bernard, après avoir réfléchi un instant : « Monseigneur, dit-il, j'ose proposer un souhait à Votre Éminence. Lorsque je vais conduire les criminels pour les préparer à bien mourir, les planches de la charrette sur laquelle on nous mène sont si courtes que nous risquons souvent de tomber l'un et l'autre sur le pavé. Ordonnez, je vous prie, qu'on y fasse quelques réparations. »

Le pauvre prêtre mourut au retour d'une de ces exécutions, en 1641.

**206.** — Devant plusieurs Arlésiens, le maréchal de Villars se vantait à Louis XIV d'avoir facilement appris le provençal : « *Bélèou*, dit une voix. — Que signifie ce mot? reprit Villars, se tournant vers celui qui l'avait prononcé. — Il signifie *peut-être*, Monsieur le maréchal. — *Bélèou, bélèou*, j'ai bien pu l'oublier ; mais je sais tous les autres. — *Bessaï*, reprit notre courtisan arlésien. — *Bessaï !* que signifie encore celui-ci? — Il signifie encore *peut-être*, Monsieur le maréchal. » Le roi s'étant mis à rire, le maréchal rit lui-même, comme cela lui arrivait, du reste, quelquefois, quand il rencontrait quelqu'un qui relevait avec esprit cette jactance qu'il portait dans les petites choses comme dans les grandes.

**207.** — La désignation de *petits crevés* donnée à certains jeunes gens de mise ridicule fut adoptée, il y a quelque vingt-cinq ans, comme argot professionnel par des chemisiers et des blanchisseuses pour désigner plusieurs de leurs clients du monde élégant, qui se faisaient remarquer par le luxe habituel de leurs chemises garnies de *petits crevés* ou garniture *bouillonnée*.

Ce fut à un *gentleman* dont le nom était d'une prononciation difficile, et dont la recherche luxueuse en ce genre était connue, que le sobriquet fut d'abord appliqué. Ses fournisseurs l'appelèrent longtemps le *monsieur aux petits crevés*, puis *petit crevé* tout court. Le mot passa naturellement à d'autres. Cette expression était du reste renouvelée de celle de *gros crevés*, par laquelle, sous Louis XIII, on désignait les seigneurs dont les pourpoints avaient ce genre d'ornement. On pouvait voir, à Rome, au temps de Pie IX, un petit prince allemand qui avait la manie de ce costume et qui figura ainsi dans une procession. Les Suisses de la garde du pape portaient aussi un uniforme à *gros crevés*. On disait aussi une *grosse crevée* en parlant d'une femme.

Cette appellation, au surplus, a une origine commune avec la presque totalité des termes de ce genre qui ont été en vogue dans le langage des *précieux* à diverses époques; tous avaient trait à une particularité de la toilette des personnages.

**208.** — Dans les assemblées délibérantes modernes, les votes qui n'ont pas lieu au scrutin écrit sont dits *par assis et levé*, et le plus souvent sont simplement effectués par mains levées, avec contre-épreuve pour la non-acceptation du texte mis aux voix.

Dans l'ancienne Rome, les sénateurs opinaient, non en levant la main ou en se levant eux-mêmes, mais, comme on disait alors, *par les pieds*. Quand le consul qui présidait le sénat mettait en délibération une question quelconque, il invitait les membres de l'assemblée à se séparer selon le parti qu'ils prenaient, en prononçant la formule traditionnelle :

*Que ceux qui sont favorables à la question passent de ce côté-ci; que ceux qui pensent différemment passent de celui-là.*

Ce mode de votation s'appelait : *in aliena sententiam pedibus ire* (aller aux suffrages par les pieds), et en conséquence les opinants étaient dits *senatores pedarii*.

209. — Quand on déplaisait au cardinal de Richelieu, il ne manquait jamais de dire en vous parlant :

« Je suis votre serviteur très humble. »

Le maréchal de Brèze, beau-frère du premier ministre, vint un jour prendre de Pontes pour le conduire à Rueil, faire visite à Son Éminence, avec laquelle il s'était brouillé, parce qu'il avait refusé de quitter la maison du roi pour être plus spécialement au service du cardinal.

Lorsque le maréchal eut présenté Pontes, Richelieu le salua du serviteur très humble.

A l'instant, cet officier sortit de l'appartement, monta à cheval et revint en toute hâte à Paris.

Quelques jours après, M. de Brèze, l'ayant rencontré, lui demanda la raison de ce brusque départ.

« Le serviteur très humble du cardinal, répondit-il, m'a fait tant de peur que, si je n'avais trouvé la porte ouverte, j'aurais assurément sauté par la fenêtre. »

210. — Le mot *obligeance*, si souvent et si heureusement employé aujourd'hui pour qualifier l'acte de la personne *obligeante*, est relativement d'introduction toute récente dans notre langage. Marmontel, dans ses *Mémoires*, qu'il écrivait vers la fin du dix-huitième siècle, dit en parlant du ministre Calonne :

« Il se vit tout à coup entouré de louange et de vaine gloire, persuadé que le premier art d'un homme en place était l'art de plaire, livrant à la faveur le soin de sa fortune, et ne songeant qu'à se rendre agréable à ceux qui se font craindre pour se faire acheter. On ne

parlait que des grâces de son accueil et des charmes de son langage. Ce fut pour peindre son caractère qu'on emprunta des arts l'expression de formes élégantes, et l'*obligeance,* ce mot nouveau, parut être inventé pour lui. »

Ce mot était, en effet, d'introduction nouvelle dans le langage usuel au temps où Marmontel rédigeait ses Mémoires. On ne le trouvait encore dans aucun dictionnaire; il figure pour la première fois au Dictionnaire de l'Académie dans l'édition de l'an VII (1799).

**211.** — Un jour que Henri IV était à un balcon avec le maréchal de Joyeuse, et que le peuple semblait les regarder avec une grande curiosité : « *Mon cousin,* dit le roi, *ces gens-ci me paraissent fort aises de voir ensemble à ce balcon un roi apostat et un moine décloîtré.* »

En parlant ainsi, le facétieux et au fond très sceptique Béarnais faisait allusion à l'abjuration qui lui avait valu la couronne de France, et aux singuliers changements de condition qui avaient accidenté la vie du maréchal de Joyeuse.

Ce Joyeuse (Henri Joyeuse du Bouchage), né en 1567, est celui dont Voltaire a dit dans sa *Henriade* que :

> Vicieux, pénitent, courtisan, solitaire,
> Il prit, quitta, reprit, la cuirasse et la haire.

Dès sa première jeunesse, quand il était écolier au collège de Toulouse, ses sentiments de piété étaient si vifs qu'un jour, à son exemple, douze de ses condisciples, la plupart fils de grandes maisons, allèrent demander aux cordeliers de la ville l'habit de leur ordre. Ce projet ayant été contrarié, il acheva ses études au collège de Navarre; il porta les armes avec une grande distinction; puis se maria, mais sans jamais cesser de sentir en lui une grande propension à la vie religieuse. A la mort de sa femme, — qui sembla résulter du chagrin qu'elle éprouva à la suite d'un entretien où son mari lui avait révélé certaine vision l'avertissant de se consacrer à Dieu seul, — il fit profession chez les capucins, sous le nom de frère Ange. L'année d'après, les Parisiens ayant résolu de députer à Henri III pour le prier de revenir habiter Paris, frère Ange se chargea de la commission. Il partit processionnellement à la tête des députés, qui chantaient des litanies, et, pour représenter Notre-Seigneur allant au Calvaire, il se mit sur la tête une couronne d'épines, chargea une grosse croix de bois sur ses épaules. Tous les autres députés étaient en habits de pénitents. Le

roi fut touché de compassion à la vue de frère Ange, nu jusqu'à la ceinture, et que deux capucins frappaient à grands coups de discipline ; mais cette bizarre députation n'obtint rien de lui. Frère Ange

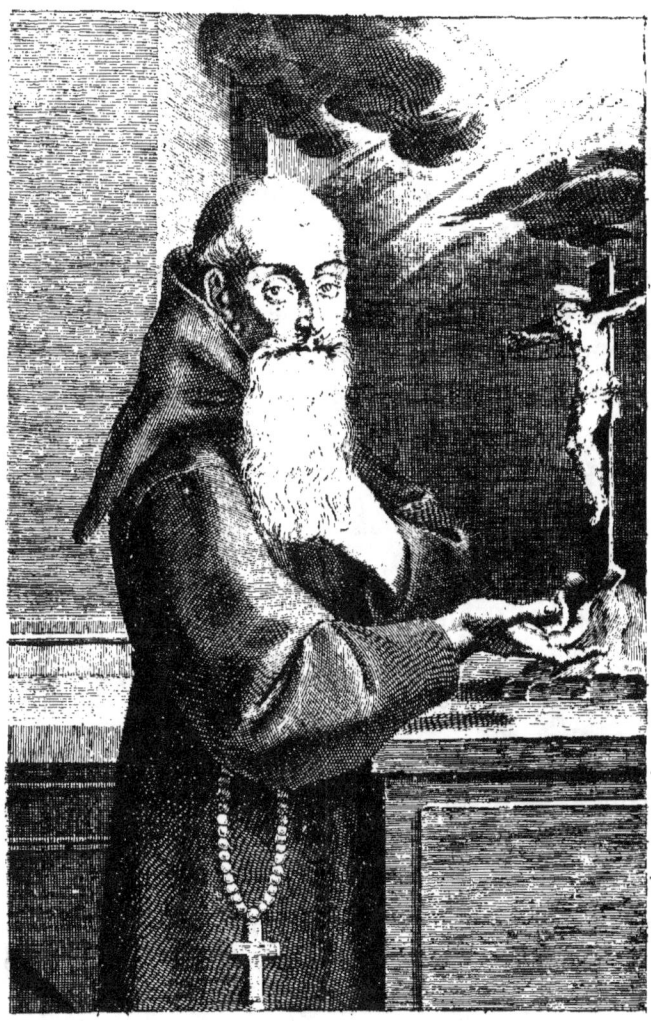

Fig. 15. — Le duc de Joyeuse, maréchal de France, définiteur général de l'ordre des Capucins, fac-similé du portrait placé en tête de sa Vie, publiée par de Caillères, en 1652.

rentra dans son couvent et y resta jusqu'en 1592. A cette époque, son frère, le grand prieur de Toulouse, s'étant noyé dans le Tarn, les ligueurs du Languedoc l'obligèrent de sortir de son cloître pour se mettre à leur tête. Le guerrier capucin combattit vaillamment pour le parti de la Ligue jusqu'en 1596, où il fit son accommodement avec Henri IV, qui l'honora du bâton de maréchal de France ; mais le roi,

quelque temps après, lui ayant adressé, peut-être en façon de simple plaisanterie, les paroles citées plus haut, le maréchal décida tout aussitôt de reprendre son ancien habit et sa vie monastique. Le cloître ne fut plus pour lui qu'un tombeau. Devenu provincial des capucins de Paris et définiteur général de l'ordre, il mourut au retour d'un voyage à Rome, à Rivoli, en 1608.

La gravure que nous donnons est le fac-similé du portrait placé en tête de la Vie de ce personnage publiée en 1652 par de Caillères, sous le titre de : *le Courtisan prédestiné, ou le duc de Joyeuse, capucin.*

**212.** — Au temps où les livres étaient soumis à une censure préalablement à l'impression, un censeur refusa son approbation à l'une des fables de Le Monnier. A propos d'un cheval qui succombait sous une charge accablante, le poète faisait voir combien était mal entendu le calcul des princes, qui écrasaient leurs peuples sous le poids d'impôts excessifs ; il ajoutait :

Ce que je vous dis là, je le dirais au roi.

Le censeur raya ce vers. Le poète voulait le maintenir, mais il fut obligé de céder à l'obstination de l'Aristarque.

Après avoir fait quelques pas dans la rue, Le Monnier rentra en proposant ce nouveau vers :

Ce que je vous dis là, je le dirais... *tais-toi !*

« Très bien ! » fit le censeur, qui donna son approbation sans s'apercevoir que le trait satirique n'en était que plus saillant.

**213.** — Une légende britannique explique ainsi pourquoi il est de tradition que l'héritier de la couronne d'Angleterre porte le nom de *prince de Galles* (comme chez nous, jadis, celui de *Dauphin*) :

« Les habitants du pays de Galles refusaient de reconnaître pour roi Édouard I$^{er}$ d'Angleterre, parce qu'ils voulaient un souverain né dans leur pays; le roi, usant de ruse, leur envoya sa femme Éléonore de Castille, qui était sur le point de donner le jour à un enfant ; celui-ci fut Édouard II. Les Gallois en effet se soumirent, mais en imposant toutefois la condition que le fils aîné du roi d'Angleterre porterait le titre de prince de Galles. »

**214.** — D'où vient le nom de *calomel*, ou *calomelus*, donné jadis au

protochlorure de mercure, qui est encore d'usage général en pharmacie?

— Chacun peut savoir que le *calomel*, nommé aussi *mercure doux*, est une substance absolument blanche, employée surtout comme vermifuge et comme purgatif léger.

Pourtant plusieurs lexicographes, notamment Boiste et M. Landais, jugeant d'après l'indication étymologique de ce nom, formé des deux mots grecs *kalos*, beau, et *melas*, noir, ont avancé que le *calomel* est une substance noirâtre.

Or le nom de *calomelas* (par abréviation *calomel*) fut donné au protochlorure de mercure par Turquet de Mayenne, savant médecin chimiste du dix-septième siècle, en l'honneur d'un jeune serviteur nègre, qui l'aidait très intelligemment dans ses travaux, et pour lequel il avait beaucoup d'affection. Fiez-vous donc à la lettre des étymologies !

**215.** — Le mot *agriculture* n'a été inséré par l'Académie dans son Dictionnaire qu'à la fin du dix-huitième siècle, époque où d'ailleurs on ne le trouvait dans aucun autre lexique, ce qui prouve qu'il est resté longtemps étranger aux écrivains. On a remarqué que ce mot ne se voit que très rarement dans les ouvrages du siècle de Louis XIV, et qu'on ne le trouve pas dans le *Télémaque,* où pourtant les laboureurs sont si souvent mis en cause et si fortement loués.

**216.** — D'où vient le nom de Francs-Bourgeois que porte une rue de Paris?

— En 1350, Jean Roussel et Alix, sa femme, firent bâtir dans cette rue, qu'on appelait alors la rue des Vieilles-Poulies, vingt-quatre chambres pour y retirer des pauvres. Leurs héritiers, en 1415, donnèrent ces chambres au grand prieur de France, avec soixante-dix livres parisis de rente, à condition d'y loger deux pauvres dans chacune, moyennant treize deniers en y entrant et un denier par semaine. On appela ces chambres la maison des *francs bourgeois,* parce que ceux qu'on y recevait étaient francs de toutes taxes et impositions, attendu leur pauvreté : voilà l'origine du nom de cette rue.

D'où vient le nom de Mont-Parnasse donné à l'un des quartiers de Paris?

— Ce nom de Mont-Parnasse est dû à une butte située dans le voi-

sinage, détruite en 1761, et que les anciens écoliers de l'Université avaient plaisamment décorée du nom de mont Parnasse, parce qu'ils y venaient lire leurs compositions et discuter sur la poésie.

**217.** — Le Dauphin, père de Louis XVI, avait, dit-on, fait graver en lettres d'or et placer dans son appartement la fable suivante, dont on ne nomme pas l'auteur :

>Un philosophe, au retour du printemps,
>Se promenant seul dans les champs,
>S'entretenait avec lui-même.
>Il prenait un plaisir extrême
>A méditer sur les objets divers
>Qu'offrait à ses yeux la nature,
>Simple en ces lieux, et belle sans parure.
>Vallons, coteaux, feuillages verts
>Occupaient son esprit. Un quidam d'aventure,
>Homme fort désœuvré, crut que, semblable à lui,
>Ce solitaire était rongé d'ennui.
>« Je viens vous tenir compagnie,
>Dit-il en l'abordant, c'est une triste vie
>Que d'être seul ; ces champêtres objets,
>Les prés, les arbres, sont muets.
>— Oui, pour vous, répondit le sage ;
>Soyez détrompé sur ce point.
>Vous me forcez à vous le dire :
>Si je suis seul ici, beau sire,
>C'est depuis que vous m'avez joint. »

**218.** — Peltier, l'un des principaux rédacteurs de la célèbre feuille royaliste intitulée *les Actes des apôtres,* démontra un jour dans son journal comme quoi la Révolution avait eu pour cause première le plaisir des petites vengeances.

« Le roi, dit-il, en assemblant les états généraux, a eu *le plaisir* d'humilier la morgue des parlements. Les parlements ont eu *le plaisir* d'humilier la cour. La noblesse a eu *le plaisir* de mortifier les ministres. Les banquiers ont eu *le plaisir* de détruire la noblesse et le clergé. Les curés ont eu *le plaisir* de devenir évêques. Les avocats ont eu *le plaisir* de devenir administrateurs. Les bourgeois ont eu *le plaisir* de triompher des banquiers. La canaille a eu *le plaisir* de faire trembler les bourgeois. Ainsi, ajoutait le journaliste, chacun a eu d'abord *son plaisir*. Tous ont aujourd'hui leur peine. Et voilà ce que c'est ; et voilà à quoi tient une révolution. »

**219.** — C'est par une singulière assimilation de la cause avec l'effet que le mot *chaland,* tout en servant à désigner une sorte de grand bateau, employé sur les fleuves et sur les canaux, a pris une acception qui en fait pour ainsi dire le synonyme de *client.* C'est à Paris que s'est opéré ce doublement de signification. De temps immémorial, les bateaux qui voituraient à Paris toutes sortes de provisions alimentaires et qu'on appelait *chalands,* amenaient de gros pains plats auxquels les Parisiens, qui allaient les acheter aux rives du fleuve, donnèrent le nom des bateaux qui les avaient amenés. De la marchandise, le nom s'étendit aux marchands, qui, lorsque les acheteurs abondaient, se disaient *achalandés.* Dans le langage d'aujourd'hui, les acheteurs quelconques sont des chalands, et leur nombre *achalande* un magasin, sans préjudice du nom de chaland donné encore aux grands bateaux.

**220.** — A une certaine époque, sous la Révolution, pendant la période d'abrogation des anciens cultes, il fut décrété que le drap recouvrant les cercueils au moment des funérailles serait aux couleurs nationales, et l'observation de cette mesure dut, paraît-il, être de longue durée, car voici ce qu'on peut lire dans une *Dissertation sur les sépultures* publiée par le citoyen Cupé, en l'an VIII :

« Comment a-t-on pu donner à la mort le drap tricolore ? Que le défenseur de la patrie, que le marin à son bord, couvrent le corps de leur camarade mort du drapeau tricolore, c'est le sien ; mais que ce voile aux trois couleurs soit étendu sur une vieille femme, sur le mort des boutiques et des carrefours, c'est la chose la plus déplacée. »

Vers la même époque, l'Institut national mit au concours cette question : « Quelles sont les cérémonies à faire pour les funérailles, et le règlement à adopter pour le lieu de la sépulture ? » L'un des titulaires du prix proposé, et décerné le 15 vendémiaire de l'an IX, fut un ancien membre de la Législative, F. Mulot, qui, dans son discours, dit à propos de la tenture des cercueils :

« Un drap funèbre sera jeté sur le cercueil. Ne ridiculisons point les couleurs nationales. Qu'un drap violet ou noir semé de quelques larmes, ou si l'on veut brodé de cyprès, serve de voile aux corps dans les cérémonies funèbres. Le blanc pourrait toutefois, comme jadis, annoncer que le mort appartenait encore à l'âge de l'innocence, ou qu'il ne comptait point parmi les pères ou mères de famille. »

**221.** — Pendant longtemps, en parlant d'une personne ayant des embarras pécuniaires, les Italiens dirent, en manière de locution proverbiale, qu'*il lui faudrait la salade de Sixte-Quint*. Le *Journal de Paris,* dans un de ses numéros de 1784, expliquait ainsi l'origine de cette expression :

« Sixte-Quint, qui, on le sait, avait gardé les pourceaux dans son enfance, devenu cordelier, avait vécu dans l'intimité d'un avocat fort pauvre, mais plein de probité, dont il avait gardé le meilleur souvenir. Cet honnête légiste était depuis tombé dans une profonde misère, qui l'avait rendu très malade. Le hasard voulut qu'il allât consulter le médecin du pape, à qui l'idée ne lui était pas venue de se recommander, car, outre qu'il lui eût répugné d'implorer une sorte d'aumône, il pouvait se croire complètement oublié du pontife. Le médecin, sans dessein aucun, parla de son malade devant le saint-père, qui parut l'écouter avec indifférence et détourna presque aussitôt la conversation. Mais le lendemain : « A propos, dit le pape au médecin, je me mêle parfois d'administrer des remèdes. Vous me parliez hier du pauvre Turinez. Je me rappelle avec plaisir que j'ai beaucoup connu ce digne avocat ; et je lui ai envoyé de quoi se composer une salade qui, à ce que je crois, hâtera sa guérison.

— Une salade, très saint-père ! la recette est nouvelle. Nous n'ordonnons guère des remèdes de ce genre.

— C'est que je ne suis pas un médecin ordinaire ; et je traite par des procédés particuliers. Dites à Turinez que je ne veux plus qu'à l'avenir il ait d'autre médecin que moi. C'est un client que je vous enlève. »

Le médecin, impatient d'être instruit du remède et de son efficacité, court chez le malade, qu'il trouve en bonne voie de guérison.

« Montrez-moi donc, dit-il, la salade que vous a envoyée le saint-père, afin que je connaisse la qualité de ces herbes miraculeuses.

— Miraculeuses, c'est le mot, réplique l'avocat ; car je suis sûr que toute votre botanique ne saurait produire d'aussi heureux effets. »

En parlant il apporte une corbeille qui ne semble pleine que des herbes les plus communes.

« Quoi ! c'est cela qui vous a guéri ? dit le médecin fort étonné.

— Fouillez un peu plus avant, et vous trouverez la vraie panacée. »

Le médecin soulève les herbes et voit qu'elles recouvraient une grosse épaisseur de pièces d'or. « Ah ! je comprends, ce remède-là n'est pas, en effet, de ceux que nous pouvons administrer. »

Et quand il revit le saint-père, il lui déclara qu'il pouvait à bon droit être considéré comme un très habile médecin.

« Vous trouvez ? fit Sixte-Quint en souriant ; mais je ne traite pas ainsi tous les malades. »

La bonne et originale action du pape fut bientôt connue et donna lieu à une locution proverbiale, qui eut cours pendant plusieurs siècles.

222. — Pour expliquer l'origine de la cornette que portent les sœurs de Saint-Vincent-de-Paul, on a imaginé plusieurs anecdotes qui sont évidemment aussi fantaisistes les unes que les autres. On dit, par exemple, que deux jeunes sœurs quêteuses, qui portaient alors une simple coiffe noire, pénétrèrent un jour jusque dans la salle où Louis XIV prenait son repas, en présence d'une nombreuse assistance. Objet de l'attention générale, l'une des sœurs, du reste fort jolie, paraissait éprouver un profond embarras. Le roi, s'en apercevant, se serait alors levé, et, pliant sa serviette en deux, l'aurait posée en manière d'ailes protectrices sur la tête de la religieuse. Les auteurs de cette historiette oublient que les sœurs grises portaient depuis bien longtemps cette cornette, qui avait été de mode pendant les règnes précédents. Lorsque Vincent de Paul, alors desservant d'une paroisse de la Bresse, fonda, vers 1617, les sœurs grises en les destinant à secourir et assister les malades dans les campagnes, il les coiffa de la cornette, propre à les garantir du soleil dans leurs courses.

223. — L'origine de la locution proverbiale *mettre tous ses œufs dans le même panier* peut se trouver dans la fable suivante de Boursault, — à moins que le fabuliste n'ait fait que rimer un adage populaire :

>Un homme avait des œufs et voulait s'en défaire.
>Pour ne pas à la foire arriver des derniers,
>Quoiqu'il pût en remplir trois ou quatre paniers,
>Il mit tout dans un seul, et ne pouvait pis faire.
>Sa mule, qui suait sous le poids du fardeau,
>  Fragile comme du verre,
>  Pour en décharger sa peau,
>A quatre pas de là donne du nez à terre.
>« Hélas ! s'écria l'homme, à qui son désespoir
>  Inspira de vains préambules,
>Que n'ai-je mis mes œufs sur trois ou quatre mules !
>Je mérite un malheur que je devais prévoir.

> Si le Ciel veut me permettre
> De faire encor le métier,
> Je jure bien de ne plus mettre
> Tous mes œufs à la fois dans le même panier. »

**224.** — D'où vient le nom de *jeannette* donné à une petite croix portée suspendue au cou par un ruban, qui fut un ornement féminin longtemps à la mode ?

— Dans une petite pièce intitulée *Jérôme Pointu,* jouée aux *Variétés amusantes* en 1781, une actrice très jolie et très accorte, M$^{lle}$ Bisson, qui jouait le rôle de Jeannette, servante du vieux procureur Jérôme, se présenta sur la scène avec une petite croix d'or suspendue au cou par un petit ruban noir. Cette nouveauté plut aux amateurs, bien moins assurément — dit un contemporain — pour la croix même qu'à cause de celle qui la portait très gracieusement. On l'appela tout d'abord *croix à la Jeannette,* et bientôt *jeannette* tout court, et ce bijou ne tarda pas à faire fureur dans toutes les classes de la société. Dans cette pièce, le rôle de Jérôme Pointu, vieux procureur très avare, très vétilleux, que berne Léandre, son jeune clerc, était tenu par l'acteur Volange, qui s'est acquis une immense célébrité par la création du rôle de Jeannot, sorte de Jocrisse dont le langage, en phrases incidentes, prêtant aux plus niaises ambiguïtés, a été caractérisé dans une chanson, qui pendant longtemps fut d'une grande ressource pour les pitres des baraques de saltimbanques chargés de mettre la foule en bonne humeur.

On en a surtout retenu ce couplet :

> Voilà-t-il pas que, pour montrer mon adresse,
> Je renversai les assiett' et les plats,
> Je fis une tach' à mon habit, de graisse,
> A ma culot' sur ma cuisse, de drap,
> A mes beaux bas que mon grand-pèr', de laine,
> M'avait donné avant de mourir, violets.
> Le pauv' cher homme est mort d'une migraine,
> Tenant une cuiss' dans sa bouche, de poulet.

« Le triomphe du patriarche de Ferney en 1778, dit M. Hipp. Gautier dans son grand ouvrage sur 1789, semblait avoir fixé à de sublimes hauteurs l'admiration populaire. Elle se retrouve le lendemain devant le bouffon Volange, qui, à son tour, est reconnu divin, délectable, ravissant... A ses parades foraines on s'est grisé d'oubli pour les souffrances publiques, qu'une heure auparavant l'on arrosait de lar-

mes. Son personnage de Jeannot, autrement arrosé d'une fenêtre, rôle d'un battu payant l'amende, a paru la plus délicieuse incarnation de ce même peuple souffre-douleur que l'on plaignait. » L'historien cite

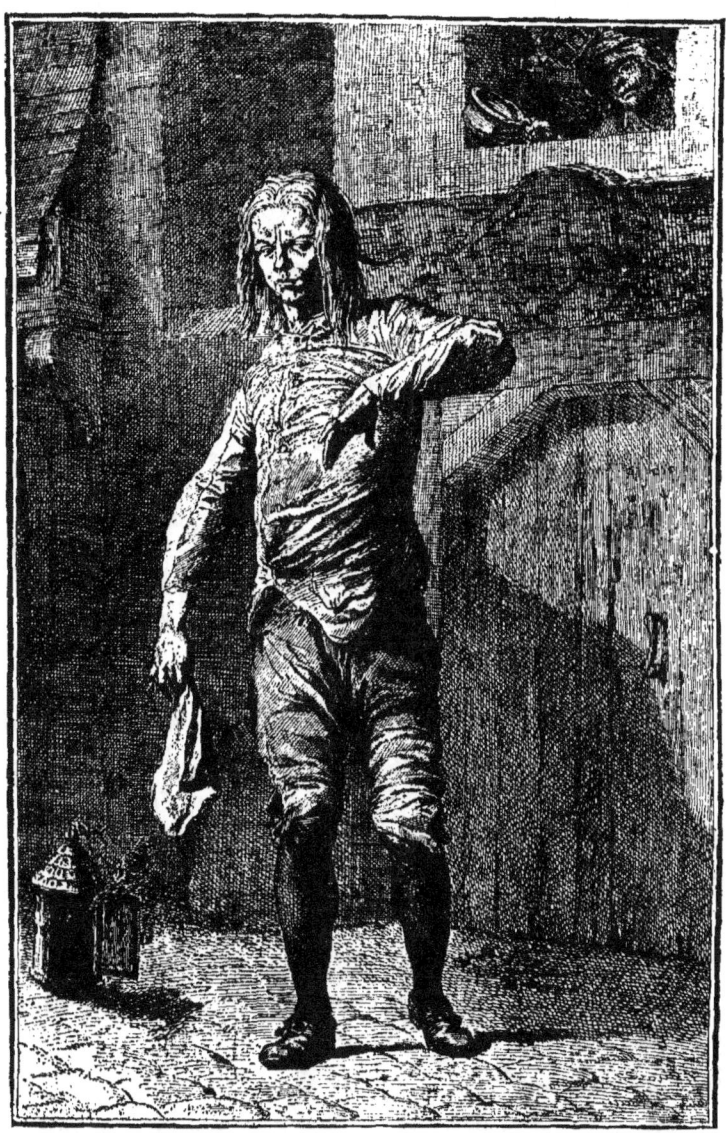

Fig. 16. — Volange dans le rôle de Jeannot, fac-similé d'une estampe du temps.

à l'appui de son dire ces passages de deux auteurs du temps : *Mémoires* du comédien Fleury : « L'homme qu'on put appeler à cette époque *l'homme de la nation* était un farceur nommé Volange ; mais la France ne le connut d'abord que sous le nom de *Jeannot*. Il y avait

un instant choisi de l'ouvrage, où ce héros arrosé... et flairant sa manche... disait : *C'en est !*... avec une telle sûreté !... On alla jusqu'à élever des statues à Jeannot, en buste, en pied, en plâtre, en terre, en porcelaine ; la reine en donna ; la faveur en fit une sorte de décoration. »

*Annales* de Linguet (janvier 1780) : « Que diront les étrangers quand ils apprendront qu'on joue maintenant à Paris, depuis un an, une pièce dont le fond est une aspersion ; que les meilleures plaisanteries du *savoureux* drame roulent sur cette question : *En est-ce ?*... qu'elle a déjà eu plus de trois cents représentations, et qu'on s'y porte avec fureur ; que l'auteur lui-même est le héros des soupers où il régale de son rôle les assistants ; qu'enfin les deux mots qui en font tout le charme sont devenus proverbe ; et qu'à table, dans les meilleures maisons, les dîners se passent dans un cliquetis perpétuel de ces deux délicieuses phrases : *En est-ce ? Oui ! c'en est !* Concevra-t-on un pareil délire ? »

**225.** — Le chevalier de Rohan, un des plus brillants et plus braves seigneurs de la cour de Louis XIV, mais grand joueur et de vie fort dissipée, se trouva poussé, par le dérangement de ses affaires et des mécontentements contre Louvois, à entrer dans un complot, ce qui le fit condamner à la peine capitale. Il espérait qu'on l'exécuterait secrètement à la Bastille ; mais, Bourdaloue, qui l'assistait à la mort, lui ayant dit qu'il devait se résoudre à mourir sur la place publique : « Tant mieux, répondit-il, nous en aurons plus d'humiliation ! » Le bourreau lui ayant demandé s'il voulait qu'on lui liât les mains avec un ruban de soie : « Jésus-Christ, dit le chevalier, ayant été lié avec des cordes, puis-je demander d'autres liens ? »

Au dernier moment cependant le brave chevalier témoignait d'une grande faiblesse, en dépit des exhortations de Bourdaloue, qui perdait son éloquence à tâcher de lui inspirer la résolution. Ce que voyant, un capitaine aux gardes qui avait jadis servi sous le chevalier s'élança sur l'échafaud, en proférant de terribles jurons : « Comment, s'écria-t-il, comment, chevalier, vous avez peur ? Souvenez-vous du temps où nous combattions ensemble ! Imaginez-vous que les boulets vous frisent encore les cheveux. Est-ce qu'alors cela vous inspira jamais la moindre crainte ? La crainte avait-elle d'ailleurs jamais approché d'un homme comme vous ? »

En entendant parler ainsi son ancien compagnon d'armes, le chevalier retrouva toute son énergie, et souffrit la mort avec le plus ferme courage.

**226.** — La partie dure et solide des poissons, qui leur tient lieu d'ossements et soutient leur chair, a reçu le nom d'*arête*. L'analogie de prononciation et l'espèce d'obstacle que cet organe oppose aux mangeurs de poissons nous feraient volontiers croire que le mot *arête* dérive du verbe *arrêter,* dont vient *arrêt,* et dont il serait une autre forme de substantif. Il n'en est rien. Outre la différence orthographique (*arête* s'écrivant avec une seule *r* tandis que *arrêter* en prend deux), le mot *arête* dérive du latin *arista,* qui signifie absolument la *barbe* de l'*épi,* par extension l'*épi,* (voire même le temps de la moisson), et par analogie *poil hérissé,* et enfin *arête de poisson*.

Les botanistes nomment arête tout prolongement raide, filiforme, qui surmonte certains organes floraux, notamment les glumes et glumelles de graminées, et toute partie de végétal pourvue d'arêtes est dite *aristée,* qualificatif qui nous ramène à la forme primitive du mot.

**227.** — Boileau, dans son *Lutrin,* avait caractérisé la vie du chanoine en disant qu'il passait

La nuit à bien dormir et le jour à rien faire.

Vers le même temps, la Fontaine, faisant sa propre épitaphe, disait de lui qu'ayant fait deux parts de son temps, il avait coutume de les passer

L'une à dormir et l'autre à ne rien faire.

Quelques critiques prétendirent que la tournure de Boileau était incorrecte; et on la blâmait d'autant mieux que, la forme régulière étant tout indiquée, Boileau aurait pu et dû dire :

La nuit à bien dormir, le jour à ne rien faire.

On prit vivement parti pour et contre. Boileau ne vit rien de mieux que d'en référer au jugement de l'Académie, laquelle, d'un avis unanime, déclara que

La nuit à bien dormir *et le jour à rien faire*

valait mieux que *le jour à ne rien faire,* parce que, en ôtant la négation, *rien faire* devenait une sorte « d'occupation qui correspondait

mieux à la nuit passée à bien dormir ». Boileau laissa donc son vers tel qu'il était.

**228.** — Le romarin, dit Pline, est ainsi nommé de *ros marinus* (rosée de mer), parce que, en général, les rochers sur lesquels il croît spontanément sont peu éloignés de la mer. Les anciens l'avaient nommé aussi *herbe aux couronnes,* parce qu'il entrait dans la composition des bouquets, qu'on l'entrelaçait dans les couronnes avec le myrte et le laurier. Il est cité fréquemment dans les vieilles chansons, dans les fabliaux et les *tensons* des troubadours, toujours en rappelant des idées gracieuses. Il n'est guère d'enfant qui n'ait chanté la ronde populaire :

>J'ai descendu dans mon jardin
>Pour y cueillir du romarin,
>Gentil coquelicot, Mesdames.

Dans quelques-unes de nos provinces on en mettait une branche dans la main des morts, et on le plaçait sur les tombeaux, à cause de son odeur aromatique, évoquant la pensée d'un agréable souvenir. De nos jours il n'est guère employé que comme principal élément de la fameuse eau dite de la *reine de Hongrie,* préparée par cette reine elle-même, qui, d'ailleurs, affirmait en avoir reçu la recette d'un ange. Chez les Anglais des derniers siècles, cette plante était, paraît-il, et sans qu'on en connaisse la raison, considérée comme un symbole d'ignominie. On peut en citer cet exemple d'après un chroniqueur du dix-septième siècle :

L'histoire ou la légende affirme que Charles Ier fut exécuté par un personnage masqué, à propos duquel il fut fait toute sorte de suppositions. On sut enfin que ce bourreau n'était autre qu'un gentilhomme nommé Richard Brandon, qui, ayant eu jadis à se plaindre gravement du monarque, voulut se donner le cruel plaisir de lui porter le coup mortel. Quand ce gentilhomme mourut, la populace s'attroupa devant sa maison. Les uns voulaient jeter son corps dans la Tamise, les autres le traîner dans les rues de Londres. Les clameurs devinrent si violentes que les juges de paix, les sherifs de la cité de Londres et les marguilliers de la paroisse furent obligés d'interposer leur autorité. Ce ne fut qu'après avoir été largement abreuvée de bière et de vin que la multitude consentit à l'inhumation du cadavre, mais à la condition qu'on attacherait une corde autour du cercueil, et qu'on le couvrirait de *bouquets de romarin, en signe d'infamie.*

**229.** — En 1776, mourut à Londres un ancien commerçant possesseur d'une fortune de soixante mille livres sterling (1,500,000 fr.); il avait institué pour légataire universel un de ses cousins, qui n'était point négociant, avec cette singulière condition que chaque jour il devrait se rendre à la Bourse, et y resterait depuis deux heures jusqu'à trois. Ni le temps ni ses affaires particulières ne devaient l'empêcher de s'acquitter de ce devoir; il n'en était dispensé qu'en cas de maladie, dûment constatée par un médecin, dont le certificat devait être envoyé au secrétariat de la Bourse. S'il manquait à l'observation de cette clause, il perdrait toute la fortune de son parent, qui reviendrait à de certaines fondations désignées, et partant autorisées à réclamer la possession de l'héritage.

Le testateur avait voulu rendre ainsi une espèce d'hommage à la Bourse, où il avait amassé toute sa fortune; mais il avait créé par là un esclave qui ne se faisait pas faute de manifester son mécontentement. Ce n'était jamais que le dimanche qu'il pouvait s'éloigner de Londres, la Bourse étant fermée ce jour-là. Il devait, les autres jours, arranger sa vie de façon à ne point manquer l'heure de la Bourse. Habitant à une lieue environ de la Bourse, il y arrivait à l'heure dite en voiture, y passait une heure sans parler à personne, et remontait dans sa voiture. Il va de soi que les fondations intéressées à le prendre en faute le faisaient observer de très près.

**230.** — Au dix-septième siècle, il fut très sérieusement question parmi les lettrés de retrancher la lettre Y de l'alphabet français. La querelle prit fin parce que Louis XIV se déclara pour le maintien de cette lettre, notamment dans le mot *roy*, qu'il voulut que l'on continuât d'écrire avec un Y. D'Hozier, le célèbre généalogiste, dédiant son ouvrage au souverain, avait mis : *Au Roi*, au lieu de : *Au Roy*. Louis XIV lui en témoigna son mécontentement, et l'on ne parla plus de détrôner l'Y.

En 1776, cette même lettre causa en Allemagne une agitation plus grave. Un maître d'école vint troubler la tranquillité d'un village de l'évêché de Spire où, de temps immémorial, il était, paraît-il, d'usage de placer l'Y dans l'alphabet immédiatement après l'I. Le nouveau mentor de l'enfance crut faire merveille en mettant l'Y à la place qu'on lui donne partout ailleurs; mais les têtes du village, moins faciles à corriger qu'un alphabet, s'enflammèrent contre l'innovation; la fer-

mentation passa des enfants aux pères, la querelle s'échauffa et menaça de tourner au tragique. Il fallut l'envoi d'un corps de dragons pour soutenir l'Y et le maître d'école dans leur nouveau poste. Ils s'y maintinrent, mais pendant quelque temps beaucoup de pères refusèrent d'envoyer leurs enfants dans l'école où l'Y n'était plus à sa place coutumière.

**231.** — Nous trouvons la note suivante dans un journal daté du 10 nivôse an VII :

« Le ministre de l'intérieur vient d'écrire au ministre des finances pour l'inviter à suspendre la *vente de la cathédrale de Reims,* dont le portail est un chef-d'œuvre d'architecture gothique. Le produit de la vente serait peu considérable, et la conservation du monument est précieuse, sous les rapports de l'antiquité et de l'art. Nous espérons en conséquence que des adjudicataires barbares ne porteront pas la hache sur ce beau monument, que la faux du vandalisme avait respecté, et n'ajouteront pas cette perte à toutes celles dont gémissent les amis des arts. »

**232.** — *Quid pro quo,* ces trois mots latins dont on a fait un seul mot français en en retranchant une lettre, ont été mis en usage par les anciens médecins, qui les plaçaient dans leurs formules lorsqu'ils indiquaient la substitution possible d'une drogue équivalente ou meilleure, cela en prévision du cas où les apothicaires, dont les officines n'étaient pas toujours des mieux fournies, n'auraient pas possédé telles ou telles substances, et auraient pris sur eux de les remplacer par d'autres moins bonnes ou moins chères. De là d'ailleurs le proverbe : « *Il faut* se garder du *quid pro quo* de l'apothicaire. » Avec le temps et en cessant d'appartenir exclusivement au langage des médecins, il s'est changé en *qui pro quo* pour les gens à qui une lettre de moins importe peu, et insensiblement pour tout le monde.

Un jour, au temps où l'on annonçait encore à l'entrée dans un salon, Émile Marco de Saint-Hilaire donne son nom à un domestique, qui annonce : Monsieur le *marquis* de Saint-Hilaire. Voyant que l'on riait et riant lui-même : « Mon Dieu, fit-il, le mal n'est pas grand, c'est un simple *quis pro co.* »

**233.** — Le maréchal de Richelieu avait pour le musc une telle

passion, qu'il faisait doubler ses culottes de peaux d'Espagne, qui en sont fortement imprégnées. Il était allé un jour faire une visite à la duchesse de Talud, à Versailles. Au moment où il sortait, vint le cardinal de Rohan, à qui, par hasard, on présenta le fauteuil où s'était assis le maréchal. De là, le cardinal alla chez la reine Marie Leczinska, qui n'aimait pas les odeurs. A peine le prélat fut-il auprès d'elle : « Ah! Monsieur le cardinal, s'écria la reine, est-il possible d'être musqué à ce point? Je ne reconnais pas là un prince de l'Église. Quand vous seriez un second Richelieu, vous n'auriez pas plus l'odeur du musc... »

Le cardinal, stupéfait, jura qu'il ne se musquait jamais. En s'approchant davantage de la reine, il la persuada encore plus qu'il était musqué, et la scandalisa comme musqué et comme menteur impudent. Le prélat, pétrifié, crut que ce n'était qu'un prétexte pour lui annoncer sa disgrâce. Il se retira. Mais, quelques autres personnes lui ayant fait la même observation, il se mit l'esprit à la torture, et alla se souvenir qu'il avait dû s'asseoir dans le même fauteuil que le maréchal, qui laissait partout son odeur favorite. Étant retourné chez la duchesse, il eut la certitude que sa supposition était fondée, et courut aussitôt chez la reine pour la dissuader, et déclamer contre le maréchal musqué, que d'ailleurs Marie Leczinska détestait profondément.

**234.** — Les Chinois ont connu bien longtemps avant les Européens la méthode de préservation de certaines maladies épidémiques et contagieuses, par l'inoculation du virus de ces maladies.

A l'époque où l'on préconisa l'inoculation de la variole, pratique qui se généralisait quand la vaccine fut découverte, l'Académie des sciences de France mentionna dans le compte rendu d'une de ses séances que les Chinois inoculaient la variole non par introduction du virus dans une incision, mais en aspirant par le nez, comme on prend du tabac, la matière des boutons de variole desséchée et réduite en poudre.

**235.** — Quel était, chez les Romains, l'accessoire du costume qui faisait reconnaître les enfants de condition libre et les enfants d'affranchis?

— « Tarquin l'Ancien — dit Pline — donna à son jeune fils une bulle d'or pour le récompenser d'avoir, lorsqu'il portait encore la prétexte (robe des adolescents), tué de sa main un ennemi. » Par

imitation de cet acte, l'usage s'établit alors de faire porter des bulles d'or aux enfants des citoyens qui avaient servi dans la cavalerie (classe la plus noble de Rome). A l'origine la prétexte et la bulle d'or étaient les ornements des triomphateurs, qui portaient cette bulle suspendue sur leur poitrine comme un charme souverain contre l'envie. De là, dit Macrobe, l'usage de donner la prétexte et la bulle

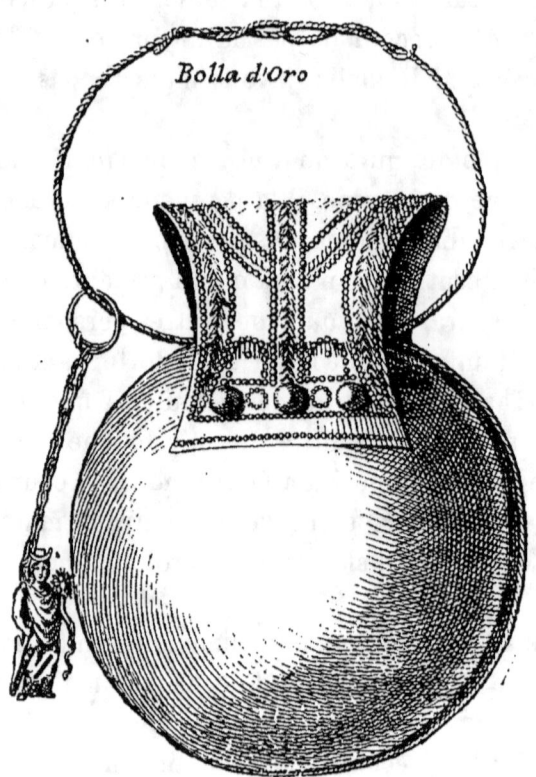

Fig. 17. — Fac-similé d'une bulle d'or trouvée dans un ancien tombeau de la voie Prénestienne.

d'or aux enfants de naissance noble, comme un présage, un espoir qu'ils auraient un jour le courage du fils de Tarquin, qui les avait reçues dès ses jeunes années.

Divers auteurs donnent d'autres raisons à ce sujet. Selon ceux-ci, la bulle d'or fut attribuée aux enfants en souvenir de l'un d'entre eux qui, par instinct secret, en un moment de calamité publique, indiqua le sens d'un oracle libérateur. Selon ceux-là, cette bulle en forme de cœur que les enfants de condition libre portaient sur la poitrine, était un symbole disant à ces enfants qu'ils ne seraient

hommes que s'ils avaient un cœur vaillant et généreux (nous dirions un cœur d'or).

La bulle se composait de deux plaques concaves rassemblées par un large lien de même métal, et formait une sorte de globe qui renfermait d'ordinaire une amulette sacrée.

Toujours est-il que le port de la bulle d'or était général chez les enfants de condition libre, qui ne cessaient de la porter que lorsque,

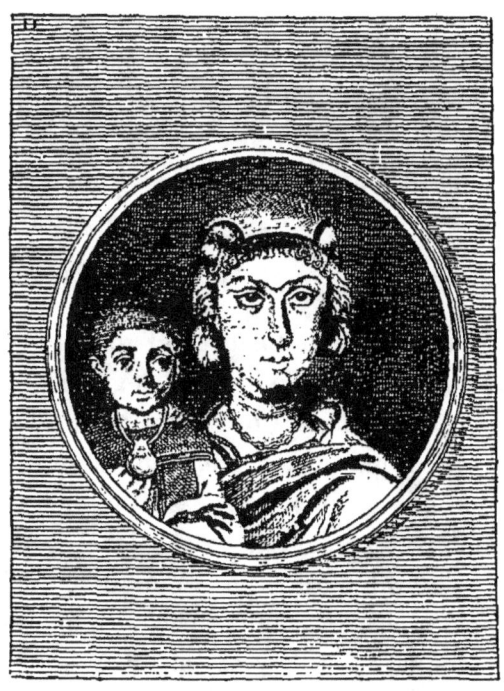

Fig. 18. — Matrone romaine et son enfant portant au cou la bulle d'or, d'après un verre antique.

à dix-sept ans, ils revêtaient la robe virile ; alors ils la suspendaient à l'autel des dieux lares, protecteurs de leurs maisons.

Les fouilles opérées, notamment dans les tombeaux, ont fait découvrir un certain nombre de ces ornements symboliques. Nous donnons (fig. 17) l'image d'une de ces bulles d'or trouvée dans un tombeau de la voie Prénestienne et publiée en 1732 par Fr. dei Ficoroni, dans une étude spéciale.

On remarquera qu'à cette bulle d'or se trouve attachée par une chaînette la statue d'une déesse portant divers attributs, qui en font une sorte d'amulette votive, plaçant l'enfant sous les auspices de plusieurs

déités. Elle a sur la tête le boisseau et le croissant, qui font allusion à Sérapis et à Isis. Elle tient dans la main gauche une corne entourée d'un serpent, symbole d'abondance et de santé (par Esculape); de la main droite elle porte un gouvernail de navire, emblème de la Fortune, à laquelle on rapportait le don de la richesse et des prospérités.

La figure 18, empruntée au même opuscule, représente une matrone romaine et son enfant, portant au cou la bulle d'or, d'après une peinture sur émail antique. Le port de la bulle resta longtemps le privilège des seuls enfants de naissance libre; mais, au cours de la seconde guerre punique, plusieurs prodiges menaçants s'étant produits, pour la conjuration desquels l'on fit de grandes cérémonies, d'après l'avis des livres sibyllins, que les duumvirs consultèrent, les fils d'affranchis ayant été joints aux enfants libres pour chanter les hymnes propitiatoires, ils eurent dès lors le droit de porter la prétexte et une bulle de cuir.

**236.** — Les Tlascalans, peuplade de l'ancien Mexique, qui étaient réputés les plus vaillants et les plus habiles guerriers du pays, s'étaient portés au-devant de Fernand Cortès qui marchait vers Mexico. Les Espagnols, fort peu nombreux, durent en maintes occasions compter avec ces ennemis, qui les arrêtèrent assez longuement.

Malgré la force avec laquelle les Tlascalans combattaient les Espagnols, — remarque un historien de la conquête du Mexique, — ils se conduisaient envers eux avec une sorte de générosité. Sachant que ces étrangers manquaient de vivres, et imaginant sans doute que les Européens n'avaient quitté leur pays que parce qu'ils n'y trouvaient pas assez de subsistances (ce qui, d'après eux, devait être le seul motif plausible d'invasion et de guerre), il envoyaient à leur camp de grandes quantités de volailles et de maïs, en leur faisant dire qu'ils eussent à se bien nourrir, parce qu'ils dédaignaient d'attaquer des ennemis affaiblis par la faim. En outre, comme la coutume était établie chez eux d'immoler les prisonniers de guerre aux dieux du pays et de manger leurs corps, ils ajoutaient qu'ils croiraient manquer à leurs divinités en leur offrant des victimes affamées, et qu'ils craignaient que, devenus trop maigres, ils ne fussent plus bons à être servis dans les festins qui suivaient les sacrifices.

**237.** — On dit communément *être au bout de son rouleau*. Cette

expression a son origine dans un détail tout matériel de l'ancienne façon de confectionner les actes, les titres. Ces documents étaient écrits sur des feuilles de papier ou de parchemin, que l'on roulait ou déroulait selon le cas. De là l'expression « être au bout de son *roulet* ou *rolet* », qui depuis s'est prononcé *rouleau*. Le *rôle,* comme on appelle encore les feuilles recevant des expéditions judiciaires ou administratives, est un papier que jadis on *roulait.*

238. — On dit parfois à ceux qui objectent des *si* : « Ah! si le ciel tombait, il y aurait bien des alouettes prises. » Ce proverbe nous vient des Latins, qui disaient : *Multæ caperentur alaudæ si caderet cœlum.* Aristote rapporte l'origine de cette locution proverbiale au préjugé des anciens qui croyaient que le ciel était soutenu par Atlas, et que sans cet étai il tomberait sur la terre.

239. — Chacun sait que le soufre dans son état ordinaire est une substance très friable, très cassante; il est cependant possible de rendre le soufre aussi élastique que le caoutchouc.
Les propriétés du soufre à l'état liquide varient avec la température : à 120°, il est très fluide, transparent, d'un jaune clair; si on continue à le chauffer, il se colore à partir d'environ 140°, en devenant brun et de plus en plus visqueux. Vers 200°, sa viscosité est telle qu'on peut retourner le vase qui le contient sans en renverser. Au-dessus de cette température il devient un peu fluide, tout en gardant sa coloration. Enfin il entre en ébullition à 440° et distille.
Refroidi lentement, le soufre repasse par les mêmes états de fluidité; si au contraire on coule dans l'eau froide du soufre à 250°, on obtient le soufre mou. Le soufre ainsi trempé est élastique comme du caoutchouc. Chauffé à 100°, il dégage assez de chaleur pour porter de 100° à 110° la température d'un thermomètre. Le soufre mou devient peu à peu dur et cassant, en repassant à l'état de soufre ordinaire. On le rend mou d'une manière plus durable en y mettant un peu de chlore ou d'iode.

240. — Marie-Louise d'Orléans, première femme de Charles II, roi d'Espagne, se promenant un jour à cheval, fut désarçonnée par l'emportement de sa monture; son pied se trouvant pris dans l'étrier, elle était traînée par le cheval affolé. Le roi, voyant en même temps

le danger que court la reine et l'immobilité des personnes de son entourage, commande, supplie qu'on aille au secours de son épouse. Un gentilhomme se jette à la bride de son cheval; un second, au risque de sa propre vie, dégage le pied de Sa Majesté; mais tous les deux, ce sauvetage opéré, disparaissent en toute hâte, au galop de leurs chevaux.

La reine, revenue de sa frayeur, voulut voir ceux qui l'avaient délivrée. Mais l'un des grands qui étaient près d'elle l'informa que ses libérateurs avaient pris la fuite pour sortir, sans doute, du royaume, afin d'éviter le châtiment auquel les condamnait une loi qui défendait de toucher la cheville du pied d'une reine d'Espagne. Née et élevée en France, la jeune princesse ne connaissait point la prérogative de ses chevilles; elle sollicita du roi le pardon des deux gentilshommes, obtint facilement leur grâce et leur fit à chacun un présent proportionné au service rendu.

**241.** — Ce n'est pas d'hier que date l'idée de l'influence que les détonations d'artillerie exercent sur la formation des nuages et la chute de la pluie. On trouve, en effet, dans les *Mémoires de Benvenuto Cellini*, écrits vers le milieu du seizième siècle, un passage très significatif à ce sujet.

Cellini, s'évadant des prisons papales, s'était cassé la jambe en tombant hors des murs. Il eut l'idée de se traîner à quatre pattes vers la demeure d'une duchesse, nièce du pape, qui lui avait des obligations, pour un service rendu en de singulières circonstances.

« J'étais sûr, dit-il, de trouver chez elle asile et protection; car elle m'en avait donné des témoignages antérieurs par l'entremise de son chapelain, qui apprit au pape que, lorsqu'elle fit son entrée à Rome, je lui avais sauvé une perte de plus de mille écus par suite d'une grosse pluie que je fis cesser quatre fois par le bruit de plusieurs pièces d'artillerie que je fis tirer contre les nuages (la pluie aurait sans doute causé de grandes avaries dans les costumes de la princesse et de sa suite). Cela fit dire à cette princesse que j'étais un de ceux qu'elle n'oublierait jamais, et qu'elle m'obligerait si l'occasion s'en présentait. »

Évidemment il faut entendre ici, non pas que le bruit des canons suspendit la chute de la pluie, mais que l'ébranlement produit sur les nuages provoqua la chute plus abondante des masses d'eau, et dégagea d'autant plus l'atmosphère des nuages menaçants.

**242.** — Notre mot *tête* (qui vient du latin *testa*, crâne) avait pour correspondant grec *képhalè*, qui est devenu notre mot *chef*, et a pour correspondant latin *caput*, qui, sans former un substantif équivalent en français, entre dans la formation de plusieurs mots, par exemple *capitaine* ou *tête* d'une compagnie, d'une armée; *capitale*, ville *tête* d'un État, etc. C'est aussi de *caput*, tête, que dérive le mot *cap*, comportant l'idée d'une *tête* de terre s'avançant dans la mer; et cette idée est si bien celle qui en principe inspira cette formation, que l'on peut voir dans le plus ancien des traités de géographie imprimé, c'est-à-dire dans la *Cosmographie* de Munster, la confusion faite entre les termes *chef* et *cap*. Dans un chapitre de ce vieux livre traitant de l'Afrique, il est, en effet, question du *chef* Vert et du *chef* de Bonne-Espérance.

**243.** — *Petit bonhomme vit encore.* — Origine antique. — En Grèce, à trois époques différentes de l'année, aux fêtes de Vulcain, à celles de Prométhée et aux Panathénées, les jeunes Athéniens faisaient la course du flambeau. Le matin du jour fixé, ils s'assemblaient dans le jardin d'Académus. On prenait comme point de départ la tour qui s'élevait près de l'autel de Prométhée. Comme piste, ils se servaient de la longue voie qui, traversant le Céramique, aboutissait à l'une des portes de la ville. Chaque coureur tirait au sort l'ordre dans lequel il devait lutter; car la lutte ne consistait point à courir ensemble à qui arriverait le premier. Les concurrents briguaient à ces courses le titre de porte-flambeau, et par conséquent l'honneur de porter les luminaires dans les cérémonies religieuses. Les numéros tirés, les places prises, le magistrat qui présidait à la célébration des jeux allumait un flambeau au feu sacré de l'autel de Prométhée, et le remettait entre les mains du coureur désigné pour partir le premier. Celui-ci s'élançait rapide sur la piste, pour parcourir dans le moins de temps possible, et sans laisser éteindre son flambeau, la distance de la tour à la ville et de la ville à la tour. La flamme s'éteignait-elle pendant le trajet, le juge déclarait le coureur hors concours, rallumait le flambeau et le donnait au deuxième lutteur. Le magistrat proclamait vainqueur celui qui parcourait l'espace désigné dans le moins de temps et sans laisser éteindre sa torche. Si aucun des lutteurs ne réussissait, le titre honorifique de porte-flambeau restait au vainqueur de la solennité précédente. Cet art de courir vite sans éteindre son flambeau était très difficile, car les torches étaient loin d'être aussi difficiles à étein-

dre que celles d'aujourd'hui. Les flambeaux des jouteurs étaient un assemblage de bois minces et légers, affectant la forme de nos cierges modernes. De la résine ou de la poix soudait ensemble ces divers morceaux et donnait au flambeau une grande consistance et augmentait son pouvoir éclairant. Aux Panathénées, la course s'exécutait à cheval. Cette course au flambeau, sorte de solennité religieuse de la Grèce antique, se présente comme l'origine du jeu du *Petit bonhomme vit encore*. En Angleterre, au moment où le feu s'éteint, celui qui a le papier ou la baguette entre les mains doit dire : « Robin est mort, que je sois bridé, que je sois sellé, » etc. On lui bande alors les yeux, il se courbe vers la terre, et chacun des joueurs pose sur ses épaules un objet qu'il doit nommer. Quand il a deviné, le jeu recommence.

Origine légendaire. — Autrefois, à la naissance des enfants, on allumait plusieurs lampes, auxquelles on imposait des noms, et l'on donnait au nouveau-né le nom de celle des lampes qui s'éteignait la dernière, dans la croyance que c'était un gage de longue existence pour l'enfant.

**244.** — Quelle est l'origine des courses dites *plates?* d'où leur vient ce nom?

— Les premières courses régulières datent du règne de Jacques I$^{er}$; les prix consistaient en sonnettes d'or et d'argent, et le vainqueur était nommé gagneur de cloche. La reine Anne institua en 1711, à York, des courses qui prirent le nom de *plates d'York,* non parce qu'elles avaient lieu sur un terrain plat, sans obstacles, mais parce que le prix de la course consistait en une pièce d'orfèvrerie, *piece of plate*. Plat, en anglais, s'exprime par *plain*, et non pas par *plate*, qui signifie plaque de métal, vaisselle plate, comme on dit en espagnol *plata*, argent. La langue anglaise ayant envahi nos champs de courses, nous avons d'autant mieux adopté l'expression de courses plates que, par une singulière rencontre, le mot *plates*, qui a une signification différente en anglais, désigne exactement en français le genre de course qui se donne sur un terrain uni, par opposition au *steeple-chase*, ou course au clocher, hérissée d'obstacles. Par *plates*, les Anglais entendent donc le prix couru par les chevaux dans la course spéciale appelée les *plates*, comme d'autres courses sont appelées les *Oaks*, le *Derby*, à cause des prix de ce nom. Les Anglais sont d'ailleurs le premier peuple qui ait remis en honneur les courses de chevaux.

Les premières courses régulières eurent lieu en France au mois de novembre 1776, dans la plaine des Sablons, transformée en hippodrome.

245. — A toutes les époques, des esprits ingénieux se trouvèrent pour supposer des aventures surnaturelles qui, le plus souvent, ont comme principale visée de satiriser les mœurs ou les institutions. Parmi les œuvres de ce genre devenues célèbres on peut citer, chez les anciens, l'*Histoire véritable*, où Lucien accumule ironiquement toutes les impossibilités; et, chez les modernes, le *Voyage de l'île d'Utopie*, de Thomas Morus; les *États et Empires de la Lune et du Soleil*, de Cyrano de Bergerac, et les *Voyages de Gulliver*, de Swift.

Or, vers le milieu du dix-huitième siècle, un auteur danois, Holberg, qui, par un ensemble de comédies très spirituelles, a mérité d'être considéré comme le créateur du théâtre national en Danemark, publia sous le voile de l'anonyme un livre intitulé : *Voyage de Nicolas Klim dans le monde souterrain*. D'abord écrit en latin, ce livre fut traduit dans presque toutes les langues européennes; et, bien qu'ayant fait alors assez grand bruit, il est aujourd'hui fort oublié, mais à tort, car dans beaucoup de parties il révèle en même temps une féconde imagination et une grande verve critique.

« Le voyage de Nicolas Klim, dit J.-J. Ampère dans une notice consacrée à Holberg, c'est la plaisanterie de Swift poussée à l'extrême. C'est une audace de fiction philosophique, que seule peut-être pouvait avoir une de ces imaginations du Nord dont le désordre flegmatique ne s'étonne de rien. »

« Le héros de ce voyage imaginaire est un jeune bachelier norvégien qui, poussé par la curiosité autant que par le besoin de faire fructueusement parler de lui, se fait descendre au moyen d'une corde dans une sorte d'abîme ouvert au milieu des rochers. La corde casse, et ce pauvre Klim, entraîné par une chute qui, d'abord vertigineuse, se ralentit peu à peu, arrive dans un monde souterrain où l'attendent toutes sortes de découvertes merveilleuses. Il ne voit d'abord autour de lui que des arbres; et, pour explorer la région de plus haut, l'idée lui vient de grimper sur un de ces arbres; mais alors il se trouve avoir commis une grande sottise. Klim était arrivé dans un pays dont les habitants ont la forme d'arbres, et celui sur lequel il a voulu monter n'est autre que la femme du bailli de l'endroit. De là l'indignation

générale contre le téméraire étranger, qui est aussitôt arrêté par une foule d'arbres, pour avoir manqué de respect à une très honorable matrone. Il va de soi que le séjour de Klim chez les Botuans ou Potuans (car ainsi s'appellent ces hommes-arbres) donne lieu à toute

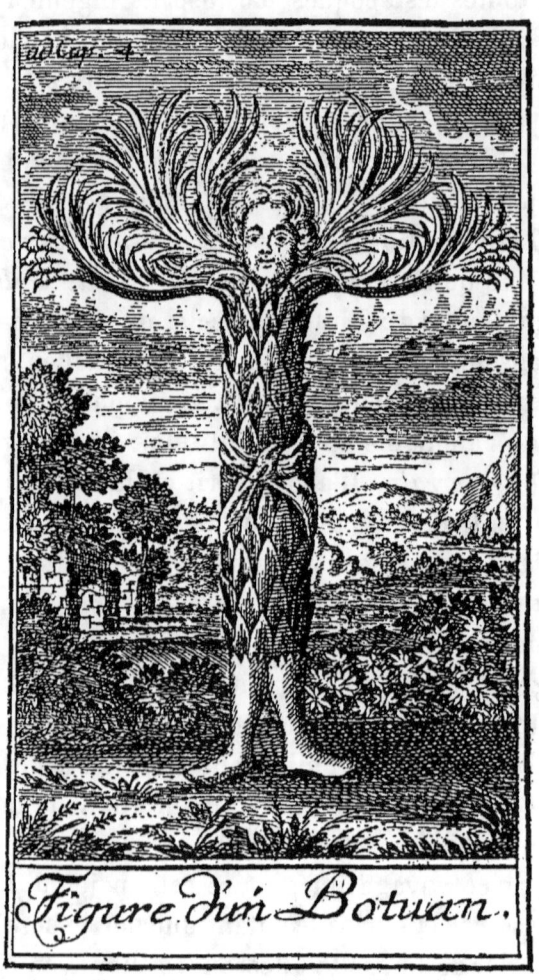

Fig. 19. — Fac-similé d'une estampe des *Voyages de Nicolas Klim*, par Holberg, traduction française de Mauvillon, 1753.

une série de faits et d'observations, mettant en parallèle l'extrême sagesse de ce peuple avec la folie des peuples de notre monde.

Après maintes vicissitudes, Klim, qui remplit dans le pays le rôle de coureur, obtient du roi, pour ses bons services, la mission d'aller explorer une planète voisine, qui, par suite de la lenteur des déplacements naturels aux Potuans, leur est encore à peu près inconnue.

Il part donc pour le monde de Nazar, dont les peuples sont encore plus lents que ceux de Potu. Et là, les observations qu'il est à même de faire sont autant d'allusions satiriques aux savants, aux ergoteurs, aux discoureurs de notre monde. C'est par la forme de leurs yeux que

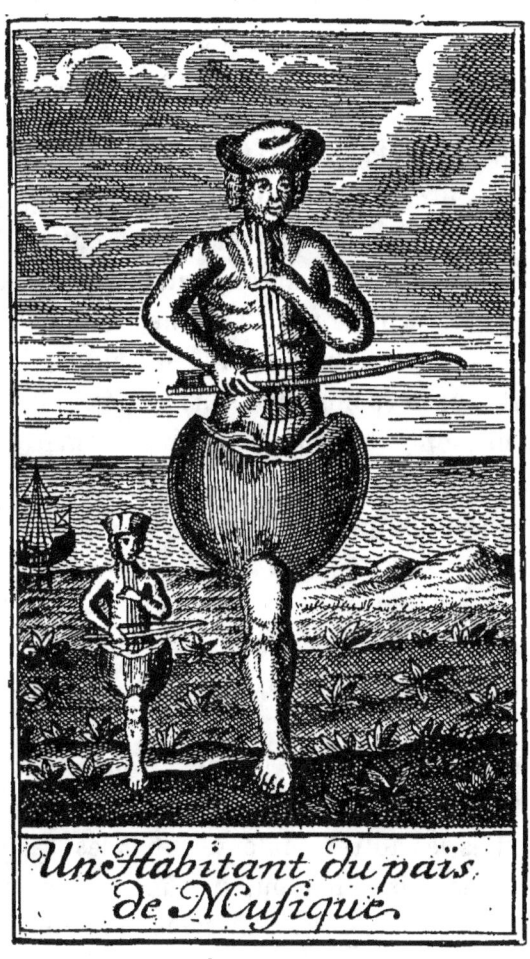

Fig. 20. — Fac-similé d'une estampe des *Voyages de Nicolas Klim* par Holberg, traduction française de Mauvillon, 1753.

se divisent en tribus les habitants de Nazar, dont cette conformité physique différencie les jugements. Aux Lagires, par exemple, qui ont les yeux longs, tout paraît long ; aux Naquires ou yeux carrés, tout paraît carré, et ainsi des autres. Dans ce pays, Klim fait si bien des siennes qu'il est condamné à l'exil, et, par suite de cette peine, emporté par un oiseau dans les régions du firmament. Un autre méfait lui vaut d'être envoyé comme rameur sur une galère qui part

pour un voyage d'exploration. Il visite alors un pays des singes, puis un pays habité par toutes sortes d'animaux symbolisant les divers types humains de la terre; un jour il arrive dans le pays de Musique, dont les naturels, qui n'ont qu'une jambe, ont pour langage les sons que rendent des cordes naturelles tendues entre leur cou et leur abdomen, sur lesquelles ils jouent avec un archet. Par la suite, le voyageur arrive dans une autre contrée dont les habitants sont en guerre avec ceux de la région voisine. Ses prouesses guerrières, la sagesse de sa tactique, lui valent d'être proclamé général; puis l'ambition le prend, le pousse, et il arrive à la dignité d'empereur; mais comme, tout naturellement, il abuse du pouvoir, il est chassé honteusement de son empire, et il se retrouve, après quelques incidents bizarres, au point d'où il est parti, reconnu par d'anciens amis, à qui il fait le récit de ses aventures, — qu'un lettré recueille et rend public.

Toute cette histoire, en somme, est, sous la forme allégorique, d'une grande portée philosophique. Une partie bien remarquable est celle où l'auteur est censé reproduire la relation qu'un habitant de ces mondes étranges, venu un jour en Europe, a écrite des incidents et des remarques de son voyage.

Nous joignons à ces quelques notes sur un livre trop peu connu de nos jours, deux des estampes dont il est accompagné dans une traduction française publiée en 1753 par M. de Mauvillon.

**246.** — Le rouge est la couleur la plus estimée chez la plupart des peuples, dit un auteur du siècle dernier. Les Celtes lui donnaient la préférence sur toutes les autres couleurs. Chez les Tartares, l'émir le moins riche, le moins puissant, a toujours une robe rouge. La couleur rouge était celle des généraux, des patriciens, des empereurs romains. On sait d'ailleurs que le terme de *pourpre* rappelait alors l'idée d'un emblème de pouvoir absolu ou de *tyrannie*. Le mot *tyran* dérivait d'ailleurs de cette pourpre même, qui venait de *Tyr*. Le rouge était dans l'antiquité regardé comme la couleur favorite des dieux. Aussi dans les jours de fête leurs statues étaient-elles parées en rouge. On leur appliquait une couche de minium (comme font nos divinités modernes, remarque un écrivain). L'empereur Aurélien permit aux dames romaines, qui virent là une précieuse faveur, de porter des souliers rouges, en refusant aux hommes ce privilège, qu'il réserva exclusivement pour lui et pour ses successeurs à l'empire. Les Lacé-

démoniens étaient vêtus de rouge pour le combat. C'était afin qu'ils ne frissonnassent pas en voyant le sang ruisseler sur leurs habits. (C'est aussi la raison qu'on donne du pantalon rouge de nos soldats.)

La noblesse française porta, par suprême distinction, à une certaine époque, des talons rouges.

Le rouge est devenu la couleur des princes de l'Église. En mainte occasion il fut malicieusement fait allusion à cette couleur.

Lors de l'assemblée du clergé français en 1628, l'archevêque de Paris, François de Harlay, ayant agi avec beaucoup de zèle dans le sens des libertés de l'Église gallicane, à l'encontre de l'autorité absolue du saint-siège, il parut à Rome une médaille représentant ce prélat à genoux aux pieds du saint-père. Pasquin, qui se tenait debout, disait à l'oreille du pontife : *Pœnitebit, sed non erubescet.* (Il se repentira, mais ne rougira pas.) Cette espèce de prédiction s'accomplit, car l'archevêque de Paris mourut en 1695 sans avoir obtenu la pourpre romaine, qu'il avait ardemment briguée.

Quand, par des raisons de haute politique, le saint-siège eut la faiblesse de conférer le cardinalat au ministre du Régent, Dubois, on dit : « Rien ne le fit rougir que la pourpre romaine. » Et quand ce singulier cardinal mourut, on lui fit cette épitaphe :

> Rome rougit d'avoir rougi
> Le mécréant qui gît ici.

**247.** — Nous avons des femmes bachelières, agrégées et doctoresses en sciences et en lettres, titres en vertu desquels elles sont admises à enseigner. Nous avons des femmes doctoresses professant la médecine. Mais la carrière du droit ne leur est pas ouverte. On cite cependant plusieurs femmes qui se sont distinguées jadis dans la science et la pratique des lois.

Jean André, célèbre professeur de droit à Bologne au seizième siècle, avait une fille appelée Novella, — une des plus belles femmes de son temps, — qui était devenue si savante en jurisprudence, que lorsque son père était occupé, elle faisait les leçons à sa place. Elle avait toutefois la précaution de tirer un rideau devant elle, pour que sa beauté ne causât pas de distraction aux élèves.

**248.** — Porpora, le célèbre compositeur italien, surnommé le *patriarche de l'harmonie,* né en 1685, mort en 1767, avait une singu-

lière méthode d'entendre l'enseignement du chant, ainsi que le prouve l'exemple suivant :

Certain jour, un jeune homme vient solliciter ses leçons.

« Veux-tu, dit Porpora, devenir un chanteur remarquable ?

— Sans doute.

— Eh bien, je te prends pour élève, à la condition expresse que tu suivras mes prescriptions sans jamais te rebuter ni faire entendre une réclamation. »

Sur l'acquiescement de l'élève, Porpora prend une feuille de papier à musique et y trace quelques exercices, notamment des *trilles* et des *gruppetti*.

Une première année se passe dans l'étude de cette feuille de papier. La seconde année, aucun changement, aucune innovation n'est apportée à ce travail quotidien. Toujours mêmes *trilles* et mêmes *gruppetti*. L'élève se demandait sérieusement s'il n'avait point affaire à un mauvais plaisant, à un fou, ou au moins à un mauvais maniaque. Cependant il ne risqua aucune observation. La troisième année, la quatrième, se passent sur l'inamovible feuille réglée. Enfin, le jeune chanteur glisse timidement une humble et craintive protestation. Un regard exaspéré du professeur lui fit rentrer la réclamation dans la gorge. « Je te pardonne, dit le Porpora, à condition que tu m'obéiras toujours passivement, comme tu avais promis de le faire. — J'obéis, » dit l'élève. Deux ans s'écoulent encore. A la sixième année seulement, on ajoute à ces exercices quasi séculaires quelques règles sur l'articulation et la prononciation ; puis les leçons de déclamation s'adjoignent aux leçons de chant. Enfin, aux derniers jours de cette année, Porpora embrasse avec effusion son élève et prononce ces paroles : « Va, mon enfant, tu n'as plus rien à apprendre ; tu es maintenant le premier chanteur de l'Italie et du monde. » L'élève était Caffarelli, qui fut, en effet, le plus admiré des chanteurs de son temps.

**249.** — La corporation des cordiers avait autrefois pour patron l'apôtre saint Paul. Voici la raison qu'en donne un historien.

Saint Paul s'étant mis en route pour Damas avant sa conversion, dans le dessein de combattre les chrétiens, fut arrêté par un violent orage. Une voix céleste lui ordonna de retourner sur ses pas, ce qu'il fit aussitôt. Ainsi les cordiers, qui travaillent à reculons, ont pris pour patron saint Paul au moment de sa conversion. Peut-être pourrait-on

mieux justifier le choix des cordiers en disant que saint Paul était cordier lui-même, du moins un jésuite allemand semble le croire en disant de cet apôtre : *Pellionem egit, funes texuit.*

**250.** — En notre temps où tant d'efforts sont dirigés sur la recherche des moyens d'extermination de plus en plus effroyables, on aime à rapporter les faits suivants, tout à l'honneur de princes qui passent généralement pour avoir fait très peu de cas des multitudes humaines.

Un fameux chimiste de Lucques, nommé Martin Poli, avait découvert une composition explosive dix fois plus destructive que la poudre à canon (qui sait si ce n'était pas déjà une dynamite ou panclastite quelconque?). Il vint en France en 1702 et offrit son secret à Louis XIV. Ce roi, qui aimait les découvertes chimiques, eut la curiosité de voir les effets de cette substance ; il en fit faire l'expérience sous ses yeux. Poli ne manqua pas de faire remarquer au prince les avantages qu'on en pouvait tirer dans une guerre. « Votre procédé est très ingénieux, lui dit le roi; l'expérience en est terrible et surprenante ; mais les moyens de destruction employés à la guerre ne sont déjà que trop violents. Je vous défends de publier cela dans mon royaume; contribuez plutôt à en faire perdre la mémoire. *C'est un service à rendre à l'humanité.* »

Poli promit à Louis XIV de ne divulguer son secret ni en France ni ailleurs, et le monarque reconnaissant lui accorda une récompense considérable.

Sous Louis XV, un Dauphinois, nommé Dupré, avait inventé une espèce de feu grégeois si rapide, si dévorant, qu'une fois allumé quelque part, on ne pouvait ni l'éviter ni l'éteindre. On en avait fait des expériences publiques, dont avaient frémi les militaires, les marins les plus intrépides. Quand il fut bien démontré qu'un seul homme, avec un tel art, pouvait détruire une flotte ou brûler une ville, sans qu'aucun pouvoir humain fût capable d'y apporter le moindre secours, Louis XV défendit à Dupré, sous peine de la vie, de communiquer son secret à personne, et le récompensa très largement pour qu'il se tût. En ce moment cependant la France était dans tous les embarras d'une guerre très ardente avec l'Angleterre, dont les vaisseaux venaient nous braver jusque dans nos ports ; mais l'idée d'humanité l'emporta sur les considérations politiques ; et le procédé de Dupré fut perdu comme celui de Poli.

**251.** — Le port de la barbe par les ecclésiastiques a été l'objet de très longues discussions. On peut citer divers conciles où la barbe des prêtres a été tour à tour préconisée, tolérée, anathématisée, ordonnée. Toujours est-il qu'aux seizième et dix-septième siècles l'accord n'était pas généralement fait sur cette question, et qu'une partie du clergé, notamment parmi les prélats, tenait encore pour le port de la barbe. Henri II, sachant que le clergé de Troyes devait élire son évêque, et désirant que l'élu fût Antonio Carraccioli, qui portait sa barbe, écrivit au clergé du diocèse, que cette barbe aurait pu offusquer :

« Je vous prie de ne pas vous arrêter à cela, mais de l'en tenir exempt, d'autant que nous avons délibéré de l'envoyer prochainement en quelque endroit hors du royaume pour affaires qui nous importent, et où ne voudrions pas qu'il allât sans sa barbe. »

Carraccioli fut élu... avec sa barbe. Il devait plus tard embrasser le calvinisme.

Hucbald, religieux bénédictin, composa un poème à la louange de la calvitie et le dédia au roi Charles le Chauve. Tous les vers de ce poème commençaient par la lettre C, la première du mot *calvus*.

**252.** — En 1660, le Beaujolais et le Mâconnais n'avaient d'autres débouchés que la consommation locale et celle des pays environnants. La culture de la vigne était négligée ; le vin ne se vendait pas. Claude Brosse, qui avait une cave bien garnie, conçut le hardi projet d'aller jusque dans la capitale chercher un débouché à sa récolte. Il mit deux pièces de son meilleur vin sur une charrette, attela à cette charrette les bœufs les plus robustes de son écurie, et se mit en route pour Paris ; le trente-troisième jour de son voyage il y arrivait.

La semaine suivante, la messe du roi, qu'on célébrait au château de Versailles, fut troublée par un curieux incident. Lorsque l'officiant arriva à un moment de la cérémonie durant lequel tous les assistants devaient être à genoux, le roi, promenant son regard sur la foule, remarqua une tête d'homme qui dépassait toutes les autres. Il supposa qu'un des assistants était resté debout. Il ordonna à l'un de ses officiers d'aller faire agenouiller cet irrespectueux personnage. L'officier revint, quelques instants après, annoncer au roi que l'homme qui avait attiré son attention était réellement agenouillé, mais que sa haute taille avait pu causer l'erreur de Sa Majesté. Louis XIV ordonna que cet homme lui fût amené à l'issue de la messe.

Une heure après, on introduisit auprès du roi Claude Brosse, vêtu comme les paysans du Mâconnais, coiffé d'un large feutre et la poitrine couverte d'un grand tablier de peau blanchie, qui descendait jusqu'aux genoux, ne laissant voir que les jambes chaussées de longues guêtres de toile grise.

« Quel motif vous amène à Paris? » lui dit le roi.

Claude Brosse fit un beau salut et répondit, sans se troubler, qu'il arrivait de la Bourgogne avec un char traîné par des bœufs, amenant avec lui deux tonneaux de vin. Ce vin était excellent, et il espérait le vendre à quelque grand seigneur.

Le roi voulut le goûter sur-le-champ. Il le trouva bien supérieur à celui de Suresnes et de Beaugency, qu'on buvait à la cour. Tous les courtisans demandèrent alors à Claude Brosse des vins de Mâcon, et l'intelligent vigneron passa le reste de sa vie à transporter et à vendre à Paris les produits de ses vignobles.

Le commerce des vins de Mâcon était fondé.

**253.** — En finissant une lettre à d'Alembert, Voltaire dit : *Adieu, Monsieur, il y a en France peu de Socrates, et trop d'Anitus et de Mélitus, et surtout trop de sots; mais je veux faire comme Dieu, qui pardonnait à Sodome en faveur de cinq justes.*

Le spirituel écrivain fait ici allusion à la mort du plus célèbre des sages antiques. Les doctrines nouvelles de Socrate, ses vertus, son éloquence, lui avaient fait un grand nombre de disciples dans les familles les plus illustres d'Athènes. Mais l'amertume de ses critiques contre la constitution d'Athènes, ses traits satiriques contre la démocratie, ses liaisons avec les chefs du parti aristocratique, ses railleries, avaient amassé autour de lui bien des haines et des préventions. Ses ennemis commencèrent par susciter contre lui le poète Aristophane, qui le couvrit de ridicule dans ses *Nuées*. L'an 400 avant Jésus-Christ, une accusation fut déposée contre lui par *Mélitus*, poète obscur, et soutenue par *Anitus,* citoyen qui jouissait d'une grande considération et était zélé partisan de la démocratie. Quels que soient les motifs qui ont mis la coupe aux lèvres de l'illustre philosophe, ces noms d'*Anitus* et *Mélitus* n'en sont pas moins restés flétris dans l'histoire, et servent aujourd'hui à désigner ces accusateurs que de vils sentiments de jalousie et de vengeance soulevèrent dans tous les temps contre la vertu et le génie.

**254.** — La place que le chancelier Maupeou, dernier ministre de Louis XV, tient dans l'histoire de notre pays a été, selon les temps et selon les partis, fort diversement appréciée ; mais, en faisant abstraction de tout esprit politique, cet homme d'État représente surtout, dans la plus formelle acception du terme, l'image de l'autorité arbitraire, ridiculisée, bafouée et succombant enfin sous les coups de l'opinion publique.

On sait que l'acte le plus remarquable de son ministère fut la dissolution violente du parlement, qui, bien qu'ayant peut-être mérité plus d'un reproche, eut pour lui toutes les sympathies populaires, du moment où il fut l'objet de la rigueur et des persécutions.

Les conseillers, dépouillés de leurs charges, exilés, se changèrent en autant de martyrs ; et quand le chancelier s'avisa de faire rendre la justice par un semblant de parlement, formé d'hommes choisis par lui un peu partout, le mécontentement, l'indignation, ne connurent plus de bornes, et se manifestèrent par toutes les voies coutumières en pareil cas et en pareil pays : libelles, pamphlets, chansons, caricatures, etc.

Le parlement nouveau, baptisé par ironie du nom du chancelier, fut particulièrement, dans son ensemble et dans la personnalité de la plupart de ses membres, le point de mire de la verve satirique. Ce fut une guerre de tous les instants, une attaque incessante, un feu perpétuel d'épigrammes, d'imputations outrageantes, de cruels persiflages : lutte dont l'honneur de la dernière passe devait revenir à Beaumarchais, avec ses fameux Mémoires sur le rapporteur Goezman.

Pendant la première avait brillé un certain anonyme, que depuis l'on sut être Pidanzat de Mairobert, ancien censeur royal et alors secrétaire du duc de Chartres (plus tard Philippe-Égalité, père du futur roi Louis-Philippe), prince qui avait refusé de siéger dans le parlement Meaupeou, et avait été pour ce fait exilé dans ses terres.

Les satires de Pidanzat paraissaient sous la forme de *Correspondance entre Sorhouet* (un des nouveaux conseillers) *et M. de Maupeou, chancelier de France*, qui plus tard ont été réunies sous le titre de *Meaupeouana*. Une de ces satires, intitulée *les Œufs rouges, ou Sorhouet mourant à M. de Maupeou, chancelier de France*, était accompagnée de trois gravures allégoriques fort curieuses, parmi lesquelles celle dont nous donnons un fac-similé.

Cette estampe représente *la Métamorphose d'Hécube en chienne*

*enragée, poursuivie à coups de pierres par les Thraces;* et voici com-

Fig. 21. — Fac-similé d'une estampe satirique, publiée en 1772, contre le chancelier Maupeou.

ment l'auteur en explique le sens. Le chancelier en simarre, dont la tête est déjà changée en celle d'une chienne, une patte fermée, avec

laquelle il croit encore pouvoir donner des coups de poing; de l'autre, il porte à la gueule la *Lettre à Jacques Vergé* (écrit maladroitement apologétique des actes du chancelier); on lit sur l'adresse ce mot terrible : *Correspondance*. La Vérité lui présente un miroir, pour lui faire voir que sa nouvelle forme ne lui a rien enlevé des *agréments* de son ancienne figure. A ses pieds on voit un ballot ouvert, duquel sortent avec impétuosité les protestations des princes et les diverses parties de la *Correspondance*, qui se changent en pierres. Quelques Français ramassent ces brochures et les jettent à ce vilain dogue. Le fond représente une partie du temple, sur le frontispice duquel est Thémis entourée de nuages, qui ne doivent pas tarder à se dissiper. Sur les marches on voit une foule de spectateurs qui lèvent les mains au ciel, pour rendre grâce de la punition exercée contre Maupeou, et du prochain retour de la justice.

On sait que dès son avènement (1774) Louis XVI rappela l'ancien parlement. Le chancelier fut exilé dans ses terres de Normandie, qu'il ne devait plus quitter, et où il mourut en 1792.

**255.** — En feuilletant l'ancienne *Gazette de France,* nous y trouvons, sous la rubrique de *Varsovie, 13 mai 1667,* la nouvelle que voici :

« Louisa-Marie, fille de Charles de Gonzague, duc de Mantoue, reine de Pologne, décéda ici le 10 de ce mois. Cette princesse, ayant mal passé la nuit du 8 au 9, ne laissa pas de se lever ; mais l'après-dînée, sur les trois heures, elle commença de cracher du sang, avec de fréquentes envies de vomir, ce qui obligea de lui en tirer trois palettes. Ce remède fut continué sur les 8 heures du soir, mais sans aucun soulagement, ayant passé cette nuit plus mal que l'autre, de sorte que ces médecins étaient résolus de lui en tirer encore sur les quatre heures du matin, s'ils n'en eussent été empêchés par la crainte qu'elle mourût pendant la saignée, tant ils la trouvaient faible. En effet, trois quarts d'heure après, elle mourut *sans aucune difficulté* (!!!), mais avec une douleur d'autant plus grande de toute la cour qu'on l'avait crue depuis quelques jours en pleine convalescence. »

*Sans aucune difficulté,* dit le grave journal. Le mot est digne de mémoire.

**256.** — On a déjà vu (n° 114) que l'ancienne police de Venise a laissé de terribles souvenirs. Autre exemple :

Un prince de Craon, se trouvant à Venise au dix-septième siècle, y fut volé d'une somme considérable, et en conçut assez d'humeur pour se croire en droit d'invectiver contre la police vénitienne, qui ne s'occupait, disait-il, qu'à espionner les étrangers, au lieu de veiller à leur sûreté.

Quelques jours après, il quitte la ville pour retourner en France. A moitié du trajet de Venise à la côte, sa gondole s'arrête tout à coup. Il en demande la raison. Ses gondoliers lui répondent qu'il ne leur est plus possible d'avancer, parce qu'un bateau à flamme rouge, qui vient à eux, leur fait signe de mettre en panne.

Le prince se rappelle alors le propos qu'il a tenu et aussi toutes les sombres anecdotes qu'on lui a contées sur la police de Venise. Il se voit au milieu des lagunes entre le ciel et l'eau, sans secours, sans moyens d'échapper, et attend avec anxiété les gens qui sont évidemment à sa poursuite.

Ils arrivent, abordent sa gondole, et le prient de passer dans la leur. Il obéit en faisant de tristes réflexions.

« Monsieur, lui dit gravement un des personnages qui sont dans ce bateau, vous êtes le prince de Craon ? — Oui, Monsieur. — N'avez-vous pas été volé vendredi ? — Oui, Monsieur. — De quelle somme ? — Cinq cents ducats. — Où étaient ces cinq cents ducats ? — Dans une bourse verte. — Avez-vous soupçonné quelqu'un de ce vol ? — Un domestique de place. — Le reconnaîtriez-vous ? — Parfaitement. » Alors l'interlocuteur du prince, écartant avec le pied un méchant manteau, découvre un homme mort tenant à la main une bourse verte, et ajoute : « Justice est faite, Monsieur, voilà votre argent ; reprenez-le, partez, et souvenez-vous qu'on ne remet pas le pied dans un pays où l'on a méconnu la sagesse et la vigilance du gouvernement. »

**257.** — Il fut un temps où, dans le monde des écoles parisiennes, les noms de *galoches*, *galochés* ou *galochiers* constituaient une injure. On appelait ainsi les écoliers externes des divers collèges qui, n'ayant pas le moyen de payer leur pension dans un de ces établissements, allaient tous les jours de chez leurs parents, ou de quelque pauvre logis, à l'école, et portaient des *galoches* pour se défendre du froid en hiver, et de la boue qui, à cette époque où les rues étaient fort mal pavées, abondait à Paris :

Selon Baïf, le mot de *galoche* vient de *gallica*, *gallicæ*, espèce de chaussure dont les Gaulois usaient en temps de pluie.

**258.** — On peut citer d'assez nombreux cas de la transformation inconsciente et souvent barbare que l'usage fait subir à certains noms de lieux, qui non seulement deviennent ainsi méconnaissables, mais encore perdent parfois toute signification rationnelle. Ex. : la rue des *Jeux-Neufs*, devenant la rue des *Jeûneurs;* Saint-André-des-*Arcs* (parce qu'on y fabriquait jadis ces armes), devenant Saint-André-des-*Arts;* Sainte-Marie-l'*Égyptienne*, dont le nom se change en *Gibecienne,* puis en *Jussienne,* etc.

Autre exemple assez curieux.

Chacun sait que l'expression *pays de cocagne* tire son origine de la substance tinctoriale nommée le plus ordinairement *pastel,* mais aussi *guède* et *cocagne.* Les régions de la France méridionale où se cultivait en grand la plante dont le pastel (*Isatis tinctoria*) était extrait, furent nommées pays de *cocagne,* par suite des bénéfices considérables que les populations retiraient facilement de cette culture, et de l'abondance au milieu de laquelle elles vivaient.

A Paris, le pastel recevait plus communément le nom de *guède,* et l'on en faisait un grand commerce à Saint-Denis ; si bien que la place où on le vendait, à de certains jours de la semaine, avait reçu le nom de *marché aux Guèdes.*

« Cette place, — dit J.-B. de Roquefort dans une de ses savantes annotations de l'*Histoire de la vie privée des Français* de Legrand d'Aussy, dont il fit une nouvelle édition en 1816, — cette place est à l'entrée de la ville par la route de Paris ; mais l'écrivain du tableau indicatif des rues, ne comprenant pas ce mot de *Guèdes,* l'a, par une ignorance assez commune dans nos villes et même à Paris, changé en celui de *marché aux Guêtres.* Passant un jour à Saint-Denis, je fus frappé de cette faute grossière, et j'en écrivis aussitôt au maire, qui, sans daigner me répondre, fit substituer à la dénomination ridicule qui existait celle, plus ridicule encore, de *Gueldres,* et maintenant (1815) on lit *place aux Gueldres.* »

**259.** — Jacques Cœur, le célèbre argentier de Charles VII, qui dut une fin misérable aux jalousies que firent naître les richesses dont il faisait pourtant un si noble usage, Jacques Cœur affectionnait beaucoup les adages populaires et les rébus, qui, d'ailleurs, étaient fort de mode à l'époque où il vivait. La magnifique maison qu'il avait fait construire, aujourd'hui l'hôtel de ville de Bourges, témoigne de ce

goût par le grand nombre d'emblèmes *parlants* et de devises qu'on y peut voir.

Parmi les énigmes qui décorent cet édifice, les unes présentent leur signification sous la forme de figures. Beaucoup sont accompagnées de phylactères ou banderoles avec légendes. Outre les *cœurs* faisant allusion au nom du maître, et placés un peu partout, le blason a pour figures trois cœurs d'or avec une fasce d'argent chargée de trois coquilles de sable. — A l'entour, comme supports, des fleurs et des fruits (symboles d'abondance); pour cimier, le mât d'une galère (le commerce); à gauche de l'écu, un fou à la bouche fermée d'un cadenas, tenant une banderole où on lit : *En bouche close n'entre mousche;* à droite, un autre fou ou *sot* de théâtre porte cette légende : *Oyr dire* (écouter) — *faire* — *taire.* Sur une porte conduisant à la salle des festins est un rébus où deux cœurs accolés sont placés entre les mots *A* et *joie,* ce qui doit se lire : *A cœur joie.* Enfin sur le tout domine la grande et fière devise : *A vaillants cœurs* (cœurs figurés) *rien impossible,* etc.

**260.** — Dans un recueil du siècle dernier, nous trouvons cette énigme :

> Sans que je sois un arbrisseau,
> Deux branches forment tout mon être;
> L'art fait de ma tête un fourneau,
> Où le feu meurt au lieu de naître.
> Cependant mon premier devoir
> Est de l'entretenir sans cesse;
> Vesta ne saurait pas avoir
> De plus vigilante prêtresse.
> Sur ma pupille, en certain cas,
> J'opère une cure nouvelle,
> Et, lui mettant le chef à bas,
> Je la rends plus vive et plus belle.
> On ne me voit guère à la cour,
> Mais il est rare, en récompense,
> Que j'aille établir mon séjour
> Sous l'humble toit de l'indigence.
> Enfin, pour parler sans détour,
> De la nuit compagne fidèle,
> Je ne fais rien pendant le jour,
> Ne travaillant qu'à la chandelle.

Ce petit morceau, très gentiment, très ingénieusement tourné, est signé « Blandurel, de Beauvais ». Le mot de l'énigme, qui échappe

naturellement aux lecteurs d'aujourd'hui, mais que nos pères devaient facilement trouver, est *mouchettes*, un mot dont la génération qui suivra la nôtre ne connaîtra plus même le sens.

Le progrès des lumières, en prenant l'expression dans son acception positive, a fait disparaître peu à peu l'usage de cet instrument, que les gens d'un certain âge ont encore vu employer dans leur enfance, et qui, absolument délaissé maintenant, jouait un rôle très important chez nos pères.

Les mouchettes étaient indispensables dans toutes les maisons — et Dieu sait si ces maisons étaient nombreuses, il y a un demi-siècle — où l'on s'éclairait à l'aide de chandelles, dont la mèche devait être fréquemment mouchée par le haut, sous peine de ne donner qu'une triste et fumeuse clarté. D'ailleurs l'invention des mouchettes ne remontait pas à une époque bien éloignée.

On rapporte, par exemple, ce mot de Charles-Quint à un bravache qui disait n'avoir jamais eu peur : « Vous n'avez donc jamais mouché la chandelle avec les doigts, car en ce cas vous auriez eu peur de vous brûler. »

Pendant longtemps, les fonctions de moucheurs de chandelles dans les théâtres furent au nombre des offices très utiles. On disait proverbialement alors d'une personne qui éteignait la chandelle en la mouchant, ou qui commettait au figuré quelque maladresse analogue : « Il ne sera jamais moucheur à l'Opéra. »

Pour saisir toutes les allusions de l'énigme, il faut savoir que, au temps même où l'usage des mouchettes était le plus généralement répandu, on ne les voyait pas chez les gens très riches, qui s'éclairaient aux bougies de cire, dont la mèche très fine se consumait d'elle-même, comme celle de nos bougies de stéarine ; et dans les basses classes de la ville et de la campagne, la chandelle se mouchait le plus souvent avec les doigts. Histoire ancienne que tout cela !

**261.** — « Il y a des bizarreries qu'il faut souffrir bon gré mal gré tant qu'elles durent, — écrivait Vigneul-Marville, vers la fin du dix-septième siècle. — Il semblait, ces années dernières, que tout le monde fût menacé d'apoplexie. Chacun portait sur soi sa bouteille d'eau de la reine de Hongrie. On en prenait à toute heure, pour prévenir un mal dont on ne sentait pas les moindres approches. Mais après tout la mode en est passée, il a fallu céder au tabac. On ne songe plus qu'à

se purger le cerveau, et le tabac n'y est guère propre... Qui ne rirait de cette tyrannie sur tous les nez de France, que l'on assujettit à se charger constamment d'une poussière dangereuse par sa quantité et inutile par sa qualité... Mais il n'est pas encore temps d'en rire, ce mal n'est pas guéri. (Voir le n° 61.)

« Dans le dernier siècle, où l'on avait le goût délicat, on ne croyait pas pouvoir vivre sans dragées. Il n'était fils de bonne mère qui n'eût son *dragier* ou *drageoir;* et il est rapporté dans l'histoire du duc de Guise que, quand il fut tué à Blois, il avait son *dragier* à la main. Alors les anis de Verdun devinrent si fort à la mode, on les croyait si salutaires, qu'on en servait sur toutes les tables à la fin du repas. Les écorces de citrons, d'oranges, et les autres confitures ont eu leur temps, selon de certaines maladies qu'on supposait régner alors, et que l'on faisait naître effectivement à force de manger des sucreries, douceurs fatales à la santé.

« Au commencement du siècle présent (dix-septième), nos marchands, faisant grand trafic d'ambre et de corail, eurent l'adresse, pour débiter leur marchandise, de faire courir le bruit que le corail, vu sa couleur rouge, arrêtait le sang, et que l'ambre attirait les mauvaises humeurs comme il attire la paille. Aussitôt chacun s'en fournit. On ne vit plus que colliers et bracelets d'ambre et de corail, et, comme la mode a ses dévotions, il s'en fit aussi des chapelets, chaque dévote demandant la santé au Ciel les armes à la main...

« Les Espagnols ont encore la dévote coutume de rouler le chapelet entre leurs doigts à table, à la promenade, au jeu, etc. Ils disent que c'est une contenance, et que, sans certains secours, on ne saurait souvent quelle posture tenir. C'est sans doute par la même raison de contenance que toutes les personnes de quelque importance, en Espagne et à Venise, portent des lunettes sur le nez. Autre folie, qui a sa source dans l'orgueil de vouloir affecter des airs de profonde sagesse, et de considérer toutes choses de fort près, comme les vieillards et les personnes qui ont usé leurs yeux à force de lectures ou études appliquantes. La dernière reine que la France a donnée à l'Espagne, se voyant entourée de tous ces gens à lunettes, qui l'épluchaient depuis la tête jusqu'aux pieds, dit plaisamment à un gentilhomme français : « Je pense que ces messieurs me prennent pour une vieille chro-
« nique, dont ils veulent déchiffrer jusqu'aux points et aux virgules. »

« Et d'ailleurs que s'est-il passé chez nous dernièrement?... A la

cour, un savant qui avait la vue basse se servait d'un *monocule* (on dit aujourd'hui *monocle*). En moins de rien, cet instrument ayant paru singulier, non seulement toute la cour, mais toute la ville et même la campagne furent remplis de *monocules*. Il ne se trouvait presque point, je ne dis pas d'évêque ni d'abbé, mais de petit curé de village qui voulût dire son bréviaire ni chanter au lutrin sans ce secours. Cela faisait croire aux paroissiens que M. le curé non seulement savait le latin, mais qu'il y entendait finesse, puisqu'il le lisait avec une machine. On disait de nos abbés : « Grand Dieu ! qu'ils « sont savants ! Les pauvres gens ont perdu les yeux à force d'étu- « dier. »

« Cette maladie a duré plusieurs années ; mais, grâce à notre inconstance, tant d'aveugles volontaires ont recouvré la vue sans remède et sans miracle. »

**262.** — Un édifice des boulevards parisiens porte le nom de *pavillon de Hanovre*, qui lui fut donné dans les circonstances suivantes :

Le duc de Richelieu fit commencer cette construction en 1757, au retour de la campagne qui s'était terminée par la convention de Clester-Seven, laissant tout le pays de Brunswick et de Hanovre à la disposition de l'armée que le duc commandait. Celui-ci, regardant sa tâche comme finie, bien qu'il eût dû appuyer les opérations qui se continuaient, ne s'occupa plus que de piller et rançonner le pays conquis : il en retira, dit l'historien Duclos, « par toutes sortes d'exactions, des sommes énormes. Ses soldats, excités par l'exemple et enhardis par l'impunité, pillaient sans relâche, et ne nommaient d'ailleurs leur général que le *Père la Maraude*. » Aussi, en voyant le luxe de la construction élevée par ordre du duc, l'opinion publique l'appela le *pavillon de Hanovre*, par allusion aux dépouilles que l'indélicat guerrier avait rapportées, et qui étaient regardées moins comme le fruit de ses victoires que de ses rapines et de ses injustices.

**263.** — *Séquelle* est un nom collectif, qui d'ordinaire s'applique avec une intention ironique à une suite de personnes attachées à quelqu'un ou à un parti. Cette expression, dérivée du latin *sequi* (suivre), vient du nom que dans quelques provinces on donnait à une espèce de dîme, que le curé d'une paroisse percevait hors des terres de sa dîmerie, en vertu du droit, qui lui était traditionnellement reconnu,

de *suivre* en quelque sorte, pour lui réclamer l'impôt naturel, le paroissien qui allait travailler sur un territoire étranger.

**264.** — *Domine, in manus tuas commendo spiritum meum.* Ces paroles, que Jésus-Christ prononça en expirant sur la croix, d'après l'évangéliste saint Luc, furent les dernières de Christophe Colomb,

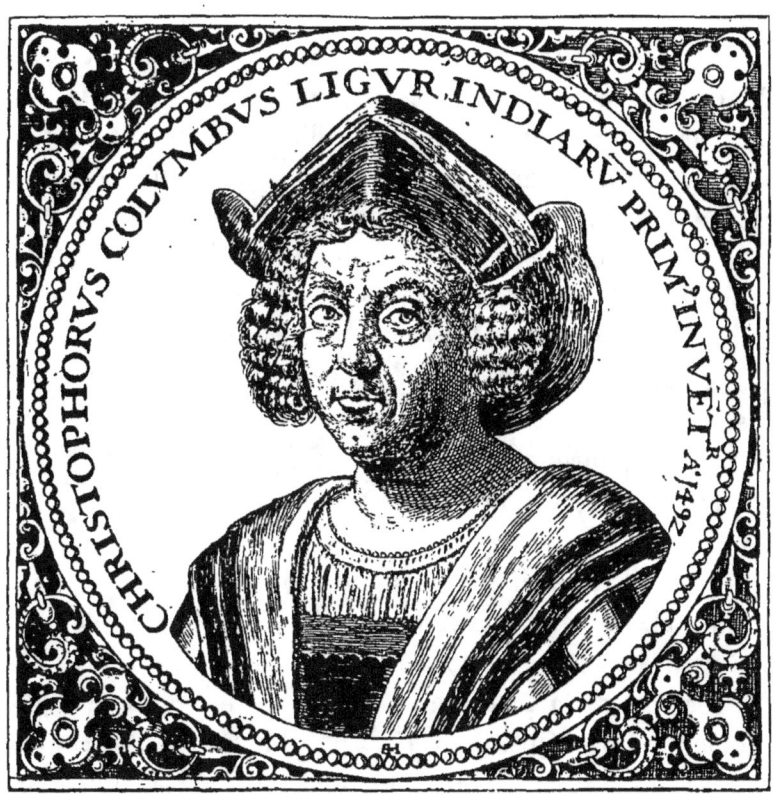

Fig. 22. — Christophe Colomb, fac-similé d'un portrait publié par Th. de Bry, au seizième siècle.

quand il mourut le 20 mai 1506, dans la tristesse et l'abandon. Le portrait que nous reproduisons est le fac-similé de celui que Théodore de Bry, célèbre graveur du seizième siècle, publia dans sa grande collection des Voyages, d'après un tableau que, dit-il, avaient fait peindre les rois d'Espagne (Ferdinand et Isabelle) avant le départ de Colomb, pour que, s'il lui arrivait malheur, les traits de l'aventureux navigateur ne fussent pas perdus.

**265.** — Bicoque était, Bicoque est peut-être encore une petite

ville de Lombardie, que François Ier, au cours de sa campagne du Milanais, trouva sur son chemin. Cette petite ville, quoique mal organisée, mal fortifiée et nantie d'une pauvre garnison, ayant voulu s'opposer au passage du roi de France, fut prise par lui sans la moindre difficulté : ce qui fit donner le nom de *bicoque* aux villes faibles et aux maisons mal en ordre.

**266.** — La génération qui a précédé la nôtre devait trouver toute naturelle l'expression *blouser* ou *se blouser*. C'est qu'alors les billards portaient encore à chaque coin et au milieu de leurs deux plus longues bandes, des trous appelés *blouses*, où les joueurs s'évertuaient à pousser la bille de leurs partenaires, en tâchant de ne pas y laisser choir leur propre bille, parce que la chute dans la *blouse* faisait perdre des points au joueur dont la bille était *blousée*. Les blouses ayant été supprimées, depuis que le jeu du billard consiste exclusivement en l'art des carambolages, le sens du verbe *blouser* a perdu son explication usuelle.

Reste à savoir pourquoi les trous du billard avaient reçu le nom du vêtement populaire que chacun connaît.

**267.** — Alfred, surnommé le Grand, roi et conquérant de l'Angleterre, divisait les vingt-quatre heures du jour en trois parties égales : l'une pour les exercices de piété, l'autre pour le sommeil, la lecture et la récréation, la troisième pour les affaires de son royaume. Mais comme, de son temps, il n'y avait pas d'horloges, il faisait brûler des cierges qui duraient quatre heures. Les chapelains venaient l'avertir lorsque le cierge était consumé; et il divisait ainsi par des cierges de quatre heures les douze heures du jour et de la nuit.

**268.** — Noys, fameux jurisconsulte sous le règne de Charles Ier, qui le fit son avocat général, était l'homme le plus doux du monde. Il avait un fils unique, qui joignait à beaucoup de vices celui d'être un vrai dissipateur. Cet esprit d'imprévoyance chez un fils qu'il chérissait et qu'il n'avait pas le courage de réprimander, causait à Noys les plus cuisants chagrins. Se voyant sur le point de mourir, il fit ses dispositions testamentaires, dont un des articles portait : « Pour le reste de mon bien, je le laisse à mon fils, que j'institue mon principal héritier et l'exécuteur de ma dernière volonté. Je le lui laisse afin qu'il

le dissipe à sa fantaisie. Tel est mon dessein en le lui donnant, et je n'attends point autre chose de lui. »

Quand le fils eut connaissance de cette clause, un généreux dépit et quelques réflexions sur les bontés d'un père dont il se sentait si peu digne, firent tout à coup, d'un franc étourdi, un sage administrateur de sa fortune.

Ce changement de conduite donna lieu à l'épitaphe suivante, qui fut gravée sur la tombe de Noys :

> Dans ce tombeau repose un père
> Qui fit bien d'être peu sévère.

**269.** — Le poète Chapelle, grand buveur, était naturellement gai ; mais quand il avait bu plus que de raison, il devenait, au contraire de beaucoup d'autres, sérieux à l'extrême.

Il se trouvait un soir à souper en tête-à-tête avec un maréchal de France, qui était de complexion à peu près semblable. Le vin leur ayant rappelé par degrés diverses idées morales, il en vinrent à disserter sur les malheurs attachés à l'âme humaine, et peu à peu ils en vinrent à envier le sort des martyrs.

« Quelques moments de souffrance leur valent le ciel, dit Chapelle. Oui, allons donc en Turquie prêcher la foi. Nous serons conduits devant un pacha, je lui répondrai comme il convient, vous répondrez comme moi. On m'empalera, vous serez empalé ; et nous voilà devenus de saints martyrs.

— Comment ! reprend le maréchal, c'est bien à vous, malotru compagnon, à me donner l'exemple du courage ! C'est moi qui parlerai le premier au pacha, c'est moi qui serai le premier empalé ; oui, moi maréchal de France, moi duc et pair.

— Eh ! répliqua Chapelle, quand il s'agit de montrer sa foi, je me moque bien du maréchal de France et du duc et pair. »

Le maréchal lui lance son assiette à la tête. Chapelle se jette sur le maréchal. Ils renversent table, buffet, sièges. On accourt au bruit, on les sépare avec peine, et ce n'est qu'avec de grandes difficultés qu'on parvient à les résoudre d'aller se coucher chacun de leur côté, en attendant l'heure du martyre.

**270.** — On sait que Gustave Vasa, pour arriver à la couronne de Suède, provoqua l'insurrection des paysans de la Dalécarlie contre

Christian II, qui l'avait emprisonné et qu'il détrôna. Depuis plus d'un an, ce prince, échappé de sa prison et fugitif, parcourait les montagnes en excitant les montagnards à la révolte. Quoique prévenus par sa bonne mine, par la noblesse de ses traits, par sa haute taille, les Dalécarliens hésitaient à le suivre, lorsqu'un jour, où il avait harangué avec beaucoup d'énergie une foule de gens, les anciens de la contrée remarquèrent que le vent du nord s'était élevé pendant qu'il parlait. Ce coup de vent leur parut un signe certain de la protection du Ciel, et ils y virent un ordre de s'armer. Aussitôt fut décidée l'insurrection qui ne tarda pas à triompher. C'est donc en réalité au vent du nord que Gustave Vasa dut de devenir roi de Suède.

271. — C'était au moment où l'on commençait à s'engouer si fort de la musique italienne que les œuvres des meilleurs, des plus célèbres compositeurs français, devenaient peu à peu l'objet du plus profond mépris. Méhul, le musicien, et Hoffmann, l'écrivain, imaginèrent une mystification qui réussit au delà de leurs espérances.

Hoffmann ayant imaginé un livret à peu près dépourvu de sens commun, intitulé *l'Irato,* Méhul en fit la musique. Et la pièce fut mise en répétition, comme une sorte de *pastiche* composé, disait-on, de morceaux empruntés aux plus nouveaux et brillants chefs-d'œuvre d'Italie. L'ouvrage fut répété en cachette ; et, malgré le nombre des acteurs et des musiciens qui prirent part aux répétitions, le secret de l'anonyme fut gardé jusqu'au jour de la première représentation.

L'ouverture fut suivie d'applaudissements ; mais ce fut bien autre chose après chacun des morceaux exécutés par Ellevion, Martin et l'élite des chanteurs que possédait alors l'Opéra-Comique. On trépignait de joie ; et comme la nombreuse chambrée était composée en partie de fanatiques de la musique italienne, on peut juger si les élans de leur satisfaction furent bruyants et tumultueux. L'un avait entendu ce duo à Naples, et il était de Fioravanti ; un autre, ce morceau d'ensemble à la Scala, dans une œuvre de Cimarosa, et ainsi de suite.

Enfin, la pièce achevée, quel ne fut pas l'ébahissement de ce public, quand Elleviou vint annoncer que la musique de l'*Irato* était de Méhul, qui, l'on doit le noter, s'était, autant que possible, attaché à faire en ce cas de la musique française.

272. — L'usage des exécutions en effigie était jadis à peu près

général. Il nous venait des Grecs, chez lesquels on faisait communément le procès aux absents. S'ils étaient condamnés, — comme nous disons aujourd'hui, par contumace, — on suppliciait leur image, ou bien on écrivait leurs noms, avec la sentence, sur des colonnes dressées dans la place publique.

On cite à ce propos le fait dérisoire du roi de Castille Pierre, dit le Cruel, qui, voulant se faire passer pour juste, et montrer qu'il était passible des mêmes peines que ses sujets, livra un jour son effigie à la justice, pour qu'on lui coupât la tête en expiation d'un meurtre qu'il avait commis dans un moment de colère. Il ordonna même que cette *terrible* exécution eût lieu devant son palais, afin qu'il pût y assister, — spectacle qui, naturellement, dut lui procurer une distraction assez originale.

Henry Estienne, le célèbre imprimeur, poursuivi pour son *Apologie d'Hérodote,* qui contenait de violentes attaques contre l'Église romaine, prit la fuite et dut errer assez longtemps sans trouver un asile sûr. Il fut condamné à être brûlé en effigie. Depuis, ayant connu la date du jour où cette sentence avait été exécutée, et se rappelant qu'au même moment il vagabondait en plein hiver, il disait en plaisantant :

« Je n'ai jamais eu si froid que le jour où je fus brûlé. »

**273.** — Il arrivait quelquefois à Rome que sur le théâtre un acteur parlait pendant qu'un autre faisait les gestes accompagnant ses paroles. Ce singulier mode d'exécution dramatique venait de ce que chez les Romains les spectateurs, en criant *bis* (coutume passée chez nous), faisaient répéter les morceaux qui leur avaient plu. Il arriva qu'un jour on fit tant de fois répéter l'acteur Livius Andronicus, qu'épuisé, enroué, il fit parler un esclave à sa place, tandis qu'il faisait les gestes expressifs. Il s'acquitta même si bien de cette partie du rôle que ce fut, dit-on, ce qui donna lieu à la création de l'art de la pantomime, qui bientôt fit fureur, et fut poussé par certains acteurs à une véritable perfection.

**274.** — D'où viennent les mots *épices, épiceries ?*

— Nos pères, dit Legrand d'Aussy dans son *Histoire de la vie privée des Français,* avaient une véritable passion pour les assaisonnements forts. Ce goût, au reste, n'était point encore un penchant déréglé de la nature, mais un principe d'hygiène, un système réfléchi. Accoutumés

à des nourritures très substantielles, qu'ils consommaient d'ailleurs avec l'appétit que donne l'habitude des grands exercices physiques, ils croyaient que leur estomac avait besoin d'être aidé dans ses fonctions par des stimulants, qui lui donnassent du ton : d'après ces idées, non seulement ils firent entrer beaucoup d'aromates dans leur nourriture, mais ils imaginèrent même d'employer le sucre pour les confire ou les envelopper, et de les manger ainsi, soit au dessert comme digestif, soit dans la journée comme corroborants. *Après les viandes, disent* les Triomphes de la noble Dame, *on sert chez les riches, pour faire la digestion, de l'anis, du fenouil et de la coriandre confits au sucre.* Il y eut des dragées faites avec de la coriandre et du genièvre, qu'on appelait *dragées de Saint-Roch,* parce qu'on les croyait propres à préserver du mauvais air et de la peste. Quant au peuple, à qui ses facultés ne permettaient pas ces superfluités très coûteuses, vu le prix très élevé du sucre et des épices fines apportées d'Orient, il mangeait les épices indigènes sans aucune préparation.

Ce sont ces aromates confits que l'on nomma proprement *épices*, et dont le nom se trouve si souvent répété dans nos anciennes histoires. Ce sont eux qui formaient presque exclusivement les desserts, car les fruits, réputés froids, se mangeaient au commencement du repas. On servait les épices avec différentes sortes de vins artificiels, seules liqueurs alors connues. De là cette commune façon de parler : *après le vin et les épices,* pour dire *après la table.*

Les sucreries ont été longtemps comprises sous le nom d'*épices*, ou mieux *espices,* expression dont au premier coup d'œil il est assez difficile d'apercevoir l'origine. Dans la basse latinité on se servait du mot *species* pour désigner les différentes *espèces* de fruits que produit la terre. Dans Grégoire de Tours, notre plus ancien historien, par exemple, il signifie du blé, du vin, de l'huile. Cependant, quand on parla d'aromates, on distingua ceux-ci par l'épithète *aromatiques,* qu'on ajouta au mot *species*. Par la suite, l'expression latine ayant passé dans la langue française, ces dernières productions devinrent *espices aromatiques,* puis, par abréviation, on ne dit plus qu'*espices,* et enfin *épices* et *épiceries.*

Quoique les épices orientales fussent connues en Occident bien avant les croisades, elles ne commencèrent cependant à y devenir un peu communes qu'après que ces expéditions eurent fait naître et affermi le commerce des Occidentaux avec le Levant. Malgré ce

débouché nouveau, les frais que les épiceries exigeaient pour être transportées de l'Inde dans la Méditerranée étaient tels qu'elles furent toujours énormément chères. Mais cette cherté même, la sorte d'estime qu'on attache d'ordinaire à ce qui est rare, et qui vient de loin, leur odeur agréable, la saveur, les vertus hygiéniques qu'elles ajoutaient aux boissons et aux aliments, leur donnèrent un prix infini. Chez nos poètes du moyen âge on voit souvent les mots de cannelle, de muscade, de girofle et de gingembre. Veulent-ils donner l'idée d'un parfum exquis, ils le comparent aux épices. Veulent-ils peindre un jardin merveilleux, un séjour des fées, ils y plantent les arbres qui produisent ces aromates précieux.

Nous pouvons noter ici que l'idée de trouver et conquérir *le pays des épices* entra largement en compte dans les espérances de Christophe Colomb, quand il projeta ses découvertes. D'après l'estime qu'on faisait des épices, l'on ne saurait être surpris qu'elles aient été regardées comme constituant un présent très honorable. Aussi était-ce un de ceux que les corps municipaux croyaient pouvoir offrir aux personnes de la plus haute distinction dans les cérémonies d'éclat, aux gouverneurs des provinces, aux rois mêmes, quand ils faisaient leur entrée dans les villes. Ce don était encore fort usité à la fin du dix-septième siècle.

A la nouvelle année, aux mariages, aux fêtes des parents, on donnait des *épices*, et les boîtes de dragées ou de confitures sèches que l'on distribue encore à propos des baptêmes et, en de certaines régions, à propos des fiançailles, sont un vestige de l'ancienne coutume.

Quand on avait gagné un procès, on allait par reconnaissance offrir des *épices* à ses juges. Ceux-ci, quoique les ordonnances royales eussent réglé que la justice serait absolument gratuite, se crurent permis de les accepter, parce que, en effet, un présent aussi modique n'était pas fait pour alarmer la probité. Bientôt cependant l'avarice et la cupidité changèrent en abus vénal ce tribut de gratitude. Saint Louis décréta que les juges ne pourraient recevoir dans la semaine plus de dix sous en *espices*. Philippe le Bel leur défendit d'en accepter plus qu'ils ne pourraient en consommer journellement dans leur ménage. Mais le pli était pris, la coutume était établie. Au lieu de ces paquets de bonbons, dont la multiplicité embarrassait et dont on ne pouvait se défaire qu'avec perte, les magistrats trouvèrent plus commode d'accepter de l'argent. Pendant quelque temps il leur fallut une per-

mission particulière pour être autorisés à cette nouveauté. Aussi voyons-nous alors les plaideurs qui avaient gagné leur procès présenter requête au parlement pour demander à gratifier leurs juges d'un présent.

Lorsqu'ils furent accoutumés à cette forme de rétribution, les juges oublièrent qu'en principe elles avaient été libres; ils en vinrent à penser qu'elles leur étaient dues, et en 1402 un arrêt intervint qui les déclara telles. Les plaideurs, de leur côté, au lieu d'attendre l'issue du procès pour payer les *espices,* ne craignirent pas de les présenter d'avance à des juges, qui les acceptèrent sans aucun scrupule. Et les juges ne tardèrent pas à transformer en tradition normale cette nouvelle coutume; de là cette formule si célèbre, qu'on lit en marge des rôles sur les anciens registres du parlement : *non deliberetur donec solvantur species* (il ne sera pas délibéré avant que les *épices* aient été payées). Jusqu'à la Révolution, d'ailleurs, les honoraires des juges ont conservé le nom d'épices.

**275.** — Vers le milieu du dix-septième siècle, en 1746, le joug que l'Espagne faisait d'ordinaire peser sur les Napolitains était devenu absolument insupportable, sous la vice-royauté d'un duc d'Arcos, qui ne semblait préoccupé que d'édicter les mesures les plus vexatoires et de frapper des impôts les plus lourds les choses les plus indispensables. Une taxe ayant été mise par lui sur les fruits et les légumes, principale nourriture des pauvres gens en été, un grand mécontentement agitait le populaire, qui n'attendait qu'une occasion pour se révolter. Le signal lui fut donné par un pauvre pêcheur, un jeune homme nommé Thomas Aniello, ou par abréviation Masaniello, qui, sommé de payer la taxe pour des fruits qu'il emportait du marché dans une corbeille, repoussa violemment l'employé du fisc et appela à son aide le peuple, qui, après avoir saccagé et incendié les bureaux de perception, porta en triomphe Masaniello et, le plaçant sur un trône improvisé, le déclara chef suprême ou roi de la ville de Naples.

Tout s'émeut, tout s'arme. Masaniello le pêcheur se voit bientôt obéi par une multitude, à laquelle la milice espagnole n'ose résister. Le vice-roi lui-même, cédant à la force des événements, négocie avec le monarque improvisé et reconnaît son autorité. Masaniello, après les premiers instants de joyeux et généreux triomphe, n'use bientôt plus de son pouvoir que pour donner les ordres les plus cruels. On

incendie, on tue, on exerce partout le pillage et la vengeance. Ses partisans eux-mêmes sont d'autant mieux effrayés que sa tyrannie s'exerce contre plusieurs d'entre eux, ce qui s'explique enfin quand ils

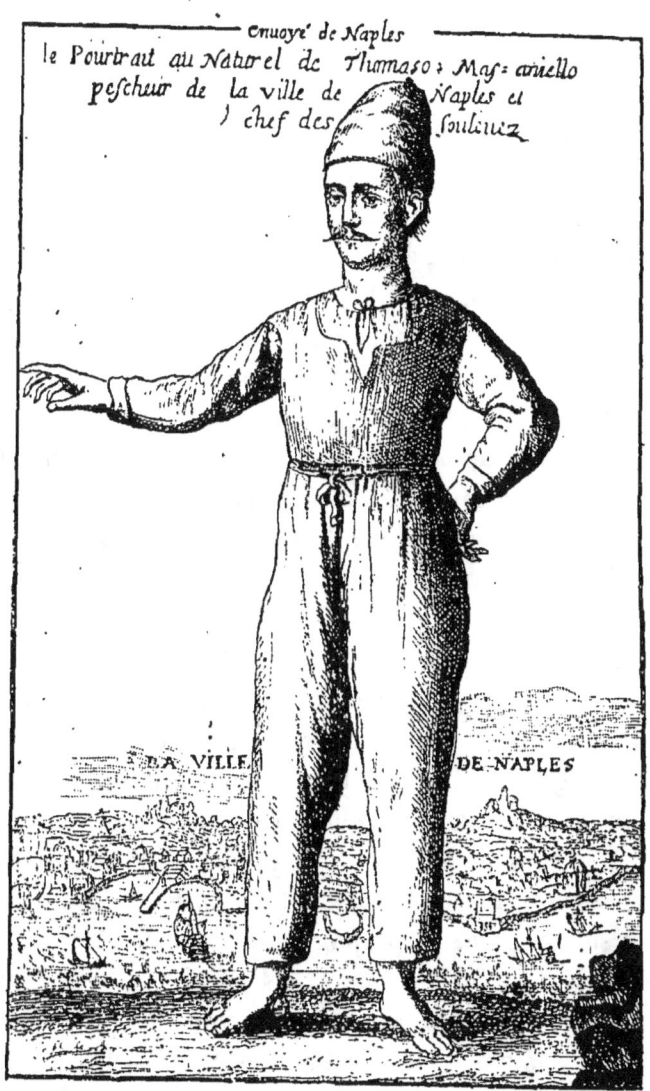

Fig. 23. — Fac-similé d'une gravure publiée à Paris en 1647.

le voient tout à coup parcourir les rues en brandissant une épée, dont il frappe en aveugle sur tous ceux qu'il rencontre, puis, après ces signes évidents de démence furieuse, se réfugier dans sa demeure, où, saisi d'une profonde mélancolie, il se cache à tous les yeux. Le duc d'Arcos n'a pas de peine alors à exciter l'indignation publique contre

le malheureux, qui, repris d'un accès de fureur, est tué à coups de fusil par un groupe d'hommes; et la multitude traîne son cadavre dans les rues. La royauté de Masaniello avait duré dix jours. Peu à près cependant, ce même peuple qui l'a mis à mort et qui a insulté sa dépouille, fait à Masaniello de magnifiques funérailles.

Cet épisode étrange de l'histoire de Naples, qui causa une grande émotion chez les contemporains, est devenu populaire chez nous depuis qu'il a servi de sujet à deux compositions lyriques, qui l'une et l'autre eurent un grand succès dans leur nouveauté et sont restées célèbres : *Masaniello,* opéra de Caraffa, et la *Muette de Portici* d'Auber. Nous reproduisons en fac-similé une gravure qui se vendait dans les rues de Paris à la fin de l'année 1647. Cet événement attirait d'autant mieux l'attention que, la France étant alors en guerre avec l'Espagne, ce n'était pas sans un certain sentiment de satisfaction que l'on voyait dans notre pays une des principales possessions espagnoles livrée à des agitations, qui continuèrent longtemps après la mort de Masaniello, et qui furent même sur le point d'enlever à la couronne d'Espagne cette partie de son domaine.

**276.** — Exemples des moyens de transport chez nos pères. En 1561, Gilles le Maître, premier président du parlement de Paris, stipulait dans le bail qu'il passait avec les fermiers de sa terre près de Paris, « qu'aux quatre bonnes fêtes de l'année et au temps des vendanges, ils lui amèneraient une charrette couverte et de la paille fraîche dedans, pour asseoir sa femme et sa fille, et qu'ils lui amèneraient aussi un âne ou une ânesse pour monture de leur fille de chambre. Il allait devant sur sa mule, accompagné de son clerc à pied. »

On lit dans le *Journal de Paris* du 15 mai 1782 : « Le public est averti qu'à dater du 20 de ce mois, la voiture de Vincennes, qui ne partait qu'une fois par jour de Paris et de Vincennes, partira deux fois par jour de chacun de ces endroits, savoir : de Paris à dix heures du matin et à cinq heures du soir. La voiture se prendra à Vincennes au lieu accoutumé; à Paris chez le sieur Gibé, limonadier, à la porte Saint-Antoine, où l'on pourra retenir des places. »

**277.** — Chacun sait qu'aux années qui suivirent la terrible période révolutionnaire, époque où le style avait affecté en même temps soit la rudesse triviale, soit la plus pompeuse solennité, l'esprit d'extrême

réaction avait mis à la mode une sorte de jargon efféminé dont le principal caractère consistait notamment dans la suppression des *r*. C'est ce qu'on appela la langue des *Incroyables,* ou plutôt des *Incoyables,* puisqu'une consonne trop dure ne pouvait alors figurer dans un mot quelconque. On sait cela, mais on a généralement oublié qu'au siècle précédent la *préciosité,* qui fit tant parler d'elle et à laquelle Molière porta les premiers coups, ne dut pas se borner à l'enflure et à la prétention dans la construction des phrases. Quelque chose de ce style affecté avait dû passer dans le langage proprement dit, c'est-à-dire dans l'articulation même des phrases, que précieux et précieuses alambiquaient à qui mieux mieux. Assurément Cathos, Madelon et le marquis de Mascarille, qui tortillaient si mièvrement la période, devaient avoir une prononciation particulière correspondant à la forme de leur phraséologie. Un contemporain de Molière, le comédien Poisson, qui a laissé quelques comédies assez insignifiantes comme conception première et comme mérite littéraire, mais très curieuses comme reflets des mœurs de l'époque, avait placé dans une de ses pièces intitulée *l'Après-soupé des auberges,* une certaine vicomtesse provinciale qui, voulant affecter en l'exagérant, bien entendu, le parler précieux, nous offre un témoignage du caractère que pouvait avoir ce langage, qui, dans la pièce imprimée, est orthographié comme il doit être prononcé. Les modifications de ce parler — le parler *gueas,* c'est-à-dire *gras* — portent sur l'*r* qui se change en *l,* sur le *j* qui se change en *z,* sur le *c* dur et le *q* qui deviennent *t,* sur le *ch* qui devient *s* ou *c* doux, etc. En entrant, la vicomtesse dit à une autre femme :

> Vous nous avez tités, ma sèle, sans lien dile
> (Vous nous avez quittés, ma chère, sans rien dire).
> Me fais-ze entendle au moins, et mon gueasséiement
> Ne m'oblize-t-il point d'avoil un tlucement ?
> Teltes (quelques) uns de mes mots vous essapent, ze daze (gage).

Et comme la dame lui assure que les gens de goût s'appliquent à parler comme elle :

> Et il bien vlai, ma sèle ? ah ! te les zens sont fous
> De tloile (croire) t'ils poullont applendle ce landaze !
> Ze dois à la natule un si gland avantaze.
> Elles ont beau tassel (tâcher), elles n'applendlont pas.
> Z'étais zeune, folzeune et pallais dézà gueas.
> Ze me souviens touzoul te z'étais dans un toce (coche) ;
> Z'allais, ze pense, à Toul (Tours) et levenais de Loce (Loches),

Z'appelais un tocé (cocher) : Tocé! tocé! tocé!
Et zamais ce tocé ne voulut applocé (approcher).

Or, comme elle est fort *enlhumée,* elle louzit (rougit), dit-elle, de toussé si glosièlement (grossièrement). « Z'ai si mal à la dolze (gorge) te ze ne sais t'y faile (qu'y faire).

Z'ai la dolze le soil tazi (quasi) toute étolcée (écorchée) ;
Z'aime la soupe aux soux avecque des pizons,
Ze m'en clève (crève) le soil (soir) tant ze les tlouve bons :
On dit t'assulément (qu'assurément) c'est cela ti m'enhume.

Sur quoi une servante se récrie :

Eh! que ne dites-vous des choux et des pigeons?

Alors la précieuse :

La sotte me fait lile (rire),
Mais puiste ze ne puis enfin tant (quand) nous pallons
Plononcel tomme vous des *choux* et des *pigeons.*

Et Dieu sait si l'on rit de l'avoir poussée à la prononciation ordinaire.

Ce type, évidemment chargé, nous donne une idée intéressante des originaux dont il était la copie, et nous apprend en outre que les *Incoyables* du Directoire n'eurent pas dans leur façon de parler le mérite de l'invention.

**278.** — Pourquoi la *pivoine* fut-elle jadis appelée *rose de la Pentecôte ?*

— Parce que le jour de la Pentecôte, lors de l'office solennel de cette grande fête chrétienne, on avait autrefois coutume de faire tomber de la voûte des églises les larges pétales rouges de la pivoine, pour rappeler les langues de feu qui, selon le texte de l'Évangile, s'arrêtèrent sur les apôtres pour leur communiquer le Saint-Esprit.

Chez les anciens, d'ailleurs, la pivoine était réputée comme possédant des propriétés merveilleuses. Les poètes ont supposé qu'elle devait son nom (en latin *peonia,* du grec *paióniæs,* propre à guérir) à Péon, médecin fameux, qui employa cette plante pour guérir Mars blessé par Diomède, et Pluton blessé par Hercule. Galien fait le plus grand éloge de cette plante, au point de vue purement médicinal ; et l'imagination, égarée par le christianisme, attribuait à l'emploi de la pivoine des effets miraculeux. Avec elle, disait-on, il était possible de conjurer les tempêtes, de dissiper les enchantements, de chasser

l'esprit malin!... Elle était surtout souveraine pour toutes les maladies nerveuses, pour les convulsions, la paralysie, l'épilepsie. A vrai dire, cette plante devait être cueillie dans des conditions particulières, à de certaines heures de la nuit, en évitant d'être aperçu par le pivert, etc. Déchue de toutes ces qualités extraordinaires, la pivoine, absolument inusitée en médecine, n'est aujourd'hui qu'une des plus belles fleurs de nos jardins.

**279.** — Vers 1826, il fut grand bruit du testament d'un avocat de Colmar, qui léguait à l'hôpital des fous la somme de soixante-quatorze mille francs. « J'ai gagné, disait le testateur, cette somme avec ceux qui passent leur vie à plaider : ce n'est donc qu'une restitution. »

Le 5 mars 1805, mourait à Londres un riche gentilhomme, lord Borkey, qui, par son testament, laissait vingt-cinq livres sterling de rente à quatre de ses chiens. Lord Borkey avait un attachement excessif pour la race canine, et quand on lui représentait qu'une partie des sommes qu'il dépensait pour eux serait mieux employée au soulagement de ses semblables, il répondait : « Des hommes ont attenté à mes jours ; des chiens fidèles me les ont conservés. » En effet, dans un voyage qu'il fit en Italie, lord Borkey, attaqué par des brigands, avait dû son salut à un chien qui était avec lui. Les quatre chiens auxquels il léguait une pension alimentaire descendaient de celui qui lui avait sauvé la vie.

Sentant sa fin approcher, il fit placer sur des fauteuils, aux deux côtés de son lit, ses quatre chiens, reçut leurs caresses, les leur rendit de sa main défaillante, et mourut littéralement entre leurs pattes. Il avait du reste ordonné, en outre, que les bustes de ces quatre chiens, nés de son sauveur, fussent sculptés aux quatre coins de son tombeau.

Un seigneur de la maison du Châtelet, mort en 1280, ordonna par testament de creuser son tombeau dans un des piliers de l'église de Neufchâteau et que son corps y fût placé debout, afin que « les roturiers ne lui marchassent point sur le ventre ».

**280.** — *Bambochade,* dit un auteur du siècle dernier, est le nom qu'on donne à certains tableaux représentant des scènes grotesques ou triviales (notamment les compositions des peintres flamands). On les a appelés ainsi de leur premier auteur, Pierre de Laer, que la petitesse de sa taille fit nommer *Bamboccio,* qui signifie *petit,* par

les Italiens, chez lesquels il voyagea. Louis XIV n'aimait pas les *bambochades* (où l'on comprenait alors des œuvres comme celles des Téniers). La première fois qu'on lui présenta des ouvrages de ce genre : « Qu'on m'ôte ces magots, » dit-il.

281. — Les Anglais ont un saint légendaire, dont l'influence météorologique est analogue à celle que la vieille croyance attribue chez nous à saint Médard : saint Swithin, dont la fête tombe le 18 juillet, et qui dans les anciens almanachs avait pour emblème une averse. Or voici, d'après la légende, comment saint Swithin, évêque de Winchester au neuvième siècle, devint le *saint de la pluie*. (Voy. n° 181.)

Ce très pieux, très charitable prélat, modèle de véritable humilité, avait toujours protesté contre le faste des honneurs funèbres rendus aux évêques, qu'on avait coutume d'inhumer dans les basiliques et à qui l'on élevait de magnifiques tombeaux. Aussi, afin que sa dépouille terrestre échappât à cette espèce de glorification, selon lui contraire à l'esprit chrétien, avait-il recommandé qu'on l'enterrât à l'extérieur de son église, dans un lieu « où les gouttes de pluie pussent arroser sa tombe ». Sa volonté fut respectée. Cent ans après sa mort, toutefois, on eut l'idée de transporter, le jour de sa fête, ses restes dans l'église mise sous l'invocation de sa mémoire, et où l'on avait préparé pour les recevoir une superbe sépulture. Mais lorsqu'on voulut procéder à l'exhumation, la pluie se mit à tomber si forte, si épaisse, que l'on dut remettre l'opération au lendemain. Ce second jour, dès qu'on voulut reprendre le travail, même pluie torrentielle,... et il en fut de même pendant une période de quarante jours, au bout de laquelle, comprenant que le saint manifestait ainsi sa volonté bien formelle, l'on renonça à tout projet de translation, et dès lors le temps fut au beau fixe. De là, paraît-il, pour saint Swithin, comme pour saint Médard, l'influence des quarante jours de pluie ou de sécheresse, selon le temps qu'il fait le jour de sa fête.

282. — Tite-Live raconte, dans le XXI° livre de son *Histoire romaine*, qu'Annibal, franchissant les Alpes avec son armée, fut arrêté sur un sommet neigeux par un rocher qui barrait le passage. « Obligés de tailler ce roc, dit l'historien, les Carthaginois abattent çà et là des arbres énormes, qu'ils dépouillent de leurs branches, et dont ils font un immense bûcher. Un vent violent excite la flamme, et du *vinaigre*

que l'on verse sur la roche embrasée achève de la rendre friable. Lorsqu'elle est entièrement calcinée, le fer l'entr'ouvre, les pentes sont adoucies par de légères courbes, en sorte que les chevaux et même les éléphants peuvent descendre par là... » Les commentaires n'ont pas manqué à la singulière assertion que renferme ce passage de Tite-Live ; et jusqu'à présent, croyons-nous, nul n'a pu expliquer convenablement l'opération qui consisterait à attaquer les rochers en combinant l'effet du feu et du vinaigre. Toujours est-il qu'un plaisant a pu dire, en s'appuyant sur ce texte fameux : *Annibal mit un jour les Alpes en vinaigrette.*

**283.** — Jean de Launoy, écrivain ecclésiastique du dix-septième siècle, s'était fait une tâche spéciale de détruire certaines légendes qui, ne reposant sur aucun texte sérieux, lui semblaient nuire à la dignité des croyances chrétiennes, comme, par exemple, le prétendu apostolat de saint Denis l'Aréopagite en France, le voyage de Lazare et de Madeleine en Provence, la vision de Simon Stock au sujet du scapulaire, etc. Aussi l'avait-on surnommé le *dénicheur de saints*, et les personnages les plus pieux rendaient-ils justice à la pureté de son zèle. Le curé de Saint-Roch, qui le tenait en grande estime, disait en souriant : « Je lui fais toujours de profondes révérences, de peur qu'il ne m'ôte mon saint Roch. » Le président de Lamoignon le pria un jour de ne pas faire de mal à saint Yon, patron d'un de ses villages : « Comment lui ferais-je du mal ! repartit spirituellement le docteur ; je n'ai pas l'honneur de le connaître. »

« En somme, disait-il, mon intention n'est point de chasser du paradis les saints que Dieu y a mis, mais bien ceux que l'ignorance superstitieuse des peuples a fait s'y glisser. »

**284.** — *Né pour marmiter, armé pour mentir* : cette double anagramme fut faite au dix-septième siècle sur le nom de *Pierre de Montmaur,* que ses contemporains avaient surnommé le prince des parasites. Né dans le bas Limousin en 1576, ayant étudié chez les jésuites, qui fondaient sur lui de grandes espérances, il les quitta pour aller courir le monde. Avocat sans cause, il demanda à la poésie de le dédommager des mécomptes du barreau, et composa force acrostiches, anagrammes et petites pièces, qui se répétaient dans le monde. En 1617, il fut précepteur du fils aîné du duc de Choiseul, marquis de Praslin, et

devint, en 1623, professeur royal de langue grecque. L'occupation d'un tel poste suppose chez lui une certaine valeur. « C'était, dit Vigneul-Marville, un fort bel esprit qui avait de grands talents : les langues grecque et latine lui étaient comme naturelles. »

Choyé par les grands qu'il égayait, et qui aimaient à l'avoir à leur

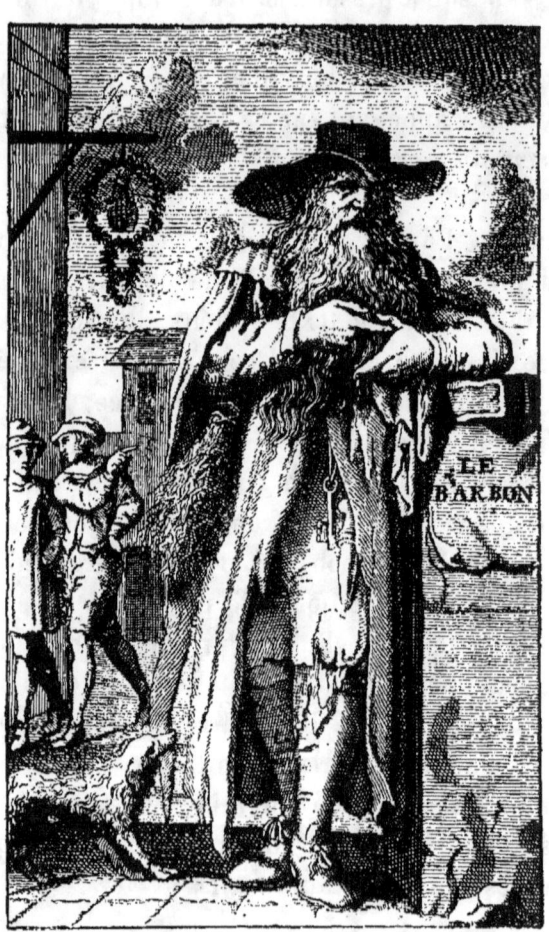

Fig. 24. — Caricature faite au dix-septième siècle sur Pierre de Montmaur.

table, où il apportait un infatigable appétit, le prince des parasites eût assurément coulé des jours paisibles, si l'ardeur de médire, lui faisant oublier toute mesure, ne l'avait porté à déchirer à belles dents les hommes les plus distingués de son temps. Aussi parmi ceux-ci fut-ce à qui écrirait contre lui la satire la plus vive, la plus mordante : la guerre devint acharnée. Balzac, le célèbre épistolier, ouvrit le feu en publiant le *Barbon*, auquel se rapporte la première des deux gra-

vures que nous reproduisons : « Ce barbon est si amateur d'antiquités qu'il ne porta jamais d'habit neuf. Il a sur sa robe de la graisse du dernier siècle et des crottes du règne de François I$^{er}$. La belle chose si on trépanait cette grosse tête : on y verrait un tumulte, une sédition qui n'est pas imaginable, de langues, de dialectes,

FIG. 25. — Caricature faite au dix-septième siècle sur Pierre de Montmaur.

d'art, de sciences. Voilà l'image de l'esprit et de la doctrine du *barbon*, » etc.

Peu de temps après, Ménage écrivait la *Métamorphose de Montmaur en perroquet*. On ne s'en tint pas là. Notre homme fut transformé en cheval, et même en *marmite*, comme le prouve la seconde gravure. A vrai dire, Montmaur ne sembla pas souffrir outre mesure de ces attaques, qui d'ailleurs n'ôtaient rien à ses dispositions de beau et jovial

mangeur; il occupa sa chaire pendant plus de vingt-cinq ans, et mourut âgé de soixante-quatorze ans, en 1646.

**285.** — On a souvent mis au compte d'une *coquille* (ou faute typographique) la transformation d'une expression assez triviale en une image des plus gracieuses dans une strophe de la pièce de vers qui est, à bon droit, considérée comme le chef-d'œuvre de Malherbe. On a dit et répété que, dans la fameuse *Consolation à Duperrier sur la mort de sa fille* (qui s'appelait Rosette), dont les principales strophes sont dans toutes les mémoires, le poète avait d'abord écrit :

>Et Rosette a vécu ce que vivent les roses,
>   L'espace d'un matin,

mais qu'un compositeur avait mis :

>Et, rose, elle a vécu, etc.;

version, par conséquent, due au hasard, et que le poète aurait conservée. Pure fantaisie que cette assertion, qui se trouve absolument démentie par ce fait que la *Consolation à Duperrier,* avant d'être telle que nous la connaissons aujourd'hui, avait été imprimée sous une forme singulièrement différente. Nous en donnerons comme exemple les trois strophes les plus connues.

Dans l'édition primitive on lisait :

>Ta douleur, Cléophon, sera donc incurable,
>   Et les sages discours
>Qu'apporte à l'adoucir un ami secourable
>   L'augmenteront toujours...

>Mais elle était du monde où les plus belles choses
>   Font le moins de séjour,
>Et ne pouvait, Rosette, être mieux que les roses
>   Qui ne vivent qu'un jour.

>La mort d'un coup fatal toutes choses moissonne,
>   Et l'arrêt souverain
>Qui veut que sa rigueur ne connaisse personne,
>   Est écrit en airain.

Ces strophes, dans une édition publiée *sept* ans plus tard, étaient devenues celles-ci :

>Ta douleur, Duperrier, sera donc éternelle,
>   Et les tristes discours
>Que te met en l'esprit l'amitié paternelle
>   L'augmenteront toujours...

> Mais elle était du monde où les plus belles choses
> Ont le pire destin,
> Et, rose, elle a vécu ce que vivent les roses,
> L'espace d'un matin.
>
> La mort a des rigueurs à nulle autre pareilles;
> On a beau la prier,
> La cruelle qu'elle est se bouche les oreilles
> Et nous laisse crier.

A quoi Malherbe ajouta la strophe qui commence ainsi :

> Le pauvre en sa cabane...

qui ne se trouve pas dans la première édition. Il avait fallu sept ans au poète pour amener sa composition au point de perfection où nous la voyons aujourd'hui.

On sait d'ailleurs que Malherbe ne brillait pas par la faculté d'improvisation; on raconte même à ce propos qu'ayant entrepris une pièce de vers sur la mort de la femme d'un magistrat, quand il l'eut achevée le veuf à qui la consolation était destinée avait déjà contracté une nouvelle union.

**286.** — Le P. Bridaine, célèbre par la puissante originalité de sa prédication, étant un jour à la tête d'une procession, prononça un magnifique sermon sur la brièveté de la vie, et finit par dire à la multitude qui le suivait : « Je vais vous ramener chacun chez vous. » Et il les conduisit tous ensemble dans un cimetière.

**287.** — Camus, évêque de Belley, dont l'éloquence avait souvent des formes très fantaisistes, disait un jour dans un de ses sermons qu'après la mort les papes étaient des *papillons,* les rois des *roitelets,* et les sires des *cirons.*

**288.** — En 1753, il y eut à Marseille une grève de spectateurs.

Le duc de Villars, commandant en Provence, ayant fait venir la demoiselle Dumenil, actrice de Paris, pour jouer dans la troupe de Marseille, ordonna, au profit de cette artiste et comme indemnité de ses frais de voyage, une augmentation sur le prix des places de spectacles. Les habitants de Marseille s'entendirent pour ne plus aller à la comédie tant que cette augmentation subsisterait.

Sur quoi lettre du gouverneur, M. de Saint-Florentin, au corps de ville :

« Je suis informé, Messieurs, que, dans l'espérance d'une diminution du prix des places de la comédie et pour la rendre pour ainsi dire nécessaire, il s'est fait des cabales pour n'y plus aller. Il y a des paris ouverts à qui n'ira pas. Les bontés que j'ai pour cette ville m'engagent à vous prévenir sur les dangers auxquels elle s'expose. Il n'y a aucune diminution à espérer; le roi ne veut pas en entendre parler. Si, par entêtement ou par fausse vanité, on s'obstine à abandonner le spectacle, et que, par ce moyen ou par d'autres manœuvres, le directeur ne pouvait plus se soutenir, je proposerais au roi de donner des défenses pour qu'il ne puisse plus à l'avenir s'établir aucune troupe dans la ville. Vous ne sauriez trop communiquer ma lettre, ni faire trop d'attention à ce que je vous marque, parce que l'effet suivra certainement les menaces. »

Les membres du corps de ville répondirent : « Monseigneur, nous avons répandu dans le public, selon vos ordres, la lettre que vous nous avez fait l'honneur de nous écrire. Les tenants du spectacle et ceux qui le fréquentaient le plus assidûment persistent à continuer de le négliger. Peut-être que les instructions de M$^{gr}$ l'évêque et de nos pasteurs y contribuent autant qu'une fausse vanité. Au surplus, nous tenons de nos auteurs que, dans les beaux jours de notre république, et lorsque nous donnions des lois au lieu d'en recevoir, on regardait, comme les gens de bien regardent encore aujourd'hui, les comédiens et la comédie pour être également capables de donner atteinte à la pureté de nos mœurs, au maintien des lois et aux progrès du commerce. »

Les éditions des *Mémoires de Favart* où se trouve rapportée cette anecdote mettent en note : « Le rigorisme de MM. de Marseille fut bientôt désarmé par l'attrait du plaisir et le charme des talents. »

**289.** — Quand le maréchal de la Ferté, après sa brillante campagne de 1631, fit son entrée à Metz, les juifs, qui y étaient alors tolérés, vinrent comme les autres le complimenter. Quand on les lui annonça, le maréchal dit : « Je ne veux pas voir ces marauds-là : ce sont ceux qui ont fait mourir mon divin maître. Qu'on ne les laisse pas entrer. »

Les juifs répondirent qu'ils en étaient bien fâchés, d'autant plus qu'ils apportaient un présent de mille pistoles qu'ils auraient été charmés que M$^{gr}$ le commandeur voulût bien accepter.

« Bah ! dit alors le maréchal, à qui on rapporta cette réponse, faites-les entrer tout de même ; ces pauvres diables ne connaissaient pas Jésus-Christ quand ils l'ont crucifié. »

290. — L'histoire ou la légende explique ainsi comment le chardon a été choisi pour emblème national par les Écossais :

C'était à l'époque des premières incursions des Normands sur les côtes de la Grande-Bretagne. Des pirates danois, s'étant avancés vers le nord, avaient résolu de surprendre le château de Slaine, qui était la clef de l'Écosse.

Profitant d'une nuit obscure, ils avaient abordé près de la forteresse, qu'ils savaient à peu près abandonnée. Mais au moment où, pleins de confiance, ils s'élançaient en groupes pressés dans les fossés du château, des chardons qui y avaient poussé par centaines firent tout à coup l'office de chevaux de frise. Aux cris lamentables poussés par ces malheureux qui ne pouvaient se dépêtrer de cette forêt d'épines, la petite garnison se réveilla et en fit un horrible carnage. Les Écossais reconnaissants prirent la fleur du chardon pour emblème national.

291. — Extrait des *Mémoires* du maréchal Scépeaux de Vieilleville, vaillant capitaine français qui se distingua sous François I<sup>er</sup> et Henri II, et fut un des négociateurs du traité du Cateau-Cambrésis.

« 1552. — S'en retournant d'apaiser une sédition qui s'était émise entre les Suisses de l'arrière-garde et les nouvelles bandes françaises, M. de Vieilleville trouva dix soldats français qui avaient éventré quinze ou seize corps des Bourguignons et dévidaient leurs boyaux comme des tripières à la rivière. Surmonté de colère, il se rue dessus et les charge du bâton qu'il tenait, comme portent communément tous seigneurs qui ont commandement d'armée, et les fit battre et fouler aux chevaux de ceux de sa suite ; et comme il s'en allait sans rien leur faire deplus, un de ces hommes se prit à dire : « Par la mort Dieu, « Monsieur, vous nous aimez autant pauvres que riches. On nous a « assuré que ces Bourguignons ont avalé leur or et leurs écus. Êtes-« vous fâché que nous les cherchions dans leur ventre ? »

« A ces paroles, M. de Vieilleville s'irrita tellement qu'il protesta devant Dieu qui les ferait tous pendre présentement. Il les fit donc arrêter et envoya querir le prévôt des bandes, leur disant : « Tigresque « canaille, quel opprobre faites-vous à nature ? quelle abominable

« cruauté avez-vous aujourd'hui exercée au christianisme? et de quel « déshonneur avez-vous avili les armes et foulé aux pieds la bonne « renommée de notre nation, qui est estimée la plus courtoise de toutes « celles de l'univers? Je jure à Dieu que vous en mourrez! »

« Le prévôt demeurait trop à venir, ce qui fut cause que, passant par là quatre ou cinq coquins, qui même avaient horreur d'une telle abomination, ils s'offrirent de les pendre, si on leur donnait leur dépouille ; ce qui fut incontinent accordé.

« Ainsi finirent misérablement leurs jours ces barbares et détestables tripiers. »

**292.** — L'abbé Blanchet, qui a laissé un certain nombre d'écrits empreints d'une grande délicatesse de pensée et de style, parle ainsi, dans un de ses apologues orientaux, de l'Académie d'Amadam, dite l'Académie silencieuse (voy. n° 37) :

« Le docteur Zeb, auteur d'un petit livre intitulé *le Bâillon*, ayant appris qu'il vaquait une place en cette Académie, sollicita l'honneur de l'occuper. La place étant déjà donnée, le président, pour répondre au solliciteur, lui présenta, avec un air affligé, une coupe pleine d'eau à ce point qu'une goutte de plus aurait fait déborder le vase.

« Zeb, voyant une feuille de rose à ses pieds, la ramasse, la pose délicatement sur l'eau et fait si bien qu'il n'en tombe pas une seule goutte.

« On le reçut par geste à l'unanimité : il n'avait plus qu'à prononcer, selon l'usage, une phrase de remerciement; mais, en vrai silencieux, il traça le nombre 100 (c'était celui de ses confrères), puis, mettant un zéro devant, il écrivit : « Ils n'en vaudront ni « moins ni plus (0100). » Le président répondit au modeste docteur avec autant de politesse que de présence d'esprit. Il mit le chiffre 1 devant les trois zéros et il écrivit : « Ils en vaudront dix fois davan- « tage (1000). »

**293.** — Assurément, si les anciens avaient connu l'usage qu'ils auraient pu faire des plumes d'oie pour écrire, ils auraient consacré cet oiseau à Minerve, déesse des beaux-arts et de l'éloquence. On sait que pour les notes cursives ils se servaient d'un stylet creusant des traits sur des tablettes enduites de cire, et pour l'écriture ordinaire de roseaux. C'étaient l'Égypte et la Carie qui fournissaient aux

Romains ces roseaux (*calami*), beaucoup plus propres d'ailleurs à tracer les caractères arabes que les caractères romains, et qui sont encore nommés *calam* par les Orientaux.

Ce fut Isidore qui, au septième siècle, parla le premier des plumes comme d'un instrument propre à écrire aussi bien que le roseau : *Instrumenta scribæ, calamus et pennæ.*

**294.** — « Jeux de mains, jeux de vilains, » dit une locution populaire, qui date de l'époque où les nobles seuls, quand ils voulaient mesurer leurs forces ou vider une querelle, avaient le droit de se défier à la lance ou à l'épée. Les autres personnes, les vilains, qui n'étaient jamais admis à entrer en lice et à paraître dans les tournois, ne pouvaient que lutter corps à corps, sans armes dans les mains.

**295.** — « Je l'attends au *Sanctus,* » c'est-à-dire à la partie la plus difficile de sa tâche, disait-on assez communément autrefois. Cette expression, où il est fait allusion à un passage chanté de la messe, vient de ce que jadis, en Italie et en France, on ne jugeait du talent d'un chantre que par la façon dont il chantait le *Sanctus*. Une place de chantre était-elle vacante, on n'acceptait le postulant qu'après qu'il avait chanté le *Sanctus* à la satisfaction générale. On dit que le pape Boniface VIII se montrait notamment très difficile sur ce point.

**296.** — Notre mot *amiral* vient de l'arabe *emir al ma,* qui signifie *chef de l'eau.* C'est le nom que porte, chez les Orientaux, le commandant d'une flotte ou d'une escadre. On ne saurait dire en quelle circonstance cette qualification est passée de l'arabe dans notre langue.

**297.** — Marco Polo, dans le récit de son voyage en Asie (qui fait partie de la collection des *Voyages dans tous les mondes,* librairie Delagrave), raconte l'histoire des *Vieux de la montagne,* seigneurs de la forteresse d'Allamont en Syrie, qui s'étaient rendus redoutables aux souverains d'Orient par le fanatisme qu'ils savaient inspirer à un certain nombre de jeunes gens. Séduits par la promesse des félicités de la vie future, ceux-ci devenaient autant de sicaires aveuglément soumis aux volontés du chef, et prêts à braver tous les périls, pour accomplir les sanglantes missions dont ils étaient chargés.

Quand tel ou tel d'entre eux était désigné pour aller commettre un

meurtre qu'avait résolu le chef, on lui faisait prendre un breuvage, qui n'était autre que cet extrait du chanvre connu sous le nom de *haschisch*. Cette liqueur le jetait dans une sorte de délire, où il avait toute espèce de visions et de sensations délicieuses, et qu'il croyait être un avant-goût des joies célestes à lui promises, pour son absolue soumission aux ordres du chef.

Du nom de la drogue enivrante se forma le mot *haschischin*, buveur de haschisch, devenu *assassin* dans les langues occidentales et synonyme de *meurtrier*.

**298.** — Dans le jeu de pile ou face, les chances sont loin d'être égales. L'effigie d'une pièce de monnaie présentant d'ordinaire plus de relief que le revers, la pièce lancée en l'air a une tendance à retomber la *face* contre terre, et l'on obtiendrait infailliblement *pile* si la pièce, bien calibrée, tombait d'une grande hauteur sur un sol mou qui ne la ferait pas rebondir.

**299.** — Si notre siècle est fort entaché de scepticisme, l'exemple lui vient de loin.

Pyrrhon le Sceptique, apercevant un jour Anaxarque, son maître, qui était tombé dans un fossé, passa outre sans lui tendre la main : « Mon maître, disait-il en lui-même, est aussi bien là qu'ailleurs. » L'histoire ajoute qu'Anaxarque fut le premier à s'applaudir d'avoir un tel disciple.

**300.** — On lit dans une des feuilles de l'*Ami des lois*, journal publié sous la Révolution, cette anecdote, donnée comme authentique :

« Milord Tylney avait fait le voyage de Montbard, maison de campagne de Buffon, uniquement pour voir l'auteur de l'*Histoire naturelle*. Dans son empressement, il ouvre la porte de l'appartement, quoiqu'on l'ait prévenu que M. de Buffon dormait. Au bruit, le naturaliste s'éveille. Milord fait ses excuses. Alors, quelque fâché qu'il fût d'être dérangé, Buffon prend une figure souriante et s'avance vers l'étranger : « Entrez, Monsieur, lui dit-il ; je sens qu'il serait dur de refuser « à un philosophe *la vue d'un grand homme.* »

**301.** — Le célèbre La Condamine était atteint d'une surdité assez

forte. Le jour de sa réception à l'Académie, à un souper qu'il donna pour fêter cet événement, il fit l'impromptu suivant :

> La Condamine est aujourd'hui
> Reçu dans la troupe immortelle ;
> Il est bien sourd : tant mieux pour lui !
> Mais non muet : tant pis pour elle !

**302.** — Le même La Condamine, arrivé à un âge assez avancé, résolut d'épouser une de ses nièces. Il fallait pour ce mariage des dispenses de Rome. Le savant les demanda par lettre particulière au pape Benoît XIV, de qui il était connu. Sa Sainteté répondit : « Je « vous accorde la dispense que vous demandez, d'autant plus volon- « tiers que la surdité dont vous êtes incommodé doit contribuer à la « paix du ménage. »

**303.** — On attribue généralement les premières anagrammes connues au poète grec Lycophron, qui vivait au troisième siècle avant Jésus-Christ, à la cour du roi d'Égypte Ptolémée Philadelphe (ainsi surnommé par antiphrase ironique, car il n'était rien moins que l'ami de son frère). Lycophron, en bon courtisan, trouva qu'avec les lettres de *Ptolemaios* on pouvait former *apo melitos* (de miel) ; et dans le nom de la reine *Arsinoé* il trouva *ion eras*, c'est-à-dire violette de Junon. On a remarqué d'autre part que, chez les Juifs, une des parties principales de la Cabale ou art des choses secrètes consiste en un véritable travail d'anagramme, car il s'agit de trouver des sens mystérieux par la transposition des lettres. On croit que l'anagramme fut un mode de correspondance fréquemment employé entre les savants du moyen âge.

On sait que François Rabelais fit l'anagramme de son nom en signant les premiers livres du Pantagruel *Alcofribas Nasier*. Suivant Bayle, ce fut le poète et humaniste limousin J. Daurat (mort en 1588) qui mit les anagrammes tellement en vogue « que chacun voulait s'en mêler et qu'il passa personnellement pour une sorte de devin, par suite des curieuses trouvailles qu'il fit dans les noms de divers grands personnages. »

D'après Tallemant des Réaux, le roi Henri IV aperçut un jour un nommé Jean de Vienne, qui s'évertuait sans succès à faire sa propre anagramme : « Rien de plus facile cependant, dit le Béarnais : Jean de Vienne, *devienne* Jean. »

**304.** — Gustave-Adolphe, qui avait de grandes et coûteuses guerres à soutenir, apercevant dans une église de son royaume les statues des douze apôtres en argent, leur dit : « Comment, Messieurs! est-ce donc à demeurer tranquilles ici que vous fûtes destinés? Vous êtes établis pour parcourir l'univers, et vous remplirez votre mission, je vous assure. » Il les fit alors enlever et transporter à la monnaie, avec ordre d'en frapper des pièces avec cette inscription : *A l'honneur de Jésus-Christ.*

**305.** — Le mot *carat,* qui n'est plus d'usage aujourd'hui que dans le commerce des diamants et des pierres précieuses, et qui indique une unité de poids équivalant à 205 milligrammes et demi, était aussi employé autrefois pour l'or. Ce mot vient du nom de la fève produite par un arbre du pays d'Afrique où se faisait jadis le plus grand trafic de l'or. « Cet arbre, de la famille des Légumineuses, — dit le voyageur J. Bruce, — est appelé *kuara,* mot qui signifie *soleil,* parce qu'il porte des fleurs et des fruits de couleur rouge de feu. Comme les semences sèches de cet arbre sont toujours à peu près également pesantes, les indigènes s'en sont servis de temps immémorial pour peser l'or, et l'on aurait appliqué ensuite leur poids aux diamants.

**306.** — La ville de Gand, célèbre par son organisation démocratique, étant du domaine de Charles-Quint, s'était mise en rébellion ouverte contre ce souverain à propos d'une mesure financière vexatoire. L'irritable empereur marcha contre ses sujets flamands, qui à son approche firent leur soumission, ce qui ne l'empêcha pas de les traiter avec la dernière rigueur. Un de ses plus cruels conseillers, le duc d'Albe, qui ne rêvait jamais que ruines et supplices, voulut même un jour détruire complètement cette vaste et riche cité, comme exemple propre à frapper de terreur les populations qui seraient tentées de manifester des sentiments d'insoumission. Tout en causant avec lui, l'empereur le fit monter au haut d'une tour et de là, embrassant du regard toute l'étendue de la ville : « Combien, lui demanda-t-il, pensez-vous qu'il faille de peaux d'Espagne pour faire un *gant* de cette grandeur? » Le duc, qui s'aperçut que son avis avait déplu au maître, garda très humblement le silence. Charles-Quint d'ailleurs tenait à grand orgueil la possession de cette opulente cité, à tel point que certain jour il disait (toujours jouant sur les mots) qu'il saurait faire

tenir Paris dans son Gand (ou gant). Ce propos, resté célèbre, fut tourné en dérision lorsque Louis XIV, emportant peu à peu les diverses

Fig. 26. — *L'Espagnol sans Gand*, fac-similé d'une estampe satirique du dix-septième siècle.

places de Flandre, se rendit maître de Gand. Une estampe du temps intitulée *l'Espagnol sans Gand,* et dont nous donnons le fac-similé, nous montre en effet l'Espagnol muni d'une lanterne, et des besicles

sur le nez, cherchant le Gand qu'il a perdu ; le Flamand lui montre le Français tenant un *gant* au bout de son épée. Au-dessus, dans un cartouche, se lisent ces vers satiriques :

> Charles, qui dans son Gand se vantait de pouvoir
> Enfermer tout Paris, serait surpris de voir
> Que le Français le tient au bout de son épée.

Ce ne fut pas, du reste, la dernière fois que la politique amena le même jeu de mots. On sait que lorsque, quittant la France au retour de Napoléon, Louis XVIII se réfugia à Gand, les partisans de l'empire, pour ridiculiser les royalistes, leur prêtaient des couplets dont le refrain était :

> Rendez-nous notre père
> De Gand,
> Rendez-nous notre père !

**307.** — L'hypocras était, au moyen âge, un breuvage fort renommé. Son nom ne dérive pas, dit E. Fournier, comme Ménage semble le croire, de celui d'Hippocrate, inventeur prétendu de cette boisson agréable et salutaire ; il doit plutôt venir des mots grecs *upo* et *kérannumi*, qui signifie mélanger. L'hypocras était en effet un mélange de vin et d'ingrédients doux et recherchés ; on en jugera par la recette que le fameux Taillevent, maître queux (cuisinier) de Charles VII, nous en a laissée : « Pour une pinte (de vin) prenez trois treseaux (gros) de cinnamome fine et pure, un treseau ou deux de mesche (sans doute du *macis* ou brou de noix muscades), demi-treseau de girofle et dix onces de sucre fin, le tout mis en poudre. Et faut tout mettre en un *couloir,* et plus est passé (clarifié) mieux est, mais gardez qu'il ne soit éventé. » Pour parvenir à cette clarification parfaite, on employait un filtre spécial, qui même avait reçu le nom de *chausse d'hypocras.* Plus tard, pour accélérer la préparation, on employa des essences, à l'aide desquelles, selon le *Dictionnaire de Trévoux,* on faisait soudainement de l'hypocras. Le vin rouge ou blanc n'était pas toujours la base de cette liqueur : on la faisait aussi avec de la bière, du cidre et même de l'eau. Mais c'était là l'hypocras du peuple, et, suivant le docteur Pegge, la cannelle, le poivre et le miel clarifié en étaient les seuls ingrédients. Chez les grands on s'en tint toujours à l'hypocras au vin, rehaussé d'un goût de framboise et d'ambre. Du temps de Louis XVI, il était encore en faveur. On le servait dans tous les grands

repas. La ville de Paris devait même chaque année en donner un certain nombre de bouteilles pour la table royale.

En somme donc, l'hypocras n'était autre chose que du vin fortement aromatisé et sucré. On a vu plus haut (n° 274) que les aromates jouaient chez nos bons aïeux un rôle bien plus important qu'aujourd'hui, à tel point que pour eux une des conséquences les plus intéressantes de la découverte du nouveau monde sembla consister en cela que la possession de ces contrées ferait affluer plus abondamment et plus économiquement en Europe les épices et aromates.

**308.** — Du vivant de Charles II d'Angleterre, qui donna une assez pauvre idée de la royauté restaurée en sa frivole personne, on fit courir cette épitaphe :

« Ci-gît notre souverain roi, en la parole duquel personne ne se fia, qui n'a jamais dit une chose sotte, et qui n'en a jamais fait une sage. »

Charles, lisant cette critique, dit sans la moindre émotion : « C'est que mes paroles sont miennes, tandis que mes actes sont à mes ministres. »

**309.** — La mode des perruques ne date, dans l'Europe occidentale, que du milieu du quinzième siècle. L'exemple de porter cette fausse chevelure fut donné par le duc de Bourgogne et de Flandre, Philippe dit le Bon. Une longue maladie lui ayant fait perdre tous ses cheveux, les médecins, redoutant pour lui la nudité absolue de la tête, lui conseillèrent d'avoir recours aux faux cheveux. A peine ce conseil fut-il suivi que cinq cents gentilshommes flamands, par politesse de courtisans, imitèrent le prince. Depuis lors, la commodité que retiraient de cet usage les gens plus ou moins chauves, et l'air de magnificence que la perruque donnait souvent aux visages les moins imposants, contribuèrent à répandre une mode primitivement due à une ordonnance de médecin.

Louis XIII avait à peine trente ans lorsqu'il perdit une partie de ses cheveux, qu'il avait fort beaux. Il eut recours aux artificiels. Ces cheveux n'étaient pas encore tout à fait des perruques, mais de simples *coins* appliqués aux deux côtés de la tête et confondus avec les cheveux naturels. Dans la suite, on plaça un troisième coin sur le derrière de la tête, ce qui forma un *tour*, et ce tour produisit enfin la perruque entière ; mais en principe ces trois coins, composés de cheveux longs et plats, étaient attachés au bord d'une espèce de petit bonnet

noir ou calotte. C'est ainsi que nous voyons généralement représentés Corneille et les principaux personnages de son temps. Du temps de Louis XIV, les perruques étaient si abondamment garnies de cheveux qu'elles pesaient jusqu'à deux livres. Les cheveux blonds étaient les plus estimés : on les payait 50, 60 et jusqu'à 80 francs l'once, c'est-à-dire de 800 à 1,200 francs la livre. Une très belle perruque valait jusqu'à mille écus (3,000 francs). On s'explique donc que les gens de fortune médiocre, ou de caractère économe, tenus au port de la perruque, n'en eussent pas toujours des plus neuves. A quelles plaisanteries, par exemple, ne donna pas lieu la perruque légendaire de Chapelain,

> ... qui, de front en front passant à des neveux,
> Devait avoir plus d'ans qu'elle n'eut de cheveux.

Au plus beau moment de cette mode fort ruineuse, Colbert s'aperçut qu'il sortait de France des sommes considérables pour l'achat des cheveux à l'étranger. Il fut question d'abolir l'usage des perruques en frappant d'un droit énorme l'entrée de la matière première. On proposa l'adoption de bonnets, tels que ceux que portaient d'autres nations. Il en fut même essayé devant le roi plusieurs modèles. Mais la très importante corporation des perruquiers présenta au conseil royal un mémoire, démontrant que l'art de fabriquer les perruques n'étant encore exercé convenablement qu'en France, le produit des envois de perruques faits à l'étranger dépassait de beaucoup la dépense d'achat des cheveux, et faisait entrer dans l'État des sommes considérables. En conséquence, le projet des bonnets fut abandonné.

**310.** — Piron, qu'on louait surtout pour sa comédie de la *Métromanie,* avait un faible pour sa pièce *les Fils ingrats ;* et il ne cessait d'en parler, la mettant bien au-dessus de celle que l'on tenait pour son chef-d'œuvre. Un jour, il fut contrarié par un homme qui, comme de coutume, prônait la *Métromanie.* « Ah! ne m'en parlez pas ! s'écria le poète avec un mouvement de mauvaise humeur, c'est un monstre qui a dévoré tous mes autres enfants. »

Il en est souvent ainsi des auteurs dont un ouvrage a fait grand bruit, et que l'on s'obstine à *parquer* en quelque sorte dans cette unique production. Heureux ceux qui savent prendre leur parti de cette flatteuse partialité : il est tant de producteurs qui, après la plus active et féconde carrière, n'attachent leur nom à aucune œuvre !

**311.** — Le premier article de la *Gazette* publiée par Renaudot est ainsi conçu :

« *De Constantinople, le 2 avril 1631.* — Le roi de Perse, avec quinze mille chevaux et cinquante mille hommes de pied, assiège Dille, à deux journées de la ville de Babylone, où le Grand Seigneur (sultan de Turquie) a fait faire commandement à tous les janissaires de se rendre sous peine de la vie, et continue, nonobstant ce divertissement-là, à faire toujours une âpre guerre aux preneurs de tabac, *qu'il fait suffoquer à la fumée.* »

**312.** — D'où vient la qualification de *roué,* qui, au commencement du dix-huitième siècle, servit à désigner un certain nombre de personnages qui affectaient de se mettre par leurs principes et par leur conduite au-dessus de tous les prétendus préjugés sociaux?

— « Le cardinal Dubois — dit Saint-Simon — était un petit homme maigre, effilé, à perruque blonde, à mine de fouine, à physionomie maligne. C'était, dans toute la force du terme, un homme à *rouer,* et c'est à lui que le nom de *roué* fut appliqué pour la première fois par le Régent. »

« Le terme de *roué,* dit un dictionnaire de la cour et de la ville, fait, en principe, pour n'inspirer que l'aversion, devint avec le temps l'appellation et l'éloge des hommes à la mode, dont il flattait l'amour-propre. Ce n'est pas tout, nos agréables

Grands marieurs de mots l'un de l'autre étonnés

ont joint à cette défavorable dénomination l'épithète d'aimable et de charmant. On a donc vu de charmants *roués,* des *roueries* délicieuses ; et cette alliance absurde et révoltante d'idées contraires, qui fait ouvrir de grands yeux aux gens qui ne sont pas de leur siècle, a été du bon ton, du bel air, de la bonne compagnie... Les grands seigneurs se sont approprié le nom de *roués,* pour se distinguer de leurs laquais, qui ne sont que des pendards... »

Le terme de *roué,* resté dans la langue, est devenu synonyme de retors, et la *rouerie* est une forme de l'astuce.

**313.** — François I$^{er}$, qui voulait élever le savant Châtel aux plus hautes dignités de l'Église, fut curieux de savoir de lui s'il était gentilhomme : « Sire, lui répondit Châtel, ils étaient trois frères dans l'arche de Noé : je ne sais pas bien duquel des trois je suis sorti. »

**314.** — L'institution du jury nous vient de l'Angleterre. Les jurés anglais étant choisis dans toutes les conditions, excepté parmi les bouchers, Newton protestait contre cette exception en demandant pourquoi l'on admettait les chasseurs aux fonctions de juré.

**315.** — Quand Voltaire, après une longue absence de Paris, y revint pour assister à la représentation de sa tragédie d'*Irène*, qui causa un enthousiasme immense, un de ses amis vint un jour lui montrer qu'il avait cru devoir refaire quelques vers de sa tragédie. Pendant que cet obligeant correcteur était encore chez le poète, entra l'architecte Perronet, auteur du magnifique pont de Neuilly. Après les compliments d'usage : « Ah ! mon cher architecte, lui dit Voltaire, vous êtes bien heureux de ne pas connaître monsieur ; car, bien sûr, il aurait refait une arche de votre pont. »

**316.** — Pourquoi le nom de *Madrid* fut-il donné au château que François I$^{er}$ fit construire, vers 1530, au bois de Boulogne ?

— Le roi gentilhomme, ayant fait commencer l'édification de ce château, était si impatient de l'habiter, qu'il n'en attendit pas l'achèvement pour y fixer sa résidence. On remarqua de plus que, lorsqu'il habitait cette maison, il entendait n'y recevoir que le moins possible de visiteurs vulgaires. Il venait particulièrement là pour se livrer à l'étude, ou pour s'entretenir avec un petit nombre d'artistes ou de savants qui étaient seuls admis dans cette retraite. Les courtisans, blessés de l'éloignement où les tenait alors le roi, et faisant allusion au temps de sa captivité, pendant laquelle on ne pouvait parvenir à le voir qu'avec de très grandes difficultés, donnèrent par épigramme au château de Boulogne le nom de la ville dans laquelle ce prince avait été prisonnier, et l'appelèrent le château de Madrid, nom qui lui est resté.

**317.** — Le P. Gaspard Schott, auteur très érudit, mais fort bizarre, du dix-septième siècle, dit dans un de ses livres que l'enfant apporte en naissant le visage tourné vers la terre, comme un coupable, par le fait du péché originel dont il est chargé. Son premier cri au grand jour est O A, tandis que celui de la mère qui le voit est O E. Ces sons significatifs peuvent facilement s'expliquer ainsi : O A voudrait dire : *O Adam*, pourquoi avez-vous péché ? et O E se traduirait par *O Eve*, pourquoi avez-vous induit en péché Adam notre premier père ?

**318.** — Les étymologistes sont assez peu d'accord sur l'origine de notre mot *canaille*. Selon les uns, qui interrogent l'histoire ancienne, à Rome les oisifs de basse condition, les gueux, avaient pour lieu de réunion ordinaire un coin du Forum où se trouvait un canal, fossé ou égout. Ils étaient là, jasant, riant, lançant des propos ordurier aux passants. On nommait cette tourbe, par suite du lieu où elle se réunissait, *canaliailæ*, d'où nous aurions fait *canaille*. Selon d'autres, ce serait au mot *canis* (chien) qu'il faudrait rapporter l'étymologie en question. *Canaille* aurait alors la signification de *bande de chiens*. On trouve d'ailleurs, dans le vieux français, avec le même sens, le mot *chiennaille*, et le mot italien *canaglia* ne semble pas avoir une autre origine. Auquel des deux avis donner la préférence ?

**319.** — Un jour, Mazarin, d'ailleurs fort mauvais joueur, jouant au piquet, se prit de dispute avec son adversaire. Une discussion assez vive venait de s'engager. L'assemblée, qui faisait cercle, restait silencieuse et comme indifférente au débat dont elle devait être juge, lorsque Benserade entra. Mazarin, s'adressant à lui pour décider le cas en litige : « Monseigneur, lui dit Benserade, vous avez tort. — Eh ! comment peux-tu me condamner sans savoir le fait ? s'écria Mazarin, qui ne le lui avait point encore expliqué. — Ah ! vertubleu ! Monseigneur, répondit Benserade, le silence de ces messieurs m'instruit parfaitement : ils crieraient en faveur de Votre Éminence aussi haut qu'elle, si Votre Éminence avait raison. »

**320.** — Le goût dominant du chevalier de Boufflers était d'être toujours ambulant. Quelqu'un, l'ayant rencontré un jour sur les grands chemins, lui dit : « Monsieur le chevalier, je suis charmé de vous rencontrer chez vous. »

A sa mort on lui fit cette épitaphe :

> Ci-gît un chevalier qui sans cesse courut,
> Qui sur les grands chemins naquit, vécut, mourut,
>   Pour prouver ce qu'a dit le sage,
>   Que notre vie est un passage.

**321.** — Dans un magnifique et très curieux volume publié par M. Henry d'Allemagne sous le titre d'*Histoire du luminaire depuis l'époque romaine jusqu'au dix-neuvième siècle*, nous voyons combien

lent a été le progrès dans l'art de l'éclairage, qui aujourd'hui semble toucher à son apogée. Cet ouvrage, qui indique chez son auteur un très actif et très subtil esprit de recherche, nous apprend que, malgré le besoin général qu'eurent toujours les hommes, pour leurs travaux et pour leurs plaisirs, de dissiper les ténèbres, l'on arriva presque jusqu'au siècle où nous sommes sans apporter le moindre perfectionnement sensible à la lampe primitive, ou au flambeau de graisse ou de cire. A vrai dire, depuis les soixante ou quatre-vingts dernières années, les choses ont considérablement changé, d'abord par les lampes à double courant d'air, puis par les appareils Carcel et modérateurs, puis par l'invention du gaz, qui marque tout à coup une ère absolument nouvelle, et enfin par l'usage pratique des effluves électriques. Avant le livre de M. H. d'Allemagne, l'*histoire du luminaire,* éparse par fragments à l'état de simples notices plus ou moins spéciales, était à faire ; elle est faite maintenant de la plus savante et méthodique façon.

« C'est seulement, dit l'auteur de cet excellent travail, au seizième siècle qu'on a commencé de s'apercevoir qu'aucun progrès n'avait été réalisé dans les lampes et qu'elles étaient réellement défectueuses.

« Jusqu'à cette époque, en effet, on s'était contenté de se servir d'un petit récipient de forme ronde, carrée ou polygonale, dont tout le mécanisme consistait en deux trous par l'un desquels on versait l'huile, tandis que la mèche brûlait à l'extrémité de l'autre ouverture... Il est inutile de faire observer que les lampes de ce genre avaient pour don, non pas d'éclairer, mais d'infecter les appartements où elles étaient placées. Le premier qui conçut le projet de remédier à ces inconvénients fut un médecin du nom de Cardan, né en 1501, mort en 1575, célèbre par un grand nombre d'inventions mécaniques, parmi lesquelles il faut citer la lampe à suspension qui porta son nom.

« La lampe de Cardan, lisons-nous dans le *Dictionnaire de Trévoux*
« de 1725, se fournit elle-même son huile. C'est une petite colonne de
« cuivre ou de verre, bien bouchée partout, à la réserve d'un petit trou
« au milieu d'un petit goulot, où se met la mèche, car l'huile ne peut
« sortir qu'à mesure qu'elle se consume. Depuis vingt ou trente ans,
« ces espèces de lampes sont devenues d'un grand usage chez les gens
« d'étude et chez les religieux. » Mais ce que ce recueil ne nous dit pas, c'est que la lampe de Cardan était montée sur un pivot et qu'on pouvait, en la penchant plus ou moins, augmenter la quantité d'huile qui parvenait jusqu'à la mèche. Il est facile de constater cette disposition en

considérant la gravure de **Larmessin** que nous reproduisons, et qui

Fig. 27. — Le ferblantier marchand de lampes, fac-similé d'une gravure du dix-septième siècle, publiée par H. d'Allemagne dans son *Histoire du luminaire*.

représente un ferblantier qui, chargé des produits de sa fabrication, tient à la main droite et porte sur sa tête une lampe de Cardan.

Pendant tout le dix-huitième siècle, on fit encore grand cas de cet

appareil rudimentaire, qui pourtant, quand on n'en usait pas avec soin, avait le grave inconvénient de répandre son huile ailleurs que sur la mèche donnant la lumière.

Quoi qu'il en soit le médecin Cardan s'est mieux recommandé par l'invention de la lampe qui a porté son nom, que par le grand nombre de volumes qu'il a publiés sur des sciences aussi fantaisistes et ridicules que l'astrologie judiciaire. Sa découverte fit événement, et causa une immense sensation, comme si elle devait enfin réaliser un progrès permanent dans l'art du luminaire; mais cette satisfaction fut relativement d'assez courte durée, l'appareil n'offrant pas tous les avantages pratiques qu'on en avait espérés.

322. — *Paucis notus, paucioribus ignotus, hic jacet Democritus junior cui vitam dedit et mortem melancholia.* (Peu connu et bien moins inconnu, ici repose le nouveau Démocrite, à qui la mélancolie donna la vie et la mort.)

Pour qui et par qui fut composée cette singulière épitaphe?

— Robert Burton, écrivain anglais, né en 1576, mort en 1639, est surtout connu comme auteur d'un livre, jadis très répandu, intitulé *Anatomie de la mélancolie.* Ayant embrassé la carrière ecclésiastique, il fut nommé vicaire de la paroisse Saint-Thomas à Oxford. Très versé dans la science scolastique du temps, il se laissa égarer par les illusions de l'astrologie judiciaire. Son caractère était sombre et farouche. Dans les accès de cette humeur sauvage, il n'avait d'autre moyen de se distraire que de se livrer, avec les marins et les portefaix, aux emportements grossiers de la joie la plus bruyante. Ce fut pour corriger cette inégalité de caractère, qui le faisait passer rapidement d'un excès à l'autre, qu'il composa son *Anatomie de la mélancolie,* ouvrage bizarre, mais très original et remarquable par la profondeur de beaucoup de vues qu'il renferme. On a découvert dans les œuvres de Sterne des passages entiers copiés littéralement dans le livre de R. Burton, qui fit la fortune de son éditeur. L'auteur ne fut pas guéri par les remèdes qu'il indiquait. On mit sur son tombeau l'épitaphe que nous avons citée, qu'il avait composée lui-même.

323. — A la bataille de Waterloo, la voiture de Napoléon tomba aux mains des Anglais, et, — dit un journal de 1817, — comme à Londres on fait argent de tout, cette voiture y fut vendue mille guinées

(25,000 francs). Or l'acquéreur de cet équipage n'était autre qu'un spéculateur, qui fit une affaire excellente en cette circonstance. Il gagna, paraît-il, près de cent mille guinées, car la moitié au moins des habitants de Londres passa, moyennant un schelling (1 fr. 15 centimes), dans cette voiture, entrant par une portière, sortant par l'autre. Ceux qui voulaient s'y asseoir environ une minute payaient une couronne (5 schellings).

**324.** — Les Grecs faisaient leurs délices du chant des cigales. La cigale était l'emblème de la musique. On la représentait posée sur un instrument à cordes, la cithare. On parle d'un monument qui avait été élevé en Laconie à la beauté du chant des cigales, avec une inscription destinée à en célébrer le mérite. La cigale était, spécialement chez les Athéniens, un signe de noblesse : ceux qui se vantaient de l'antiquité de leur race, qui se prétendaient autochtones, portaient une cigale d'or dans les cheveux. Les Locriens frappaient sur leurs monnaies la figure d'une cigale. Les Grecs enfermaient les cigales dans des pots ou dans de petites cages, pour se donner le plaisir de les entendre.

**325.** — D'autres Athéniens prétendaient descendre des fourmis d'une forêt de l'Attique, et les familles qui se piquaient d'être les plus anciennes portaient comme bijoux des fourmis d'or pour marque de leur origine.

**326.** — L'idée de faire de la musique sur de la prose n'est pas aussi nouvelle qu'on veut bien nous le dire.

Un compositeur dont les œuvres eurent quelque succès à la fin du dix-huitième siècle et dans les trente premières années du dix-neuvième, Lemière de Corvey, né à Rennes en 1770, mort en 1832, avait appris les premiers éléments de musique à la maîtrise de la cathédrale de sa ville natale.

Engagé volontaire dans un bataillon républicain de Vendée, il se fit remarquer — dit Fétis dans sa *Biographie des musiciens* — par l'exaltation de ses opinions, fut nommé sous-lieutenant et se rendit à Paris après le 10 août 1792. Il prit alors quelques leçons d'harmonie chez Berton, et fixa bientôt l'attention sur lui par la bizarrerie d'une de ses premières compositions.

Il avait mis en musique un article du *Journal du soir,* sur la sommation faite à Custine de rendre Mayenne, et sur la fière réponse de ce général.

Ce morceau, publié en 1793, eut un grand succès de vogue... Pendant plusieurs mois il était de mode de l'exécuter dans toutes les réunions, où il était généralement applaudi à outrance.

**327.** — Où diable le calembour va-t-il se nicher?
Coytier, médecin de Louis XI, reçut de ce prince, au dire de Comines, jusqu'à trente mille livres par mois. Mais, dégoûté par la suite de cet Esculape, le roi donna ordre à son prévôt Tristan de s'en défaire sourdement. Le médecin, averti par ce prévôt, qui était son ami, songea à éluder le malheur qui le menaçait : connaissant la faiblesse que le roi avait pour la vie, il dit au prévôt que ce qui l'affligeait le plus c'était qu'il avait remarqué dans ses recherches d'une science particulière que le roi ne devait lui survivre que de quatre jours, et que c'était un secret qu'il voulait bien lui confier comme à un ami fidèle. Le prévôt avertit le roi, qui fut si épouvanté qu'il ordonna qu'on laissât vivre Coytier, à la condition qu'il ne se présenterait plus devant lui.

Ce médecin obéit de bon cœur. Se retirant avec des biens considérables, il fit bâtir dans la rue Saint-André-des-Arts une maison sur la porte de laquelle il fit sculpter un *abricotier,* pour montrer — dit le chroniqueur — que *Coytier* était à l'*abri,* ou en sûreté dans ce lieu éloigné de la cour.

**328.** — Quand on nomme la *scabieuse,* plante très élégante tant à l'état rustique que parmi les habitants des jardins, on ne se doute guère de la signification de ce nom, qui, de physionomie toute spéciale, semble affecter aussi une sorte de distinction. Or, *scabieuse* vient du latin *scabies,* gale, et de *scabiosa,* galeuse. Pourquoi cette désignation? Non point parce que la plante donne ou porte la gale avec elle, mais parce que l'ancienne pharmacopée, s'autorisant de ce qu'on appelait l'indication des *signatures,* et trouvant chez cette plante des parties écailleuses, membraneuses, et partant analogues aux formations qui caractérisent les maladies de la peau, en avait conclu que le Créateur l'avait ainsi marquée comme devant être employée pour le traitement des maladies épidermiques. L'espèce la plus renommée était la grande scabieuse, dite *succise* ou *coupée par le bas,* qui passait pour avoir des

vertus vraiment souveraines. La racine de cette scabieuse étant d'ordinaire tronquée et comme rongée à son extrémité inférieure : on prétendait que c'était une morsure faite par le diable, pour faire périr une plante si précieuse dans le traitement des plus affreuses maladies. De là le nom populaire de *morsure* ou *mors du diable* donné à la scabieuse succise, qui depuis a été reconnue comme à peu près inerte, et par conséquent rayée du nombre des médicaments efficaces.

**329.** — « Sous le règne de Henri III et au temps de nos guerres de religion, — dit Sully dans ses *Mémoires*, — les habitants de Villefranche formèrent le complot de s'emparer de Montpazier, petite ville voisine. Ils choisirent pour cette expédition la même nuit que ceux de Montpazier avaient prise pareillement, sans en rien savoir, pour surprendre Villefranche. Le hasard fit encore qu'ayant suivi un chemin différent, les deux troupes ne se rencontrèrent point. Tout fut exécuté de part et d'autre avec d'autant plus de facilité que les deux places étaient demeurées sans défense. On pilla, on se gorgea de butin. Les deux partis triomphaient. Mais quand le jour parut, l'erreur fut découverte : et la composition fut que chacun retournerait chez soi, et qu'on se rendrait mutuellement tous les effets pillés. »

**330.** — Le cardinal le Bossu, archevêque de Malines, haranguant un jour Louis XV : « Sire, lui dit-il, tandis que vos peuples font des vœux pour la continuation de vos victoires, j'offre des sacrifices à Dieu pour les faire cesser. Chaque jour le sang de Jésus-Christ coule sur nos autels ; tout autre sang nous alarme. C'est ainsi qu'un ministre de l'Église doit parler à un Roi Très Chrétien. »

**331.** — Georges Dosa, aventurier sicilien, avait été couronné roi de Hongrie par les paysans de ce pays, qui s'étaient soulevés contre la noblesse et le clergé. Jean, vaïvode de Transylvanie, défit les rebelles l'année suivante et fit leur roi prisonnier. Pour punir celui-ci de son usurpation et des violences commises par ses partisans, on le fit asseoir nu sur un trône de fer rougi au feu, ayant sur la tête une couronne, et à la main un sceptre du même métal ardent.

On lui ouvrit ensuite les veines, et l'on fit avaler un verre de son sang à son frère, qui s'était associé à sa révolte. On le lia sur un siège, et l'on lâcha sur lui trois paysans qu'on avait fait jeûner depuis plusieurs jours, et qui eurent ordre de le déchirer avec les dents.

Après cela, il fut écartelé ; son corps, mis en lambeaux et cuit, fut distribué comme aliment à quelques autres de ses complices, affamés par un jeûne prolongé. Les autres prisonniers furent empalés ou écorchés vifs, excepté quelques-uns, qu'on laissa simplement mourir de faim.

**332.** — Nous voyons très souvent annoncé que telle ou telle nomination a été faite par l'autorité supérieure sur une liste de présentation dressée par une faculté, une corporation. On trouve des exemples de cet usage aux temps antiques, mais généralement alors la présentation, grâce à la forme qu'on lui donnait, ne favorisait aucun des candidats censés choisis à mérite égal, — ce qui ne manque pas d'avoir lieu dans la forme actuelle, où forcément les noms sont rangés dans un ordre quelconque, et où la première place laisse supposer déjà une recommandation plus spéciale.

Dans beaucoup de cas, les anciens, pour ne pas formuler leur préférence, avaient coutume d'écrire les noms des dieux, de leurs amis et même de leurs serviteurs sur un cercle ; de sorte que, ne leur attribuant aucun rang, on n'aurait pu dire quel était le premier dans leur respect, leur affection ou leur estime. Un honneur égal revenait par conséquent à tous.

Chez les Grecs, les noms des sept sages étaient ordinairement placés en cercle. Et nous voyons dans un vieil auteur que les Romains avaient coutume d'écrire sur un ou plusieurs cercles les noms de leurs esclaves, afin qu'on ne sût point ceux qu'ils préféraient, et auxquels ils comptaient donner un jour la liberté.

D'autre part, on rapporte qu'un pape ayant demandé aux cordeliers de désigner trois des leurs dans le dessein d'en élever un au cardinalat, les pères, qui savaient sans doute leur antiquité, écrivirent en cercle les noms des trois plus méritants de leur ordre, afin que rien ne recommandât l'un plus que l'autre au choix du pontife.

Ne pourrait-on pas, en certains cas, revenir à cette ingénieuse formule ?

**333.** — C'était un ancien usage en Égypte que les femmes ne portassent point de souliers, pour leur faire comprendre qu'une femme doit rester à la maison.

**334.** — Dans cette même Égypte, le maître d'une maison où mourait un chat se rasait le sourcil gauche, en signe de deuil.

**335.** — A Marseille, du temps de Valère-Maxime, on gardait publiquement du poison, qu'on donnait à ceux qui, ayant exposé les raisons qu'ils avaient de s'ôter la vie, en obtenaient la permission.

Le Sénat examinait très attentivement leurs raisons, avec une disposition qui n'était ni favorable à l'envie indiscrète de s'ôter la vie, ni contraire au désir légitime de mourir. On recueillait les voix, et, d'après leur nombre pour ou contre, le président du sénat écrivait sur la requête : « Le sénat vous ordonne de vivre, » ou : « Le sénat vous permet de mourir. »

**336.** — Savez-vous pourquoi, — disait, il y a un siècle, un recueil intitulé *Journal de littérature,* — savez-vous pourquoi le soufflet sur la joue est le plus grave des outrages? — C'est qu'il n'y avait autrefois que les vilains qui combattissent à visage découvert, et qu'il n'y avait qu'eux qui pussent recevoir des coups sur la face. On tint donc entre gentilshommes qu'un soufflet donné sur la joue était une insulte qui devait être lavée dans le sang, parce que celui qui le recevait était traité comme un vilain.

**337.** — On a remarqué que le mot *sac,* dont l'origine première n'est pas bien déterminée, est peut-être celui de tous les mots dont la forme est la plus identique dans les langues anciennes et modernes. Les Syriens et les Chaldéens disaient *saka,* les Hébreux *sak,* les Grecs *sakkos,* les Latins *saccus,* les Égyptiens, Samaritains et Phéniciens *sak;* les Arabes disent *saccaron,* les Arméniens *sac,* les Italiens *sacco,* les Allemands *sack,* les Anglais *sacke,* les Danois *sacck,* les Polonais *zako,* les Flamands *zak,* etc.

Partant de cette remarque, un certain Emmanuel, juif et poète bouffon, qui vivait à Rome il y a quelques siècles, explique dans un de ses sonnets comment le mot *sac* est resté ainsi dans toutes les langues. « Ceux qui travaillaient à la tour de Babel, dit-il, avaient, comme un manœuvre, chacun un sac. Quand le Seigneur confondit leurs langues, la peur les ayant pris, chacun voulut s'enfuir et demanda son sac. On n'entendit répéter partout que le mot *sac,* et c'est ce qui fit passer ce mot dans toutes les langues que l'on parlait alors. »

**338.** — On appela au seizième siècle *noces salées* les fiançailles que François Ier, dans un but politique, fit célébrer en 1540 entre sa

nièce Jeanne d'Albret, reine de Navarre, alors âgée seulement de douze ans, et un prince de Clèves. Les fêtes splendides qui furent données à cette occasion, dans le but de narguer l'empereur d'Allemagne, avaient épuisé le trésor royal. Pour le remplir de nouveau, l'on établit dans les provinces du Midi un lourd impôt sur le sel : ce qui fit que l'on appela *noces salées* ces promesses de mariage, qui d'ailleurs n'eurent pas de suite, car, huit ans plus tard, la politique royale ayant pris un autre cours, la jeune princesse épousa Antoine de Bourbon, duc de Vendôme, auquel elle apporta en dot la principauté de Béarn et le titre de roi de Navarre. De ce mariage naquit Henri IV.

**339.** — Une des principales cérémonies du mariage, chez les Latins, consistait à faire passer sous un *joug* les nouveaux époux. De là ce mot *conjugium* (joug commun) pour désigner le mariage. Ce mot n'a pas formé de substantif dans notre langue, mais il nous a donné l'adjectif *conjugal,* se rapportant aux choses du mariage ; nous lui devons aussi *conjuguer,* qui, par conséquent, signifie soumettre au même joug les formes diverses des verbes.

On peut croire que l'antique usage de mettre dans le mariage chrétien le *poêle* sur la tête du mari et de la femme dérive de l'imposition du joug chez les Romains.

**340.** — Un poète, qui décrit un combat, dit qu'après l'engagement

Le sol était *jonché* de morts et de mourants.

Un autre, pour faire honneur à un grand et bienfaisant personnage, dit :

Il faut *joncher* de fleurs le chemin qu'il doit suivre.

Millevoye, dans sa *Chute des feuilles :*

De la dépouille de nos bois,
L'automne avait *jonché* la terre.

Etc., etc.

Or le verbe *joncher* vient du latin *juncus,* qui signifie *jonc,* sorte de plante des sols humides. Pour établir le rapport entre ce sens primitif et l'acception actuelle, il faut savoir que jadis, en des temps où l'usage des tapis de pied était encore sinon ignoré, du moins trop coûteux même pour la plupart des gens riches, on avait coutume, dans les châteaux, de couvrir le sol des salles d'une épaisseur de joncs coupés,

— ou d'autres herbages. C'était ce qu'on appelait la *jonchée*. *Joncher*, c'est-à-dire couvrir le sol de joncs, s'est dit d'abord de manière absolue. En prenant à la fois l'action et la substance employée (comme *saupoudrer*, poudrer de sel; *argenter*, garnir d'argent), le verbe n'avait besoin d'aucun complément; mais la désignation de cet acte particulier s'étant ensuite appliquée à des faits analogues, on *joncha* de fleurs un chemin, le champ de bataille se trouva *jonché* de cadavres, etc. Il fallut alors exprimer la chose dénaturée en étendant le sens primitif et restreint du verbe; et il en fut comme pour saupoudrer de sucre un gâteau, ferrer d'argent un coffret, etc.

341. — Un fameux voleur qui vivait au seizième siècle, et ressemblait beaucoup au cardinal Simonetta, profita de cette ressemblance pour faire un grand nombre de dupes. Prenant la pourpre et s'entourant de domestiques, qui étaient des voleurs comme lui, il se présenta, en train magnifique, dans plusieurs villes, en prenant la qualité de légat et en se faisant, comme tel, délivrer des sommes considérables, destinées, disait-il, au trésor pontifical. La friponnerie ayant été découverte, il fut arrêté ; on lui fit son procès et, après lui avoir fait confesser des crimes horribles, il fut condamné à être pendu. L'exécution se fit avec une sorte de pompe solennelle. On l'étrangla avec une corde d'or filé, et on lui fit porter, en le conduisant au supplice, une bourse vide pendue au cou, avec un écriteau ainsi conçu : « Je ne suis pas le cardinal Simonetta, mais bien le voleur *sine moneta* (sans monnaie). »

342. — Le fanatique Felton, qui tua le duc de Buckingham, favori de Charles II, était si vindicatif qu'ayant un jour appelé en duel un gentilhomme qui l'avait offensé, et croyant que la qualité de son ennemi lui ferait peut-être refuser le cartel, il lui envoya en même temps un de ses doigts qu'il avait coupé lui-même : « Je veux, dit-il, qu'il sache de quoi est capable, pour venger une injure, l'homme qui peut se mettre lui-même en morceaux. »

343. — La première idée de la location des livres est signalée ainsi par Jaquette Guillaume, dans son histoire des *Dames illustres*, publiée en 1665 :

« Ne voyons-nous pas que les livres de M$^{lle}$ de Scudéry sont de plus

grande estime et se débitent à de plus grands prix que ceux des plus renommés historiens? Son libraire a taxé à une demi-pistole (5 francs de notre monnaie actuelle) POUR LIRE SEULEMENT une histoire de cette illustre savante. »

M. Édouard Fournier, qui n'a pas connu cette particularité de l'histoire littéraire du dix-septième siècle, a parlé, lui aussi, dans son *Vieux-Neuf*, de la location des livres par les libraires. Il n'en fait remonter l'origine qu'au dix-huitième siècle, à l'époque où les romans de l'abbé Prévost et de Jean-Jacques Rousseau passionnaient tous les esprits.

**344.** — Sous le règne du roi Georges II d'Angleterre, une estampe satirique fut publiée, que l'on attribua à Kay, et qui devint aussitôt populaire sous le titre de *les Cinq Tous* (*the five all*). Cette gravure représentait cinq personnages du temps :

1° Un prêtre, le docteur Himter, célèbre prédicateur écossais, disant : *Je prie pour tous;*

2° Un avocat, sir Thomas Erskine, notable membre du parlement, disant : *Je parle pour tous;*

3° Un laboureur, gentilhomme fermier innomé, disant : *Je les nourris tous;*

4° Un soldat, le roi Georges, disant : *Je combats pour tous;*

5° Enfin le diable, disant : *Je les emporte tous.*

En réalité, l'estampe publiée en Angleterre dans les premières années de notre siècle n'était qu'une imitation de celle dont nous donnons ici le fac-similé, d'après un exemplaire unique, et qui date de l'époque où Racine fit jouer sa comédie des *Plaideurs*, c'est-à-dire en plein règne de Louis XIV. Elle est intitulée *les Vérités du siècle d'à présent*, et pourrait aussi bien s'appeler *les Quatre Tous*.

Les figures principales y sont accompagnées au second plan des sujets accessoires complétant l'idée symbolique de l'artiste.

C'est d'abord, derrière le prêtre, en costume d'officiant dont la légende est : *Je prie pour vous tous,* un solitaire en oraison, emblème du détachement des richesses mondaines. Derrière le soldat, disant : *Je vous garde tous,* un incendie tord ses flammes; mais c'est évidemment pour repousser la troupe des envahisseurs, qu'on aperçoit dans le lointain et qui ont causé ce désastre, que l'homme d'armes va combattre. Le rustique, disant : *Je vous nourris tous,* va porter à la ville les produits

de la terre, pendant qu'un de ses camarades est occupé au labour ; enfin voici l'avocat chargé de ses sacs, de ses cornets à encre, de ses rôles ; la mine pleine, la main ouverte dans un geste de harangue, il

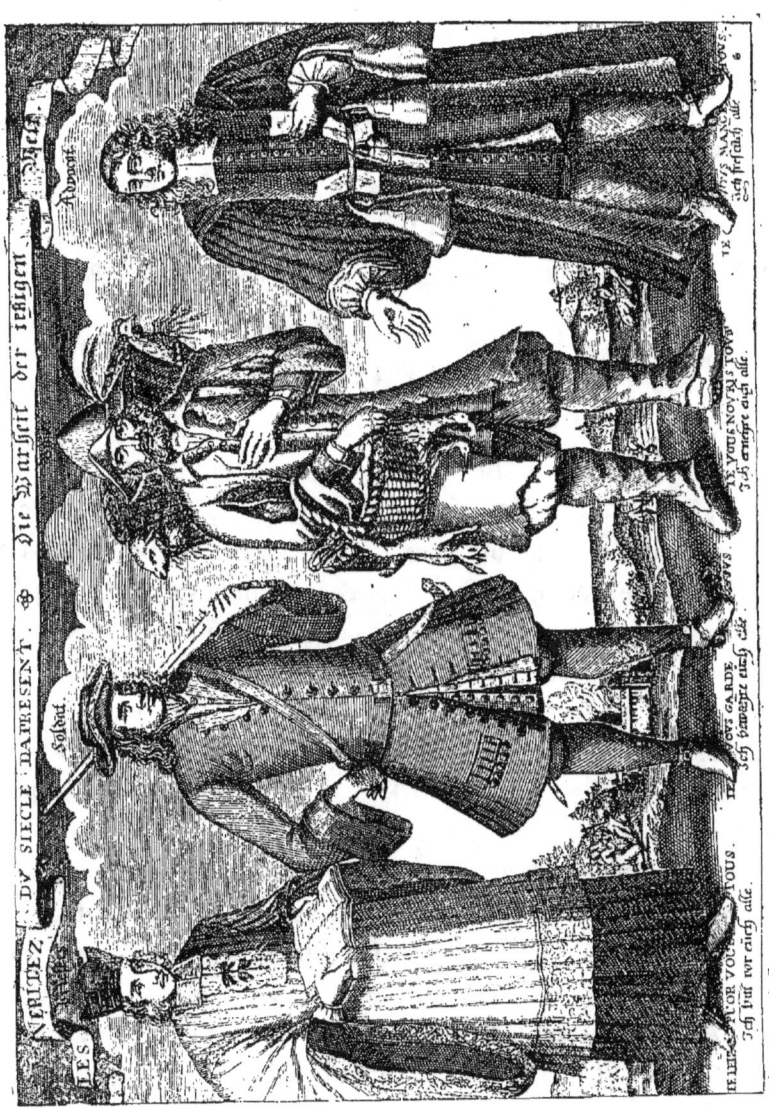

Fig. 28. — *Les vérités du siècle d'à présent*, fac-similé d'une estampe d'Aubry, graveur strasbourgeois du dix-septième siècle.

cache à demi du pan de sa robe un loup en train de dévorer un agneau, et c'est avec juste raison qu'il dit : *Je vous mange tous*. Conclusion que doivent méditer ceux que n'effraye pas le sort de l'agneau, et qui forme la moralité de cette composition.

**345.** — Chez nous, se faire montrer au doigt, c'est, en se rendant

ridicule ou méprisable par sa conduite, se faire remarquer ou moquer publiquement.

Chez les anciens, au contraire, être montré au doigt était ordinairement une sorte d'hommage dont l'estime publique pouvait seule honorer celui qui en était l'objet. *Pulchrum est digito monstrari,* dit Perse.

Démosthène, montré au doigt par une marchande d'herbes qui disait à sa voisine : « Tiens! le voilà, » ne put se défendre d'un mouvement de vanité. C'était aussi le faible d'Horace, qui dit à l'un de ses protecteurs que c'est grâce à lui qu'il est montré au doigt par les passants :

> *Totum muneris hoc tui est,*
> *Quod monstror digito prætereuntium.*

**346.** — *Boire à la santé de quelqu'un* est une expression usitée généralement aujourd'hui chez tous les peuples civilisés. Elle correspond au *tibi propino* des Romains. Ce verbe, formé du grec, signifie boire avant quelqu'un, comme pour lui donner l'exemple et l'inviter à faire de même. Chez les Grecs, à la fin du repas, on apportait sur la table une grande coupe pleine de vin ; un des convives la prenait à la main et, après y avoir bu, la présentait à son voisin, qui faisait comme lui. La coupe passait ainsi à la ronde. Cette cérémonie, instituée par l'amitié, dont elle resserrait les nœuds, s'appelait *philotesia,* c'est-à-dire *propinatio post cœnam, in signum amicitiæ* : la coupe était nommée *philotesius crater.*

« Les Allemands — écrivait Érasme au seizième siècle — font encore la même chose, et chez eux cette espèce de cérémonie a des conséquences toutes particulières. Quelques mauvais traitements qu'ait reçus un homme, il est tenu de tout oublier quand il a pris des mains de son ennemi la coupe de réconciliation ; cet acte lui enlève jusqu'au droit de le poursuivre en justice, et les juges ne recevraient pas sa plainte. »

Il n'en est plus ainsi en pays germanique.

L'usage de faire circuler la coupe à la fin du repas se perdit peu à peu, par crainte de la lèpre, maladie contagieuse fort commune à certaine époque, et fut remplacé par celui de choquer les verres les uns contre les autres, qu'on appela chez nous *trinquer* (de l'allemand *trinken,* boire). C'est tout ce qui nous reste de la *propination* des anciens.

**347.** — Au mois de mai 1750, Louis XV étant atteint d'une grande faiblesse, on répandit dans le peuple le bruit qu'on enlevait des enfants pour les égorger, et faire de leur sang des bains ordonnés pour la guérison du royal malade. Ce bruit occasionna une émeute. Peu après, le roi devant passer par Paris pour aller à Compiègne, on craignit un mouvement populaire, et l'on fit entendre à Sa Majesté qu'elle ne devait pas honorer de sa présence des sujets rebelles. En conséquence, on traça de Versailles à Saint-Denis une route pour le passage du roi, et on l'appela *le chemin de la Révolte* (nom qui a survécu).

**348.** — « Que de bruit, mon Dieu, que de bruit pour une omelette! » comme disait le poète mécréant du dix-septième siècle. De quelle omelette et de quel poète mécréant est-il ici question?

— Ce poète s'appelait Desbarreaux. On lui attribue le fameux sonnet qui commence ainsi :

> Grand Dieu, tes jugements sont remplis d'équité!

et qui se termine par ceux-ci :

> Tonne, frappe, il est temps; rends-moi guerre pour guerre.
> J'adore en périssant la raison qui t'aigrit :
> Mais dessus quel endroit tombera ton tonnerre,
> Qui ne soit tout couvert du sang de Jésus-Christ?

Ce sonnet qui, au temps où l'on admettait après Boileau que

> Un sonnet sans défaut vaut seul un long poème,

fut souvent cité comme le modèle du genre, et figure à ce titre dans tous les anciens traités et recueils de littérature, est inspiré par une pensée essentiellement pieuse; mais l'auteur — qui d'ailleurs, assure-t-on, en aurait répudié la paternité — n'était rien moins qu'un indévot avéré, dont la conduite ordinaire était pour son époque un sujet de scandale. A vrai dire, cet *esprit fort,* comme beaucoup de ses pareils, donnait des marques de la plus grande faiblesse dès qu'il était sous l'empire de la moindre indisposition, ou qu'il croyait voir quelque menace de la destinée. Riche et disciple zélé d'Épicure, il avait, dit Tallemant des Réaux, environ trente-cinq ans quand il fit, avec quelques autres gourmands comme lui, le projet de faire une tournée en France, pour aller savourer dans chaque localité les productions qui en font la renommée. Au cours de ce voyage, les joyeux compagnons durent plus d'une mésaventure à l'impiété dont ils fai-

saient montre en tous lieux, et qui, au moins chez Desbarreaux, n'était guère qu'un assez mince dehors, sous lequel se cachait une sorte de trembleur superstitieux.

Aussi, une fois qu'il voulait entreprendre un ecclésiastique sur des questions de foi ou d'incrédulité : « Remettons, je vous prie, cette controverse à votre première maladie, » lui dit le prêtre, qui connaissait le personnage.

Or un jour de vendredi saint, Desbarreaux et ses amis s'en étaient allés pour rompre le jeûne, contre lequel ils tenaient à protester, dans un cabaret de Saint-Cloud, où, à leur grand déplaisir, ils ne trouvèrent que des œufs. Force leur fut de se contenter d'une omelette, mais ils exigèrent qu'on y mît du lard.

A peine sont-ils attablés pour manger ce mets anticanonique, qu'un orage terrible éclate, qui semble vouloir abîmer la maison. Alors Desbarreaux : « Mon Dieu, fit-il, que de bruit pour une omelette ! » et, prenant le plat, il le jeta par la fenêtre. C'est à ce mot, depuis passé en proverbe, que Boileau fait allusion quand il dit, dans sa satire sur les *Femmes,* qu'il en a connu plus d'une qui

>   Du tonnerre dans l'air brave les vains carreaux,
>   Et nous parle de Dieu du ton de Desbarreaux.

**349.** — Autrefois, lorsque les bûcherons devaient compter avec leurs maîtres, ou les marchands avec les acheteurs, on plantait, pour mesurer le bois à brûler qui ne se mettait pas en fagots, quatre pieux hauts chacun d'autant de pieds et formant un carré de huit pieds de côté ; et comme les dimensions de cette mesure se prenaient avec une corde, on appela naturellement *corde* la quantité de bois qu'elle pouvait contenir, puis, par suite, *bois de corde* le bois de chauffage qui se débitait à ladite mesure.

**350.** — Dans un article de journal nous trouvons ce passage : « Le pauvre X... est un fluctuant de premier ordre. Pris d'incertitude sur le sort de la coterie à laquelle ses intérêts lui commanderaient de s'attacher, il hésite, il louvoie. Il veut bien se rallier, mais pour le bon motif, à la condition que sa situation ne courra aucun risque. On croirait toujours l'entendre s'écrier :

>   Ah ! ne me brouillez pas avec la République !... »

Il est fait allusion à une scène célèbre du *Nicomède* de Corneille (acte II, scène III).

Nicomède, fils de Prusias, roi de Bithynie, est indigné que son père accepte tranquillement d'être le protégé et, partant, l'humble sujet de Rome. En présence d'un ambassadeur des Romains qui, connaissant les sentiments du jeune prince, demande que le sceptre de Bithynie passe aux mains de son frère cadet, Nicomède rappelle son père à la dignité royale.

<div style="text-align:center">NICOMÈDE.</div>

De quoi se mêle Rome? et d'où prend le sénat,
Vous vivant, vous régnant, ce droit sur votre État?
Vivez, régnez, seigneur, jusqu'à la sépulture,
Et laissez faire après ou Rome ou la nature.

<div style="text-align:center">PRUSIAS.</div>

Pour de pareils amis il faut se faire effort.

<div style="text-align:center">NICOMÈDE.</div>

Qui partage vos biens aspire à votre mort;
Et de pareils amis, en bonne politique...

<div style="text-align:center">PRUSIAS.</div>

Ah! ne me brouillez point avec la République;
Portez plus de respect à de tels alliés.

On fait assez fréquemment allusion à ce passage.

**351.** — Nos pères, forts mangeurs, étaient, nous l'avons déjà noté, grands amateurs d'épices facilitant la digestion de leurs trop abondants repas. Parmi les épices les plus recherchées, figurait la noix muscade, dont on râpait une certaine quantité sur la plupart des mets.

L'usage ou plutôt la mode de la muscade fut pendant quelque temps interrompue en France au dix-septième siècle, et voici à quelle occasion. Les ragoûts servis à Louis XIV encore jeune la veille du jour où il fut pris de la petite vérole, étaient, selon l'ordinaire de ce temps, fortement assaisonnés de muscade. L'odeur de la muscade, qui l'obsédait pendant les premiers jours de la maladie, lui inspira le plus profond dégoût pour cette épice, qui — dès lors — se trouva déconsidérée et laissée aux tables vulgaires. Les gens comme il faut ne purent plus sentir la muscade, et même en entendre parler sans en éprouver des nausées. Huit ou dix ans plus tard, l'estomac du roi s'étant réconcilié avec la muscade, elle devint plus à la mode que jamais. Ce fut alors que Boileau, décrivant un repas ridicule, constata l'engouement

pour cette épice dans ce vers devenu célèbre, et auquel il est souvent fait allusion :

> Aimez-vous la muscade ? on a-mis partout.

**352.** — On a gardé mémoire des premiers essais de culture de la pensée que fit le roi René d'Anjou, lorsque, vaincu par Alphonse V et réfugié en Provence, il cherchait dans de paisibles distractions à se consoler des revers qu'il avait éprouvés dans la défense de ses royaumes. Il avait, dit-on, obtenu quelques jolis résultats, qui furent perdus après lui ; et ce ne fut qu'au commencement de notre siècle qu'une riche dame anglaise, lady Mary Bennett, fille du comte de Tanquerville, reprit la culture de cette fleur, qu'elle amena bientôt à un développement particulier, et dont elle obtint des variétés très amples et très belles, qui ont été le point de départ des collections aujourd'hui connues.

**353.** — Charles IV, duc de Lorraine, prince guerrier plein d'esprit, mais turbulent, capricieux, se brouilla souvent avec la France, qui, deux fois, le dépouilla de ses États et le réduisit à subsister de son armée, qu'il louait en bloc à des princes étrangers. En 1662, après maintes vicissitudes, il signa le traité dit de Montmartre, par lequel il faisait Louis XIV héritier de ses États, à condition que les princes de sa famille seraient déclarés princes du sang de France, et qu'on lui permettrait de lever un million sur le duché qu'il abandonnait pour l'avenir. « Qui aurait dit alors, remarque le président Hénault, que le don qu'il faisait, avec des clauses évidemment illusoires, se réaliserait sous Louis XV avec le consentement de l'Europe entière ? » Ce traité poussa le duc à de nouvelles bizarreries ; il y eut reprise d'hostilités contre la France, qui en 1670 le déposséda pour la seconde fois. Turenne le défit à Ladenburg en 1674. Le duc battit les Français à son tour, et fit même prisonnier le maréchal de Créqui... Enfin il mourut en 1675, âgé de soixante-quatorze ans, ayant, quelques jours auparavant, rédigé en vers un testament facétieux, dont voici les principaux passages :

> Sain d'esprit et de jugement,
> Et voisin de ma dernière heure,
> Je donne à l'Empereur, par ce mien testament,
> Le bonjour avant que je meure.

Je destine à ma veuve un fonds de bons désirs,
Dont il sera fait inventaire ;
Pour sa demeure un monastère,
Le célibat pour ses menus plaisirs,
La pauvreté pour son douaire.
A mon neveu je laisse un nom,
Seul bien qui m'est resté de toute la Lorraine ;
Si ce prince ne peut le porter, qu'il le traîne :
La France le trouvera bon.
Pour l'acquit de ma conscience,
En maître libéral, je me sens obligé
De remplir de mes gens la servile espérance :
Je leur donne donc... leur congé :
Qu'ils le prennent pour récompense.
Je nomme tous mes créanciers
Exécuteurs testamentaires,
Et consens de bon cœur que mes frais funéraires
Soient faits de leurs propres deniers.
Qu'on me fasse des funérailles
Dignes d'un prince de mon nom,
Et qu'on embaume mes entrailles
Avec de la poudre à canon.
Que mon enterrement, solennel et célèbre,
Fasse bruit dans tous les quartiers ;
Et que les plus menteurs de tous les gazetiers
Fassent mon oraison funèbre.

On ne saurait assurément faire moindre cas des sentiments et des obligations ordinaires de la vie.

Un spirituel rimeur du temps, M. Pavillon, un illustre d'alors, répondit au testament de Charles IV par cette épitaphe :

Ci-gît un pauvre duc sans terre,
Qui fut jusqu'à ses derniers jours
Peu fidèle dans ses amours,
Et moins encore dans ses guerres.

Il donna librement sa foi
Tour à tour à chaque couronne,
Et se fit une étroite loi
De ne la garder à personne.

Il entreprit tout au hasard,
Se fit tout blanc de son épée :
Il fut brave comme César,
Et malheureux comme Pompée.

Il se vit toujours maltraité,
Par sa faute ou par son caprice ;
On le détrôna par justice,
On l'enterra par charité.

**354.** — On a beaucoup discuté pour fixer la provenance étymologique de notre particule affirmative *oui*. D'après une opinion assez accréditée, il faudrait y voir tout simplement le participe passé du verbe *ouïr*, avec la signification de : « la chose ouïe, entendue, convenue. » D'après Ménage, grand étymologiste du dix-septième siècle, ce mot se serait formé du latin *hoc est* (cela est), qui, par abréviation ou contraction, serait devenu *oc* dans la partie méridionale de la France, et *oïl* dans les provinces du Centre et du Nord. De là d'ailleurs, c'est-à-dire de la manière de prononcer la particule affirmative, s'établit la délimitation philologique entre la *langue d'oc* et la *langue d'oïl*.

**355.** — Les bouts-rimés doivent, dit-on, leur origine à Duclos, poète fort médiocre, qui vivait au milieu du dix-huitième siècle. Il y donna lieu par les plaintes qu'il fit au sujet de trois cents sonnets qui, disait-il, lui avaient été dérobés, qu'il regrettait fort, quoiqu'il n'en eût encore composé que les rimes, ayant pour habitude de les commencer toujours par là.

Ces lamentations parurent si singulières à ceux qui les entendirent, qu'ils résolurent de s'exercer d'abord à choisir des rimes bizarres, qu'ils s'amusaient à remplir ensuite de diverses manières, et sur divers sujets. Le bruit de ce genre de travail s'étant répandu de proche en proche, il devint à la mode dans le monde des beaux esprits; et depuis bien des gens en ont fait usage.

**356.** — Le dieu Terme, protecteur des limites, fut de bonne heure vénéré des Romains. Numa Pompilius introduisit son culte à Rome; et ce peuple, tout entier livré aux travaux de l'agriculture, adorait le dieu sous la garde duquel étaient placées les bornes des champs. La légende racontait que lorsqu'il s'agit d'inaugurer la statue de Jupiter sur le Capitole, et que, dans cette vue, on fit subir un brusque déplacement à tous les dieux qui avaient une portion de terrain sur le mont Tarpéien, *Terme* seul résista opiniâtrément, et que nul effort humain ne put réussir à déplacer sa statue. Les augures déclarèrent alors que c'était là l'indice que jamais les limites de l'empire romain ne reculeraient; et le culte rendu au dieu Terme ne devint que plus ardent. Toujours est-il que, aux temps les plus anciens, une loi romaine dévouait aux dieux infernaux le propriétaire qui se rendait coupable

d'un déplacement de *terme*. A l'origine, le dieu Terme fut symbolisé par une simple pierre, — qu'on assimila même à celle que Saturne

Fig. 29. — Inauguration d'un dieu Terme, d'après une lampe antique.

avait avalée, croyant avaler son fils Jupiter. — Dans les siècles élégants de Rome, Terme fut un sylvain à tête et taille humaines, mais dont les extrémités inférieures n'étaient jamais qu'un bloc

équarri, — l'absence des pieds symbolisant son absolue stabilité. L'inauguration d'un terme donnait presque toujours lieu à une fête champêtre ; c'est une scène de ce genre que nous voyons représentée sur une ancienne lampe romaine, dont nous donnons le fac-similé d'après un recueil d'antiquités publié en 1778 par Bartoli. On y voit, en même temps que la houlette ou bâton du berger, des instruments de musique pastorale, les cymbales, la flûte double, la flûte de Pan, ainsi que le broc pour les libations.

**357.** — Il périt plus de quatre cent mille hommes aux croisades, — dit Saint-Foix, — mais nous en rapportâmes des modes, entre autres celle de se vêtir de longs habits. Dans les douzième, treizième, quatorzième et quinzième siècles, on portait une soutane qui descendait jusqu'aux pieds. Il n'y a d'ailleurs pas plus de deux cents ans que la soutane a été réservée aux seuls ecclésiastiques. Avant cette époque, tous les gens dits de robe, les professeurs et les médecins, étaient en soutane, même chez eux. Les nobles imaginèrent qu'en faisant faire une longue queue à la soutane, ils auraient le prétexte d'avoir un homme pour la porter, et que l'avilissement de cet homme donnerait un relief et un air de distinction au maître.

**358.** — Théodose dit le Jeune était si indifférent aux intérêts de l'empire, qu'il avait pris l'habitude de signer sans les lire les actes qu'on lui présentait. La vertueuse Pulchérie, sa sœur, — que l'Église a d'ailleurs placée au nombre des saintes, — qui gouvernait en quelque sorte en son nom, voulant lui montrer à quel danger il s'exposait en agissant ainsi, lui présenta un jour un acte, qu'il signa sans en connaître le sujet, et qui n'était autre chose qu'un renoncement à l'empire pour devenir esclave. Quand Pulchérie lui fit voir la teneur de ce document, il en eut une telle confusion qu'il ne retomba jamais dans la même faute.

**359.** — En l'honneur de quel personnage célèbre français fut prononcée la première oraison funèbre pendant la cérémonie religieuse faite en l'honneur du défunt?

— Autant qu'on croit, ce fut en l'honneur du connétable Bertrand du Guesclin que, pour la première fois, un orateur ecclésiastique fit du haut de la chaire l'éloge du mort. Lors d'un service solennel célé-

bré en 1389 à Saint-Denis par ordre du roi Charles VI, Henri Cassinel, évêque d'Auxerre, fit un discours très pathétique sur la vie du fameux connétable, inhumé d'ailleurs dans la nécropole royale.

**360.** — Le mot *anecdote,* qui nous vient du grec, a perdu chez nous — tout au moins de nos jours — le sens qui en faisait le caractère primitif.

L'anecdote est pour nous aujourd'hui un menu fait, plus ou moins intéressant, se rapportant à un personnage ou à une circonstance historique quelconque. On pourrait, par suite de l'acception moderne, définir l'anecdote la monnaie de l'histoire.

A l'origine, c'est-à-dire chez les anciens Grecs, tel n'était pas le sens du mot, formé de *an* privatif, *ek,* en dehors, et *didômi,* donner, publier. Le mot *anecdote,* qui équivalait à notre mot *inédit,* désignait alors des circonstances historiques que les auteurs avaient gardées secrètes et que l'on révélait.

Ainsi Muratori, prenant le mot dans le sens ancien, a intitulé *Anecdotes grecques* les ouvrages des Pères grecs qu'il a tirés des anciens manuscrits et imprimés pour la première fois. Fréquemment, d'ailleurs, le mot *anecdote* fut employé sous une forme adjective. On disait jadis, par exemple : « C'est là une historiette *anecdote.* » Nous dirions aujourd'hui *anecdotique.*

« Les anecdotes de Procope sont les seules qui nous restent de l'antiquité, — dit Vigneul-Marville dans ses *Mélanges* publiés en 1725 ; — on prend un plaisir extrême à lire la vie secrète des princes... Les *Anecdotes de Florence,* par le sieur de Varillas, ne nous apprennent rien que tout le monde ne sache... Je m'attendais, selon la force du mot *anecdote,* à d'anciens mémoires nouvellement déterrés. Mais rien de tout cela. »

Celui qui a revu le Dictionnaire de Furetière a fort bien remarqué, sur le mot *anecdotes,* que le mot grec *anekdota* ne signifie pas, comme quelques-uns l'ont cru, une histoire des actions particulières d'un prince ou d'un peuple, mais une histoire jusque-là non connue et qu'on met en lumière. C'est dans ce sens que Cicéron promettait un jour à son ami Atticus de publier des *anecdotes,* qu'il avait composées à l'exemple de Théopompe, qui écrivit l'histoire de son temps fort satiriquement, surtout contre Philippe de Macédoine et ses capitaines.

Au siècle dernier, de nombreux recueils anecdotiques furent publiés,

dont le titre avait encore le sens de révélation : *Anecdotes de la cour, Anecdotes des républiques,* etc.

Mais nous avons changé cela, comme bien d'autres choses.

**361.** — « Il n'est aucun pays, dit un auteur du siècle dernier, où la manie des titres soit plus grande qu'en Allemagne; c'est en quelque sorte une maladie du climat, comme le spleen en Angleterre. *Sa Grâce, Sa Gracieuseté,* sont des qualifications banales qui, chez les Germains, s'appliquent indistinctement à un prince, à un conseiller, à son secrétaire, et pour ainsi dire au premier faquin dont on requiert l'appui ou la recommandation. »

La chancellerie allemande a poussé même les choses à ce point qu'elle n'expédie pas un décret de mort sans que le mot *gracieux* ne s'y trouve placé. L'huissier qui notifie un arrêt à un condamné lui dit : « Écoutez la gracieuse sentence que le très gracieux conseil vient de prononcer à votre égard. »

**362.** — La rue Saint-Sauveur s'appelait autrefois rue *du Bout-du-Monde,* et ce nom lui venait d'une enseigne où l'on avait peint un bouc, un duc (oiseau) et un globe terrestre précédés du mot *AV.* Cela faisait *AV BOUC DUC MONDE,* ce que l'on lisait : *Au bout du monde.*

**363.** — On voyait jadis au carrefour appelé la pointe Saint-Eustache une grande pierre posée sur un égout en forme de petit pont, et qu'on appelait le pont Alais, du nom de Jean Alais. Cet homme, pour se rembourser d'une somme qu'il avait prêtée au roi, fut l'inventeur et le fermier d'un impôt d'un denier sur chaque panier de poisson qu'on apportait aux Halles : il en eut tant de regret qu'il voulut, en expirant, être enterré sous cette pierre, dans cet égout des ruisseaux des halles.

**364.** — Sous la première et jusque vers la fin de la seconde race, on ne portait qu'un nom, et ce nom n'était point attaché à la filiation et parenté; celui du fils était presque toujours différent de celui du père. Tous les noms étaient communs, comme le sont aujourd'hui les noms de baptême Jacques, François, Pierre, Paul, Philippe, etc. Le père, à la naissance d'un fils, lui donnait le nom qui lui venait

dans l'idée, Filmer, Thierry, Gogon, Gontran, Eudes, Pépin, etc., et on le baptisait sous ce nom. Il pouvait arriver que vingt hommes dans une province portassent le même nom sans être parents.

Ce ne fut que vers la seconde race que, les fiefs, qui n'étaient auparavant qu'à vie, étant devenus héréditaires, on prit le nom du fief que l'on possédait, et ce nom devint aussi héréditaire dans la famille.

Chez les Grecs et les Romains, et chez bien d'autres peuples, les filles conservaient leur nom en se mariant ; ce n'est que depuis l'entier établissement du christianisme qu'elles prennent celui de leur mari.

**365.** — Charles-Quint et François Ier, alors son prisonnier, s'étant trouvés ensemble au passage d'une porte, l'empereur, qui voulait par des politesses préparer le roi à lui céder ses prétentions sur Naples, sur le Milanais, sur Gênes, sur la Flandre et l'Artois, offrit le pas à son hôte, qui le refusa. Arrêtés par ce débat, ils s'adressèrent au grand maître de Malte, Villiers de l'Ile-Adam, qui se trouvait là, pour qu'il décidât ce point d'étiquette.

« Je prie Dieu, répondit Villiers, qu'entre Vos Majestés il ne s'élève à l'avenir d'autres différends que pour le passage d'une porte. » Puis, parlant à François Ier : « Je crois, Sire, que vous ne devez pas refuser les honneurs que le premier prince de la chrétienté veut accorder chez lui au plus grand roi de l'Europe. »

Il n'était guère possible, dit l'auteur qui rapporte cette anecdote, de faire passer le roi de France par une plus belle porte.

**366.** — Chacun sait que le mot *mausolée*, ayant l'acception de tombeau magnifique, vient de la superbe sépulture que la reine de Carie Arthémise fit élever à son époux Mausole, et qui passait chez les anciens pour une des sept merveilles du monde. Mais voici, paraît-il, dans quelles circonstances ce mot fut introduit dans notre langue.

« Malherbe, dit Ant. de Latour, dans la notice biographique qu'il a placée en tête d'une édition des œuvres de ce poète, Malherbe avait un fils, jeune homme plein de mérite, qui était conseiller au parlement d'Aix. Le jeune Malherbe fut tué dans un duel. Tallemant des Réaux affirme même qu'il périt assassiné dans une querelle. Malherbe voulut se battre contre le meurtrier, nommé de Piles ; et comme Balzac lui représentait que de Piles n'avait pas vingt-cinq ans, et qu'il en avait,

lui, soixante-douze : « C'est bien pour cela, répondit-il ; je ne hasarde « qu'un sou contre une pistole. » La famille de Piles lui offrit de l'argent pour l'apaiser. Il refusa d'abord avec opiniâtreté ; mais ses amis lui représentèrent qu'il devait accepter les dix mille écus qu'on lui proposait. « Soit, dit-il, puisqu'on m'y contraint, je prendrai cet argent ; « mais je n'en garderai rien pour moi : *j'emploierai le tout à faire* « *bâtir un* MAUSOLÉE *à mon fils.* »

En employant le mot *mausolée* au lieu de tombeau, remarque le biographe, c'était un vocable nouveau qu'il donnait à la poésie, et partant à la langue française.

**367.** — On lit dans les *Récréations mathématiques et physiques* d'Ozanam un trait qui prouve que, bien avant qu'on eût isolé le phosphore, on connaissait les effets de ce corps dans l'état de nature, et qu'à l'occasion l'on sut en faire usage.

Kenette, deuxième roi d'Écosse, qui régnait à la fin du neuvième siècle, voulant soumettre les Pictes, montagnards farouches, ennemis de toute domination, qui avaient tué son père le roi Alpin, proposa à sa noblesse et à son peuple de les combattre. La cruauté des Pictes et leurs succès dans une guerre récente épouvantaient les Écossais, qui refusèrent de marcher contre eux. Pour les y résoudre, Kenette recourut à la ruse.

Il fit inviter à des fêtes qui devaient durer plusieurs jours, les principaux citoyens et les chefs des armées. Il les reçut avec la plus grande civilité, les combla de prévenances, leur prodigua les festins et les plaisirs de toutes sortes.

Un soir que la fête avait été plus brillante, que les liqueurs les plus agréables et les plus enivrantes avaient coulé en abondance, le roi, feignant la fatigue, invita ses convives à se livrer avec lui aux douceurs du sommeil... Déjà le silence régnait dans le palais : les nobles, qui avaient abusé des boissons, dormaient profondément, quand des hurlements épouvantables retentirent autour d'eux.

Troublés, étourdis à la fois par les fumées du vin et par un lourd sommeil, ils aperçoivent le long des salles où ils sont couchés des spectres affreux, tout en feu, armés de bâtons enflammés, portant de grandes cornes de bœufs dont ils se servaient pour pousser des beuglements terribles et pour faire entendre ces paroles : « La justice de Dieu attend les Pictes, meurtriers du roi Alpin ; leur châtiment

approche... Dieu bénira ceux qui se seront faits les instruments de la vengeance, dont nous sommes les messagers. »

Le stratagème du roi Kenette produisit tout l'effet qu'il en attendait. Le lendemain, dans un conseil, les seigneurs rendant compte de leur vision nocturne, et le roi assurant qu'il avait entendu et vu les mêmes apparitions, il fut convenu d'une voix unanime qu'on devait obéir à Dieu et marcher contre les Pictes, qui peu après furent attaqués, vaincus trois fois de suite et taillés en pièces. Il va de soi que l'assurance due à la promesse d'intervention divine aida beaucoup à la victoire des Écossais.

Ce fut ainsi que le roi Kenette sut mettre à profit des effets de phosphorescences naturelles, qui lui avaient été indiqués sans doute par un observateur de son entourage. Tout avait consisté à choisir des hommes de grande taille, qu'on avait recouverts de peaux de grands poissons dont les écailles reluisent extraordinairement, et de leur mettre à la main des branches d'un certain bois mort qui jette aussi des lueurs phosphorescentes.

**368.** — L'écrivain Stendhal (Henri Beyle de son vrai nom) a publié en un gros volume la biographie de Rossini, son contemporain.

« Or — dit Hippolyte Lucas dans ses *Portraits et Souvenirs littéraires*, qui viennent d'être publiés par son fils — c'était une chose curieuse que d'entendre Rossini parler de ses biographes, qui tous ont prétendu avoir vécu dans son intimité, bien qu'il n'ait connu aucun d'entre eux. Voici ce qui lui est arrivé avec Stendhal. Sa biographie avait déjà été publiée depuis longtemps par le spirituel écrivain, sans que Rossini l'eût jamais rencontré. Un jour, il entra chez le directeur du Théâtre-Italien, où se trouvait M$^{me}$ Pasta, en conversation avec un gros monsieur d'une apparence assez lourde. Celui-ci se leva, à l'arrivée de Rossini, salua et sortit sans mot dire : « Est-ce que vous êtes fâché? dit M$^{me}$ Pasta à Rossini. — Moi, fâché! avec qui? — Mais « avec ce monsieur qui vient de sortir! — Je ne le connais pas, je ne « l'ai jamais vu. — Voilà qui est singulier, dit M$^{me}$ Pasta, c'est « M. Stendhal. — Ah! reprit Rossini, celui qui a écrit mon histoire! « je ne suis pas fâché de l'avoir vu une fois dans ma vie. »

« Cette anecdote m'a été racontée par Rossini; et je lui ai entendu dire également qu'il n'avait ni vu ni connu l'auteur allemand d'une de

ses biographies en trois volumes, traduite en Belgique, et qui n'était d'ailleurs qu'un long et méchant roman. »

**369.** — On a relevé les divers moyens employés par certains compositeurs célèbres pour *s'entraîner* à la création de leurs œuvres :

Gluck, pour s'échauffer l'imagination et se transporter immédiatement en Aulide ou à Sparte, avait coutume de se placer au milieu d'un beau paysage ; et là, un piano devant lui, une bouteille de champagne sous la main, il écrivit ses deux *Iphigénie,* son *Orphée,* etc.

Sarti, au contraire, voulait une chambre sombre, à peine éclairée par une petite lampe suspendue au plafond ; et, durant les heures silencieuses de la nuit, il attendait venir l'inspiration musicale.

Cimarosa se plaisait au milieu du tumulte et du bruit ; il aimait à avoir beaucoup de monde autour de lui pour composer. Souvent il lui arriva d'écrire dans l'espace d'une nuit les motifs de huit à dix airs charmants, qu'il achevait ensuite au milieu d'une bruyante compagnie.

Cherubini avait également l'habitude de composer en société. Si l'inspiration paraissait rebelle, il empruntait un jeu de cartes à ceux qui jouaient auprès de lui, et le couvrait ensuite de caricatures et de croquis plus grotesques et plus bizarres les uns que les autres ; car son crayon était toujours aussi facile que sa plume, quoique bien différemment éloquent.

Sacchini ne pouvait écrire une phrase musicale si sa femme, qu'il aimait beaucoup, n'était auprès de lui, et si un chat dont il raffolait ne gambadait dans sa chambre.

Paësiello composait dans son lit. C'est blotti entre ses draps qu'il écrivit le *Barbier de Séville,* la *Meunière,* et d'autres partitions charmantes.

Zingarelli dictait sa musique à ses élèves après avoir lu un passage des Pères de l'Église ou de quelque classique latin.

Haydn, solitaire et sombre, après avoir mis à son doigt la bague que lui avait envoyée Frédéric II et qu'il disait lui être nécessaire pour évoquer l'inspiration, se plaçait devant son piano, et après quelques instants prenait, comme il disait, son essor dans les chœurs des anges.

**370.** — Ce n'est pas d'aujourd'hui que les lapins, par leur surabondante propagation, ont été une cause d'inquiétude pour certaines régions.

« En Espagne, lisons-nous chez un compilateur du dix-huitième siècle, les lapins causèrent jadis de grands dommages. Quelques médailles antiques représentent l'Espagne personnifiée par une femme triste ayant un lapin à ses pieds. On assure que ces animaux, en creusant le sol pour y établir leurs terriers sous les murs et les maisons de l'ancienne Tarragone, causèrent le renversement de cette ville, qui, en s'écroulant, ensevelit sous ses ruines un grand nombre de ses habitants. »

371. — Le titre de littérateur, dit une gazette de l'an XII, a été longtemps interdit à tout homme qui prétendait aux postes de distinction. Bussy-Rabutin, frère de M$^{me}$ de Sévigné, se défendait vivement d'être écrivain, comme un autre se fût défendu d'une bassesse. Il disait qu'il n'écrivait qu'en homme de qualité. Le cardinal de Bernis fut longtemps embarrassé de sa réputation littéraire. A l'avènement de Louis XVI, les tantes du roi lui proposèrent de le rappeler au ministère. « Je n'en veux point, répondit-il, il a fait des vers. »

Le duc de Nivernois ne fit publier ses poésies qu'après la Révolution. On a entendu le duc de Choiseul parler de Saint-Lambert, auteur des *Saisons,* mais homme très distingué et vaillant militaire, avec une sorte de mépris, parce qu'il cultivait les lettres. Turgot, qui avait un goût marqué pour la poésie, et parfois y réussissait très bien, en fit un secret qu'il ne confia qu'à quelques intimes.

372. — A Manille et à Java, où le café croît spontanément dans les champs, la dissémination de sa graine s'opère très souvent par l'intermédiaire d'une espèce de belette appelée à Manille *Viverra musanya* et à Java *Lawach.*

Cet animal est très friand des baies du caféier, qui, on le sait sans doute, ont un peu la forme et le goût de nos cerises ; c'est le noyau qui constitue pour nous le grain de café.

Le lawach va donc par la plantation et se gorge de baies. Entrée dans son estomac, la chair ou pulpe se digère ; mais les petites fèves qui forment le noyau ressortent sans avoir subi aucune altération. Tout au contraire, le séjour dans le corps de l'animal leur communique, dit-on, un arome, un goût particuliers, qui font que des gens les recherchent très soigneusement pour les vendre aux gourmets du pays. Comme cette récolte ne saurait être abondante, elle se consomme en

général dans le pays. Aussi les amateurs de Manille et de Java disent-ils que nous ne connaissons pas le meilleur café, puisque nous n'avons pas goûté à celui qui se raffine dans les entrailles du lawach.

**373.** — L'abbé Aubert, fabuliste et conteur ingénieux du dix-huitième siècle, explique ainsi la substitution du *vous* au *tu* dans le langage moderne.

« Pendant une longue suite de siècles, l'on employa exclusivement *tu* et *toi* pour désigner la personne à qui l'on parlait. Les Hébreux, les Grecs, les Latins, ne connaissaient que cette formule, dont on se servait aussi bien pour s'adresser à la Divinité et aux princes qu'aux personnes les plus intimes. Mais lorsque l'esprit d'égalité fut anéanti en Europe par la puissance oppressive des Césars et qu'on ne chercha plus à s'élever que par de fausses marques de grandeur, la simplicité du *tu* choqua l'orgueil des maîtres du monde. Pendant que, pour se désigner avec une idée d'amplitude personnelle, ils dirent *nous* en parlant d'eux-mêmes, ils voulurent être appelés *vous,* du mot qui servait à désigner plusieurs personnes, afin de faire entendre qu'ils valaient, à eux seuls, plus que ceux qui rampaient à leurs pieds. On dut donc s'accoutumer à nommer ce qui n'était qu'un du nom de plusieurs. Dès lors *tu* et *vous* devinrent les symboles de la puissance et de l'infériorité. Toutefois *tu* et *toi* conservent encore un empire d'autant plus flatteur et glorieux qu'il a pour sujets et pour partisans les amis, les amants, les époux, les frères, les mères, les pères, et même aujourd'hui, dans la plupart des familles, les enfants. »

**374.** — Quand Philippe le Bon, duc de Bourgogne, fonda l'ordre de la Toison d'or, à l'occasion de son mariage avec l'infante de Portugal, il décida que le collier de l'ordre, qui porterait le bélier d'or, serait composé de doubles fusils (briquets du temps), séparés par une gerbe de flammes. Les héraldistes affirment que ce choix lui fut dicté parce que le fusil, comme on peut le voir par la gravure que nous reproduisons, avait la forme d'un B, première lettre de *Bourgogne* ou *Burgundia*.

**375.** — Le P. Honoré, célèbre capucin, traitait en chaire, sous une forme burlesque, les vérités les plus terribles de la religion, et cependant, en faisant rire, il touchait parfois très profondément les cœurs. Un jour, par exemple, il avait mis à côté de lui plusieurs têtes

de mort. En prenant une dans ses mains : « Parle, lui disait-il, ne serais-tu pas la tête d'un magistrat? » Comme elle n'avait garde de

Fig. 30. — Frontispice du *Blason des armoiries de tous les chevaliers de la Toison d'or*, publié en 1632 par D. Clufflet, à Anvers.

répondre : « Qui ne dit rien consent, » reprenait-il. Et, lui mettant un bonnet de juge, il lui faisait une sévère mercuriale sur les abus qu'elle avait pu commettre dans les actes de son ministère. Il la jetait ensuite

avec horreur, et en reprenait successivement plusieurs autres, parcourant ainsi toutes les conditions, et adressant à chaque tête un discours analogue à l'état qu'il lui avait attribué, et en vertu duquel il l'avait affublée de différentes coiffures, et toujours en répétant, pour expliquer ces diverses attributions : « Qui ne dit rien consent. »

**376.** — Un hareng de médiocre grandeur produit 10,000 œufs. On a vu des poissons pesant une demi-livre contenir 100,000 œufs. Une carpe de quatorze pouces de longueur en avait 262,224, suivant Petit, et une autre, longue de seize pouces, 342,144; une perche contenait 281,000 œufs, une autre 380,640 (*Perca lucioperca*, Linn.). Une femelle d'*esturgeon* pondit 119 livres pesant d'œufs; et comme sept de ces œufs pesaient un grain, le tout pouvait être évalué à 7 millions 653,200 œufs. Leeuwenhoeck a trouvé jusqu'à 9,344,000 œufs dans une seule *morue*. Si l'on calcule combien de millions de morues en pondent autant chaque année, si l'on ajoute une multiplication analogue pour chaque femelle de toutes les espèces de *poissons* qui peuplent les mers, on sera effrayé de l'inépuisable fécondité de la nature. Quelle richesse! quelle profusion incroyable! Et si tout pouvait naître, qui pourrait suffire à la nourriture de ces légions innombrables? Mais les poissons dévorent eux-mêmes ces œufs pour la plupart; les hommes, les oiseaux, les animaux aquatiques, les sécheresses qui les laissent sur le sable aride des rivages, les dispersions causées par les courants, les tempêtes, etc., détruisent des quantités incalculables de ces œufs, dont le nombre aurait bientôt encombré l'univers.

Si tous les œufs du hareng devenaient poissons, il ne faudrait pas plus de huit ans à l'espèce pour combler tout le bassin de l'Océan, car chaque individu en porte des milliers qu'il dépose à l'époque du frai. Si nous admettons que le nombre en est de 2,000, qui produisent autant de harengs, moitié mâles, moitié femelles, dans la seconde année il y aura 200,000 œufs, dans la troisième 200,000,000, dans la quatrième 200,000,000,000, etc., et dans la huitième ce même nombre ne pourra être exprimé que par un 2 suivi de trente-quatre chiffres. Or, comme la terre contient à peine autant de centimètres cubes, il s'ensuit que, si tout le globe était couvert d'eau, il ne suffirait pas encore pour tous les harengs qui existeraient.

**377.** — Dans le premier voyage aérien que Blanchard fit en Hol-

lande, le paysan sur le champ duquel il descendit, bien moins touché de ce merveilleux spectacle que du dommage fait à quelques touffes d'herbes, déchira le ballon et fut sur le point d'assommer l'aéronaute, qui ne se tira de ses mains qu'en souscrivant un billet de dix ducats. Cité en justice pour réparation du dommage, ce paysan dit aux juges : « La loi de notre pays porte, en termes formels, que tout ce qui tombe des airs ou du ciel sur un champ appartient au propriétaire de ce champ. Or M. Blanchard et son ballon sont tombés des airs dans mon champ : M. Blanchard et son ballon m'appartenaient donc. J'ai permis à M. Blanchard de se racheter moyennant dix ducats, il est clair qu'il me les doit; et s'il me les doit, c'est que je ne lui dois rien. »

Ce syllogisme en bonne forme parut péremptoire. M. Blanchard eut le bon esprit d'en rire le premier; et l'affaire n'alla pas plus loin.

378. — Au cours de son premier voyage de découverte, Christophe Colomb, en un moment de péril, avait fait vœu de faire, s'il revoyait l'Espagne, un pèlerinage au célèbre monastère de Guadeloupe, en Estramadure. Lorsqu'il accomplit ce vœu, avant de partir pour son second voyage, les moines, qui le reçurent avec de grands honneurs, obtinrent de lui la promesse qu'il donnerait le nom de leur monastère à la première terre un peu importante qu'il découvrirait. Et quand, le lundi 4 novembre 1493, il trouva une île que les naturels appelaient *Turuqueira,* Colomb, fidèle à sa promesse, la nomma Sainte-Marie de *Guadeloupe*. On a dit simplement depuis la Guadeloupe.

379. — On ne saurait citer un succès dramatique égal à celui qu'obtint, en 1765, la tragédie de Du Belloy, intitulée *le Siège de Calais*. Bien qu'absolument dépourvue de qualités littéraires, et offrant presque à chaque scène l'exemple du style incorrect, dur, ampoulé, cette pièce excita un indescriptible enthousiasme, qui s'explique par cela qu'ayant choisi une des situations les plus propres à exalter les sentiments patriotiques, l'auteur donnait aux écrivains dramatiques l'exemple de puiser les sujets de leurs ouvrages dans les beaux traits de l'histoire nationale. Pour la première fois, à la fin de la représentation, l'auteur dut paraître sur la scène; le roi lui fit remettre une médaille d'or d'une valeur de vingt-cinq louis, les magis-

trats de Calais lui envoyèrent, dans une boîte d'or, des lettres de citoyen de leur ville, et son portrait fut placé dans une salle de l'Hôtel, parmi ceux des bienfaiteurs de la cité.

Or, un soir que, en présence de Louis XV, la pièce était applaudie à outrance par un public transporté d'admiration, le roi, remarquant que le jeune duc de Noailles ne manifestait aucun enthousiasme :

« Je vous croyais meilleur Français, lui dit-il.

— Ah! Sire, répliqua le duc, qui faisait hautement profession de purisme littéraire, je voudrais bien que les vers de la pièce fussent aussi français que moi! »

**380.** — A Venise, jadis, lors des exécutions capitales, il était de tradition que le bourreau, avant de frapper le condamné, s'avançât au bord de l'échafaud, et, s'adressant aux juges, qui étaient tenus d'assister au supplice, leur criât par trois fois : « Souvenez-vous du pauvre boulanger! »

Voici en quels termes un historien de l'illustre république explique l'origine de cette coutume.

Un jour, des sbires aperçoivent un homme assassiné dont le sang fume encore. A côté de lui se trouve la gaine d'un couteau. Ils rencontrent à peu de distance un boulanger s'éloignant du lieu de l'assassinat. Ils l'arrêtent, le fouillent. Il est muni d'un couteau ensanglanté, et auquel la gaine trouvée près du cadavre s'adapte parfaitement. Le malheureux déclare qu'il a ramassé ce couteau à quelques pas de là. Les plus violents soupçons s'élèvent contre lui. Il est mis à la question. Vaincu par les tourments et pour y échapper, il s'avoue coupable. On le condamne à périr sur le bûcher. Quelque temps après, le véritable auteur du crime attribué à cet homme est arrêté pour un nouveau forfait, dont il est convaincu. Sur l'échafaud, il déclare que le boulanger qui a été exécuté sur de fausses conjectures, auxquelles une gaine trouvée auprès du corps d'un homme assassiné avait donné lieu, était innocent. C'est lui, dit-il, qui a commis le meurtre, avec un couteau dont il avait laissé tomber la gaine près du cadavre, puis il avait jeté le couteau à quelque distance de là. Depuis, à chaque exécution, le bourreau devait, par trois fois, rappeler aux juges l'erreur judiciaire dont le boulanger innocent avait été victime.

**381.** — Le peintre Raphaël avait assez de mérite pour admettre la

critique, mais il voulait qu'elle fût juste et convenablement exprimée. Deux cardinaux ayant un jour remarqué de façon peu déférente qu'il avait fait dans un de ses tableaux les visages de saint Pierre et de saint Paul trop rouges :

« Messieurs, leur dit-il, ne vous étonnez point. J'ai peint les saints apôtres ainsi qu'ils doivent être au ciel. Cette rougeur leur vient sans doute de la honte qu'ils éprouvent de voir l'Église aussi mal représentée ici-bas. »

**382.** — Aux premiers temps du théâtre de France, les comédiens achetaient d'ordinaire aux auteurs leurs ouvrages moyennant une somme une fois donnée, laquelle variait de trois écus à cent cinquante ou deux cents pistoles. Quinault fut, paraît-il, le premier auteur dramatique dont les comédiens achetèrent une pièce (en 1633) non plus à prix fixe, mais moyennant un droit proportionnel à la recette qu'elle ferait faire. Ils lui proposèrent de toucher, pour sa pièce en cinq actes, le neuvième de la recette. Il accepta cette condition. Par la suite, les autres auteurs l'adoptèrent, et enfin un règlement du roi la sanctionna, — mais seulement en 1697.

L'auteur avait, pour cinq actes, le neuvième de la recette, tous frais prélevés; pour trois, le douzième seulement. Ce nouveau mode de rétribuer les auteurs ne fut pas du goût de tous les acteurs ou directeurs de spectacle. M$^{lle}$ Beaupré, une des premières femmes qui aient joué sur le théâtre de l'hôtel de Bourgogne, où l'on représentait les pièces de Corneille, disait un jour :

« M. Corneille nous a fait un grand tort. Nous avions ci-devant des pièces que l'on nous faisait en une nuit; on y était accoutumé; on y venait tout de même, et nous gagnions beaucoup. Présentement, nous gagnons peu de chose, parce que les pièces de M. Corneille nous coûtent trop cher. »

**383.** — Dans la satire où il prend si vigoureusement à partie l'*Équivoque* maudit ou maudite,

> Du langage français bizarre hermaphrodite...
> Mâle aussi dangereux que femelle maligne,

Boileau qui, d'ailleurs, attaque l'équivoque de pensées plus encore que l'équivoque de mots :

> ... Vais-je [dit-il]
> Exprimer tes détours burlesquement pieux

> Pour disculper l'impur, le gourmand, l'envieux,
> Tes subtils faux-fuyants pour sauver la mollesse,
> Le larcin, le duel, le luxe, la paresse,
> En un mot faire voir, à fond développés,
> Tous ces dogmes affreux, d'anathèmes frappés,
> Que, sans peur, débitant tes distinctions folles,
> L'Erreur encor partout maintient dans tes écoles?...
> J'entends d'ici déjà tes docteurs frénétiques
> Hautement me compter au rang des hérétiques,
> M'appeler scélérat, traître, fourbe, imposteur,
> Froid plaisant, faux bouffon, vrai calomniateur,
> De Pascal, de *Wendrock* copiste misérable,
> Et, pour tout dire enfin, janséniste exécrable.

En lisant ce passage, on peut se demander quel est le Wendrock cité ici par le poète et dont le nom semble ne pas avoir passé autrement à la postérité.

Or ce Wendrock n'est autre que le célèbre Nicole, qui avait cru devoir traduire en latin les *Lettres provinciales* de Pascal, et qui avait pris ce pseudonyme pour publier sa traduction.

**384.** — On lit dans la *Gazette* de Renaudot à la date du 24 octobre 1631 :

« Le vendredi 17 fut donné arrest en la Chambre de justice établie à l'arsenal, de condamnation *aux galères à perpétuité* avec confiscation de biens à l'encontre des nommés Senelle et Duval, pour avoir fait des jugements téméraires et sinistres de la santé du roi. La vie de ce monarque est trop chère au Ciel pour la soumettre aux caprices des hommes. »

D'où nous devons conclure qu'au beau temps de Louis le Juste — ainsi nommé parce qu'il était né sous le signe de la Balance — quelques paroles inconsidérées pouvaient avoir une *certaine* gravité.

**385.** — *Astuce* signifie ruse, finesse ; il vient du mot latin *astutia*, qui lui-même dérive d'un mot grec, *astu*, lequel signifie ville, et même la ville par excellence, c'est-à-dire Athènes. La formation latine *astutia* semblerait donc indiquer que la ruse, la finesse à laquelle le mot s'applique, est plus particulièrement pratiquée à la ville qu'à la campagne.

**386.** — Toutes nos anciennes poésies provençales et même fran-

çaises étaient faites pour être chantées, sans en excepter nos plus longs romans en vers : d'où nous est venue cette façon de parler, en s'adressant à une personne qui raconte des choses incroyables ou sans raison : « Que nous venez-vous *chanter là?* »

**387.** — « Cet employé s'est fait *mettre à pied,* » dit-on communément de l'homme à qui ses chefs ont imposé un chômage, qui prend le caractère de punition par cela que la privation de traitement en est la conséquence. Cette manière de parler s'applique très souvent à des employés dont le service ne s'accomplit ni à cheval ni sur un véhicule quelconque.

Pour en trouver l'origine dans son sens positif, il faut évidemment se rappeler la tradition romaine qui conférait au censeur le droit d'interdire au chevalier qui avait démérité l'usage du cheval que lui avait donné la République.

Cette *mise à pied* constituait une sorte de dégradation et de note infamante, puisqu'elle excluait celui qui en était frappé de l'ordre des chevaliers.

Cette chevalerie tirait son origine des trois cents jeunes gens dont Romulus forma sa garde, et qu'il nomma *Célères* (du nom de l'un d'entre eux, qui était un marcheur d'une rapidité remarquable). L'ordre des chevaliers tenait à Rome le milieu entre le sénat et le peuple, et formait comme un lien unissant les plébéiens avec les patriciens. Pour y être admis, il suffisait d'être né libre, d'avoir environ dix-huit ans et quatre cent mille sesterces de revenu (c'est-à-dire environ cinquante mille francs de notre monnaie). Le cheval que montaient les chevaliers leur était donné par la République. Ils portaient au doigt un anneau d'or, différent de celui du peuple, qui était de fer. Leur tunique était brodée d'ornements en forme de clous, ce qui la faisait nommer *angusticlave.* Ils avaient des places d'honneur aux assemblées et spectacles publics.

La dignité de chevalier approchait de celle de sénateur; c'était d'ailleurs parmi les chevaliers qu'étaient choisis les nouveaux membres du sénat. Chaque année, vers le milieu du mois de juillet, tous les chevaliers, ayant une couronne d'olivier sur la tête, revêtus de leur robe de cérémonie, montés sur leurs chevaux et portant les ornements militaires qu'ils avaient reçus des généraux pour prix de leur valeur, formaient un défilé, allant du temple de l'Honneur, qui était hors des murs, au Capitole. Là se tenait assis le censeur, qui les pas-

sait en revue : si quelque chevalier menait notoirement une vie dissolue, s'il était prouvé qu'il avait diminué son revenu, au point qu'il ne lui en restât pas assez pour tenir dignement son rang de chevalier, ou s'il avait eu peu de soin de son cheval, le censeur lui ordonnait de le rendre. Il était alors noté de paresse et exclu de l'ordre. Si, au contraire, le censeur était content, il lui ordonnait de passer outre avec son cheval. Le censeur, la revue achevée, lisait la liste des chevaliers ; celui qui était nommé le premier portait pendant l'année le titre de *Prince de la jeunesse.* La guerre était la principale fonction des chevaliers, mais ils avaient aussi le droit de juger un certain nombre de causes conjointement avec le sénat. En général, ils étaient en haute réputation d'intégrité, et c'était parmi eux que l'on prenait les hommes chargés du maniement des deniers publics.

**388.** — On appelait autrefois *reines blanches* les veuves des rois de France, qui avaient coutume de porter en blanc le deuil du roi défunt. Anne de Bretagne fut la première veuve qui porta en noir le deuil de son premier mari Charles VIII, dont la mort lui causa une douleur sincère et profonde. A la mort de cette princesse, son second mari, Louis XII, porta aussi son deuil en noir, et depuis il en a toujours été de même. Les coutumes relatives aux deuils offrent d'ailleurs un grand nombre de particularités curieuses. Ainsi, à la cour de France, quand un roi mourait, son successeur ne portait de vêtements noirs que pendant la cérémonie funèbre, et, comme pour proclamer le principe que *le roi ne meurt pas,* il revêtait aussitôt après des habits de couleur pourpre-violet.

Au siècle qui a précédé le nôtre, il y avait encore en plusieurs pays d'Europe certaines traditions de deuil fort bizarres ; nous en citerons pour exemple les trois figures que nous reproduisons d'après des estampes du temps. La figure du milieu représente une marchande catholique de la ville de Nuremberg, portant le deuil de son mari. Elle a un couvre-chef évasé en batiste bien blanche et bien empesée, une jupe noire et un manteau de même couleur qui lui descend jusqu'aux genoux. Un grand voile blanc pend derrière sa coiffure. Un morceau de la même toile, long de quatre pieds et large de deux, tendu sur un cadre de fil métallique, est attaché par le milieu aux habits ; maintenu au-dessous des lèvres, il couvre tout le devant du corps.

La figure de gauche représente une dame de Strasbourg, en grand

deuil d'un mari, d'un père, d'un frère ou d'un oncle ; elle devait porter cette coiffure pendant toute la durée du grand deuil. La figure de droite est celle de toutes les femmes assistant à l'enterrement.

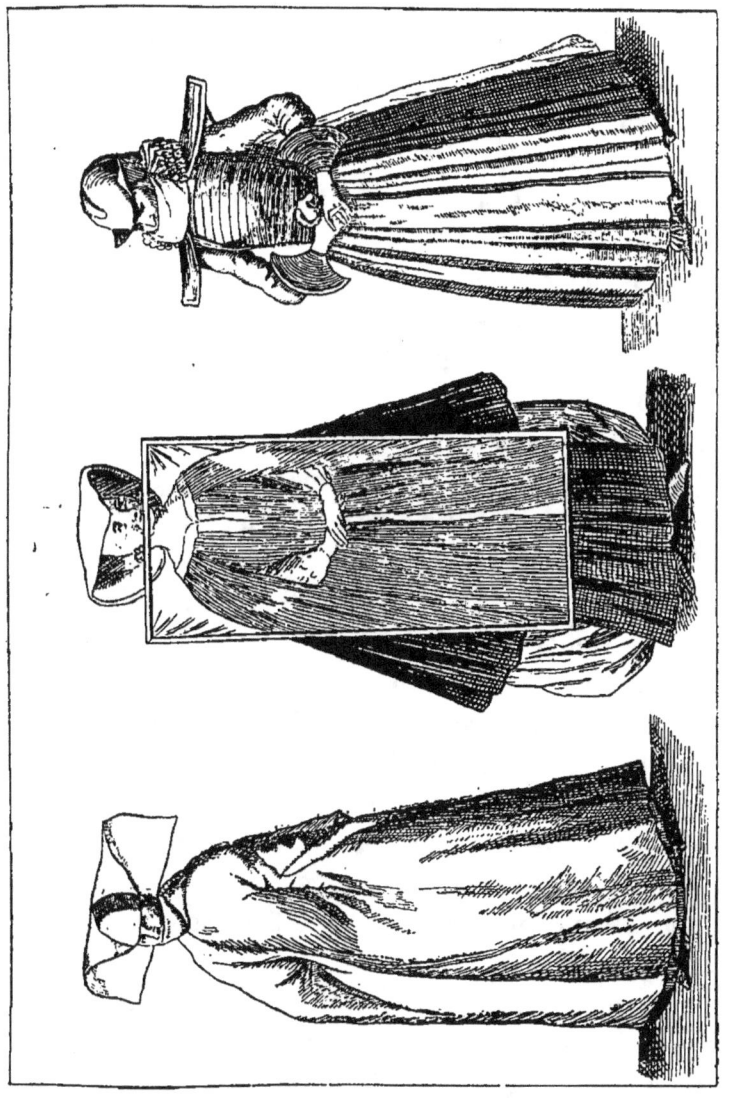

Fig. 31. — Divers costumes de deuil au dix-huitième siècle, d'après des estampes du temps.

**389.** — On pourra, dit Saint-Foix, juger de l'état des serfs en France par cette charte :

« Qu'il soit notoire à tous ceux qui ces présentes verront, que nous Guillaume, évêque indigne de Paris, consentons qu'Odeline, fille de Radulphe Gaudin, du village de Cérès, femme serve de notre église, épouse Bertrand, fils du défunt Hugon, du village de Verrières, homme

serf de Saint-Germain des Prés, à condition que les enfants qui naîtront dudit mariage seront partagés entre nous et ladite abbaye; et que si ladite Odeline vient à mourir sans enfants, tous ses biens mobiliers et immobiliers nous reviendront; de même que tous les mobiliers dudit Bertrand retourneront à ladite abbaye, s'il meurt sans enfants. Donné l'an douze cent quarante-deux. »

Comme, parmi les enfants, il y en a de mieux constitués, de mieux faits, ou qui ont plus d'esprit les uns que les autres, les seigneurs les tiraient au sort. S'il n'y avait qu'un enfant, il était à la mère, et par conséquent à son seigneur; s'il y en avait trois, elle en avait deux; et s'il y en avait cinq, elle en avait trois, etc. « Ces serfs, ces hommes de corps, ces gens de *poeste* (*de corpore et potestate,* c'est ainsi qu'on les appelait), composaient les deux tiers et demi du royaume; ils ne pouvaient disposer d'eux, se marier hors de la terre de leur seigneur, ni en sortir sans sa permission; il était le maître de les donner, de les vendre, de les échanger et de les revendiquer partout, même s'ils s'étaient avisés de se faire d'Église. L'abbé de Saint-Denis, en 858, fut pris par les Normands : on donna pour sa rançon six cent quatre-vingt-cinq livres d'or, trois mille deux cent cinquante livres d'argent, des chevaux, des bœufs, « et plusieurs serfs de son abbaye, avec leurs « femmes et leurs enfants ». Un pauvre gentilhomme se présenta un jour avec deux filles qu'il avait devant Henri, surnommé le Large, comte de Champagne, et le pria de vouloir bien lui donner de quoi les marier. Artaud, intendant de ce prince, devenu riche, arrogant et dur comme tout intendant, repoussa ce gentilhomme, en lui disant que son maître avait tant donné qu'il n'avait plus rien à donner : « Tu as menti, vilain, dit le comte; je ne t'ai pas encore donné; tu « es à moi. Prenez-le, ajouta-t-il en s'adressant au gentilhomme, je « vous le donne, et je vous le garantirai. » Le gentilhomme empoigna son Artaud, l'emmena et ne le lâcha point qu'il ne lui eût payé cinq cents livres pour le mariage de ses deux filles. »

**390.** — Il fut un temps à Rome où il y avait des experts gourmets en titre, chargés de distinguer si certains poissons avaient été pris à l'embouchure du Tibre ou plus avant, si les foies d'oies provenaient de bêtes engraissées avec des figues fraîches ou des figues sèches. Ces experts étaient regardés par les amis de la bonne chère comme des hommes essentiels dans l'État.

On sait, d'autre part, que, les engraisseurs de grives ayant reconnu que les figues données pour aliment à ces bestiaux produisaient un bien meilleur effet quand elles avaient été mâchées par des hommes, il y avait des gens faisant profession d'être *mâcheurs de figues pour les grives.*

**391.** — Les *abécédaires* furent, au seizième siècle, des sectaires qui prétendaient que, pour être sauvés, il fallait ignorer jusqu'à son ABC, c'est-à-dire ne connaître pas même les premières lettres de l'alphabet. Storcs, disciple de Luther, chef de cette secte, enseignait que chaque fidèle pouvait connaître le sens de l'Écriture aussi bien que les docteurs, vu que c'était Dieu seul qui en donnait l'intelligence à ceux qu'il jugeait dignes de cette science.

**392.** — Quand les fables de Lamotte parurent, beaucoup de personnes, prévenues sans raison aucune, affectèrent de les trouver détestables. Dans un souper au Temple, chez le prince de Vendôme, le célèbre abbé de Chaulieu, l'évêque de Luçon, fils de Bussy-Rabutin, un ancien ami de Chapelle, plein d'esprit et de goût, l'abbé Courtin et plusieurs autres bons juges des ouvrages s'égayaient aux dépens du nouveau fabuliste. Le prince de Vendôme et le chevalier de Bouillon enchérissaient sur eux tous, pour accabler le pauvre auteur. Voltaire, qui était de ce souper, gardait le silence, lorsque, l'un de ces messieurs lui demandant son avis : « Vous avez bien raison, dit-il; quelle différence du style de Lamotte à celui de la Fontaine ! Et, à ce propos, avez-vous vu la dernière édition des fables de cet auteur? — Non. — Alors vous ne connaissez pas la charmante fable qu'on a retrouvée dans les papiers d'une ancienne amie du poète? — Non. — Eh bien ! écoutez, je l'ai apprise par cœur, tant elle m'a semblé heureusement tournée. »

Sur quoi, l'auteur de la *Henriade* se met à leur réciter la fable en question. Et tous de s'écrier : « Admirable !... Étonnant ! Quelle naïveté ! Quelle grâce ! C'est la nature dans toute sa pureté ! — Cependant, Messieurs, cette fable est de Lamotte, » leur dit Voltaire.

Alors ils la lui firent répéter; et, d'une commune voix, ils la trouvèrent... du dernier détestable.

**393.** — Chez les Locriens, le citoyen qui proposait d'abolir ou de

modifier une des lois établies devait se présenter devant l'assemblée du peuple, portant au cou un nœud coulant, que l'on serrait jusqu'à ce que mort s'ensuivît si sa proposition n'était pas approuvée. Aussi Démosthènes dit-il que pendant deux siècles il ne fut fait qu'un seul changement aux lois de ce peuple, et voici dans quelles circonstances. Le principe du talion étant admis dans la législation locrienne, une loi disait que celui qui crevait un œil à quelqu'un devait perdre l'un des siens. Or, un Locrien ayant menacé un borgne de lui crever un œil, cet infirme, s'étant présenté devant le peuple avec la corde au cou, représenta que son ennemi, en s'exposant à la peine du talion, imposée par la loi, éprouverait un malheur infiniment moindre que le sien. Le peuple, reconnaissant la justesse de cette observation, décida unanimement qu'en pareil cas on arracherait les deux yeux à l'agresseur.

**394.** — Avant que les Romains eussent des cadrans solaires, ce qui ne fut qu'au temps de la première guerre punique, ils étaient assez ignorants sur la division du jour. Ils ne connaissaient que le soir et le matin ; et ils crurent leur science fort augmentée quand on y joignit le midi.

Un crieur public se tenait en sentinelle dans le lieu où s'assemblait le sénat, et dès qu'il apercevait que les rayons du soleil tombaient directement entre la tribune aux harangues et le lieu qu'on appelait la station des Grecs, il criait à haute voix : « Romains, il est midi ! »

Et c'était tout ce que les citoyens savaient des heures du jour.

**395.** — On dit quelquefois d'une personne accommodante qu'elle est comme le *quatrain de Saint-Honoré,* qu'on peut tourner et retourner sans qu'il s'en trouve plus mal. Qu'est-ce donc que ce quatrain de Saint-Honoré ?

Rien de plus qu'une sorte de plaisanterie du poète Santeuil, qui, bien qu'ayant conquis la célébrité par des hymnes sacrées, était l'être le plus fantaisiste de la création. Or, Santeuil, ayant fait un jour ce quatrain :

> Saint Honoré
> Est honoré
> Dans sa chapelle
> Avec sa pelle,

démontra que l'ordre de ces quatre vers pouvait être interverti une vingtaine de fois sans en changer le sens :

>Saint Honoré
>Dans sa chapelle,
>Avec sa pelle,
>Est honoré.

>Avec sa pelle,
>Est honoré
>Saint Honoré
>Dans sa chapelle.

>Dans sa chapelle,
>Avec sa pelle,
>Saint Honoré
>Est honoré, etc.

**396.** — Le terme d'*enregistrer*, dit l'historien Velly, était inconnu avant saint Louis. Jusque-là les actes avaient été inscrits sur des peaux ou parchemins, consus les uns au bout des autres, que l'on enroulait à la manière des anciens; aussi, au lieu de dire les registres, on disait les *rouleaux* du parlement ou de tout autre corps ou institution. Jean de Montluc, greffier en chef de la cour, recueillit en différents cahiers reliés ensemble les principaux textes d'arrêts ou d'ordonnances qui avaient été rendus avant lui et de son temps. Et ce sont ces compilations qui ont donné commencement aux expressions *registre* et *enregistré*, du latin *registum*, quasi *iterum gestum*, c'est-à-dire porté, rendu de nouveau, parce que recueillir ces textes c'était en quelque sorte leur donner une nouvelle existence. Cet établissement de *registres* est la véritable origine de l'*enregistrement* des ordonnances, lettres patentes, etc., formalité d'abord appliquée seulement aux actes publics, puis, plus tard, étendue aux actes privés ayant besoin d'une sanction légale.

**397.** — Pendant la féodalité, on appelait *droit d'ost* le service militaire que chaque suzerain avait le droit d'exiger de ses vassaux, avec le nombre d'hommes d'armes stipulé dans les chartes de concessions. Les mineurs, les femmes, les ecclésiastiques, pouvaient se faire remplacer par leurs sénéchaux. Le service imposé était de quarante ou soixante jours. Ne pas répondre à l'appel du seigneur était un cas de forfaiture, qui entraînait la confiscation du fief. Le droit d'ost tomba en désuétude dès que le roi se fut constitué une armée permanente, qui n'obéissait qu'à lui seul.

**398.** — Quand Jean-Jacques Rousseau apprit la mort de Louis XV :
« J'en suis vraiment désolé, dit-il.

— Vous aimiez donc beaucoup le roi ?

— Non, répliqua le philosophe ombrageux ; mais quand il vivait, nous partagions, lui et moi, la haine des Français. Maintenant je vais l'avoir pour moi seul. »

**399.** — Dans les éditions actuelles de la *Henriade* on lit au premier livre le passage suivant :

> Déjà des Neustriens il (Henri IV) franchit la campagne ;
> De tous ses favoris, Mornay seul l'accompagne,
> Mornay, son confident, mais jamais son flatteur ;
> Trop vertueux soutien du parti de l'erreur,
> Qui, signalant toujours son zèle et sa prudence,
> Servit également son Église et la France.

Dans l'édition primitive il y avait :

> Déjà des Neustriens il franchit la campagne ;
> De tous ses favoris, *Sully* seul l'accompagne,
> *Sully*, qui, dans la guerre et dans la paix fameux,
> Intrépide soldat, courtisan vertueux,
> Dans les plus grands emplois signalant sa prudence,
> Servit également et son maître et la France.

Pourquoi cette variante ? Pourquoi cette substitution de Mornay à Sully ?

On dînait chez le duc de Sully, descendant du grand ministre de Henri IV et alors ministre lui-même. Une discussion s'éleva. Le chevalier de Rohan, fort décrié pour son usure et sa poltronnerie, trouve mauvais que Voltaire ose le contredire. « Quel est donc, demande-t-il, ce jeune homme qui parle si haut ? — Monsieur le chevalier, répond le poète, c'est un homme qui ne traîne pas un grand nom, mais qui sait honorer celui qu'il porte. » Le chevalier se lève et disparaît. Les convives applaudissent Voltaire, et le duc de Sully s'écrie : « Tant mieux si vous nous en avez délivrés ! »

Quelques jours plus tard, comme Voltaire dînait de nouveau chez le même duc de Sully, il est attiré sous un prétexte quelconque à la porte de l'hôtel, où des laquais, que commandait le chevalier de Rohan en personne, le bâtonnent jusqu'à ce que le maître leur fasse signe de le laisser, — d'ailleurs à demi mort.

Voltaire crut tout naturellement que le duc de Sully lui ferait rendre

justice; mais le ministre ferma si bien l'oreille à ses plaintes que le poète, pour avoir trop manifesté sa colère, fut enfermé à la Bastille. Irrité de cette trahison, il tira de ce déni de justice la seule vengeance qui fût à sa portée. Quand on réimprima la *Henriade,* il raya le nom du ministre de Henri IV, pour punir le ministre de Louis XV. Et voilà comment Mornay prit dans le poème la place de Sully.

**400.** — On disait autrefois, pour caractériser le genre de vie du campagnard : *Il doit pleuvoir sur un fermier presque autant que sur un buisson.* On voulait indiquer par là que le fermier, laissant à sa femme les soins de l'intérieur, devait s'occuper sans cesse du travail des terres, et, par conséquent, rester constamment exposé à toutes les intempéries.

**401.** — Le nom de *Louverture,* sous lequel est connu le nègre Toussaint (François-Dominique), libérateur de Saint-Domingue, n'est qu'un sobriquet, et voici comment il lui fut donné. Après l'insurrection de Saint-Domingue, Toussaint était chef d'une bande de partisans qui faisait une guerre très désastreuse aux Français. Quand la République eut décrété l'abolition de l'esclavage, Toussaint fut reconnu par le gouverneur Laveaux comme général de division et combattit énergiquement les Espagnols. Les succès qu'il obtenait firent dire au commissaire de la République : « Cette homme fai *ouverture* partout. » La voix publique le surnomma aussitôt *l'Ouverture.*

**402.** — « Il faut toujours en venir à *l'expende Annibalem* du satirique, » dit un philosophe, qui, par là, fait allusion à un passage de la satire X de Juvénal : *Expende Annibalem : quot libras in duce summo invenies,* etc. « Pèse la cendre d'Annibal, et dis-moi combien de livres pèsent les restes de ce chef célèbre. Le voilà donc, celui que ne pouvait contenir l'Afrique; il ajoute l'Espagne à son empire et franchit les Pyrénées. En vain la nature lui oppose les Alpes et leurs neiges éternelles, il entr'ouvre les rochers, il brise les montagnes *par le vinaigre* (assertion qui a donné lieu à bien des commentaires; voir n° 282). Déjà l'Italie est en son pouvoir... O gloire! il est vaincu ; il fuit en exil, et cet illustre client attend à la porte d'un roi de Bithynie le réveil de son hôte orgueilleux. Il ne périra, ce fléau des Romains, ni par le glaive ni par les flèches. Un anneau empoisonné vengera le sang qu'il fit couler à Cannes. »

Victor Hugo semble s'être inspiré de ce passage quand il a dit :

> Le pèlerin pensif, contemplant en extase
> Ce débris surhumain,
> Serait venu peser, à genoux sur la pierre,
> Ce qu'un Napoléon peut laisser de poussière
> Dans le creux de la main.

**403.** — « Eh ! mon Dieu ! qui donc ici-bas ne fait *un peu cuire ses pois ?* » dit un plaisant, à propos d'un homme qui sait accommoder les lois et la morale à ses facilités. C'est une allusion à une anecdote assez connue, que cite un vieux conteur en ces termes : « Un confesseur avait ordonné à son pénitent de faire, pour l'expiation de ses péchés, un pèlerinage au Calvaire avec des pois dans ses souliers. Celui-ci, trouvant la tâche pénible, et voulant toutefois obéir à son directeur spirituel, fit *cuire les pois.* » Peu rares sont les gens qui agissent de même : d'où le dicton proverbial.

**404.** — D'où vient le nom de *rue de la Jussienne* donné à une rue de Paris?

— Dans la rue Montmartre, au coin de la rue que l'on nomme aujourd'hui rue de la Jussienne, il y avait autrefois une chapelle consacrée à sainte Marie l'Égyptienne. Cette chapelle, qui appartint au premier établissement que les Augustins aient fait à Paris et servait encore, en 1779, spécialement « au corps et communauté de marchands drapiers », a naturellement donné son nom à la rue adjacente, qu'on appela rue de Sainte-Marie-l'Égyptienne, et, par abréviation, rue de l'Égyptienne. Mais à une époque où il n'y a point de règles fixes pour l'écriture qui conservent la prononciation, la corruption fait dans les mots des ravages plus ou moins considérables, selon qu'il se composent de syllabes se prêtant plus ou moins aux transformations. La rue de l'*Égyptienne* en est un exemple frappant. Elle devint successivement rue de la *Gipecienne,* de *Égyzzienne,* de l'*Ajussiane,* pour arriver enfin à l'appellation moderne rue de la Jussienne

**405.** — Dans le récit d'un *Voyage en Égypte,* publié en 1735, l'abbé Mascrier parle d'un hôpital établi par les califes avec une magnificence et des soins incroyables, dans lequel, entre autres choses imaginées pour le soulagement des malades, étaient plusieurs salles particulières, où ceux qui ne dormaient pas pouvaient se rendre. Ils

y trouvaient des musiciens qui les récréaient par le son des instruments, et des hommes gagés pour les égayer par des contes. Et, paraît-il, la médecine obtenait de ces *remèdes* de très heureux résultats.

**406.** — D'après les analyses chimiques les plus exactes, il est aujourd'hui démontré que le fer subsiste, dans le sang et dans l'organisme de l'homme et des animaux, dans une proportion qui peut aller jusqu'à plus de six grammes pour mille. On croit même assez généralement que c'est au fer qu'est due la couleur rouge du sang. C'est la rate qui en contient le plus. Ce métal paraît aussi nécessaire à la constitution des végétaux, et ceux-ci, suivant leur espèce, l'accumulent de préférence dans tel ou tel organe. On peut donc dire que le fer se rencontre normalement dans toutes les substances qui servent d'aliments à l'homme et aux animaux domestiques. Le célèbre chimiste Boussingault, après tout un ensemble d'analyses, a dressé un tableau auquel nous empruntons quelques exemples.

| SUBSTANCES A L'ÉTAT FRAIS | FER A L'ÉTAT MÉTALLIQUE |
|---|---|
| Sang de bœuf.......................... | 0 gr,0375 |
| — de porc........................... | 0 0631 |
| Chair de bœuf........................ | 0 0048 |
| — de porc........................... | 0 0029 |
| Lait de vache........................ | 0 0018 |
| — de chèvre........................ | 0 0004 |
| Pain de froment..................... | 0 0048 |
| Avoine............................... | 0 0131 |
| Pommes de terre.................... | 0 0016 |
| Eau de Seine........................ | 0 00004 |
| Chou vert........................... | 0 0022, etc. |

Ces constatations bien et dûment faites, les physiologistes ont dû interroger les minéralogistes, pour savoir s'il est également avéré que tous les sols contiennent en proportions quelconques les gisements de fer qui doivent fournir à la végétation cet élément métallique. Or, comme la réponse des minéralogistes ne pouvait être que négative pour le plus grand nombre des régions, les physiologistes furent longtemps en droit de se demander si quelque opération naturelle et spontanée, mais non encore expliquée, n'arrivait pas à former de toutes pièces ce corps réputé simple, devenant alors corps composé. Mais enfin sont venus les météorologistes et cosmographes, constatant, par des observations aussi précises que curieuses, des chutes en

quelque sorte perpétuelles sur notre globe de poussière *cosmique*, dont le fer est un des éléments principaux. Il est évident que la présence de ces poussières atmosphériques — auxquelles, dans un livre spécial, M. G. Tissandier a consacré un chapitre fort intéressant — est assez difficile à percevoir sur notre sol en temps et lieux ordinaires; mais l'on a pu facilement la constater sur les neiges, et M. Nordenskiold notamment, lors de ses explorations vers le pôle boréal, a maintes fois recueilli de ces poussières, dont l'aimant lui révélait la nature ferrugineuse. Nous pouvons ajouter d'ailleurs que les frôlements des roues ferrées, des fers de chevaux, des outils des cultivateurs, répandent sur les routes et dans les champs de nombreuses particules de fer, que disséminent les vents et dont la végétation bénéficie. Plus on médite sur le grand mouvement de transformation universelle, et plus se font nombreux les sujets d'étonnement.

**407.** — Un vieux savant, pauvre, simple, frugal, ayant dit, au cours d'un repas, qu'il se résignerait sans peine au sort du bonhomme Simulus, la maîtresse de maison lui demande quel est ce Simulus. Alors le vieux savant, citant de mémoire, résume ainsi un petit poème de Virgile intitulé *Moretum :*

« Simulus est un rustique, qui vit dans un petit champ. A la voix du coq, le vieux Simulus quitte son grabat, au moment où blanchit l'aurore; il ravive les tisons de son foyer, prend du grain, qu'il moud et dont il tamise lui-même la farine. Tout en chantant, de cette farine il forme des tourteaux de pain, qu'il porte ensuite dans un four qui a été chauffé par une vieille et noire Africaine, sa seule servante.

« Tandis que le feu agit, Simulus ne laisse point s'écouler l'heure oisive. Les dons seuls de Cérès (le blé) ne flatteraient pas suffisamment son palais; il veut y joindre quelque autre mets plus relevé. Au foyer de sa cabane ne sont point suspendus le dos du porc et ses membres imprégnés de sel. On y voit simplement le fromage arrondi.

« A côté de la maisonnette est un jardin où croissent des légumes de toutes sortes. Simulus va donc dans son jardin; se baissant sur la terre, il en tire quatre aulx, il prend de la rue, du céleri, de la coriandre; puis il rentre, appelle sa vieille servante, à qui il dit d'apporter le mortier, dans lequel il met les herbes qu'il a cueillies; il ajoute un peu de sel et la croûte d'un fromage; puis quand, à l'aide du pilon, il a bien broyé et mêlé tout cela, il verse goutte à goutte

par-dessus la liqueur de Pallas (l'huile d'olive), et, tournant la masse avec le pilon, il la transforme en une pâte molle, dont il fait ensuite un seul globe, qui est le *moretum*, c'est-à-dire le mets appétissant,

Fig. 32. — La préparation du *moretum*, fac-similé d'une gravure d'une édition de Virgile de 1505.

fortifiant, qui donnera de la saveur au pain et soutiendra la vigueur du vieux Simulus.

« Voilà, Madame, ce que c'est que le bonhomme Simulus. Si le cœur vous en dit, vous pouvez expérimenter la recette du *moretum*, qui, à vrai dire, n'est autre chose que l'*ailloli* provençal actuel, avec adjonction de quelques herbes aromatiques. J'en ai essayé, c'est excellent, je vous jure...

— Je vous crois sur parole, » dit la dame, qui ne parut pas toutefois bien désireuse d'aller aux preuves matérielles.

Nous joignons à cette citation du vieux poète romain le fac-similé d'une naïve gravure sur bois empruntée à une édition de ses œuvres faite dans les premières années du seizième siècle, et qui représente la préparation du *moretum*.

**408.** — Sous le nom de *révolte des Cascaveaux* on désigne des troubles qui eurent lieu en Provence dans la première moitié du dix-septième siècle, à propos de nouvelles taxes que le gouvernement royal avait mises sur les vins, et de modifications dans les juridictions financières de la province, nommées alors *élections*. Partout où il était question des nouvelles mesures fiscales, des réunions avaient lieu pour organiser la résistance et le refus de payement. Or, comme les conjurés avaient pris pour signe de ralliement un grelot ou une sorte de sonnette, qui s'appelle dans l'idiome du pays un *cascavet,* ils furent appelés *Cascaveaux*.

**409.** — M. Thierri, célèbre docteur du dix-huitième siècle, fut un jour mandé pour soulager un homme travaillé d'une pituite violente; — cet homme ne serait autre que Diderot. — Il se transporte chez le malade, lui tâte le pouls, l'interroge.

Le patient ne peut répondre que par sa toux; il est saisi d'un paroxysme épouvantable.

Ses efforts lui font arracher une matière verdâtre épaisse... Le médecin la considère attentivement pendant quelques instants. Puis, voyant que le malade est en état de lui répondre : « N'avez-vous pas, Monsieur, un état de fièvre continuelle? — Oui, docteur. — Avec des redoublements? — Oui, docteur. — Tant mieux! et un violent mal de tête? — Hélas! oui, docteur! — A merveille! et quand vous toussez, un spasme universel? — Plaît-il? — C'est-à-dire un mouvement convulsif dans tous les membres? — Oui, docteur. — Ah! que je suis content! — Vous êtes content, docteur? — Oui, c'est la pituite vitrée, maladie perdue depuis des siècles, que j'ai le bonheur de retrouver. Rien n'égale ma satisfaction! — Ah! docteur, votre air joyeux me console! vous trouvez donc que ma maladie est... — Mortelle! réplique brusquement l'Esculape. — Mortelle! Ah! Ciel! que dois-je faire? — Votre testament, » lui dit M. Thierri pour toute con-

solation ; et il le quitte en répétant en lui-même, le long du chemin :
« La pituite vitrée! Que je vais surprendre agréablement mes confrères, en leur annonçant cette heureuse découverte! » (*Journal de Favart,* 1765.)

**410.** — « En 1245, le curé de Saint-Germain-l'Auxerrois, étant monté en chaire le jour de Pâques, dit que le pape (Innocent IV) voulait que dans toutes les églises de la chrétienté on dénonçât comme excommunié l'empereur Frédéric II. « Je ne sais pas, ajouta-t-il,
« quelle est la cause de cette excommunication, je sais seulement
« que le pape et l'empereur se font une rude guerre; j'ignore lequel
« des deux a raison; mais, autant que j'en ai le pouvoir, j'excommu-
« nie celui qui a tort, et j'absous l'autre. »

« Frédéric II, à qui ce trait fut rapporté, envoya des présents au curé, qui en fit bénéficier ses pauvres. » (FLEURY, *Histoire ecclésiastique.*)

**411.** — Édouard I$^{er}$, roi d'Angleterre, mort en 1330, ayant fait appeler son fils aîné, qui devait lui succéder, lui fit jurer sur le saint Évangile, en présence des barons, qu'aussitôt qu'il aurait rendu le dernier soupir, il ferait mettre son corps mort dans une chaudière et le ferait bouillir, jusqu'à ce que la chair se séparât des os, et après ferait mettre la chair en terre, et, dit Froissart, garderait les os; puis, toutes les fois que les Écossais se rebelleraient contre lui, il semondrait ses gens pour aller contre eux et porterait avec lui les os de son père. Car il tenait pour certain que tant que son successeur aurait ses os avec lui, les Écossais seraient toujours battus. Le chroniqueur ajoute qu'Édouard II n'accomplit mie ce qu'il avait promis, mais qu'il fit rapporter et ensevelir à Londres le corps de son père, *dont lui méchut,* pour n'avoir pas observé la parole donnée au mourant.

**412.** — Colbert fut enterré dans l'église Saint-Eustache de Paris. On lui éleva un tombeau, sur la pierre duquel le ministre célèbre était représenté à genoux, revêtu du manteau et des ordres du roi.

Un jour, l'on trouva au cou de la statue un carton portant ce vers latin :

*Res ridenda nimis : vir inexorabilis orat.*

(C'est chose fort risible de voir en prière celui qu'aucune prière n'a jamais pu fléchir.)

**413.** — Le jeu dit de *croix ou pile* consiste à jeter en l'air une pièce de monnaie, et l'on gagne quand, avant la chute, on a nommé celui des deux côtés qui se présente par-dessus. Plus communément aujourd'hui l'on dit jouer à *pile ou face*, ou encore jouer à *tête ou pile*. Les deux termes *face* et *tête* s'expliquent également par cela que le côté auquel ils correspondent est celui où se trouve soit la figure d'un souverain, soit l'image symbolique d'une nation. Autrefois à la place de cette figure était une *croix*, ce qui motivait l'expression consacrée. Mais nous pouvons nous demander ce que signifiait l'expression *pile*, qui est encore usitée pour désigner les revers de la pièce, mais que rien ne rappelle. Or ce terme date d'une époque où ce côté des pièces de monnaie représentait ordinairement un navire, qui dans le vieux langage français se nommait *pile*, et qui d'ailleurs a tout naturellement formé notre mot *pilote*, signifiant conducteur de navire.

**414.** — Ce fut en faveur d'un riche orfèvre, nommé Raoul, que furent accordées ou plutôt vendues, sous le règne de Philippe III, les premières lettres d'anoblissement. Il va de soi que le monarque, donnant à ses successeurs l'exemple de battre monnaie avec ce genre de faveur, dut trouver un prétexte pour expliquer qu'il reçût de l'argent en retour du titre concédé. La noblesse conférant alors à celui qui la possédait la dispense de tout impôt, la somme qu'on exigea de l'anobli fut, dit-on, perçue 'pour « indemniser la couronne des subsides dont la lignée du nouveau noble allait être affranchie et comme aumône au peuple, qui se trouverait chargé d'autant par cette exemption ».

**415.** — André Rudiger, médecin à Leipzig, s'avisa, étant au collège, de faire l'anagramme de son nom en latin; il trouva de la manière la plus exacte, dans *Andreas Rudigerus*, ces mots : *arare rus Dei dignus,* qui veulent dire : *digne de labourer le champ de Dieu*. Il conclut de là que sa vocation était pour l'état ecclésiastique, et se mit à étudier la théologie. Peu de temps après cette belle découverte, il devint précepteur des enfants du célèbre Thomasius. Ce savant lui dit un jour qu'il ferait mieux son chemin en se tournant du côté de la médecine. Rudiger avoua que naturellement il avait plus de goût et d'inclination pour cette science; mais qu'ayant regardé l'ana-

gramme de son nom comme une vocation divine, il n'avait pas osé passer outre. « Que vous êtes simple! lui dit Thomasius; c'est justement l'anagramme de votre nom qui vous appelle à la médecine. *Rus Dei*, n'est-ce pas le cimetière? Et nul ne le laboure mieux que les médecins. » Rudiger ne put résister à cet argument, et se fit médecin.

**416.** — « Je me repens d'avoir consacré tant de peine et de temps à la science. » Ainsi disait, au moment de mourir, Roger Bacon, célèbre moine anglais du treizième siècle, qui fut un des plus puissants génies du moyen âge. Ses travaux, ses découvertes, ses vues sur toutes les branches du savoir humain, ont fait de lui un précurseur du grand mouvement scientifique moderne. Et s'il regretta en mourant de s'être passionné pour la science, c'est qu'en avance sur son époque, il dut à ses idées, à ses théories, d'être presque sans cesse non seulement méconnu, mais persécuté par ses contemporains, qui s'obstinaient à voir en lui ce qu'on appelait alors un magicien, c'est-à-dire un affidé des puissances infernales, en révolte contre l'esprit de Dieu.

On attribue à tort à Roger Bacon l'invention de la poudre, dont le premier usage en Occident remonte en effet au siècle où il vivait, mais qui a bien pu nous être apportée de l'extrême Orient, où elle était connue depuis très longtemps déjà.

**417.** — La majorité de nos preneurs d'absinthe ignorent assurément que le nom de la plante à laquelle ils doivent leur boisson favorite joua jadis un rôle très important, dans les allusions politiques d'une époque assez triste de notre histoire.

C'était au temps où le duc Albert de Luynes, qui avait été d'abord l'un des pages du jeune Louis XIII, et qui avait capté la faveur du prince en lui dressant des pies-grièches pour chasser aux oisillons dans les jardins royaux, était devenu ministre tout-puissant, et fort détesté. Un plaisant remarqua qu'une plante, qui n'était guère alors employée que comme remède, d'ailleurs reconnu très efficace, l'*absinthe*, portait le nom vulgaire d'*aluine* (nom qui sans doute, dit le *Dictionnaire de Trévoux*, dérivait d'*aloès*, à cause de son amertume). Étant donnée l'analogie de ce nom avec celui du favori, objet de l'exécration générale, — analogie que l'on augmentait encore en écrivant *aluyne*, — il devint bientôt de mode d'épiloguer à l'aide de ce rap-

prochement, tant dans le langage usuel que dans les écrits satiriques répandus à profusion. Nous en trouvons notamment la preuve dans un recueil, qui fut fait en 1620, des principales pièces dirigées contre le très impopulaire ministre.

Et d'abord le livre porte pour épigraphe deux versets du prophète Jérémie : « Parce qu'ils ont abandonné ma loi, dit l'Éternel des armées, et n'ont point marché selon elle, voici, je vais donner à ce peuple de l'*aluyne* (absinthe) à manger, et je leur donnerai à boire de l'eau de fiel. »

Ailleurs, c'est un sixain en forme d'*avertissement,* qui dut être semé un peu partout :

> Ce que ci-devant n'a pu faire
> Le drogue du catholicon,
> L'*aluyniste* électuaire
> Je peux faire en perfection,
> Car on peut tout avec la graine
> Et la tige de l'*aluyne*.

On nommait alors *catholicon* un purgatif composé de rhubarbe et de séné, que l'on considérait comme une sorte de panacée. Au temps de la Ligue, les auteurs de la fameuse *Satire Ménippée* avaient donné le titre de *catholicon d'Espagne* à l'un de leurs pamphlets dirigé contre l'intervention de Philippe II, roi d'Espagne.

Vient ensuite une espèce de chanson en une trentaine de couplets, intitulée *les Admirables Propriétés de* L'ABSINTHE, *nommée par les Espagnols* ALOZNA, *par les Italiens* ASSENTIO, *par les Allemands* WERMUT, *par les Polonais* PYOLIIN, *par les Bohêmes* PELIMENK, *par les Arabes* AFFINTHIUM, *et par les Français* L'HERBE DE L'ALUYNE : *le tout recueilli par un secrétaire de* LA FAVEUR, *disciple de* TABARIN.

> Ainsi qu'en la place Dauphine
> Tabarin prise son onguent,
> Ainsi je prise l'*aluyne*
> Comme un pot pourri excellent,
> Qui par sa force souveraine
> Fait miracle en fait de ruine.

> Voulez-vous piper la jeunesse,
> Mener en triomphe un grand roy?
> Voulez-vous beffier (insulter) la noblesse,
> Et aux princes donner la loy?
> Faites que toujours votre haleine
> Sente l'odeur de l'*aluyne,*

> Voulez-vous sortir d'indigence,
> Changer en soie vos haillons,
> Et, de pied-deschaux (va-nu-pieds) de Provence,
> Devenir riche à millions?
> Mangez tant soit peu de la graine
> Ou des feuilles de l'*aluyne*.
>
> Voulez-vous être connétable,
> Faire maréchaux des laquais,
> Avoir autour de votre table
> Des princes comme des naquets (valets)?
> Montrez seulement la racine
> Ou la tige de l'*aluyne*.
>
> Voulez-vous devenir monarque,
> Avoir duché et marquisat,
> Paraître homme de grand' remarque,
> Encore qu'on ne soit qu'un fat?
> Portez dessus vous de la 'graine
> Ou des branches de l'*aluyne*...

**418.** — Dans une discussion sur la prononciation dite classique, un journal de 1796 constate qu'alors à la Comédie française les acteurs faisaient très souvent entendre l's du pluriel, non seulement quand cette lettre se lie avec une voyelle qui la suit, mais encore devant les consonnes, et qu'ils faisaient régulièrement sonner l'*r* des infinitifs en *er*. Par exemple ces vers :

> Quand je vois de tes murs leur armée et la nôtre...
>
> ... Tu sais quelle sévère loi
> Défend à tous les Grecs de soupirer pour moi.
>
> Toi dont ma mère osait se vanter d'être fille...

étaient prononcés comme s'ils eussent été écrits :

> Quand je vois de tes *murss* leur armée et la nôtre...
>
> Défend à tous les *Grecx* de *soupirair* pour moi.
>
> Toi, dont ma mère osait se *vantair* d'être fille.

A la vérité, dans ce dernier cas, les acteurs ne faisaient qu'appliquer à des mots placés dans le corps du vers la règle forcément adoptée pour certaines rimes dites *normandes,* ainsi nommées parce quelles reposent sur un mode de prononciation fréquent en Normandie, qui consiste à donner à la terminaison des infinitifs en *er* le son de *air*. Les exemples de ces rimes sont assez fréquents chez les meilleurs auteurs du dix-septième siècle.

Ainsi, dans *Bajazet,* de Racine, nous trouvons, acte II, scène 1ʳᵉ :

> Malgré tout son orgueil, ce monarque si *fier*
> A son trône, à son lit daigna l'*associer;*

et dans la scène III du même acte :

> Eh bien! brave Acomat, si je leur suis si *cher,*
> Que des mains de Roxane ils viennent m'*arracher.*

Du dix-septième siècle à nous, maint poète a fait usage des rimes *normandes,* qui, croyons-nous, ne seraient plus tolérées aujourd'hui.

**419.** — Lorsque Damiens, qui avait frappé **Louis XV** d'un coup de canif, fut interrogé, il cita plusieurs conseillers au parlement. « Je les nomme, dit-il, parce que j'en ai servi, et presque tous sont furieux contre M. l'archevêque. » Ces mots, dit un chroniqueur, ou plutôt la malignité naturelle aidée de la haine que tant de gens, et notamment les ecclésiastiques, portaient aux membres du parlement, firent croire ou dire que ce corps (le parlement) avait tramé la perte de Louis XV et aiguisé le fer dont Damiens le frappa le 5 janvier 1757. On crut d'ailleurs en voir la preuve dans l'anagramme qui fut faite sur le nom du régicide François-Robert Damiens, où l'on trouva : *Trame de robins français.*

On sait qu'immédiatement arrêté et chargé de fers, — comme on peut le voir dans le fac-similé d'une gravure du temps que nous publions, — Damiens subit toutes les tortures de la question sans laisser échapper aucun aveu pouvant faire penser qu'il avait des complices. Il fut condamné à avoir la main droite brûlée, à être tenaillé et enfin écartelé par quatre chevaux. Son supplice dura plus d'une heure et demie, et il fallut désarticuler ses membres à coups de couteau pour achever la terrible opération de l'écartèlement. Les Mémoires du temps constatent que ce lugubre spectacle avait attiré un nombre considérable de curieux, et surtout de curieuses.

« Pendant le long supplice de Damiens, lisons-nous dans un auteur contemporain, aucune des femmes qui y étaient présentes (et il y en avait un grand nombre, et des plus jolies de Paris) ne s'est retirée des fenêtres, tandis que la plupart des hommes n'ont pu soutenir ce spectacle, sont rentrés dans les chambres, et que beaucoup se sont évanouis ; c'est une remarque qui a été faite généralement. Il passe aussi pour constant que la jeune Mᵐᵉ Préandeau, la nièce de Bouret,

qui avait loué des croisées, avait dit, en voyant la peine que l'on avait à écarteler ce misérable : « Ah! Jésus, les pauvres chevaux, que

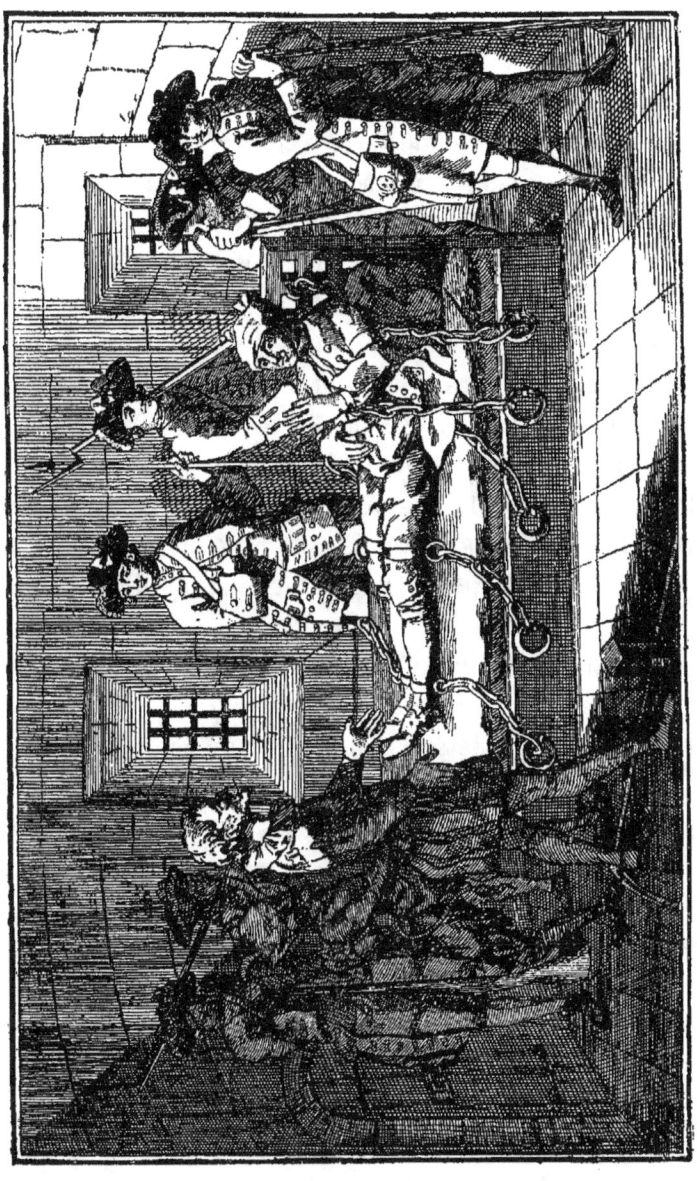

Fig. 33. — Le régicide Damiens dans son cachot. (Fac-similé d'une gravure du temps.

« je les plains! » Je n'ai point entendu ce propos, mais tout Paris le donne à cette petite M<sup>me</sup> Préandeau, qui est une des plus belles mais des plus sottes créatures que Dieu fit. »

**420.** — Le mariage de Louis XIII avec l'infante Anne d'Autriche

souffrit de grandes difficultés; l'on fit en France beaucoup d'écrits pour et contre cette auguste alliance. Entre plusieurs raisons que l'on apporta pour prouver que ce mariage était convenable, on faisait voir qu'il y avait une merveilleuse et très héroïque correspondance entre les deux sujets. Le nom de Loys de Bourbon contient treize lettres; ce prince avait treize ans lorsque le mariage fut résolu; il était le treizième roi de France du nom de Loys. L'infante Anne d'Autriche avait aussi treize lettres en son nom; son âge était aussi de treize ans, et treize infantes du même nom se trouvaient dans la maison d'Espagne; Anne et Loys étaient de la même taille, leur condition était égale, ils étaient nés la même année et le même mois.

Rien n'était plus commun en ce temps-là que ces puériles combinaisons de lettres et de nombres. Voici la recherche curieuse qui fut faite sur le nombre de quatorze, par rapport à Henri IV : il naquit quatorze siècles, quatorze décades et quatorze ans après la nativité de Jésus-Christ. Il vint au monde le quatorze de décembre, et mourut le quatorze de mai. Il a vécu quatorze fois quatorze ans, quatorze semaines, quatorze jours, et il y a quatorze lettres en son nom, Henri de Bourbon.

**421.** — Le sculpteur Pajou devant faire la statue de Buffon, le savant naturaliste tenait beaucoup à ce que l'on inscrivît une épigraphe sur le piédestal. Un de ses amis, après avoir cherché longtemps, proposa celle-ci : *Naturam amplectitur omnem* (il embrasse toute la nature). On l'y grava aussitôt, et la statue fut exposée au public. Un plaisant écrivit un jour au-dessous ce vieux proverbe : *Qui trop embrasse mal étreint*. Buffon, à qui la chose fut rapportée, fit sans retard effacer les deux épigraphes.

**422.** — Robert Bruce, le héros écossais qui devait affranchir son pays de la domination anglaise et faire souche de rois nationaux, n'arriva pas à ce but sans de grands efforts.

Ayant provoqué le soulèvement de ses compatriotes contre les troupes d'Édouard Ier d'Angleterre, il avait été vaincu à maintes reprises. Même après avoir été reconnu et couronné roi, l'heure vint où, fugitif, il se demanda s'il ne devait pas renoncer à faire valoir ses droits. Retiré, pendant l'hiver de 1306, dans une île sur la côte d'Irlande, il y vivait tristement.

Or, un jour qu'étendu sur un misérable grabat il réfléchissait aux

vicissitudes de sa destinée, ses regards s'arrêtèrent sur une araignée qui, suspendue à un long fil, s'agitait pour tâcher d'atteindre par ce mouvement une poutre où elle voulait fixer sa toile. Six fois il la vit renouveler sans résultat cette tentative. Cette lutte opiniâtre contre la difficulté rappela au roi sans trône que six fois, lui aussi, avait livré bataille aux Anglais, et qu'autant de fois il avait été vaincu. L'idée lui vint alors de prendre pour oracle en quelque sorte l'exemple de l'insecte, c'est-à-dire de tenter à nouveau le sort des armes si l'araignée réussissait à fixer son fil, ou de renoncer à ses prétentions et de partir pour la Palestine si sa tentative n'était pas couronnée de succès. Les yeux fixés sur l'araignée, Robert Bruce suivait avec anxiété ses mouvements. Il la vit enfin, par suite d'un effort plus énergique, atteindre la poutre et y attacher son fil. Encouragé par le succès de cette persévérance, Bruce résolut de reprendre la campagne. Il le fit. Dès ce moment, la victoire lui fut fidèle, et peu après l'Écosse redevenait indépendante.

Walter Scott, qui a placé cette anecdote dans un de ses romans, la donne comme très authentique, en affirmant d'ailleurs qu'il existe encore une foule d'Écossais portant le nom de Bruce qui pour rien au monde ne voudraient tuer une araignée, en souvenir de l'exemple de persévérance que cet insecte donna au héros qui sauva l'Écosse.

**423.** — L'imagination de Henri III se récréait dans des idées lugubres : au deuil de la princesse de Condé, qu'il avait passionnément aimée, il fit peindre de petites têtes de mort sur les aiguillettes de ses habits et sur les rubans de ses souliers ; à la mort de Catherine de Médicis, il ordonna de détendre tous les appartements du château de Blois, où il était alors, et il les fit peindre en noir semé de larmes. Il avait conçu un projet bien singulier : c'était de percer dans le bois de Boulogne six allées, qui auraient abouti au même centre ; il aurait fait élever dans ce centre un magnifique mausolée, pour y déposer son cœur et ceux des rois ses successeurs. Chaque chevalier de l'ordre du Saint-Esprit se serait fait bâtir un tombeau de marbre, avec sa statue ; et ces tombeaux, le long des allées, auraient été séparés les uns des autres par un petit espace planté d'ifs taillés de différentes manières. « Dans cent ans, disait-il, ce sera une promenade bien amusante ; il y aura au moins quatre cents tombeaux dans ce bois. »

Qu'en pensent les cavaliers et amazones de nos jours ?

**424.** — Les Romains employaient le *serpent* comme représentation symbolique du génie qui veillait sur tel ou tel emplacement, le *genius loci*. En conséquence, on peignait sur les murs des figures de serpents, de la même façon qu'on peint une croix dans l'Italie moderne pour prévenir le public de ne pas souiller l'endroit. Cela répondait à l'inscription qui se voit sur nos murs : « Défense de déposer aucune ordure. »

**425.** — On croit assez communément que les histoires de *maisons hantées,* de revenants, qui avaient si largement cours chez nos pères et qui résultaient de la triste condition des âmes dites *en peine,* ou *en état de péché,* ont leur principe dans les idées religieuses du moyen âge.

Mais en cela, comme en beaucoup d'autres cas, le moyen âge n'a fait que transformer des idées antiques. L'*âme en peine* qui, sous l'empire des nouvelles croyances, est censée revenir sur terre pour demander aux vivants les prières qui doivent racheter ses fautes, était chez les anciens l'âme d'une personne dont le corps avait été privé des honneurs funèbres. C'est ce que nous apprend l'aventure suivante, très sérieusement rapportée par Pline le Jeune, dans une de ses lettres.

« Il y avait à Athènes une maison fort grande, fort logeable, mais décriée et déserte. Chaque nuit, au milieu du profond silence, s'élevait tout à coup un bruit de chaînes, qui semblait venir de loin et s'approcher. On voyait, disait-on, un spectre, fait comme un vieillard, très maigre, aux cheveux hérissés, portant aux pieds et aux mains des fers, qu'il secouait avec un bruit horrible. De là, des nuits affreuses pour ceux qui habitaient la maison...

« Le philosophe Athénodore était venu à Athènes, et, ayant appris tout ce qu'on racontait de la maison abandonnée, il la loua et résolut d'y loger dès le jour même. Le soir venu, il ordonne qu'on lui dresse un lit dans une des salles de la maison, qu'on lui apporte ses tablettes, de la lumière, et qu'on le laisse seul. Craignant que son imagination ne lui créât des fantômes, il applique son esprit, ses yeux et sa main à l'écriture.

« Au commencement de la nuit, un profond silence règne dans la maison, comme partout ailleurs ; mais bientôt il entend des fers s'entre-choquer ; il ne lève pas les yeux et, continuant à écrire, s'efforce de ne pas croire ses oreilles.

« Mais le bruit augmente, approche à ce point qu'il semble être dans la chambre même. Il regarde, il aperçoit le spectre tel qu'on le lui avait décrit. Ce spectre est debout et l'appelle du doigt. Athénodore lui fait signe d'attendre et se remet au travail. Mais le spectre secoue plus fortement ses chaînes et fait encore signe du doigt. Alors le philosophe se lève, prend la lumière et va vers le spectre.

« Celui-ci, qui marche comme accablé sous le poids de ses chaînes, emmène le philosophe dans la cour de la maison et tout à coup disparaît.

« Athénodore ramasse des herbes, des feuilles, pour marquer la place où le spectre a paru s'engloutir. Le lendemain, il va trouver les magistrats et les prie d'ordonner que l'on fouille à cet endroit. On le fait, et on y trouve des os enlacés dans des chaînes; le temps avait rongé les chairs. Après qu'on eut soigneusement rassemblé ces restes, on les ensevelit publiquement, et depuis que l'on eut rendu au mort les derniers devoirs, il ne troubla plus le repos de cette maison. »

426. — Les mots *brocanter* et *brocanteur* prirent, dit-on, naissance au dix-septième siècle. Ménage, qui les avait vu introduire dans la langue de son temps, était au désespoir de mourir sans en avoir pu connaître l'origine.

Burchard, bénédictin qui fut nommé évêque de Vienne en 1012, par l'empereur Conrad, était un prélat d'une grande érudition. On a de lui le *Grand Volume des décrets* en vingt-deux livres. Les auteurs le nommèrent *Burcardus* ou *Brocardus*. Or, comme son ouvrage est rempli de sentences et d'une critique souvent assez maligne, on donne le nom de *brocardi* à ces réflexions et à certains traits malins qui blessent l'amour-propre.

427. — On a beaucoup reproché à Scribe, qui certes n'était pas un naïf, un certain nombre de passages, d'ailleurs devenus célèbres, qui feraient supposer que cet auteur n'avait pas toujours conscience des paroles qu'il mettait dans la bouche de ses personnages. Si ce fécond écrivain n'avait pas hautement et largement prouvé la clarté de son esprit par un ensemble d'ouvrages aussi remarquables par l'agrément des dialogues que par l'ingéniosité des combinaisons, nous pourrions en tout cas trouver l'explication des quelques illo-

gismes qui sont censés lui avoir échappé, en recourant à un très curieux volume publié, à la librairie Ém. Bouillon, par M. Roger Alexandre.

Le *Musée de la Conversation* est un répertoire de citations françaises, de dictons, de curiosités littéraires et anecdotiques.

Nous y voyons, avec preuves à l'appui, que la plupart des prétendus passages ridicules, comme *Les quatre coins de la machine ronde,* ou bien *Ses jours sont menacés, ah! je dois l'y soustraire!* sont bévues, non pas de l'écrivain, mais du musicien qui, accommodant le texte aux exigences de sa phraséologie musicale, a, de son autorité privée, donné une entorse à la logique des vers primitifs.

Pour le dernier cas, par exemple, appartenant au rôle de Valentine, au troisième acte des *Huguenots,* Scribe avait écrit :

> Derrière ce pilier, cachée à tous les yeux,
> Que viens-je, hélas! d'entendre... et de quel piège affreux
> Ses jours sont menacés!... Ah! je dois l'y soustraire!

Ce qui est absolument correct.

Mais le musicien, Meyerbeer, pour les besoins de son rythme, substitua au texte de Scribe le texte bizarre qu'on reproche au librettiste :

> Je viens d'entendre, hélas! ce complot odieux!
> Ses jours sont menacés! Ah! je dois l'y soustraire!

Merci donc à M. Roger Alexandre de nous apprendre comment on écrit l'histoire... des livrets d'opéras. Toutefois il ne s'avise ni d'expliquer ni de justifier cette fin de couplet devenue proverbiale :

> Un vieux soldat sait souffrir et se taire
> Sans murmurer,

qui se trouve dans *Michel et Christine,* vaudeville joué avec grand succès en 1821.

**428.** — Napoléon, mort le 5 mai 1821, fut enterré quatre jours plus tard. Il avait lui-même, dit-on, marqué le lieu de sa sépulture dans un petit vallon retiré, appelé vallée de Slane, où était une source d'une eau excellente dont il faisait régulièrement usage. Il allait souvent là se reposer sous de beaux saules pleureurs qui entouraient la source.

Ce vallon appartenait à un M. Torbet, qui, instruit du désir de l'illustre captif, l'offrit avec grand empressement pour cette sépul-

ture, espérant, *in petto,* de se faire chaque année un assez beau revenu, au moyen d'un péage imposé à la curiosité des nombreux visiteurs. Les autorités de l'île ayant voulu faire cesser ce monopole qui les compromettait, M. Torbet demanda que le corps fût exhumé et porté ailleurs.

Après bien des débats à ce sujet, le gouvernement anglais fit cesser ce scandale, en décidant qu'il serait payé une somme de cinq cents livres (douze mille francs) à M. Torbet pour qu'il conservât les restes de Napoléon dans son champ. Et depuis la visite du tombeau fut libre et gratuite.

**429.** — Chez les Athéniens il était ordonné de la manière la plus expresse de faire avant tout apprendre aux enfants *à lire* et *à nager*. A Rome, il en était de même, l'art du nageur y faisait partie essentielle de l'éducation des jeunes gens. Les enfants du peuple n'étaient pas les seuls qu'on formât à cet exercice. On l'enseignait aussi à ceux des familles les plus distinguées. Caton l'Ancien enseignait à son fils à passer à la nage les rivières les plus profondes et les plus rapides. Auguste instruisait lui-même ses trois petits-fils dans l'art de nager; et Suétone, quand il remarque que Caligula était plein de bonnes dispositions pour l'empire, *quoiqu'il ne sût pas nager*, fait assez entendre que la natation était regardée comme une science nécessaire au citoyen.

L'art de nager semblait faire si naturellement partie d'une éducation normale, qu'il était passé en proverbe de dire d'un homme grossier et ignorant : « Il n'a appris ni à lire ni à nager » (*nec litteras didicit nec natare*).

**430.** — Le 16 décembre 1587, dit le *Journal du règne de Henri III*, la Sorbonne fit un conseil secret portant que l'on pouvait ôter le gouvernement aux princes qu'on ne trouvait pas tels qu'il fallait, comme on ôte l'administration aux tuteurs qu'on tient pour suspects.

Le roi, qui fut instruit de cette décision, manda quelques sorbonistes, auxquels il se borna à dire qu'il voulait bien n'avoir point d'égard à cette belle résolution, parce qu'il savait qu'elle avait été prise « après déjeuner ».

**431.** — La duchesse de Montmorency, morte en 1666, supérieure

de la Visitation de Sainte-Marie de Moulins, — veuve du duc que Richelieu fit condamner et exécuter en 1632, — avait les mains très belles et, à l'époque où elle vivait dans le monde, tirait grande vanité de cette grâce naturelle. Elle ne souffrait jamais qu'on les touchât autrement que gantées. Un jour, dans un bal, le prince de Condé, son beau-frère, et le marquis de Portes voulurent la déganter eux-mêmes en badinant. Elle le souffrit, mais elle dit hautement au dernier qu'elle ne le permettrait plus à d'autres. Cette parole fut rapportée au roi Louis XIII, qui dit d'un air riant à la duchesse : « Je vous déganterai aussi quand il me plaira.

— Sire, répondit-elle, je ne le souffrirais pas! » Mais, remarquant que le roi était mortifié de sa réponse : « Votre Majesté, reprit-elle aussitôt, juge bien que je ne voudrais pas lui en donner la peine. »

**432.** — Quand on parle de deux personnes qui semblent vouloir être toujours ensemble, on les compare à *saint Roch et son chien*. Cette locution a son origine dans une pieuse et poétique légende. Saint Roch, né à Montpellier à la fin du treizième siècle, ayant étudié la médecine, était allé en pèlerinage à Rome, où, dit-on, il soigna et guérit un grand nombre de personnes atteintes de la peste. A son retour, il s'arrêta à Plaisance, où régnait cette même maladie, dont il fut atteint. Contraint de sortir de la ville pour ne pas communiquer son mal, il se retira dans une forêt où, affirme la légende, le chien d'un gentilhomme nommé Gothard allait chaque jour lui porter un pain. Guéri de la contagion, il revint à Montpellier, et il y mourut le 13 août 1327. Le souvenir de ce chien pourvoyeur étant resté attaché à la mémoire du saint, on le représente toujours à côté de lui. Ainsi s'explique la locution populaire.

**433.** — L'expression usuelle *tourner autour du pot* remonte, à ce qu'on affirme, à un passage de la tragédie de G. Legouvé sur la mort de Henri IV. C'était le temps où, pour exprimer la moindre idée commune ou même naturelle, les écrivains se croyaient tenus de recourir aux périphrases. Ainsi, désirant mettre dans la bouche de son héros le fameux mot du Béarnais : *Je veux que chaque paysan puisse mettre la poule au pot le dimanche,* le poète lui fait dire :

> De ce peuple qui m'aime, oh! je me sens le père ;
> Non, je n'ai pas le droit d'achever ma carrière

Sans avoir pour jamais assuré *leur* destin.
Je prétends qu'à la paix — c'est mon plus cher dessein —
D'utiles mouvements sur eux fassent sans cesse
De l'État florissant refluer la richesse;

Fig. 34. — Le bon temps revenu, ou la poule au pot et les alouettes toutes rôties, fac-similé d'une estampe satirique de 1814.

Je veux enfin qu'au jour marqué par le repos,
L'hôte laborieux des modestes hameaux
Sur sa table moins humble ait, par ma bienfaisance,
Quelques-uns de ces mets réservés à l'aisance.

C'était en effet *tourner autour du pot,* selon le mot d'un critique, qui, répété au parterre, devint presque aussitôt proverbial. La tragédie de *Henri IV,* jouée avec grand succès sous l'Empire (1806), fut

reprise et non moins applaudie à la rentrée des Bourbons et donna lieu à la publication d'une estampe satirique, que nous venons de retrouver dans un recueil du temps et dont nous donnons le fac-similé.

**434.** — L'avarice du célèbre duc de Marlborough était passée en proverbe. Lord Peterborough, qui était au contraire la générosité même, est un jour accosté par un pauvre homme, qui lui demande l'aumône, en l'appelant milord Marlborough.

« Moi, Marlborough ! s'écria-t-il. Oh ! non ! Tiens, voilà pour te prouver que je ne le suis pas. »

Et il donna une guinée au mendiant.

**435.** — Nous empruntons au nouveau *Dictionnaire général de la langue française* de MM. Hatzfeld, Darmesteter et Thomas, qui paraît actuellement par fascicules à la librairie Delagrave, quelques exemples curieux des vicissitudes auxquelles sont dues les significations successives des mots.

Assez souvent l'esprit commence par appliquer le nom de l'objet primitif à un second objet qui offre avec celui-ci un caractère commun ; mais ensuite, oubliant pour ainsi dire ce premier caractère, il part du second objet pour passer à un troisième qui présente avec le second un rapport nouveau, sans analogie avec le premier ; et ainsi de suite, de sorte qu'à chaque transformation la relation n'existe plus qu'entre l'un des sens du mot et le sens immédiatement précédent.

*Mouchoir* est d'abord l'objet qui sert à *se moucher* (*muccare*, de *mucus*). La pièce d'étoffe qui sert à cet usage donne bientôt son nom au *mouchoir* dont on s'enveloppe le cou. Or celui-ci, sur les épaules des femmes, retombe d'ordinaire en pièce triangulaire ; de là le sens du mot en marine : pièce de bois triangulaire qu'on enfonce dans un bordage pour boucher un trou.

*Bureau* désigne primitivement une sorte de bure ou étoffe de laine : *n'étant vêtu que de simple bureau*. Puis, d'extension en extension, il signifie le tapis qui couvre une table à écrire à laquelle cette étoffe sert de tapis ; le meuble sur lequel on écrit habituellement ; la pièce où est placé ce meuble ; enfin les personnes qui se tiennent dans cette pièce, à cette table (dans une administration, dans une assemblée).

Maintes fois cependant la simple logique a déterminé le changement de sens ; ainsi dans le mot *bouche*, la pensée va naturellement du premier sens à ceux qui en dérivent : bouche à feu, bouche de chaleur, les bouches du Rhône. Dans le mot *feuille*, l'idée d'une chose plate et mince conduit de la feuille d'arbre à la feuille de papier, à la feuille de métal.

Il n'en est pas de même de certains mots dont l'histoire est plus complexe, et dans lesquels le chemin parcouru par la pensée ne s'imposait pas nécessairement à l'esprit.

Tel est le mot *partir*, dont le sens actuel, *quitter un lieu*, ne sort point naturellement du sens primitif, *partager (partiri)*, qu'on trouve encore dans Montaigne : « Nous partons le fruit de notre chasse avec nos chiens. » Que s'est-il passé ? L'idée de partager a conduit à l'idée de séparer : « La main lui fu du cors partie. » Puis on a dit, avec la forme pronominale : *se partir*, se séparer, s'éloigner : « Se partit dudict lieu. » Et, par l'ellipse du pronom *se*, on est arrivé au sens actuel : quitter un lieu.

Tel est le mot *gagner* (au onzième siècle *guadagnier*), de l'ancien haut allemand *waidanjan*, paître (en allemand moderne *weiden*). Cette signification première du mot est encore employée en vénerie : « Les bêtes sortent la nuit du bois, pour aller *gagner* dans les champs. » Comment a-t-elle amené les divers sens usités de nos jours : *avoir ville gagnée, gagner la porte, gagner de l'argent, gagner une bataille, gagner un procès, gagner ses juges, gagner une maladie ?* L'idée première *paître* conduit à l'idée de trouver sa nourriture ; de là, dans l'ancien français, les sens qui suivent : 1° cultiver : « Blés semèrent et gaaignèrent » (*cf.* de nos jours *regain*) ; 2° chasser (*cf.* l'allemand moderne *Weidmann*, chasseur) et piller, faire du butin : « Lor veïssiez... chevaus gaaignier et palefroiz et muls et mules, et autres avoirs. » « Ils ne sceurent où aler plus avant pour gaegnier. » L'idée de faire du butin conduit à l'idée de se rendre maître d'une place : « Quant celle grosse ville... fu ensi gaegnie et robée. » « Avoir ville gagnée. » Puis l'idée de s'emparer d'une place conduit à l'idée d'occuper un lieu où l'on a intérêt à arriver : *gagner le rivage, gagner le port, il est parvenu à gagner la porte* ; par extension, *le feu gagne la maison voisine*, et, au figuré, *le sommeil le gagne*. En même temps se développe une autre série de sens : faire un profit : *gagner de l'argent, gagner l'enjeu d'une partie, d'une gageure, le gros lot* ; par ana-

logie, obtenir un avantage sur quelqu'un : *gagner une bataille, un procès, gagner l'affection d'une personne,* et, par ellipse, gagner quelqu'un de vitesse; puis, par forme ironique, on entend un effet contraire : *il n'y a que des coups à gagner, il a gagné cette maladie en soignant son frère.* Partout, à travers ces transformations, se montre cependant le trait commun qui domine et relie entre eux les divers sens du mot *gagner.*

**436.** — Lors de la canonisation de sainte Thérèse par Grégoire XV en 1622, il y eut à Saragosse un tournoi à cheval pour honorer la nouvelle sainte. On y observa les règles les plus minutieuses du code de la galanterie espagnole, jusqu'aux cartels, aux devises, aux couleurs et au prix du combat. A Paris, on mêla des feux d'artifice aux processions. Les carmes déchaussés se signalèrent en ce genre : ils en tirèrent un sur une plate-forme élevée au-dessus de leur église, et où l'on vit des fusées volantes, des étoiles et des serpenteaux.

Les feux d'artifice étaient encore alors une nouveauté. Les premières fusées volantes, étoiles, etc., s'étaient vues au feu de la Saint-Louis dans l'île Louviers, en 1618, cinq ans après la première célébration de la même fête, qui avait eu lieu au mois d'août de 1613.

Si l'on avait eu, comme plus tard, l'usage des lampions et des petites lanternes de verre coloré, l'on n'eût pas manqué d'ajouter cet ornement à la fête de la canonisation. Mais les écrits du temps n'en disent rien ; et il semble prouvé que les illuminations avec petites lanternes de verre furent imaginées par Servandoni, pour les fêtes données à propos du mariage de Madame de France avec don Philippe.

**437.** — Les membres d'une des nombreuses sectes de la religion dite orthodoxe grecque professée en Russie (les *stavié veri,* anciens croyants), gens d'ailleurs très austères, tiennent en profonde horreur le tabac, qui, disent-ils, ne profane pas seulement l'homme qui prise ou fume, mais encore la chambre où a lieu cette distraction impie.

Un voyageur raconte qu'ayant reçu asile dans un poste de soldats appartenant à cette secte, et s'étant mis à fumer, il inspira à ces soldats une telle aversion qu'ils ne lui permirent, ni à lui ni à son domestique, de puiser de l'eau avec le vase habituel. Ils en apportèrent un autre, qui dut être brisé après le départ de leurs hôtes, en

même temps que des pratiques dévotes, des aspersions d'eau lustrale furent faites pour purifier l'appartement qu'ils avaient occupé.

D'autre part, un Anglais dit qu'étant un jour entré chez un paysan sibérien de cette secte pour allumer sa pipe, la maîtresse de la maison prit un bâton, et frappa si rudement sur le fumeur, qu'il dut s'enfuir en toute hâte, pour ne pas être assommé.

**438.** — Notre mot *barricade* dérive tout naturellement de *barrique,* et, signifiant entrave mise à la circulation dans une voie publique, suppose en principe que cet obstacle est dû à un entassement de futailles, qu'on a jetées pêle-mêle au travers d'une rue, et qui, en même temps qu'elles obstruent le passage, constituent un rempart derrière lequel s'abritent des combattants.

Il va de soi que le fait d'obstruer les rues en cas de défense contre l'ennemi envahisseur, ou en cas de soulèvement populaire, date des temps les plus éloignés; mais l'application du terme aujourd'hui consacré ne remonte dans notre histoire qu'à une journée mémorable de la fin du seizième siècle (12 mai 1588), dite pour la première fois journée des *Barricades,* sans doute parce que les tonneaux ou barriques figuraient en grand nombre parmi les objets accumulés pour former les retranchements des bourgeois parisiens, tenant tête aux troupes royales. C'est le jour où le duc de Guise, chef de la Ligue, étant entré à Paris malgré la défense de Henri III, soulève la population qui veut que le roi reconnaisse et fasse prévaloir la *Sainte-Union.* La noblesse royaliste se rassemble au Louvre; quatre ou cinq mille hommes de troupes suisses entrent dans Paris par la porte Saint-Honoré et occupent les principaux postes de la ville. Après une période de stupeur, la masse du peuple s'ébranle, les rues se dépavent, on tend les chaînes; des *barriques* pleines de terre, des coffres, des solives, s'accumulent en barrières infranchissables, le tocsin sonne, les *barricades* s'avancent de quartier en quartier, investissent, paralysent les troupes royales. Assaillis avec fureur en divers lieux, les Suisses eussent été mis en pièces sans l'intervention du duc de Guise, qui gagna, au milieu des transports populaires, son hôtel de Soissons, où la reine mère vint négocier de la part du roi, pendant que celui-ci s'échappait de la ville, — où il ne devait plus rentrer.

**439.** — Galien affirmait que l'ail était la thériaque des pauvres,

c'est-à-dire la plante salutaire par excellence, préservant des maladies et les guérissant mieux que tout autre remède. L'ail, qui d'ailleurs était mis au nombre des dieux, avec la plupart des légumes, chez les Égyptiens (heureux peuple, dit Juvénal, dont les dieux croissent dans ses jardins), l'ail était en grande estime chez les Grecs et les Romains. Les Athéniens, forts mangeurs d'ail, en faisaient particulièrement usage dans leurs pérégrinatines, « les employant, dit Pline, contre les dangers des changements d'eau et d'air. Les athlètes en mangeaient avant de descendre dans l'arène. « Prenez ces gousses et avalez-les, dit un personnage dans *les Chevaliers* d'Aristophane. — Pourquoi ? — Pour vous donner plus de force dans le combat. »

Hippocrate, d'accord avec l'opinion populaire, en faisait un préservatif contre l'ivresse. Les Romains croyaient que l'ail éloignait les maléfices. Toutefois Athénée nous apprend qu'il était interdit à ceux qui avaient mangé de l'ail, et dont l'haleine était chargée d'une odeur désagréable, d'entrer dans le sanctuaire de la mère des dieux. Horace considérait l'ail comme un affreux poison, et déclarait qu'on n'en pouvait manger qu'en expiation du plus grand des forfaits.

**440.** — Autrefois, quand les propriétaires de deux terrains contigus n'étaient pas d'accord sur le point de contiguïté, le droit de l'un se prouvait à la pointe de l'épée : « Si deux voisins sont en dispute, disent les capitulaires de Dagobert, qu'on lève un morceau de gazon dans l'endroit contesté, que le juge le porte dans le *malle* (lieu où se tenaient les assises), que les deux parties, en le touchant de la pointe de leurs épées, prennent Dieu à témoin de leurs prétentions, qu'ils combattent après, et que la victoire décide du bon droit. »

**441.** — La vielle, instrument monocorde, fort peu usité aujourd'hui, eut un règne très long et très brillant. Connue des Grecs, qui la nommaient *sambuque,* elle passa chez les Latins, et nos ancêtres l'appelaient encore *sambuque.* Vers le onzième siècle, la vielle commença à être cultivée avec soin en France et en Italie. Pendant toute la durée du douzième siècle, on fit entrer la vielle dans les concerts des plus grands princes. Elle acquit un nouveau degré de faveur sous saint Louis. Les jongleurs s'en servaient pour accompagner les voix et pour animer la danse. Les grands ne dédaignaient même pas d'en faire leur amusement. Vers le quatorzième siècle, les pauvres et les

aveugles, frappés de l'accueil dont plusieurs rois avaient honoré des joueurs de vielle, à qui ils avaient fait de très riches présents, imaginèrent de se servir de la vielle pour implorer la charité. La vielle perdit alors peu à peu son crédit. Elle fut même appelée l'instrument des malheureux. Toutefois elle reprit faveur au commencement du dix-septième siècle, et fut de nouveau admise en bon et haut lieu. La représentation des premiers opéras, vers 1670, ayant augmenté le goût que l'on avait déjà pour la musique instrumentale, deux personnages célèbres, La Rose et Janot, très habiles joueurs de vielle, rétablirent cet instrument dans son ancien crédit par les applaudissements qu'ils obtinrent à la cour de Louis XIV. Pendant longtemps encore, la vielle figura dans les concerts, mais de nouveau elle redevint l'instrument des malheureux, qui eux-mêmes aujourd'hui n'y ont plus recours. Les joueurs de vielle sont d'une extrême rareté, et tout fait croire que c'en est fini de ce monocorde, dont certains virtuoses savent cependant tirer d'assez agréables effets.

**442.** — Henri III, qui était toujours entouré de petits chiens, ne pouvait demeurer seul dans une chambre où il y avait un chat. Le duc d'Épernon s'évanouissait à la vue d'un levraut. Le maréchal d'Albert se trouvait mal dans un repas où l'on servait un marcassin ou un cochon de lait. Uladislas, roi de Pologne, se troublait et prenait la fuite quand il voyait des pommes. Érasme ne pouvait sentir le poisson sans avoir la fièvre. Scaliger frémissait de tout son cœur en voyant du cresson. Tycho-Brahé sentait ses jambes défaillir à la rencontre d'un lièvre ou d'un renard. Le chancelier Bacon tombait en défaillance toutes les fois qu'il y avait une éclipse de lune. Bayle avait des convulsions lorsqu'il entendait le bruit que fait l'eau en sortant d'un robinet. La Mothe le Vayer ne pouvait souffrir le son d'aucun instrument, et goûtait un plaisir très vif en entendant le tonnerre, etc.

**443.** — Jacques II, roi d'Angleterre, était fort enclin à la sévérité et à la vengeance.

« Vous savez qu'il est en mon pouvoir de vous pardonner, dit-il un jour à Aylasse, un des lieutenants du comte d'Argille, qui s'était révolté contre lui et qui fut décapité.

— Oui, sire, repartit l'officier, qui ne put résister au plaisir de

faire un bon mot, je sais que cela est en votre pouvoir, mais je sais aussi que cela n'est pas dans votre caractère. »

Le roi ne dit rien, mais Aylasse fut bientôt après condamné au dernier supplice.

**444.** — Le poète et philosophe Sadi avait un ami qui fut tout à coup élevé à une grande dignité. Tout le monde allait le complimenter ; Sadi n'y alla pas. Comme on lui en demandait la raison : « La foule va chez lui, répondit-il, à cause de sa dignité ; moi, j'irai quand il ne l'aura plus, et je crois qu'alors j'irai seul. »

**445.** — Racine, grand courtisan, détestant les jésuites, évitait cependant d'en dire du mal par précaution. Lorsqu'il mourut et qu'on sut qu'il avait demandé à être enterré chez les solitaires de Port-Royal, le comte de Ronny dit : « Racine ne s'y serait certainement pas fait enterrer de son vivant. »

**446.** — Félix Peretti, en religion frère Montalte, étant à Venise, y tint quelques propos qui déplurent au gouvernement. Instruit qu'on était à sa poursuite, il quitta bien vite la ville.

Devenu pape sous le nom Sixte-Quint, quelqu'un lui rappela cette sortie précipitée des États vénitiens.

« Je ne m'en défends pas, dit-il ; mais, ayant déjà fait vœu d'être pape à Rome, devais-je rester à Venise pour être pendu ? »

**447.** — « J'ai remarqué, disait Swift, l'auteur du *Gulliver,* que, dans l'établissement de leurs colonies, les Français commencent par bâtir un fort, les Espagnols une église, et les Anglais un cabaret à bière. »

**448.** — D'où vient l'expression *ne point faire de quartier à quelqu'un ?*

— Dans les guerres de jadis, les vainqueurs trouvaient ordinairement un grand profit à la rançon des prisonniers qu'ils avaient faits. Cette rançon était relative au grade et à la fortune connue du captif. Au cours d'une guerre entre les Espagnols et les Hollandais, une convention fut faite relativement au rachat des prisonniers, qui consistait à payer la rançon d'un officier ou d'un soldat d'un *quartier* de sa solde. Quand donc on voulait retenir un prisonnier ou le mettre à

mort, on le traitait, disait-on, *sans quartier*. De là est venue la locution, qui signifie : ne faire aucune concession, agir envers quelqu'un avec la plus extrême rigueur.

**449.** — Pourquoi la *scrofulaire*, plante d'aspect sombre, qui croît le long des ruisseaux et dans les fossés humides, porte-t-elle le nom vulgaire d'*herbe du siège?*

La *scrofulaire* est une plante de la famille des Personnées, à laquelle nos pères attribuaient des vertus qu'indique son nom. Une saveur amère un peu âcre, une odeur forte, avaient fait soupçonner que cette plante devait agir sur l'économie animale à la façon des excitants amers, comme anodine, résolutive, détersive, carminative, et par conséquent très efficace pour le traitement de la *scrofule*, qui résulte d'une débilitation générale. Mais aujourd'hui, malgré les éloges qu'on a donnés à ce végétal, il n'est presque plus employé, car on l'a reconnu à peu près inerte.

Toujours est-il que, pendant le fameux siège de la Rochelle par le cardinal de Richelieu, en 1628, dans le dénuement absolu où se trouvaient réduits les assiégés, cette plante était devenue pour eux le remède à tous les maux ; et, par suite des services qu'elle avait rendus ou paru rendre, elle fut appelée depuis l'*herbe du siège*.

A la vérité, si nous en devons croire Poiret, auteur d'une *Histoire philosophique des plantes*, ce nom populaire serait de beaucoup antérieur à la date ici indiquée ; mais ne faut-il pas, en pareil cas, admettre aussi bien la légende que l'histoire, quand il n'y a pas de témoignage contradictoire bien formel?

**450.** — Une amie du célèbre grammairien Beauzée, membre de l'Académie française, qui, chaque année, avait coutume de lui souhaiter sa fête, s'étonna qu'au bouquet qu'il lui offrait il ne joignît pas quelques vers de sa façon.

Or, voici la réponse qu'elle trouva dans les premières fleurs que l'académicien lui apporta :

> Quoi! ce n'est pas assez d'un bouquet *substantif?*
> Il faut y joindre encore un bouquet *adjectif?*
> Comment chanter en vers votre *nominatif?*
> Ma muse n'eut jamais le pouvoir *génitif,*
> Et pour elle Apollon ne fut jamais *datif.*

N'en faites pas, Madame, un cas *accusatif;*
J'ai voulu ; mais Phœbus, sourd à mon *vocatif*,
Malgré moi m'a réduit au plus triste *ablatif.*
Agréez en échange un zèle *positif,*
Un zèle sans égal et sans *comparatif,*
Un zèle qui pour vous est au *superlatif.*
Que ne suis-je pourvu d'un verbe assez *actif*
Pour vous prouver combien tout mon cœur est *passif*
Que ne puis-je à vos yeux le rendre *indicatif !*
Éprouvez-le, Madame, au mode *impératif :*
Vous verrez mon ardeur surpasser l'*optatif ;*
Mon seul respect pour vous garde le *subjonctif,*
Mes autres sentiments sont à l'*infinitif.*

**451.** — Boniface IX fut élu pape à l'âge de quarante-cinq ans. Fera Timola Filimarini, sa mère, eut la joie délicieuse de le voir assis sur le trône de saint Pierre et d'honorer, comme le père universel des chrétiens, celui qu'elle avait enfanté : ce qui, jusque-là, se trouvait sans exemple.

Voici l'épitaphe qu'on plaça sur son tombeau :

*A Fera Timola Filimarini.*

« Mère très grande d'un fils très grand, Boniface IX, auquel elle donna le nom de Pierre, qui lui fut d'un heureux augure. Elle vit ce qu'aucune mère n'avait vu ; son fils, jeune encore, devenu son père. Elle eut autant de joie de se dire sa fille que de s'appeler sa mère. Elle le vit non seulement orné d'une triple couronne, mais couronnant lui-même les rois ! Quelle mère fut plus heureuse ? »

**452.** — Le premier vélocipède ou appareil de locomotion mû par la personne qu'il transporte est décrit et figuré par Ozanam dans le livre intitulé : *Récréations mathématiques et physiques,* qu'il publia vers la fin du dix-septième siècle (1693). Voici les termes de cette description, que nous accompagnons du *fac-similé* de la figure donnée par le mathématicien :

« On voit à Paris depuis quelques années un carrosse ou une chaise qu'un laquais, posé sur le derrière, fait marcher alternativement avec les deux pieds, par le moyen de deux petites roues cachées dans une caisse posée entre les deux roues de derrière, et attachées à l'essieu du carrosse, comme l'indiquent les figures que vous voyez. »

Ozanam ajoute que l'inventeur de ce système de locomotion est un jeune médecin de la Rochelle nommé M. Richard.

**453.** — Il y a dans toutes les langues de certaines articulations ou consonances que les étrangers réussissent difficilement à prononcer et qui sont en quelque sorte la cause de ce que nous appelons

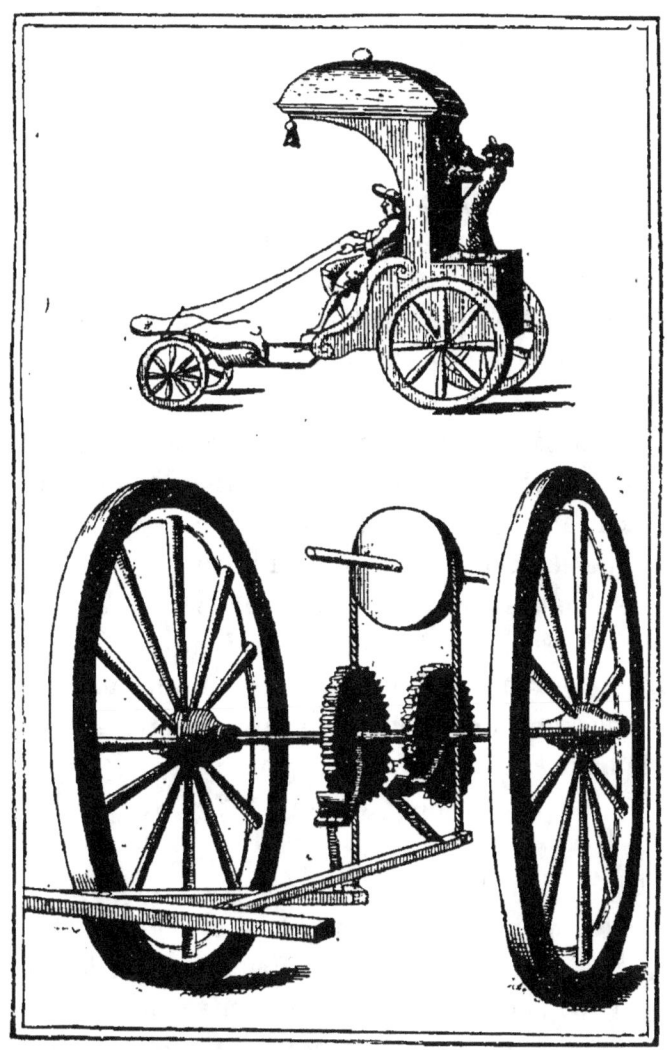

Fig. 35. — Le premier vélocipède, fac-similé d'une figure des *Récréations mathématiques et physiques*, publiées par Ozanam en 1693.

l'accent étranger; ainsi la substitution de l'*f* au *v*, du *t* au *d*, du *b* au *p*, de l'*ou* à l'*u*, etc., et *vice versa*, est pour nous la caractéristique particulière de l'accent allemand. Par exemple : *Un beau petit bateau qu'on voit toujours* devient, en passant par une bouche tudesque : *Un peau bedit padeau qu'on foit tuchurs*, et l'on ne saurait se méprendre sur l'origine de l'individu qui prononce ainsi; mais quelquefois des

différences très radicales se trouvent entre gens dont les langues sont de la même famille, ou qui à l'ordinaire parlent le même idiome ; et souvent ces différences ne portent que sur quelques mots, qui sont en quelque sorte la pierre de touche de la nationalité.

On cite deux cas historiques où ce détail eut de singulières conséquences.

Dans le temps que les Génois faisaient un si grand commerce, les Vénitiens, jaloux de leur puissance et de leurs richesses, leur firent une cruelle guerre. Ces deux républiques étaient si acharnées, qu'il y avait des ordres des deux côtés de ne faire aucun quartier. Certains Génois, étant tombés en la puissance des Vénitiens, pour éviter la mort, feignirent d'être du pays. Les Vénitiens, pour en être éclaircis, leur firent prononcer le mot *Cavro* de leur langue, que les Génois ne purent prononcer autrement que *Cabro ;* dès lors ils furent massacrés. Les Génois, pour se venger, autant qu'ils prenaient de Vénitiens, les hachaient en morceaux, et, les mettant dans des tonneaux, les envoyaient à Venise en guise de marchandise.

Nous voyons la même chose dans l'histoire de France. Dans le temps que les Anglais possédaient une partie de la France, on ne les distinguait plus des habitants mêmes ; de sorte que, lorsqu'ils étaient prisonniers, on les renvoyait, les prenant pour des naturels du pays. Cependant, pour remédier à cet inconvénient, on imagina de leur faire prononcer le nom *Picquigny,* qui est un bourg de Picardie. Les Anglais, assure-t-on, ne pouvaient dire que *Pigny,* au lieu de *Picquigny.*

**454.** — Il y avait jadis au milieu de la place de Liège une colonne au pied de laquelle on avait pratiqué un escalier de forme circulaire. C'était là que se publiaient et s'affichaient les lois, les arrêts et les sentences ; c'était là que le peuple était convoqué : ce que l'on appelait publier ou convoquer à cri de *perron*. On n'osait violer aucune loi, appeler d'aucune sentence publiée à cri de perron.

Ce sentiment ne tarda pas à engendrer la superstition. Le peuple transporta à la colonne même le respect qui n'était dû qu'aux lois qu'on y affichait ; et insensiblement on s'accoutuma à regarder le perron à peu près comme la vieille ville de Troie regardait autrefois son palladium. Les Liégeois en arrivèrent à croire que leur prospérité dépendait de la conservation de cette colonne.

Aussi lorsque Charles le Téméraire prit d'assaut la ville de Liège,

en 1467, crut-il infliger aux habitants le plus grave des châtiments en enlevant leur perron, qu'il transporta à Bruges, où il le fit ériger près de la maison commune, comme un trophée de sa victoire sur les malheureux Liégeois, en y faisant graver des vers très insultants pour eux.

Le pauvre perron subit pendant dix ans cette ignominie, qui semblait aux Liégeois beaucoup plus cruelle que les dures conditions pécuniaires et politiques que leur avait imposées le vainqueur.

Ce ne fut qu'après la mort du duc que les Liégeois osèrent en espérer la restitution. Ils la sollicitèrent vivement de Marie de Bourgogne, son héritière, qui leur permit de venir le reprendre.

Les Liégeois députèrent, à cet effet, l'élite de leur bourgeoisie. Ces députés formèrent une cavalcade pompeuse et remportèrent en triomphe leur cher perron. La population se porta avec enthousiasme au-devant de la députation; et on plaça le perron reconquis au milieu du marché, où il fut depuis en grande vénération. Bien entendu, les vers qu'y avait fait graver le terrible prince furent effacés.

On accorda aux députés qui rapportèrent le perron de Bruges des immunités transmissibles à leur postérité. Les magistrats de Liège, d'ailleurs, conféraient aux villes, bourgs et villages de leur dépendance qui avaient bien mérité de la métropole un droit de perron, comme Rome autrefois conférait ainsi qu'un grand honneur le droit de bourgeoisie.

**455.** — *Paris ne s'est pas bâti en un jour,* dit-on fréquemment, pour modérer un désir impatient. Cette locution, que nous retrouvons chez les anciens, avec d'autres noms de villes, semble avoir son origine dans une épitaphe qui aurait été, dit-on, mise sur le tombeau d'un Sardanapale, qu'il ne faut pas confondre, paraît-il, avec le prince qui, assiégé dans son palais où il passait sa vie en festins et en plaisirs de toutes sortes, se fit brûler avec ses femmes et ses richesses. D'ailleurs le nom de Sardanapale, ou plutôt *Sardan-Pul,* n'était point, disent les savants, le nom particulier d'un souverain, mais une épithète donnée par l'adulation des peuples d'Assyrie aux princes qui régnaient sur eux, et signifiait, suivant les uns, *l'illustre,* suivant d'autres *le bien-aimé des dieux.* Or les *Annales de Perse,* par Callisthène, mentionnent deux rois ainsi qualifiés, l'un sans caractère, l'autre plein de bravoure et l'émule des héros des premiers

âges, sur la tombe duquel fut mise cette épitaphe : « Je suis *Sardan-Pul, fils d'Anakindarase; j'ai bâti* EN UN JOUR *les villes de Tarse et d'Anclicate, et je ne suis plus.* » Dans cette épitaphe, célèbre aux temps anciens pour la singularité du fait, évidemment légendaire, qu'elle rapporte, se trouverait l'origine de notre locution usuelle.

**456.** — Les démêlés de l'école wagnérienne et des anciennes écoles française et italienne eurent, il y a un peu plus d'un siècle, de très bruyants et très violents antécédents, lors de la querelle des gluckistes et des piccinistes, — avec cette différence cependant qu'il eût été assez difficile de mêler à cette grosse affaire la question de nationalité, puisque Piccini était Italien, et que Gluck, son rival, natif du Haut-Palatinat, était maître de chapelle de la reine de France, qui était Autrichienne.

La Harpe, qui tenait alors une grande place dans la critique, s'était déclaré l'un des plus ardents adversaires des œuvres de Gluck, et ne manquait aucune occasion de protester contre l'école nouvelle. Aussi, notamment à propos d'*Armide*, en 1777, dans les rares gazettes du temps, la querelle semble-t-elle engagée moins entre deux musiciens de tempéraments différents qu'entre un compositeur et un homme de lettres. Ainsi, dans une lettre publiée au *Journal de Paris,* Gluck demande qu'il soit démontré que parmi les écrivains français il en est quelques-uns qui, parlant des arts, savent du moins ce qu'ils disent. Le *Journal de Paris,* la feuille la plus répandue de l'époque, qui, d'ailleurs, avait embrassé chaudement la cause de Gluck, servait principalement de champ clos aux passes d'armes des antagonistes. Successivement y paraissaient des lettres de La Harpe, de Gluck et d'un certain anonyme de Vaugirard, qui faisaient en divers sens, au grand profit du journal, la joie de la galerie. Parfois aussi les rimeurs s'en mêlaient, et non sans verve.

Voici, par exemple, deux couplets d'une sorte de chanson adressée à l'anonyme de Vaugirard par un M. de Trois\*\*\*.

> Je fais, Monsieur, beaucoup de cas
> De cette science infinie
> Que, malgré votre modestie,
> Vous étalez avec fracas,
> Sur le genre de l'harmonie
> Qui convient à nos opéras;

> Mais tout cela n'empêche pas
> Que votre *Armide* ne m'ennuie...
>
> Le fameux Gluck, qui dans vos bras
> Humblement se jette et vous prie,
> Avec des tours si délicats,
> De faire valoir son génie,
> Mérite sans doute le pas
> Sur les Amphions d'Ausonie ;
> Mais tout cela n'empêche pas
> Que votre *Armide* ne m'ennuie...

A quoi, dès le surlendemain, riposte un autre Trois Étoiles, se disant « homme qui aime la musique et tous les instruments excepté La Harpe ».

> J'ai toujours fait assez de cas
> D'une savante symphonie,
> D'où résultait une harmonie
> Sans efforts et sans embarras.
> De ces instruments hauts et bas
> Quand chacun fait bien sa partie,
> L'ensemble ne me déplaît pas ;
> Mais, ma foi, La Harpe m'ennuie...
>
> Chacun a son goût ici-bas :
> J'aime Gluck et son beau génie
> Et la céleste mélodie
> Qu'on entend à ses opéras.
> La période et son fatras
> Pour mon oreille ont peu d'appas,
> Et, surtout, la Harpe m'ennuie.

Il est bon de rendre cette justice aux deux grands et très consciencieux artistes objets de la querelle que — comme le remarque M^lle Laure Collin dans son excellente *Histoire abrégée de la musique* — ils ne cessèrent de combattre personnellement à armes courtoises, et ne prirent pas autrement part au bruit fait à cause d'eux. Ajoutons que lorsque, en 1787, parvint en France la nouvelle de la mort de Gluck, ce fut Piccini qui organisa lui-même, en l'honneur de son illustre rival, un grand concert où l'on n'exécuta d'autre musique que celle du compositeur allemand.

**457.** — A-t-on, de nos jours, assez abominé les orgues dits de Barbarie ? Étant donné l'état actuel de cette question de tranquillité publique, croirait-on que, il y a un siècle, une notabilité littéraire,

mercier, qui passait généralement pour homme de goût, ait pu sérieusement écrire ce qui suit?

### MUSIQUE AMBULANTE

« Comme dédommagement à la cacophonie des cris de Paris, qui n'a pas senti *un vif plaisir* en entendant le soir, du fond de son lit, *le son mélodieux* de ces orgues nocturnes, qui égayent les ténèbres et abrègent les longues heures de l'hiver? C'est *une vraie jouissance* pour l'étranger. Émerveillé, bien clos et bien couvert, il entend les plus jolis morceaux de musique exécutés sous ses fenêtres, comme pour le disposer doucement au sommeil; il prête l'oreille à ces sons qui s'éloignent et qui, dans le lointain, ont encore plus de charmes. Il s'endort voluptueusement, en répétant l'air chéri qui a parlé à son âme...

« Quel agrément si chaque soirée, après le souper, chaque rue avait sa musique particulière! L'humeur et la fatigue de la journée disparaîtraient soudain, et l'homme de peine, en se couchant, craindrait moins le jour suivant embelli à son déclin. Je pense que rien ne serait plus propre à entretenir la bonne humeur parmi le peuple que d'étendre et de perfectionner cette récréation innocente et publique, cette douce euphonie.

« Qui a entendu le jeu de ces orgues et qui a pu refuser sa pièce de deux sols à l'Orphée qui porte sur son dos cette machine harmonieuse, peut être considéré comme un ingrat... »

**458.** — « Le frère aîné du roi porte le titre de *Monsieur,* disait le même écrivain. Les étrangers ne conçoivent pas comment ce mot peut former de nos jours (1783) un titre définitif, lorsque tout homme en France a droit de faire précéder son nom de *Monsieur.* Ciel! que d'usurpateurs de ce titre exclusif! Cependant quand on parle à *Monsieur,* frère du roi, on l'appelle *Monseigneur.* Un poète, M. Ducis, lui dédiant une de ses tragédies, finit son épître dédicatoire par ces mots remarquables :

« *Je suis, Monseigneur, de Monsieur, le très humble et très obéissant serviteur...*

« Les étrangers ont beaucoup ri de ce qui leur semble une singularité, et qui, cependant, n'a rien que de très normal. »

**459.** — *Laver la tête à quelqu'un.* Cette expression usuelle nous

vient de l'antiquité, où, quand une personne se sentait coupable d'une faute morale, il était de coutume qu'elle allât se laver la tête pour se purifier et obtenir le pardon divin. L'eau de la mer était réputée la plus efficace pour cette cérémonie; mais, à défaut de cette eau, celle des fleuves ou des fontaines pouvait y suppléer.

On sait, du reste, que chez la plupart des peuples les ablutions ont été considérées comme des pratiques de purification et d'expiation. Les païens avaient l'eau dite lustrale, ainsi nommée parce que la consécration en était faite à tous les commencements de *lustre* (quatre ans révolus).

**460.** — A Toulouse, un capitoul assistait à la représentation d'une comédie fort licencieuse. Scandalisé, il défendit qu'on la donnât une autre fois, malgré la demande du parterre. En conséquence, une annonce fut faite par un des acteurs, informant le public qu'au prochain jour l'on jouerait *Beverley,* comédie de M. Saurin, en vers *libres.*

« Encore une pièce licencieuse! s'écria le vertueux capitoul. Non, non! Je ferme le spectacle pour huit jours. »

**461.** — Une brochure publiée dans les premières années de la Révolution nous apprend que sous le comte de Vergennes, ministre de Louis XVI, les lettres de recommandation ou les passeports donnés par les ambassadeurs ou agents diplomatiques français aux personnes qui se rendaient en France étaient sous forme de cartes disposées de telle façon que, à l'insu des porteurs, elles contenaient tous les renseignements les plus détaillés sur ces personnes.

La *couleur* désignait la patrie de l'étranger.

La *forme* de la carte indiquait l'âge :

Circulaire, moins de vingt-cinq ans;

Ovale, vingt-cinq à trente ans;

Octogone, trente à quarante-cinq ans;

Hexagone, quarante-cinq à cinquante ans;

Carrée, cinquante-cinq à soixante ans:

Carré long, au-dessus de soixante ans.

*Deux lignes* au-dessous du nom désignaient la taille :

Ondoyantes et parallèles, grand et maigre;

Rapprochées, grand et gros;

Droites ou courbes, stature moyenne, etc., etc.

Un dessin figurant une *rose* signifiait que le porteur avait une physionomie ouverte; une *tulipe*, pensive et distinguée, etc., etc

Un *ruban* autour de la bordure descendant plus ou moins bas, célibataire, marié ou veuf.

Des *points* fixaient, par leur nombre, la position de la fortune.

La religion était indiquée par un *signe de ponctuation* :

. Catholique.

, Calviniste.

; Luthérien.

— Juif.

L'absence de signe : Athée.

Des *signes* dans les angles de la carte, ou au-dessus, à côté, ou au-dessous des mots, et qui pouvaient passer pour des ornements sans conséquence, indiquaient les qualités, les défauts, l'instruction, etc.

En jetant un coup d'œil sur la carte qui lui était présentée, le ministre lisait couramment, en une minute, si l'individu porteur était joueur, vicieux ou duelliste; s'il venait pour se marier, pour recueillir une succession ou étudier; s'il était bachelier, médecin ou avocat, et s'il fallait le surveiller. Ainsi, une simple carte, qui ne semblait porter que le nom de l'étranger, contenait toute son histoire.

**462.** — Gaston Phébus, comte de Foix et vicomte de Béarn, s'est illustré au quatorzième siècle par sa valeur et par sa magnificence. Grand chasseur, il avait composé un traité complet de vénerie qui fit longtemps autorité en la matière (voy. la gravure). Le style de cet ouvrage était, même pour cette époque, où la langue française manquait encore de lois précises, si *cherché*, si chargé de métaphores, construit enfin avec si peu de naturel, qu'il parut le type du langage affecté, et que l'expression *faire du Phébus* est restée usuelle pour s'appliquer à ceux qui parlent ou écrivent avec une prétentieuse recherche. Tout n'est cependant pas à dédaigner dans l'œuvre du vieil écrivain; car si sa diction est généralement affectée du défaut que nous venons de signaler, on trouve souvent chez lui une grande fraîcheur d'idées. Son éloge du chien est notamment un morceau de grand caractère, et ses remarques sur divers animaux offrent parfois des passages très curieux. Nous pouvons citer comme exemple ce

qu'il dit du procédé que l'épervier emploie, aux époques de grande froidure, pour se tenir les pieds chauds la nuit :

> En hyver quand se veult percher,
> S'il fait froid excessivement,

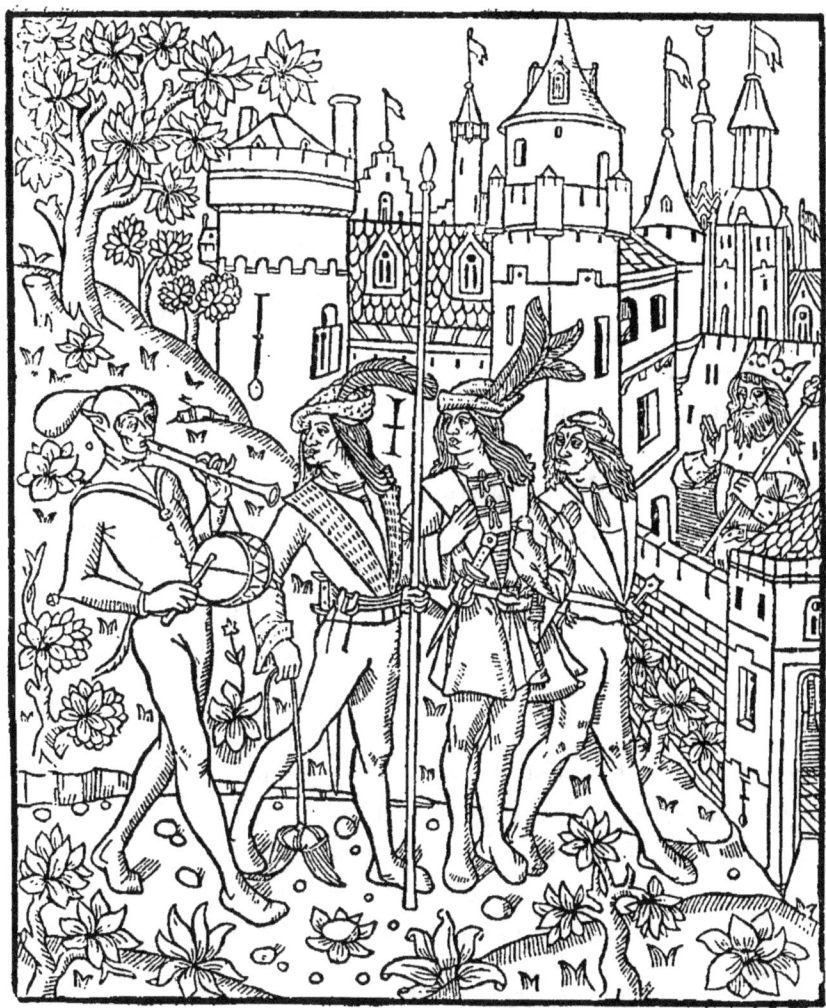

Fig. 36. — Fac-similé d'une des estampes des *Déduits de la Chasse,* par G. Phébus, imprimés par Antoine Vérard vers 1515.

> Adoncques un oisel il prent,
> Qu'en ses piedz toute la nuit tient,
> Jusques à tant que le jour vient,
> Et puis quand le jour est venu,
> Car les pieds luy a chaud tenu,
> Le laisse aller sans luy mal faire.

**463.** — Chilpéric, dont on ne parle guère qu'à l'occasion de sa femme Frédégonde, était un monarque fort singulier, si le portrait que nous en a laissé Grégoire de Tours est fidèle. Il se croyait un grand théologien, et voulut faire publier un édit par lequel il défendait de se servir à l'avenir du terme de Trinité et de celui de *personnes* en parlant de Dieu : disant que le mot de personnes dont on use en parlant des hommes dégradait la majesté divine. Il se piquait aussi d'être poète, et très habile grammairien. Il ajouta aux lettres dont on se servait de son temps quatre caractères, pour exprimer par un seul certaines prononciations dont chacune avait besoin de plus d'une lettre. Ces additions étaient l'ω des Grecs, п, z, ɣ. Il envoya ordre dans toutes les provinces de corriger les anciens livres conformément à cette orthographe, et de l'enseigner aux enfants. L'ancienne orthographe eut ses martyrs : deux maîtres d'école aimèrent mieux se laisser essoriller (couper les oreilles) que d'accepter la nouvelle, qui ne fut d'ailleurs en usage que pendant la vie de ce prince.

**464.** — Le maréchal de Saxe, voulant, à l'ouverture d'une campagne, traiter son état-major, se fit envoyer de Paris quelques mesures de petits pois, qui lui revenaient à plus de vingt-cinq louis. Il défendit à son maître d'hôtel d'en rien dire, se promettant un grand plaisir de surprendre ses convives à l'aspect d'un plat aussi rare, tant à cause de la saison (mois de mars) que pour le lieu et la circonstance.

Mais au moment de l'entremets, il ne voit point paraître les petits pois tant attendus. Il fait appeler le maître d'hôtel : « Et les petits pois? lui dit-il à l'oreille. — Ah! Monseigneur!... — Quoi! Monseigneur? — Il y en avait si peu quand ils ont été cuits, que le petit marmiton, les prenant pour un reste, les a mangés. — Ah! le petit misérable! Qu'on me l'amène. » Le petit marmiton paraît, plus mort que vif : « Eh bien! ces petits pois, les as-tu trouvés bons? — Oh! oui, Monseigneur, excellents! — Eh bien! à la bonne heure, s'écrie le général, touché de cet aveu naïf, qu'on lui fasse boire un coup. »

Et il n'en fut rien de plus.

**465.** — Savez-vous rien de plus émouvant, de plus dramatique, de plus *empoignant,* que cette mise en scène de la *Marseillaise,* racontée par M. Auber?

« Que de fois, dit-il, j'ai entendu la *Marseillaise* depuis 1792 ! »
A cette date on se récrie : « Oh ! continue M. Auber, j'ai des souvenirs plus anciens. Je me rappelle parfaitement avoir vu, en 1789, les gardes françaises tirer sur le régiment de Royal-Allemand... J'avais sept ans... Je vois encore très distinctement le prince de Lambesc à cheval, à la tête du Royal-Allemand... J'étais sur le boulevard, à une fenêtre, à peu près où est maintenant la rue du Helder... Pendant la Terreur, mon père est allé se cacher à Creil... Puis le Directoire est venu... Ah ! que l'on s'amusait pendant le Directoire !... La *Marseillaise* !... Que de souvenirs ! Gossec avait fait un arrangement de la *Marseillaise*... Au dernier couplet : *Amour sacré de la patrie*,... tout le monde sur le théâtre se mettait à genoux... puis, avant le cri : *Aux armes !* il y avait un moment de silence pendant que les tambours battaient la charge et que la grosse caisse tirait le canon dans la coulisse... Et tout à coup une très belle personne se présentait, agitant un drapeau tricolore... C'était la *Liberté !*... Et tout le monde se relevait !... Et ce n'était qu'un cri : *Aux armes, citoyens !* C'était très beau, très beau !... Un jour, à l'occasion de je ne sais quelle victoire, on fit chanter la *Marseillaise* aux Tuileries, en plein air, dans le jardin... Sur le bord de l'eau on avait mis une centaine de tambours et quatre pièces de canon... Le public n'en savait rien... Au dernier couplet, ce fut un éclat formidable de roulements de tambour et de vrais coups de canon... »

**466.** — Les théologiens tenaient autrefois les mathématiques pour une science très suspecte, et les mathématiciens pour des hommes sans religion, et comme des espèces de sorciers. L'étude de cette science fut même défendue dans l'Église depuis le règne de Constantin (quatrième siècle) jusqu'au règne de Frédéric II (treizième siècle). Saint Augustin dit en termes formels que les mathématiciens sont des hommes perdus et damnés.

**467.** — Au beau temps de la chevalerie, — dit L. Larchey dans son *Dictionnaire des noms*, — on appelait galois les membres d'une secte poitevine où chaque membre prouvait, en s'imposant quelque souffrance, la vive affection qu'il avait pour la dame de ses pensées. L'été, par exemple, il se couvrait de fourrures ou se rôtissait devant un grand feu. L'hiver, il se roulait dans la neige, en tenue plus que

légère. Il paraît que ces stoïciens d'un nouveau genre ne tinrent pas longtemps contre le ridicule et les fluxions de poitrine.

**468.** — Michel-Ange avait fait un tableau pour André Doni, homme fort avare, mais qui connaissait et aimait les bons ouvrages de peinture. Afin de s'amuser à ses dépens, le peintre — qui n'était rien moins que cupide — lui envoya sa nouvelle production avec un billet par lequel il lui demandait soixante-dix ducats. Doni, trouvant cette somme excessive, n'en fit tenir que quarante au peintre. Michel-Ange lui renvoya son argent et lui manda de payer cent ducats ou de rendre le tableau. Doni, qui tenait à le garder, se résolut enfin à compter les soixante-dix ducats d'abord demandés. Mais l'artiste lui renvoya de nouveau son argent, en déclarant que, d'après les offres d'un grand seigneur, il ne pouvait plus donner son tableau à moins de cent quarante ducats. Doni fut au désespoir; mais comme le goût pour les chefs-d'œuvre de peinture était aussi fort en lui que l'avarice, il donna la somme exigée, non sans soupirer et se plaindre de n'avoir pas tout de suite payé les soixante-dix ducats demandés.

**469.** — On lit dans l'*Année littéraire* de 1770 :
« Le peintre qui travaillait à la lanterne de la coupole de Saint-Paul de Londres, jugeant à propos de se reculer de quelques pas sur son échafaud, pour regarder son ouvrage à une certaine distance, était sur le point de se précipiter dans le vide. Un maçon qui travaillait non loin de là s'aperçoit du danger que court cet artiste, et pense que, s'il l'en avertit subitement, il peut lui causer un vertige funeste. Aussitôt, prenant une brosse pleine de couleur, il s'approche de la peinture et fait une tache au milieu de la plus belle figure. Le peintre furieux s'élance pour empêcher que cet homme, qu'il croit devenu fou, ne détruise entièrement son travail; il s'arrache ainsi sans le savoir au danger qui le menaçait, et que le brave maçon lui explique en riant. Ce trait de prudence, et même de génie, ne mérite-t-il pas d'être conservé dans l'histoire des arts? »

**470.** — Lors d'une des dernières aurores boréales qu'on vit dans la capitale, — lisons-nous dans le *Journal de Paris* de 1776, — beaucoup de gens du peuple en furent alarmés. Un Russe, qui était à Paris en ce temps-là, se trouva dans le quartier des Halles, où une foule de

gens faisaient d'extravagantes réflexions, en regardant les lueurs illuminant le ciel.

La curiosité l'engagea à demander la cause de ces rumeurs. « Nous sommes assurément, lui répondit une femme effrayée, menacés des plus grands malheurs; voyez-en les signes dans le ciel.

— Quoi! n'est-ce que cela? dit le Russe, rassurez-vous : ces feux n'annoncent rien moins que ce que vous croyez. C'est la réverbération de quelques artifices que fait tirer l'impératrice de Russie à Saint-Pétersbourg. Je suis de ce pays-là; et je dois vous dire que comme le bois, la poudre et le goudron y sont extrêmement communs, on en fait une prodigieuse dépense à certains jours de réjouissance; et justement le jour où nous sommes est un de ces jours. »

Cette plaisanterie, débitée du ton le plus sérieux, passa de bouche en bouche et tranquillisa la populace.

471. — La coutume de siffler les hommes et les ouvrages paraît appartenir à des temps fort reculés, puisque l'histoire ancienne nous apprend que les Péloponésiens sifflèrent le roi Philippe de Macédoine, un jour qu'il assistait aux jeux Olympiques.

Il ne faut donc considérer que comme une malice à l'adresse d'un de ses rivaux l'épigramme célèbre où Racine explique à sa façon l'origine des sifflets au théâtre. Selon lui, ou plutôt selon certain acteur qu'il fait intervenir dans une discussion à ce sujet,

> ... quand sifflets prirent commencement,
> C'est, — j'y jouais, j'en suis témoin fidèle, —
> C'est à l'*Aspar* du sieur de Fontenelle.

472. — Souvent, chez nos aïeux, des procès furent faits aux animaux.

« Si l'on ne connaissait la bonhomie, la simplicité de nos pères, — dit Auguste de Thou dans ses *Histoires de mon temps,* — on aurait peine à croire le trait suivant. Le célèbre Chassemeux, né en 1481, mort en 1541, qui fut depuis premier président du parlement de Provence, n'étant encore qu'avocat du roi au bailliage d'Autun, se constitua d'office le défenseur des rats, au sujet d'une sentence d'excommunication lancée par l'évêque d'Autun contre ces animaux, qui exerçaient des ravages dans une partie de son diocèse. Il remontra que, le terme qui avait été donné aux rats pour comparaître étant

trop court, on devait avec d'autant plus de raison en prolonger le délai, qu'il y avait pour eux plus de danger à se mettre en chemin, que tous les chats de la région étaient aux aguets. Et, en conséquence de sa plaisante requête, il obtint très sérieusement qu'une nouvelle sommation de comparoir serait faite aux susdits rats, mais avec un délai plus long que celui de la première sommation.

**473.** — Galilée, dans un de ses dialogues, rapporte l'anecdote suivante, qui fait voir jusqu'où la prévention pour l'autorité d'Aristote était portée de son temps.

Un gentilhomme était venu chez un célèbre médecin à Venise, où il s'était rendu beaucoup de monde pour assister à une dissection que devait faire un très habile anatomiste.

Celui-ci ayant fait apercevoir aux assistants quantité de nerfs qui, sortant du cerveau, passaient le long du cou dans l'épine du dos, et de là se dispersaient par tout le corps, de manière qu'ils ne touchaient le corps que par un petit filet, le médecin demanda au gentilhomme s'il ne croyait pas à présent que les nerfs tiraient leur origine du cerveau, et non du cœur.

« J'avoue, répondit celui-ci, que vous m'avez fait voir la chose très clairement, et si l'autorité d'Aristote, qui fait partir les nerfs du cœur, ne s'y opposait, je serais de votre sentiment. »

**474.** — Louvois, le ministre fameux de Louis XIV, fut surnommé le *grand vivrier,* parce qu'il fut à peu près le premier qui fit entrer en compte, dans les projets de guerre, le soin d'assurer le ravitaillement des troupes, et le premier qui, avant les entrées en campagne, se préoccupa sérieusement de constituer des services chargés de fournir à l'alimentation de l'armée. On a depuis reconnu que cette préoccupation, entièrement négligée jusqu'alors, avait une importance majeure.

**475.** — « L'étiquette, a dit Voltaire, est l'esprit de ceux qui n'en ont pas. » Elle est quelquefois aussi la faiblesse de ceux qui en ont. On raconte à ce propos qu'une question d'étiquette faillit empêcher la réussite des négociations engagées pour le mariage de Henriette de France, sœur de Louis XIII, avec le roi Charles Ier d'Angleterre. Richelieu, traitant de cette union avec les Anglais, fut sur le point

de rompre pour deux ou trois pas de plus auprès d'une porte que ceux-ci exigeaient. Pour ne pas céder sans compromettre l'affaire, le grand diplomate imagina de feindre une indisposition et de recevoir au lit les plénipotentiaires. De cette façon l'étiquette fut sauvée, et le mariage conclu.

**476.** — Antoine Le Maître, qui avait acquis une grande célébrité comme avocat plaidant, s'était retiré à Port-Royal, où il pratiquait l'humilité des anciens solitaires. Chargé des approvisionnements de la communauté, il alla un jour acheter un certain nombre de moutons à la foire de Poissy. Celui qui les lui avait vendus lui ayant fait, au moment du payement, quelque chicane sur le prix de vente, ils allèrent s'en expliquer devant le bailli de la ville. Le Maître, sous les dehors d'un marchand de bestiaux et sous le nom de Dransé, soutint son droit avec l'éloquence qui lui avait attiré au palais l'admiration universelle, quoique interrompu à chaque instant par son adversaire. Sur quoi le magistrat impatienté : « Tais-toi, cria-t-il au chicanier, gros lourdaud, laisse parler ce marchand. S'il fallait vider le différend à coups de poing, je crois bien que tu en battrais une douzaine comme lui ; mais il s'agit ici de justice et de raison, et il aura les moutons dans les conditions qu'il indique : car le bon droit est de son côté. » Puis, se tournant du côté du prétendu Dransé : « Je vois bien, brave marchand, reprit le bailli, que vous n'avez pas toujours fait ce métier-ci ; vous avez la langue trop bien pendue ; vous parlez d'or. Vous savez les lois et les coutumes. Je vous conseille de quitter le commerce et d'aller au palais vous faire recevoir avocat plaidant. Et je ne serais pas étonné s'il vous en venait autant de gloire qu'au célèbre M. Le Maître. »

**477.** — Voltaire était possédé du besoin d'entendre parler de lui ou de ses ouvrages. Quelque temps après avoir fait représenter une tragédie nouvelle qui avait très bien réussi, on remarqua qu'il était triste et gardait un morne silence. M<sup>me</sup> du Châtelet, son amie, devant qui l'on en fit l'observation, dit à ceux qui s'étonnaient : « Vous ne devineriez pas ce qu'il a, mais je le sais. Depuis trois semaines l'on ne s'entretient plus guère à Paris que du procès et de l'exécution d'un fameux voleur qui est mort avec beaucoup de fermeté. C'est là ce qui ennuie M. de Voltaire. On ne lui parle plus de sa tragédie. En deux mots, il est jaloux du roué, » ajouta-t-elle en riant.

**478.** — Dans un texte de vieille chronique où il est question de biens usurpés par un prince, l'auteur dit : « Vainement furent présentées requêtes, dont le sire aucun compte ne voulut tenir. Et alors n'y eut d'autre recours que les *clameurs au ciel,* dont le sire s'émut... »

Les clameurs au ciel étaient autrefois une forme de plainte contre ceux qui, s'emparant de ce qui ne leur appartenait pas, étaient trop puissants pour qu'il fût possible d'user contre eux des voies ordinaires de la justice. On se contentait de les citer devant Dieu, avec des cérémonies qui souvent avaient pour effet de leur inspirer de la terreur et de les engager à la restitution.

Ce fut ainsi que, Thomas de Saint-Jean ayant usurpé quelques terres appartenant au monastère de Saint-Michel, les moines firent contre lui une litanie qu'ils chantèrent publiquement, jusqu'à ce que l'usurpateur vînt se jeter à leurs pieds en renonçant à sa prise de possession illégitime.

On pourrait citer plusieurs cas très significatifs de *clameurs au ciel.*

**479.** — Chacun sait qu'on nomme *lazaroni* les hommes de la dernière classe du peuple napolitain, dont la paresse, l'insouciance et la misère sont devenues proverbiales. Ce nom leur fut donné jadis parce que leur misérable accoutrement, ou plutôt leur quasi-nudité, les faisait ressembler à des malheureux sortant des hôpitaux de Saint-Lazare vêtus seulement, selon la tradition de ces asiles hospitaliers, d'une chemise, d'un pantalon de toile, et la tête couverte d'un chapeau de paille.

Voici d'ailleurs en quels termes il en est parlé par un historien de la fameuse insurrection dite de Masaniello (qui n'était autre qu'un lazarone) : « Un ordre fut publié portant que chacun, sous peine de vie, eût à prendre les armes pour la défense de la patrie. Cet ordre, quoique publié par un nombre de jeunes garçons qui n'étaient armés que de crocs et qui, pour être à demi nus, s'acquirent le nom de lazares (ou *lazaroni*), fut ponctuellement observé, et Naples passa de la servitude des Espagnols dans celle de ces lazares, qui furent enfin maîtres de Naples et se rendirent si redoutables qu'un seul d'eux, avec son croc, faisait peur à cent braves gens. » (Voy. n° 275.)

**480.** — Notre mot *amidon* est une traduction du mot latin *amylon,* dérivé du mot grec *amulon,* qui veut dire *sans meule.* Et voici pour-

quoi cette désignation : « Les anciens, dit M. Girardin dans ses remarquables *Leçons de chimie alimentaire,* connaissaient l'amidon et l'employaient en médecine. Dioscoride, Caton l'Ancien et Pline décrivent le procédé assez grossier à l'aide duquel on l'obtenait. On laissait le blé se ramollir dans l'eau pendant plusieurs jours, on l'exprimait, on passait la liqueur dans un sac ou dans une corbeille, et on étendait le résidu sur des tuiles frottées de levain, pour qu'il s'épaissît au soleil. De là le nom de ce produit, obtenu *sans le secours de la meule.* Pline attribue la découverte de l'amidon aux habitants de l'île de Chio. De son temps, l'amidon préparé dans cette île était réputé le meilleur; venaient ensuite celui de Crète, puis celui d'Égypte. »

**481.** — Quand on voit une personne qui semble tout à coup mise en état de faire des dépenses extraordinaires : « Avez-vous donc tué le mandarin? » lui demande-t-on.

Beaucoup d'encre a coulé pour arriver, ou plutôt pour ne pas arriver à expliquer l'origine de ce dicton populaire. Les opinions sont restées singulièrement partagées. Et, en somme, il paraît qu'il faut tout simplement voir là l'écho d'une chanson plus que satirique dirigée au dix-septième siècle contre Mazarin. Dans cette chanson, l'auteur ne conseillait rien moins que de mettre à mort le fameux ministre; mais, comptant bien être compris quand même, il transforma le nom du personnage visé. *Mazarin* devint *mandarin,* et l'on chanta :

> Pour avoir du pain et du vin
> Il faut tuer le mandarin.

Il n'y avait rien là qui donnât lieu à répression, et le trait n'était pas moins lancé.

**482.** — L'on a plusieurs fois trouvé des noix dans les tombeaux des chrétiens de la primitive Église.

Les saints Pères, et en particulier saint Grégoire, — dit M. l'abbé Martigny dans son *Dictionnaire des antiquités chrétiennes,* — ont regardé les noix comme le symbole de la perfection. Ce serait donc pour marquer la vertu consommée d'un chrétien que, dans la primitive Église, on mettait des noix dans les tombeaux. Mais c'est surtout le symbole du Christ que les écrivains des premiers siècles se sont plu à y voir.

Nous transcrivons ici un curieux passage de saint Augustin (*Sermon du temps dominical*) qui en dira plus que tout autre commentaire :

« La noix a dans son corps l'union de trois substances : la pellicule verte, la coquille et le noyau. Dans la pellicule est représentée la chair du Sauveur, qui a éprouvé en elle l'aspérité, soit l'amertume de la passion ; le noyau signifie la douceur intérieure de la divinité qui donne la nourriture, et fournit l'office de la lumière ; la coque représente le bois de la croix, qui, en s'interposant, a séparé en nous ce qui est extérieur de ce qui est en dedans, — l'âme intérieure, — mais a réuni, par l'imposition du bois du Sauveur, ce qui est terrestre et ce qui est céleste. »

Saint Paulin de Nole exprime à peu près les mêmes idées dans une de ses pièces de vers, *In nuce Christus,* etc. :

« Dans la noix, c'est le Christ ; le bois de la noix, c'est le Christ, parce qu'à l'intérieur de la noix est la nourriture ; la coque est à l'intérieur, mais par-dessus est une écorce verte qui est amère. Voyez là Dieu-Christ voilé par notre corps, lequel est fragile par la chair, nourriture par le verbe et amer par la croix. »

**483.** — Quelle est la variété de rose connue dans l'histoire sous le nom de rose de Quadragésime?

— La rose dite de Quadragésime est une rose d'or que, depuis huit ou dix siècles, les papes ont coutume de bénir le quatrième dimanche du temps quadragésimal (c'est-à-dire de *carême,* car ce dernier mot vient du latin *quadragesimus,* qui signifie quarantième, à cause du nombre de jours d'abstinence commandés par l'Église). La bénédiction de cette rose est faite le dimanche dit de *Lætare* (à cause des premiers mots de la messe de ce jour). On rapporte au dixième ou onzième siècle l'origine de cette coutume symbolique, sans doute inspirée par l'espèce de glorification de la rose, l'invocation à la rose mystique (*rosa mystica*) que les fidèles répètent chaque jour en l'honneur de la mère du Sauveur. Les papes bénissaient d'ordinaire ces roses pour les offrir à quelque église, ou à quelque prince ou princesse.

Alexandre III, qui avait reçu les plus grands honneurs en France, où il s'était réfugié par suite de ses démêlés avec Frédéric Barberousse (1162), envoya dès son retour à Rome la rose d'or au roi Louis le

Jeune. Voici comment il s'exprime dans sa lettre au monarque français : « Imitant la coutume qu'eurent nos ancêtres de porter une rose

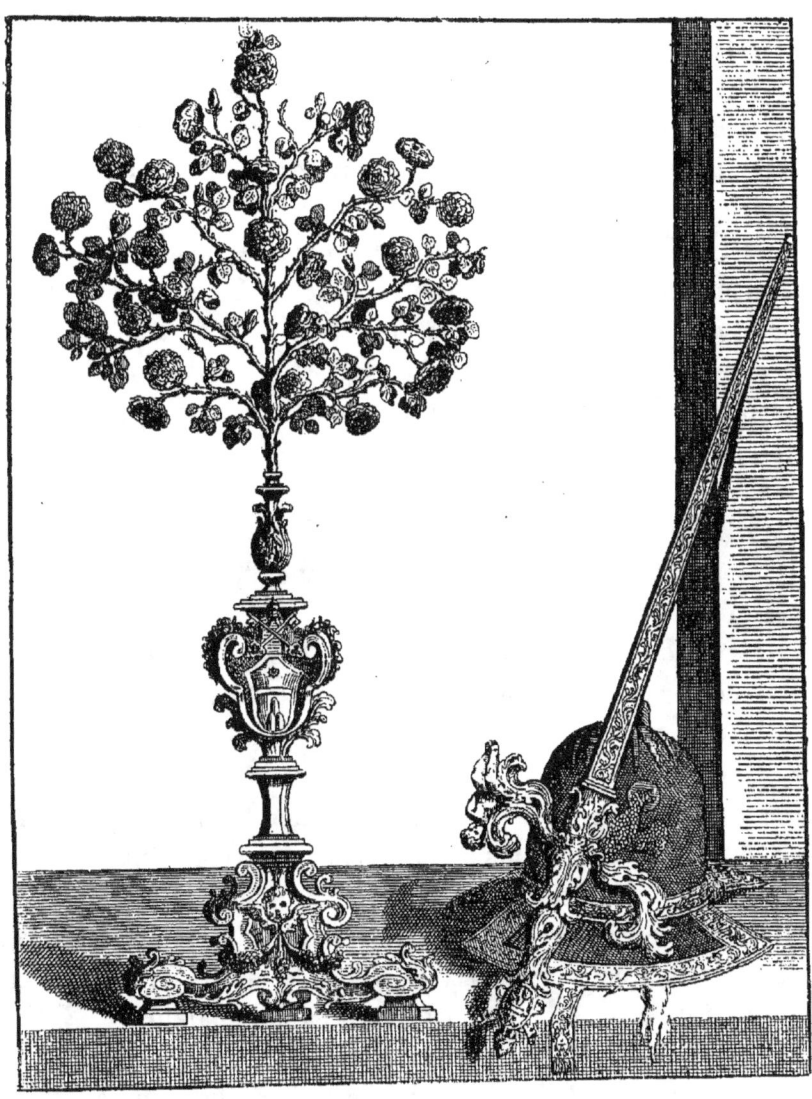

Fig. 35. — La rose d'or, le glaive et le chapeau offerts aux rois et grands personnages par les souverains pontifes, d'après le *Thesaurus Pontificiorum* d'Angelo Rocca (1735).

d'or le dimanche de *Lætare*, nous avons cru ne pouvoir la présenter à personne qui la méritât mieux que Votre Excellence, à cause de sa dévotion extraordinaire pour l'Église et pour nous-même. »

Bientôt après les papes changèrent cette galanterie en acte d'autorité, par lequel, en donnant la rose d'or aux souverains, ils témoi-

gnaient les tenir pour tels. C'est ainsi qu'Urbain V donna en 1368 la rose d'or à Jeanne de Sicile, en façon d'investiture, préférablement au roi de Chypre. En 1418, Martin V consacra solennellement la rose d'or et la fit porter sous un dais superbe à l'empereur Sigismond, qui était alors alité. Les cardinaux, les archevêques, les évêques, accompagnés d'une foule de peuple, la lui présentèrent en grande pompe, et l'empereur, s'étant fait porter sur un trône, la reçut publiquement avec beaucoup de dévotion.

Henri VIII, qui, avant de rompre avec la papauté et de déclarer le schisme anglican, avait mérité le titre de Défenseur de la foi, que ses successeurs portent encore, reçut la rose d'or de Jules II et de Léon X, etc.

Le pape offrait souvent aussi la rose d'or aux princes qui passaient à Rome.

L'usage était d'ailleurs établi que le titulaire donnât cinq cents pièces d'or à la personne chargée de la lui remettre. A vrai dire, le présent pontifical, par le poids seul du métal, valait souvent plus du double de cette somme.

La figure que nous empruntons au *Thesaurus pontificiorum*, publié par Rocca en 1735, nous montre l'aspect de la rose, ou plutôt du rosier d'or, que les pontifes offraient aux princes de la chrétienté, en y joignant comme autres emblèmes d'investiture, d'après les traditions bibliques, le glaive et le chapeau richement ornementés. Ce modèle est celui qui fut établi sous le pontificat de Sixte-Quint. Les rameaux et les fleurs de ce rosier sont parsemés de pierres fines; dans la fleur centrale, une cavité est ménagée pour recevoir, au moment de la bénédiction, du baume et du musc. Le rosier est porté sur un pied en vermeil, orné d'un écusson aux armes du pape donateur.

Depuis le dix-septième siècle, le don de la rose d'or n'a plus aucun caractère religieux. Les pontifes ne l'envoient que comme témoignage courtois d'affection pastorale aux chefs d'État qui ont fait preuve de dévouement aux intérêts de la religion.

**484.** — Quand les fleurs du colchique d'automne, espèces de longues tulipes d'un violet pâle, se montrent dans les prairies humides, c'est-à-dire vers le milieu d'octobre, les jours sont assez raccourcis pour que les campagnards doivent commencer à utiliser les *veillées*. De là les noms de *veillottes* ou *veilleuses* données à ces fleurs, qu'on

appelle aussi *ferme-saison,* parce qu'elles sont en quelque sorte les dernières de l'année. C'est là une plante dont l'évolution florale et la fructification s'effectuent dans des conditions singulières. La fleur qui paraît en automne est formée d'un long tube très frêle, s'épanouissant en six segments, dans le centre desquels se trouvent six étamines et un long pistil à trois divisions, correspondant à un ovaire restant sous terre. Aucune feuille, aucun calice, n'accompagne la fleur, qui ne tarde pas à se flétrir ; mais au printemps les feuilles, partant d'une racine bulbeuse, viennent au jour, entourant un fruit en capsule qui vient mûrir et répandre ses graines au soleil. Si l'on veut se rendre compte de ces diverses dispositions, l'on n'a qu'à enfoncer une houlette de jardinier auprès d'une fleur de colchique, et l'on ramènera au jour un bulbe sur lequel se voient l'ovaire et le germe des feuilles qui doivent sortir de terre au printemps.

La primevère, qui est une des premières fleurs de l'année, a reçu le nom vulgaire de *coucou,* parce que l'oiseau de ce nom commence ordinairement à chanter quand on la voit paraître.

**485.** — Le ministre Turgot proposa un grand nombre de réformes, que ceux qui étaient intéressés à maintenir les abus empêchèrent de prévaloir. Il fut ridiculisé. « C'est, dit un historien, la monnaie dont les Français payent souvent le bien qu'on veut leur faire : par allusion aux projets de Turgot, qui furent considérés comme des sottises, on inventa des tabatières fort *plates,* qu'on appela des *turgotines* ou des *platitudes*. Il n'en fallut pas davantage pour discréditer toutes les opérations et intentions du ministre bon patriote. Quand on se rencontrait au spectacle, en société, à la promenade, c'était à qui montrerait *sa platitude* le premier ; et de rire, et de dauber sur le réformateur, qui dut se retirer... »

Mais bientôt le moment vint où se firent par la violence les réformes que la raillerie avait fait échouer.

**486.** — Pourquoi la Confédération helvétique porte-t-elle le nom général de *Suisse* (Schwitz), qui est le nom particulier d'un de ses cantons ?

— La ligue helvétique fut premièrement formée en 1307 par les trois cantons de Schwitz, d'Uri et d'Unterwald, afin d'échapper à la tyrannie de l'Autriche. Cinq autres cantons vinrent se joindre bientôt

à la ligue; on les nomma dès lors les huit anciens. Après les batailles de Sempach (1386) et de Noefels (1389), l'indépendance helvétique était assurée, mais la discorde éclata entre les cantons : Zurich s'allia à l'Autriche, les autres cantons au contraire restèrent groupés autour de Schwitz et arborèrent ses couleurs, le blanc et le rouge, tout en prenant le nom de Schwitzer ou Suisse, qui passa plus tard à toute la nation.

**487.** — Charles-Quint avait pris en affection le 24 février, parce qu'il avait remarqué qu'il avait été toujours heureux ce jour-là :

Le 24 février 1500, jour de sa naissance;

Le 24 février 1525, ses troupes gagnent la bataille de Pavie;

Le 24 février 1527, son frère est élu roi de Bohême;

Le 24 février 1529, il est sacré par le pape Clément VII, qui lui confère trois couronnes;

Le 24 février 1540, il apaise la révolte des Gantois;

Le 24 février 1556, il abdique l'empire;

Ajoutons qu'il meurt enfin le 21 septembre 1558.

**488.** — Galien a appelé la laitue l'herbe des anciens sages. Un grand usage de cette plante — disait un célèbre médecin du siècle dernier — serait très propre à remédier à une maladie trop commune dans les grandes villes, l'hypocondrie. Il paraît que ce fut la base du traitement qu'employa jadis Antonius Nursa pour guérir Auguste, ce qui lui mérita les honneurs d'une statue érigée devant le palais de l'empereur. Les vertus de la laitue résident dans son suc, qui est analogue, mais avec plus de douceur, à celui du pavot. C'est pourquoi l'on doit la conseiller à toute personne affligée d'insomnie.

FIN

# TABLE ALPHABÉTIQUE DES MATIÈRES

*Les chiffres de cette table correspondent non aux pages, mais aux numéros d'ordre des articles.*

## A

| | |
|---|---|
| Abécédaires, sectaires du seizième siècle... | 391 |
| Abricotier (Jeu de mots sur)... | 327 |
| Absinthe (Allusion par le nom de l')... | 417 |
| Académie silencieuse... | 292 |
| Académie sous Henri III... | 97 |
| Académie (Visites pour l')... | 202 |
| Accent étranger... | 453 |
| Acclimater... | 46 |
| Aéronaute rançonné... | 377 |
| Aérostats (Ancienne idée des)... | 1 |
| Agriculture (Date du mot)... | 215 |
| Ail (Diverses appréciations de l')... | 439 |
| A la bonne heure!... | 133 |
| Al, article arabe... | 148 |
| Alais (Le pont)... | 363 |
| Albret (Jeanne d')... | 338 |
| Alouettes (Le ciel et les)... | 238 |
| Alphabet entier dans un vers... | 129 |
| Amateur de tableaux avare... | 468 |
| Ambroise (Saint)... | 93 |
| Amidon (D'où vient le mot)... | 480 |
| Amiral (D'où vient le nom d')... | 296 |
| Anagramme sur Damiens... | 419 |
| Anagrammes (Origine des)... | 303 |
| Anecdote (Sens divers du mot)... | 360 |
| Anémone (Graines d')... | 81 |
| Angélus du duc de Bourgogne... | 74 |
| Animaux préservant du suicide... | 83 |
| Animaux (Procès aux)... | 472 |
| Anitus et Mélitus... | 253 |
| Anne d'Autriche... | 420 |
| Anne de Bretagne... | 45 |
| Annibal sur les Alpes... | 282 |
| Apéritifs... | 123 |
| A pied (Être mis à)... | 387 |
| Applaudisseur intéressé... | 71 |
| Araignée bonne conseillère... | 422 |
| Arbres (Ames des)... | 54 |
| Arbres détruits... | 53 |
| Ardoise (Étymologie d')... | 122 |
| Arête de poisson... | 226 |
| Aristote (Autorité d')... | 473 |
| Armes chargées par la culasse... | 172 |
| Arnauld d'Andilly... | 202 |
| Artillerie (L') et les nuages... | 241 |
| Assassin (Cul-de-jatte)... | 131 |
| Assassin (D'où vient le mot)... | 297 |
| Assises de Jérusalem... | 142 |
| Astuce (D'où vient le mot)... | 385 |
| Aureng-Zeb et les mendiants... | 191 |
| Aurore boréale expliquée... | 470 |

## B

| | |
|---|---|
| Bacon (Roger)... | 416 |
| Bâle (Horloge de)... | 110 |
| Ballard, chimiste... | 190 |
| Bambochade... | 280 |
| Barbe ecclésiastique... | 251 |
| Baron, comédien... | 96 |
| Barricade (D'où vient le mot)... | 438 |

## TABLE ALPHABÉTIQUE DES MATIÈRES

Bâti en un jour (Paris non)...... 455
Bauzée (Vers du grammairien)... 450
Beauvais (Œufs de)............. 118
Bedford, semeur de glands...... 10
Beethoven................. 29 et 60
Bernard (Le pauvre prêtre Claude). 205
Berner........................ 198
Bicoque....................... 265
Blanchard, aéronaute.......... 377
Blanchet (Abbé)............... 292
Blouse, blouser............... 266
Bockelson ou Jean de Leyde.... 90
Boissons chaudes.............. 31
Bologne (Seau de)............. 17
Bonhomme vit encore (Petit).... 243
Boniface IX (La mère du pape)... 451
Bonnet (Guerre du)............ 155
Bonnet rouge............. 92 et 186
Borgia (François)............. 24
Bouchers exclus du jury....... 314
Boufflers (Épitaphe de)....... 320
Bouillon (Godefroy de)........ 142
Boulanger de Venise........... 380
Boulangères grecques.......... 26
Bourbons (Nom des)............ 13
Bourguignons éventrés......... 291
Boursault (Vers de)........... 223
Bourse (Hommage à la)......... 229
Bouts-rimés (Premiers)........ 355
Bouvard, médecin célèbre...... 85
Breuvage américain............ 15
Bridaine (Le P.).............. 286
Briquet dans les armes de Bourgogne........................ 374
Brocard ...................... 426
Brocanter, brocanteur......... 426
Brome (Découverte du)......... 190
Bruce (Robert)........... 176 et 422
Buffon................... 300 et 421
Bulle des enfants romains..... 235
Burton (Robert), auteur anglais.. 322

### C

Cafarelli, chanteur........... 248
Café (Le meilleur)............ 372
Cailhava, auteur comique...... 71
Calais (Siège de)............. 379
*Calam, calamus*.............. 293
Calicot (Monsieur)............ 140
Calomel....................... 214
Camus, évêque de Belley....... 287
Canaille chrétienne........... 137
Canaille (Étymologie de)...... 318

Cap et chef................... 242
Capitole, centre de l'empire.. 178
Capitoul ombrageux............ 460
Carat, graine servant de poids.... 305
Cardan (Lampe de)............. 321
Carnie (Princes de)........... 82
Cascaveaux, révoltés de Provence. 408
Cathédrale en vente........... 231
Cauchy, mathématicien......... 68
Celsi (doge de Venise)........ 75
Censure (Naïveté de la)....... 212
Cercle, moyen d'égalité....... 332
César (Superstition de Jules).. 12
Chabrol (Réplique de M. de)... 20
Chaland et achalander......... 219
Chant (Enseignement du)....... 248
Chanter à table et au myrte... 28
Chanter pouille............... 26
Chapelle, poète............... 269
Chardon, emblème national..... 290
Charges vénales............... 80
Charlemagne et son fils....... 151
Charles d'Anjou, roi de Sicile. 182
Charles IV de Lorraine (Vers de).. 353
Charles de Navarre............ 100
Charles II, roi d'Angleterre.. 308
Charles-Quint... 260, 306, 363 et 487
Charles VI.................... 69
Chasseurs à exclure du jury... 314
Chat (Deuil pour un).......... 334
Châtel, petit-fils de Noé..... 313
Chauvin et chauvinisme........ 187
Cherubini..................... 369
Chesterfield (Lord)........... 149
Cheval au théâtre............. 159
Chevaliers romains mis à pied... 387
Chic.......................... 38
Chicha, boisson de maïs....... 15
Chien de saint Roch........... 432
Chien fidèle.................. 124
Chiens héritiers.............. 279
Chilpéric grammairien......... 463
Chrysocale.................... 160
Cierges servant d'horloges.... 267
Cigales chez les Athéniens.... 324
Ciguë ancienne et moderne..... 78
Cimarosa...................... 369
Cinq tous (Les)............... 344
Clameurs au ciel.............. 478
Clermont-Tonnerre (évêque).... 137
Cœur (Jacques)................ 259
Coiffure des forçats.......... 92
Coiffures extravagantes....... 193
Colbert................... 77 et 412

# TABLE ALPHABÉTIQUE DES MATIÈRES

Colchique, fleur d'automne...... 484
Colomb (Mort de Christophe)..... 264
Colophane et colophone......... 180
Comédien (Vanité de)........... 96
Compositeurs célèbres (Manies des)......................... 369
Contes de Perrault.............. 3
Coqs (Combats de)............. 16
Corail hygiénique............... 261
Coran ou Alcoran .............. 148
Corbillards.................... 30
Corbinelli..................... 49
Corde, mesure pour le bois..... 349
Cordiers (Le patron des)....... 249
Corneille (Cheval dans une pièce de)......................... 159
Cornette des religieuses........ 222
Corvéable et taillable.......... 170
Coteaux (Ordre des)............ 169
Cotrets ou cotterets........... 189
Coucou (Fleur de).............. 484
Coureur et escargot............ 66
Course aux flambeaux.......... 243
Courses *plates* .................. 244
Couteaux pointus et couteaux ronds........................ 138
Coytier, médecin de Louis XI.... 327
Crevés (Petits)................ 207
Cromwell retenu en Angleterre... 163

## D

Damiens régicide............... 419
Démocrite..................... 147
De, particule nobiliaire........ 120
Desbarreaux, poète............. 348
Destruction (Moyens de)........ 250
Deuil (Diverses façons de porter le). 388
Dissipateur corrigé............ 268
Doigt (Etre montré au)......... 345
Dosa (L'aventurier Georges)..... 331
Drageoir (Usage du)............ 261
Drap mortuaire tricolore....... 220
Droite et gauche............... 65
Droits d'auteurs............... 382
Du Belloy, poète dramatique..... 379
Dubois (Cardinal)........ 246 et 312
Ducis, poète................... 458
Dumanet (Le soldat)............ 187

## E

Éclairage................ 36 et 321
Écossais (Palladium)........... 48

Écosse (Emblème national de l')... 290
Édouard I<sup>er</sup>, roi d'Angleterre..... 411
Effigie (Exécution en).......... 272
Elbe (Retour de l'île d')........ 43
Empoisonneur (Prince).......... 100
Enfant (Premiers cris de l')..... 317
Enfer (rue d').................. 204
Ennemis généreux............... 236
Enregistrer.................... 396
Épervier (Artois, fief de l')..... 98
Épices, épiceries............... 274
Épingles (tiré à quatre)......... 84
Érostrate rustique.............. 121
Erreur judiciaire............... 380
Escargot (Pari contre un)....... 66
Espagnol (Chapelet de l')....... 119
Étiquette diplomatique.......... 475
Étriers (Invention des)......... 125
Excommunication judiciaire..... 410
Exécution en effigie............ 272
*Expende Annibalem*.............. 402
Évanescents (Rayons).......... 68

## F

Farces au théâtre.............. 195
Féliciter (Le verbe)............ 196
Felton ........................ 342
Femme (Conseil de)............. 51
Femmes docteurs en droit....... 247
Femmes électeurs............... 143
Fer dans le sang............... 406
Fermier (La pluie sur le)....... 400
Ferté (Maréchal de la).......... 289
Feux d'artifices................ 436
Figues (Mâcheurs de)........... 390
Flambeaux (Course aux)......... 243
Fleury, acteur.................. 39
Fontenelle (Obligeance de)...... 108
Forçats (Coiffure des).......... 92
Formules fatidiques............ 88
Fourmis chez les Athéniens...... 325
France pouvant payer sa gloire... 91
François I<sup>er</sup>.......... 11, 316 et 365
Francs-Bourgeois (Rue des)..... 216
Francs-maçons (Le secret des)... 109
Funérailles républicaines....... 220

## G

Galilée........................ 147
Galles (Le premier prince de).... 213
Galoches et galochiers.......... 257
Galois (La secte des)........... 467

Gambades (Privilège de)......... 203
Gand (Jeux de mots sur)......... 306
Gargouille (Procession de la).... 150
Gauche et droite................ 65
Gazetier cuirassé............... 119
Gilbert (Derniers vers de)....... 32
Glace chez les anciens.......... 31
Gluck et gluckistes........ 369 et 456
Gobant, fils de Charlemagne..... 151
Gothique (Écriture)............. 9
Gouffé (Couplets d'Armand)... 8 et 30
Gourmand (Fin d'un)............ 70
Gourmandise (Experts en)....... 390
Grasseyement au dix-septième siècle.............. 277
Gratter à la porte.............. 175
Grimm.......................... 36
Grimod de la Reynière........... 70
Grotesque...................... 64
Guadeloupe (Le nom de la)...... 378
Guerre (Pensées sur la)......... 7
Guesclin (Bertrand du).......... 359
Gustave-Adolphe................ 304
Gustave Vasa................... 270

## H

Habitude perdue................ 24
Hanovre (Pavillon de)........... 262
Hareng (Fécondité du).......... 376
Harengères et boulangères...... 26
Harlay (François de)............ 246
Harmonie imitative.............. 168
Harpe dans les armes d'Irlande.. 14
Haschisch...................... 297
Haydn.......................... 369
Helvétius (M$^{me}$)................ 139
Henri III (Idées funèbres de).... 423
Henri IV.................. 80 et 211
Henri VIII..................... 483
*Henriade* corrigée............. 399
Héritier (Obligation d'un)....... 229
Heures à Rome.................. 394
Heureux (Nul n'est)............. 157
Holberg, auteur danois.......... 245
Homicide (Rachat de l')......... 6
Honoré (La pelle de saint)...... 395
Horloge de Bâle................ 110
Hospital (Chancelier de l')..... 104
Hussards (Premiers)............ 33
Hypocras, boisson.............. 307

## I

Impôt et tonnerre.............. 69

Incroyables (Langage des)....... 277
Inoculation en Chine............ 234
Instruction et pendaison........ 130
Irlande (Armes d')............. 14
Isabeau de Bavière............. 69
Ivresse, mesure hygiénique..... 185

## J

Jacques II, roi d'Angleterre..... 443
Jaloux d'un supplicié........... 477
Jean de Leyde................. 90
Jean sans Peur................ 74
Jeanne d'Albret............... 338
Jeannette (Croix à la)......... 224
Jeannot (Rôle de)............. 224
Jérusalem (Assises de)........ 142
Jésuites (Écorce des)......... 52
Jeux de mains, jeux de vilains... 294
Jonché (D'où vient)............ 340
Joug, emblème de mariage...... 339
Jour heureux.................. 487
Joyeuse (Maréchal de)......... 211
Juges (Maudire ses)........... 174
Juifs de Metz................. 289
Jurés récusés................. 79
Jussienne (Rue de la)......... 404

## K

Kean, acteur célèbre........... 39
Klim (Voyages de Nicolas)...... 245

## L

La Condamine........... 301 et 302
Lætitia Bonaparte (M$^{me}$)....... 87
La Harpe, écrivain............. 456
Lait (Régime du).............. 5
Laitue (Vertus de la).......... 488
Lamotte (Fable de la).......... 392
Lampe de Cardan.............. 321
Lampions (Usage des).......... 436
Lapins dévastateurs........... 370
Latude (Captivité de).......... 136
Launoy (Jean de).............. 283
Laver la tête à quelqu'un...... 459
Lazaroni (D'où vient le nom de).. 479
Legouvé (Gabriel).............. 433
Leibnitz....................... 1
Liégeois (Palladium des)....... 454
Lipogrammes.................. 128
Lis (Fleurs de)................ 102
Lit de justice................. 106

## TABLE ALPHABÉTIQUE DES MATIÈRES

| | |
|---|---|
| Littérateur, titre non avoué | 371 |
| Livres (Location de) | 343 |
| Lois modifiées | 393 |
| Loterie et loto | 86 |
| Louis XII (Monnaie de) | 45 |
| Louis XIII (La santé de) | 384 |
| Louis XIII barbier | 72 |
| Louis XIII et Anne d'Autriche | 420 |
| Louis XIV | 2, 40, 58, 113 et 250 |
| Louis XV | 250 et 330 |
| Louis-Philippe | 85 |
| Louverture (Toussaint) | 401 |
| Louvois | 474 |
| Lunettes (Manie des) | 261 |
| Lustre, terme chronologique | 146 |
| Luynes (Albert de) | 417 |
| Lycée (Le nom de) | 76 |

### M

| | |
|---|---|
| Mâcon (Vin de) | 252 |
| Madrid, château de François I$^{er}$ | 316 |
| Mains de M$^{me}$ de Montmorency | 431 |
| Maladie retrouvée | 409 |
| Malherbe | 285 et 366 |
| Malibran (Mort de la) | 67 |
| Manceaux et Normands | 117 |
| Manchon de fourrure | 161 |
| Mandarin (Tuer le) | 481 |
| Mangeurs (Grands) | 58 |
| Marlborough (Avarice de) | 434 |
| Marly (Pour aller à) | 40 |
| Marronnier d'Inde | 81 |
| *Marseillaise* (Exécution de la) | 465 |
| Marseille (Origine de) | 101 |
| Marseille (Théâtre de) | 288 |
| Martyre (Discussion à propos de) | 269 |
| Masaniello | 275 et 479 |
| Mathématiques (Réprobation des) | 466 |
| Matinées dramatiques | 95 |
| Maupeou (Chancelier) | 254 |
| Maurice de Saxe | 464 |
| Mausolée (Usage du mot) | 366 |
| Mauve, aliment | 166 |
| Mazagran, boisson | 183 |
| Mazarin au jeu | 319 |
| Médard (Pluie de saint) | 181 |
| Médecin (Joie d'un) | 409 |
| Mélancolie (Anatomie de la) | 322 |
| Mélitus et Anitus | 253 |
| Mémoires étonnantes | 19 |
| Meuniers (Droit des) | 153 |
| Meusnier (Anne) | 153 |
| Mexicains et Espagnols | 236 |
| Michel-Ange et l'amateur | 468 |
| *Miserere* (L'auteur du) | 156 |
| Mite et mitonner | 62 |
| Modes bizarres | 261 |
| Monocle (Mode du) | 261 |
| Monosyllabes (Vers en) | 42 |
| Monsieur, frère du roi | 438 |
| Montausier (Duc de) | 107 |
| Mont-de-piété (Fondation du) | 141 |
| Montesquieu | 7 |
| Montmaur (Pierre de) | 284 |
| Montmorency (La duchesse de) | 431 |
| Montpazier et Villefranche | 329 |
| *Moretum* de Virgile | 407 |
| Mornay et Sully | 399 |
| Mort (Représentation du) | 200 |
| Mots (Vicissitudes du sens des) | 435 |
| Mots historiques (Attribution des) | 85 |
| Mots simples et composés | 103 |
| Mouchettes (Énigme sur les) | 260 |
| Mourir sans difficulté | 255 |
| Moustaches, gage de bravoure | 132 |
| Mozart | 36 et 156 |
| Musc (Passion du) | 233 |
| Muscade (Aimez-vous la)? | 361 |
| Musique comme remède | 405 |
| Musique italienne | 271 |
| Musique militaire | 50 |
| Musique (Pays de) | 245 |

### N

| | |
|---|---|
| Nage en honneur chez les Romains | 429 |
| *Nain jaune* (Journal le) | 43 |
| Napoléon | 20, 43, 99, 124, 139, 323 et 428 |
| Napolitains (Révolte des) | 275 |
| Natation (École de) | 22 |
| Nicole (Pseudonyme de) | 383 |
| *Nicomède* (Tragédie de) | 350 |
| Niveau (D'où vient le mot) | 63 |
| Noblesse achetée | 414 |
| Noblesse ancienne | 313 |
| Noblesse sans particule | 120 |
| Noces salées | 338 |
| Noix (Symbolisme des) | 482 |
| Noms de famille | 364 |
| Noms défigurés | 258 |
| Normands et Manceaux | 117 |
| Nuages (L'artillerie et les) | 241 |
| Numérotage des maisons | 152 |

### O

| | |
|---|---|
| Obligeance (Date du mot) | 210 |

# TABLE ALPHABÉTIQUE DES MATIÈRES

Œufs dans le même panier...... 223
Oiseaux voleurs................. 171
Omelette (Bruit pour une)........ 348
Orchestre (Chefs d') dans l'antiquité. 188
Orgues de Barbarie (Éloge des)... 437
Orme (Attendre sous)........... 105
Ossements royaux.............. 411
Ost (Le droit d')............... 397
Oui (Origine du mot)........... 354

## P

Paësiello, compositeur........ 369
*Palladium*................. 48 et 454
*Panem et circenses*............. 115
Panse et danse................ 28
Pantomime.................... 273
Parasites (Montmaur, prince des). 284
Parnasse (Mont-)................ 216
Passeports révélateurs........... 461
Parvis (Le mot)................. 55
Passerat (Vers de)............... 97
Pâtés (Interdiction des petits).... 167
Pavillon (Vers du poète)......... 353
Peigne (Gratter du)............. 175
Pelle de saint Honoré (La)....... 395
Pendaison et instruction......... 130
Pendre (A) et à dépendre........ 4
Pensées (Culture des)........... 352
Perrault (Contes de)............. 3
Perron, palladium des Liégeois... 454
Perruques (Histoire des)......... 309
Phébus (Faire du)............... 462
Phonographe (Idée ancienne du).. 154
Phosphore (Emploi du)......... 367
Piano (Poids d'un morceau de)... 23
Piccinistes et gluckistes (Querelle des)....................... 436
Picpus (Le nom de)............. 57
Pie voleuse.................... 171
Pièces de théâtre achetées aux auteurs...................... 382
Pied (Être mis à................ 387
Pierre des rois d'Écosse......... 48
Pigalle et ses critiques........... 135
Piis (Vers de).................. 168
Pile ou face (Jeu de)....... 298 et 413
Piron (Pièce préférée de)........ 310
Pivoine, fleur de la Pentecôte..... 278
Plaideur anonyme............... 476
Plaisir (Tel est notre)............ 179
Platitudes ou turgotines......... 485
Platon (Le nom de)............ 164
Pluie (Saints de la)....... 181 et 281

Plumes à écrire................ 293
Pois cuits..................... 403
Pois (Petits).................... 464
Poisson, auteur comique........ 277
Pompadour ($M^{me}$ de)............ 136
Pot (Tourner autour du)........ 433
Poussah (Le nom de)........... 197
*Pou-tai*, dieu chinois............ 197
Prédicateur bizarre............. 375
Préférences nationales........... 447
Présence d'esprit............... 469
Présentation (Listes de)......... 332
Prêtre (Le pauvre)............. 205
Prévention littéraire............ 392
Procès (Combat terminant un).... 440
Procureur puni................. 41
Prononciation vicieuse.......... 418
Prose mise en musique......... 326
Provençale (Langue)............ 206
Publicains..................... 194
Puff et puffisme................ 38
Pulchérie, sœur de Théodose..... 358
Pyrrhon le Sceptique........... 299
Pythagore (Le voile de)......... 116

## Q

Quartier (Ne point faire de)...... 448
Que chantez-vous là ?.......... 386
Question (Mettre à la).......... 184
Quinquina..................... 52
*Quiproquo*..................... 232
Quintilien (Œuvres de)......... 104

## R

Rabat (Le)..................... 27
Rabelais....................... 123
Racine et les jésuites............ 445
Ragots (Faire des).............. 25
Raphaël (Repartie de).......... 381
Ravitaillement militaire......... 474
Régate (D'où vient)............. 134
Reine (Ne touchez pas à la)...... 240
Reines blanches................. 388
Rembrandt (Planches de).... 34 et 44
René d'Anjou cultive les pensées.. 352
République (Brouillé avec la)..... 350
Répulsions..................... 442
Revenants dans l'antiquité...... 425
Révolte (Chemin de la)......... 347
Révolution (Causes de la)....... 218
Revolver (Ancienneté du)........ 172
Richelieu musqué (Maréchal de).. 233

# TABLE ALPHABÉTIQUE DES MATIÈRES

| | | | |
|---|---|---|---|
| Richelieu (Politesse du cardinal de). | 209 | Serpent, signe symbolique....... | 424 |
| Rien et chose................... | 126 | *Shake hand*.................... | 145 |
| Rien faire et ne rien faire........ | 227 | *Siège de Calais*, tragédie.......... | 379 |
| Rimes normandes............... | 418 | Sifflets (Origine des)............. | 471 |
| Robert Bruce (Vœu de).......... | 176 | Silence (Club du)................ | 37 |
| Robes à queue.................. | 357 | Silence (Signe du).............. | 56 |
| Roch (Saint) et son chien....... | 432 | Silencieuse (Académie).......... | 292 |
| Rogue et rouge.................. | 127 | Sixte-Quint........ 11, 41, 221 et | 446 |
| Rohan (Chevalier de)........... | 225 | Solitude....................... | 217 |
| Roi des pauvres................ | 35 | Sorts des saints (Prendre les)..... | 47 |
| Rois (Dépossession des)......... | 430 | Soufflet, injure grave............ | 336 |
| Roman (D'où vient le mot)....... | 199 | Soufre (Divers états du).......... | 239 |
| Romarin, signe d'infamie........ | 228 | Souliers (Égyptiennes sans)...... | 333 |
| Rose de Quadragésime.......... | 483 | Souverains (Longévité des)....... | 77 |
| Roseau à écrire................. | 293 | Spectateurs (Grève de).......... | 288 |
| Roses (La baillée des).......... | 177 | Strafford (Mort de).............. | 59 |
| Rossini et ses biographes........ | 368 | Sucre d'orge.................... | 162 |
| Roue (Invention de la).......... | 125 | Suicide (Animaux empêchant le).. | 83 |
| Roué (D'où vient le mot)......... | 312 | Suicides autorisés............... | 335 |
| Rouge (La couleur).............. | 246 | Suisse (Nom de la)............... | 486 |
| Rouleau (Être au bout de son).... | 238 | Superstition de Tycho-Brahé..... | 18 |
| Rousseau (J.-J.) et Louis XV..... | 398 | Superstitions agricoles.......... | 88 |
| Royale (Barbe à la).............. | 72 | Supplice de Dosa... .......... | 331 |
| Rudiger (Anagramme de)........ | 414 | Swithin (Saint).................. | 281 |

## S

## T

| | | | |
|---|---|---|---|
| Sac (Origine du mot)............ | 337 | Tabac (Réprobation du).......... | 437 |
| Sacchini, compositeur........... | 369 | Tabac (Supplice des preneurs de). | 311 |
| Sachoir (Verbe)................. | 73 | Tabac (Usage du)................ | 61 |
| Sadi (Le sage).................. | 444 | Taillable et corvéable............ | 170 |
| Saint-Sauveur (Rue)............. | 362 | Talleyrand mourant.............. | 85 |
| Saints (Dénicheur de)........... | 283 | Tamerlan....................... | 51 |
| Salade de Sixte-Quint........... | 221 | Tandem (Attelage en)............ | 192 |
| *Sanctus* (Attendre quelqu'un au).. | 295 | Tarquin l'Ancien................ | 235 |
| Sancy (Diamant de)............. | 21 | *Te Deum* chanté des deux parts... | 94 |
| Sandwichs, pourquoi nommés ainsi....................... | 144 | *Te Deum* au lieu de *De profundis*.. | 94 |
| Sang (Fer dans le).............. | 406 | Temps (Mesure du).... ........ | 267 |
| Santé (Boire à la)............... | 346 | Terme (Le Dieu)................. | 356 |
| Sarti, compositeur.... .......... | 369 | Tessin (Épitaphe du comte de).... | 157 |
| Sauvages et civilisés............ | 201 | Testons (Écus et)................ | 45 |
| Scabieuse, fleur................ | 328 | Testaments (Bizarrerie des)..... | 279 |
| Scépeaux de Vieilleville......... | 291 | Tête (Le mot)................... | 242 |
| Sceptique (Mot de)............. | 299 | Thémistocle.................... | 16 |
| Scribe (Couplet de)............. | 140 | Théodose excommunié.......... | 93 |
| Scribe et Meyerbeer............. | 427 | Théodose le Jeune............... | 358 |
| Scrofulaire, plante médicinale.... | 449 | Thévenot de Morande........... | 149 |
| Seau enlevé (Le)................ | 17 | Titres (Manie des)............... | 361 |
| Séguier (Le chancelier).......... | 138 | Toison d'or (Fondation de la)..... | 374 |
| Senef (Bataille de).............. | 94 | Tombeau de Napoléon........... | 428 |
| Sépulture royale............... | 113 | Tonnerre et impôt............... | 69 |
| Séquelle....................... | 263 | Torture judiciaire............... | 184 |
| Serfs en France (État des)....... | 389 | Tourner autour du pot........... | 433 |
| | | Transports (Moyens de).......... | 276 |

Tu et vous (Usage de)............ 373
Turenne (Conversion de)......... 173
Turgot et turgotines............. 485
Tycho-Brahé (Superstition de).... 18

## V

Vacances (Époque des)........... 112
Vasa (Gustave)................... 270
Vélocifères (Couplets sur les)..... 8
Vélocipède (Le premier)......... 452
Vendredi, jour heureux.......... 11
Venise (Police de).......... 114 et 256
Verges pour les écoliers......... 111
Vers d'opéra.................... 427
Victoires de Louis XV............ 330
Vielle, instrument monocorde.... 441
Vieux de la Montagne........... 297
Villars (Duc de)................. 288
Villars (Maréchal de)............ 206
Villefranche et Montpazier ....... 329
Vinaigre, boisson romaine....... 89
Vinaigre rompant les rochers.... 282
Vinaigre de la Passion........... 89
Violette, emblème napoléonien... 99
Vitres en papier.... ........... 36

Vivienne (Rue)................... 158
Vivres assurés aux armées....... 474
Voie lactée (Composition de la)... 147
Voiture de Napoléon............. 323
Voitures publiques.............. . 276
Volange, acteur................. 224
Voleur déguisé en cardinal....... 341
Voltaire.... 253, 315, 392, 399 et 477
Vote des femmes................ 143
Votes pédestres................. . 208
Vous et tu...................... 373
Voyages imaginaires............. 245

## W

Wendrock, pseudonyme de Nicole. 383

## Y

Y (A propos de la lettre)......... 230

## Z

Zingarelli...................... 369
Zizanie ........................ 163

---

SOCIÉTÉ ANONYME D'IMPRIMERIE DE VILLEFRANCHE-DE-ROUERGUE
Jules BARDOUX, Directeur.

www.ingramcontent.com/pod-product-compliance
Lightning Source LLC
Chambersburg PA
CBHW071627220526
45469CB00002B/514